KB168635

Power of Art Market 1 Art Market & Art Dealer

미술시장과 아트딜러

최병식 지음

東文選 文藝新書 351

이 서적 내에 사용된 일부 작품은 SACK를 통해 ADAGP, ARS, BLID-KUNST, Estate of Lichtenstein, Succession Picasso와 저작권 계약을 맺은 것입니다. 저작권법에 의하여 한국 내에서 보호를 받는 저작물이므로 무단 전재 및 복제를 금합니다.

미술시장과 아트딜러

머리말

"이제는 미술품이다"라는 말은 미술시장에서뿐 아니라 전 세계적인 붐을 일으키면서 시작된 아트마켓의 현상들이다. 2005년말 이후 우리나라 역시 건국 이후 최대의 호황세를 기록하는 보도가 이어졌다. 세계적인 아트페어에서도 우리나라 갤러리들의 부스를 만나는 것은 그리 어려운 일이 아니다. 아트 펀드가 잇달아 출시되고, 사이버마켓이 등장하는가 하면, 아트페어를 찾는 관람객이 급격히 증가했다.

하지만 이처럼 화려한 호황에도 불구하고 전문가들의 표정은 밝지 않았다. 거래의 목적이 단기투자 수단으로 전락하게 되는 현상에서 보다 장기적인 비전을 제시하기가 매우 불투명했고, 2008년 들어서는 결국 급격한 하락세가 이어졌다.

"아트딜러요? 진정한 아트딜러가 우리나라에 몇 명이나 있을까요?"

고개를 내젓는 원로 갤러리 대표의 표정이 잊혀지지 않는다. 그렇다면 우리나라의 수만 명에 달하는 작가들 중 글로벌마켓에서 그 명함만으로 통하는 작가는 또 얼마나 될까? 세계 최대 아트마켓 정보사이트인 아트프라이스 닷컴의 2006년 거래순위 500위에서 한국 작가는 단 한 명을 찾을 수 없었다.

세계적으로 경제 수준에 있어서는 14위권 정도 된다는 우리나라의 아트마켓 체면이 말이 아닌 셈이다. 2006-2007년 한국 미술시장의 거래자의 상당수는 대체투자 세력들이 주도한 것으로 판단

하고 있다. 거래 작품 역시 극히 대중적 인기만을 겨냥한 채 일부 아트딜러들과 연계된 전략으로 일관하면서 그야말로 '외화내빈'의 현상이 적지 않았다. "꽃 박람회를 가느니 아트페어나 인사동을 가라"는 말까지 나올 정도로 갑자기 꽃 그림이 상당수 등장하고, 실험 정신 대신 현란한 색채로 변신하는 작가들을 만나는 것도 그리 어려운 일이 아니었다.

이러한 상황에서는 보다 건전한 미래지향적 시장을 기대할 수 없다. 더군다나 관련 분야의 거래 질서와 가이드라인이 미미한 상황에서 시장은 미래지향적 가능성을 상실하고 문화향유라는 고유의 기능을 상실한 채 투자대상의 가치로만 전락할 뿐 아니라 버블 현상이 초래되어 생명력을 잃어갈 수 있는 가능성이 다분하다.

이 책은 바로 이러한 점을 감안하여 글로벌마켓 시대로 직결되는 우리나라 미술시장의 보다 건전한 유통과 정체성을 확립해 가기 위하여 미술시장을 형성하는 전반적인 시스템을 다루고 있다. 집필 과정에서는 약 5년간 현장 취재와 연구를 통하여 세계미술시장의 전반적인 시스템과 구조를 넘나들면서 이루어졌다.

특히나 세계 주요국가의 아트딜러와 갤러리의 현황을 출발점으로 아트페어, 경매, 세제 등 미술시장의 가장 중요한 요소들에 대한 전반적인 기능과 시스템, 최근 추세 등을 다루었으며, 각국의 전문가 의견을 반영하기 위하여 국내외의 현장 인터뷰를 추가하였다.

또한 이 책은 최근 세계, 한국의 미술시장 트렌드와 함께 작품 구

입 시 요구되는 필수 조건 등을 다룬 《미술시장 트렌드와 투자》와 밀접한 연계 관계에 있다.

이 두 권의 책이 《아트마켓의 파워》 1, 2권으로 간행되는 것은 서로 독립된 책이면서도 양자의 상관 관계가 매우 긴밀하게 연결되어있으며, 마치 기본 구조와 응용 프로그램처럼 상호 보완 관계를 형성하기 때문이다. 제2권의 내용에서 언급하고 있는 트렌드와 투자는 제1권의 미술시장 전반적인 기본 구조의 바탕 위에서 가능한 것이어서 두 권은 연속선상에 있다고 보아도 좋을 것이다.

집중적으로는 5년 정도의 시간이 소요된 이 책의 집필 과정에서 특기할 만한 점과 어려웠던 점을 언급한다면 다음과 같다.

첫째, 이 책의 내용은 아트마켓의 역사나 원론적인 내용만을 기술하려는 목적이 아니라 가능한 한 국내외의 현장을 바탕으로 하는 자료들을 근거로 하였고, 보다 실질적으로 미술품을 거래하거나 컬렉션 과정에서 참고해야 할 내용들을 다루었다.

둘째, 주요 자료들은 가능한 최신 정보를 바탕으로 하였다. 그 결과 참고 문헌에서 단행본 등의 저술을 바탕으로 하기보다는 인터넷상의 실시간 자료나 현지 전문가 인터뷰를 인용하는 부분이 상당수를 차지한다.

물론 이에 대한 신뢰도의 문제가 많은 고심이 되었지만 기술 범

위가 세계 각국의 현장을 다루고 있어 저술, 잡지 등의 자료만으로는 불가능한 부분이 많았다. 다만 실제 온라인상의 자료들에 대한 최소한의 신중한 분류를 통하여 신뢰성 있는 자료만을 인용하였고 상당수는 주석으로 근거를 밝혀두었다.

한편, 국내 자료는 각 갤러리와 수십 명의 지명한 아트딜러들은 물론, 한국화랑협회, 서울옥션, K옥션, 월간 아트프라이스, 각 아트페어 주최 기구 등의 적극적인 자료 협조와 인터뷰 등에 의하여 거래 결과나 사진 자료 확보가 가능했다.

셋째, 용어상의 문제로서 우리나라에 대하여는 순수미술을 핵심적으로 의미하는 '미술시장'이라는 단어를 사용하였고, 주요 선진국의 경우는 그보다는 넓은 의미인 '아트마켓(Art Market)' 즉 예술 전체를 포괄하는 의미를 사용하였다. 그 이유는 선진국들의 미술시장은 우리나라가 불과 몇 가지 순수미술이 주축되는 데 반하여, 대분류만도 약 80여 개에 달하는 아이템들로 구분되고, 공예ㆍ가구ㆍ화폐ㆍ보석ㆍ장신구 등은 물론, 자동차ㆍ와인ㆍ서류ㆍ시계 등 미술 분야가 아닌 부동산까지도 포괄하는 시장의 다양성을 구축하고 있다는 사실을 감안했기 때문이다.

물론 양자는 모두 궁극적으로는 같은 의미의 '아트마켓(Art Market)'이다. 그러나 이를 우리말로 번역하는 과정에서 아직까지 전반적인 범위를 포괄하는 '예술시장'으로는 볼 수 없다는 점과,

관습적으로 사용해 온 용어이자, 순수미술만을 주로 다루게 되는 '미술시장'으로 한시적인 번역상의 차이를 두었을 뿐이다. 이러한 용어의 사용은 이후 시장의 확대와 함께 '예술시장'이라는 용어가 새롭게 사용되어야 할 필요가 있음을 논의할 수 있다. 한편 미술 시장의 필수적인 요소인 미술품감정, 컬렉션 부분은 별도의 보완 작업을 통하여 출간할 예정임을 밝혀둔다.

기술 과정에서 인터뷰와 자료 협조에 응해 주신 국내외의 미술시 장 관계자, 사진 자료를 제공해 주신 작가분들을 비롯하여 번역과 수집, 교열을 위해 지원을 아끼지 않은 변종필, 배현진, 인가희, 백 지훈 등과 김별다비, 이혜규, 박정연, 한혜선 등 제자, 연구진들에 게도 감사의 마음을 전한다. 이 책을 신속히 출판하는 데 노력을 아 끼지 않으신 동문선출판사 신성대 대표님과 편집진에게도 감사의 말씀을 드리는 바이다.

2008년 4월
지은이 최병식

"나는 미술 작품을 얻기 위해서 음악을 한다"

— 앤드류 로이드 웨버(Andrew Lloyd Webber) —

차　례

Ⅰ. 아트마켓의 구조

1. 아트마켓의 분류와 유형

아트마켓의 구조는 무엇보다도 갤러리(Gallery)와 아트페어(Art Fair), 경매(Art Auction)가 축을 이루는 핵심 요소와 함께 작가와 소장자, 아트딜러, 구매자 등이 이루는 4대 요소를 형성한다. 분류로는 일반적으로 순수미술 분야의 회화와 조각 등을 비롯하여 사진ㆍ도자기ㆍ목기ㆍ가구ㆍ보석ㆍ시계 등 매우 다양한 종류로 나뉘는 품목들을 다루게 된다.

특히나 마켓의 역사가 오래된 프랑스나 영국 등지의 많은 도시들에서는 전 세계의 순수미술 작품과 고미술품을 다루는 것이 일반화되어 있는 이유로 큰 분류의 품목만도 100여 가지가 될 정도이다.

그에 따른 전문가 그룹의 세분화와 아트딜러(Art dealer), 감정사를 비롯하여 갤러리스트(Gallerist), 스페셜리스트(Specialist)들의 구조나 형태도 수백 년의 역사를 지니는가 하면, 다루는 품목 역시 가지각색으로 형성되어 있다. 그 규모는 대체적으로 연간 150-200억 달러 규모를 넘는 거대한 시장을 형성하고 있으며, 성장 추세도 1996년 이후 지속적으로 상승하고 있다. 그러나 미술품의 거래는 어떠한 분야보다도 주관적인 감정 이입과 취향이 반영된 영역이라는 점에서 거래의 방법과 형태 또한 복잡하게 형성된다. 작품이나 취급 물품의 가격 판정에서부터, 진위 구분, 거래 방식에 이르기까지 작품을 창작하는 만큼이나 흥미진진한 과정들을 거쳐야만 한다.

이러한 감성적 판단이 개입된 거래 과정들은 일반적으로 상당한 위험 요소를 포함하고 있지만 마치 스릴을 즐기는 모험가들처럼

여전히 아트마켓을 찾는 애호가들이나 아트딜러들은 생동감 있는 마켓의 확장을 이루어 왔고, 주말마다 갤러리나 아트페어를 찾는 인구가 증가하고 있다. 이러한 배경에는 생활 수준의 향상과 함께 본능적으로 매료되는 예술품에 대한 감상과 소유의식을 바탕으로 투자대상으로까지 부상한 미술품들에 대한 부가적 가치가 크게 작용하고 있다는 것은 언급할 필요조차 없다.

그렇다면 아트마켓은 어떠한 구조로 형성되는가? 일정한 법칙을 지닌 것은 아니지만 이 어려운 질문에 대한 해답은 유럽을 비롯한 선진국들에서 수백 년을 거듭해 오면서 축적한 경륜에 의하여 설명될 수밖에 없다.

어떻게 보면 질서가 불가능한 이 분야의 거래이지만 그럴수록 제시된 것은 아트 마켓의 합리적 유통과 체계적인 거래 질서에 대한 대안들이 보완되었고, 그 결정체로 나타난 것이 바로 1, 2차 시장의 형성과 갤러리, 아트페어, 경매 등의 주요 거래 형태였던 것이다.

그 저변에서 가장 중요한 역할은 한 것은 무엇보다도 1차 미술시장(Primary Art Market)의 주역들인 갤러리들이다. 일반적으로 갤러리의 분류는 개인 갤러리(Private Gallery)와 공공 갤러리(Public Gallery)로 나뉘는데 개인 갤러리는 사립이며 대체로 영리를 목적으로 하는 상업 갤러리를 말하는 경우가 많다. 그러나 공공 갤러리는 영리적인 목적과는 상관없는 비영리 갤러리로서 일반적으로 아트뮤지엄, 컬렉션, 파운데이션(Foundation), 뮤지엄 성격의 갤러리 등을 말한다. 미국과 유럽 등지에서는 갤러리라는 명칭이 이처럼 두 가지로 사용되지만 그 성격은 완전히 다른 의미를 갖는다.

런던의 내셔널 갤러리(The National Gallery), 워싱턴의 내셔널 갤러리 오브 아트(National Gallery of Art), 벨베데레 오스트리아 갤러리(Osterreichische Galerie Belvedere), 헤이워드 갤러리(Hayward Gallery), 워싱턴의 프리어 갤러리(Freer Gallery) 등이 대표적이다.

런던의 헤이워드 갤러리(Hayward gallery). 정부 소장품을 주로 관리, 전시하는 곳으로 유명하다.

내셔널 갤러리(The National Gallery) : 런던의 국립 미술관으로 트라팔가 광장 북쪽에 위치하고 있다. 1824년 설립되었고 영국정부가 36점의 회화 작품을 러시아 은행가인 앵거스타인(John Julius Angerstein)으로부터 구입한 것에서부터 시작되었다. 소장품의 3분의 2는 개인 기증으로 이루어져 있으며 인상파작가를 비롯한 13세기 중반부터 1900년대까지 2300점이 넘는 회화 작품을 소장하고 있다.

워싱턴 프리어 갤러리(Freer Gallery of Art) 전시장

워싱턴 내셔널 갤러리 오브 아트(National Gallery of Art)

공공 갤러리들은 40여 개의 회원관이 가입한 오스트레일리아의 빅토리아 공공 갤러리협회(Public Galleries Association of Victoria) 등의 협회를 보유하면서 사회적 활동을 강화하는 경우도 있다.

한편 상업 갤러리(Commercial gallery)는 영리를 목적으로 하는 갤러리를 총칭한다. 공공 갤러리나 대관 갤러리, 대안공간 등과 구분되어지는 의미로서 일반적인 갤러리의 대부분을 차지한다. 그러나 이 경우 완전한 상업적 목적의 갤러리와 달리 부분적으로는 실험작가들을 지원하거나 파운데이션을 보유한 경우도 있어서 매우 다양한 성격을 지니고 있다.

대체적으로 우리나라의 한국화랑협회도 일부 대관 성격을 겸하는 경우를 제외하고는 모든 갤러리들이 상업 갤러리로서 작품 거래를 하는 갤러리 전체를 포괄하고 있다. 대체적인 세계의 갤러리 단체들은 거의 상업 갤러리이지만 홍콩 상업 갤러리협회(The Hong Kong Commercial Art Galleries Association/HKCAGA), 1976년 설립된 오스트레일리아 상업 갤러리협회(The Australian Commercial Galleries Association) 등 상업 갤러리를 표방하고 결성된 협회활동도 있다.

대관 갤러리(Rental gallery)는 상업 갤러리와는 달리 판매를 목적으로 하는 것이 아니라 작가들에게 대관을 하는 경우를 말하며, 조합갤러리(Cooperative gallery)는 작가들이 회원으로 가입하면서 후원그룹을 조성하고, 운영하는 방식으로서 다양한 장르의 작가들이 모이는 경우가 많다. 주로 미국의 대도시보다는 소규모 도시에서 상호 협력하는 구조로 형성되는 갤러리이다. 조합 갤러리 213(Cooperative Gallery 213), 갤러리 X(Gallery X), 킹스턴 갤러리(Kingston Gallery) 등 전국에 산재해 있다. 그 외에도 비영리 대안공간(Alternative spaces) 성격이 있다.

이 중 상업 갤러리들은 작가와의 관계를 형성하면서 갤러리스트들의 활약으로 오랫동안의 연륜을 쌓아왔으며, 가장 최전선에서

한국화랑협회 : 전국 화랑주들의 모임으로, 미술에 대한 이해증진 및 대중화와 건전한 미술시장을 육성하고자 1976년에 설립되었다. 1979년에 문화공보부 산하의 사회단체로 등록되었고, 1991년 사단법인으로 승격되었다. 한국국제아트페어, 서울아트페어 등을 주관하고 있다.

마켓의 영역을 넓혀 가는 데 노력을 기울였다. 그 결과 20세기말부터는 뉴욕·런던·파리·베이징 등을 무대로 여러 국가에 지점을 개설하고 사업 영역을 확장하는가 하면, 취급 작가들이나 전속제도를 시행하면서 독자적인 성격을 확립하고 있다.

또한 지속적으로 활성화되는 아트페어(Art Fair)를 통해 전 세계의 주요 갤러리들이 한자리에 모여 부스를 개설하고 경쟁적인 거래를 시도함으로써 국경이 없는 글로벌마켓의 파워를 유감없이 발휘한다.

이러한 흐름들은 우리나라에서도 1970년대 이후 40여 년에 이르는 역사를 축적하면서 글로벌마켓에 본격적으로 경쟁 체계를 갖추어가는 갤러리들이 점진적으로 증가하고 있다.

갤러리는 2차 시장과는 달리 작가들이 마켓에 진입하는 1차적인 기회이며, 직접적인 관계를 형성하는 구조이다. 최근에는 베이징, 뉴욕 등에 지점을 개설하고, 아트페어 참여나 공공미술프로젝트 등에 참여하는가 하면 심지어는 아트 펀드에 참여하여 매니저 역할을 하는 등 본래의 영역에서 위험 수위까지 넘나들 만큼 사업 영역이 확장되는 추세이다.

한편 아트페어는 주로 전문회사나 잡지사, 갤러리와 관련된 기구에서 개최하게 되는데, 원형을 이루는 형태는 바로 갤러리들의 참여에 의한 부스전을 말한다. 세계적으로는 수천 개에 달할 정도로 많은 페어들이 각기 다양한 형태로 개최되지만 수준을 갖춘 경우는 수십 개에 불과하다. 분야는 근·현대 순수미술 분야와 함께 사진, 공예, 엔틱 등 여러 분류로 나뉘게 되며, 이와 함께 최근 사이버 아트마켓이 새로운 전략으로 부상하면서 공간을 초월하여 거래를 확장하는 데 한몫을 하고 있다.

2차 시장(Secondary Market)은 1차 시장과는 달리 경매회사가 주도하게 되는데 1차 시장에서 거래되는 작품들에 대한 공개적인 거

소더비(Sotheby's) : 영국에 본사를 두고 있으며, 1744년 사무엘 바커(Samuel Barker)가 오래된 중고서적을 매매하는 데서 시작되었다. 1778년 창업주가 죽고 조카인 존 소더비로 가업이 승계되면서 지금의 소더비란 이름으로 정착되었다. 이후 순수미술과 장식 예술 등 예술 전반에 걸친 다양한 장르의 품목들을 다루고 있으며, 크리스티와 함께 양대 경매회사이자 미술품 경매의 대명사처럼 알려져 있다. 전 세계 100개가 넘는 사무실과 17개의 경매센터를 운영하고 있으며, 2007년 판매액이 53억 3천만 달러에 달했다.

미술시장의 유통 구조

작가

1차 시장
갤러리

전시회

아트페어

사이버 아트마켓

펀드

2차 시장
미술품경매

컬렉터, 투자자

래 형태로서 모든 거래 과정과 결과를 투명하게 알 수 있다는 점에서 매우 선호되는 구조이다. 1744년 설립된 소더비(Sotheby's), 1776년 12월 5일 런던에서 첫 경매를 실시한 크리스티(Christie's), 1796년에 런던에서 설립된 필립스 드 퓨리 앤 컴퍼니(Phillips de Pury & Company) 등은 가장 대표적인 경우이며, 우리나라에서도 1998년 9월 서울경매주식회사로 출범한 서울옥션, 2005년 11월 첫 경매를 실시한 K옥션 등 10여 개에 달하는 크고 작은 경매회사들이 사업을 확장해 왔다.

이외에도 지속적인 유통이 이루어지는 기존 미술시장과는 다르지만 정부컬렉션과 기업, 법인, 뮤지엄컬렉션, 공공미술품 구입 등은 아트딜러나 마켓에서는 매우 중요한 부분을 차지하는 영역으로서 수준 높은 검증 과정과 구입의 엄격성을 유지하는 등 일반적인

크리스티(Christie's) : 1776년 첫 경매를 시작으로 이후 소더비와 함께 쌍벽을 이루고 있다. 크리스티는 1776년 해군장교 출신인 제임스 크리스티(James Christie)가 영국 런던에 설립한 경매회사로 소더비에 비하여 설립일이 늦지만 당시 서적만을 경매하던 소더비와는 달리 크리스티는 동시대 미술품과 엔틱 등 '미술품 전문경매'라는 타이틀을 가지고 출범했기에 미술시장에 있어 크리스티를 최초의 경매회사로 인정하는 견해도 있다. 2000년대 들어서는 소더비를 누르고 세계 최고의 매출 기록을 보여주었다.

마켓과는 구분된다.

　여기에 아직도 실험단계에 있으나 미술품을 투자의 포트폴리오로 간주하려는 세력들을 위하여 아트 펀드(Art Fund)가 등장하였고 애호적 가치와 함께 재테크의 수단으로 변화하는 추세에 있다. 우리나라에서는 2006년 9월 굿모닝신한증권이 '서울명품아트사모 1호 펀드'가 출시되었고 이후 연속적인 상품이 등장함으로써, 또 하나의 거래 형태를 탄생시켰다.

포트폴리오(portfolio) : 이는 원래 서류가방 또는 자료 수집철이라는 뜻이었으나 증권투자에서는 투자자들이 투자자금을 여러 종류의 자산에 분산 투자하게 될 때 투자자가 소유하는 여러 종류 자산의 집합(combination of assets)을 말한다. 부동산, 금, 미술품 등의 실물자산과 주식, 회사채, 국채, 전환증권 등의 다양한 금융자산으로 구성될 수 있다.

런던 본햄스 경매소의 컨템포러리 아시안 아트 경매 현장. 2006년 6월 20일

2. 1, 2차 시장의 의미와 변화

1) 1, 2차 시장의 구조

'1차 미술시장(Primary Art market)'은 갤러리들을 위주로 이루어지는 구조를 말하지만 '2차 시장(Secondary Market)'은 경매시스템이 주가 된다. 이 두 가지의 구조는 사실상 떨어질 수 없는 협력관계이면서 치열한 경쟁 관계이다. 기본적으로 이러한 상관 관계는 다양한 구조로 발전될수록 구매자들은 선택의 폭이 넓을 수밖에 없으며, 시장은 팽팽한 긴장 관계를 유지하면서도 생존을 위한 발전지향적인 대안들을 쏟아낼 수밖에 없다.

1차 시장과 2차 시장의 관계는 협력 관계이면서 경쟁 관계로 구축되는 것이 일반적이며, 1차 시장으로부터 파생되는 아트페어나 1, 2차 시장을 포괄하면서 형성되는 아트 펀드 등도 역시 입체적인 시장구조의 중요한 몫을 담당한다.

그러나 이들 미술시장의 구성 요소들의 최종적인 목표는 건전한 시장의 발전을 추구하면서도 이상적인 균형 관계를 유지하는 것이다. 특히나 가장 중요한 점은 바로 독점의 방지와 시장의 질서유지, 고유 기능의 강화이다.

그 중 독점 현상은 여러 형태로 나타난다. 갤러리들에 의하여 자신들의 전속 작가들 위주의 독점 현상을 유도하는 것은 대표적 사례이다. 특히 대형 갤러리들이 막강한 자본력을 동원하여 블루칩 위주의 작가를 선택하고 독과점을 한 후 후속적으로 개최되는 대형 전시 등을 기획하여 이익을 창출하는 기법 역시 그 한 예이다.

아트마켓의 분류와 구입 유형

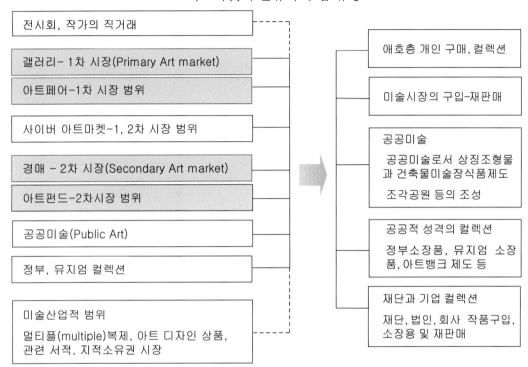

심지어는 경매회사가 뒷거래를 통해 직접 작품을 사들여 거래하는 경우도 있으며, 경매회사끼리 담합을 통해 수수료 등을 인상하는 사례도 있다. 몇 개의 갤러리와 컬렉터들이 연계하여 집중적으로 취급 작가들의 작품을 상승시켜 나가려는 노력을 하거나, 아트 딜러들은 거대 투자자들에게 작품이 사전 확보된 소수 작가의 작품만 구매를 유도하는 등 부정적인 전략을 구사할 수 있다.

이러한 현상을 막기 위하여 선진 국가들의 마켓에서는 1차 시장과 2차 시장은 적절한 거리를 두고 서로간의 균형을 유지해 왔으며, 공개된 자료를 통하여 실시간으로 변화하는 가격들을 분석하고 전문가들의 참여로 구매자들의 균형을 유지하도록 노력해 왔

베니스 비엔날레 기간에 맞추어 베니스에서 개최되는 코니스아트페어(Cornice Art Fair) 외관

다. 그러나 시장의 역사가 오래지 않은 나라에서는 통제와 조율 기능이 작동하지 않아 부작용을 일으키는 경우가 많았다.

서구 시장에서도 나타나는 현상이지만 중국 역시 자유로울 수 없는 시장의 속성으로 드러나고 있으며, 한국에서도 많이 우려하고 있는 부분이다. 하지만 미술시장의 구조를 법률로 제한한다든가, 일률적인 규정으로 거래 형식을 제한한다는 것은 매우 어려운 현실이어서 1, 2차 시장뿐 아니라 거래 형식과 영역을 넘나드는 경우 상당한 혼란이 초래될 수밖에 없다.

2) 아트마켓의 크로스오버

아트마켓의 공격적인 운영 형태는 이제 국경과 업종, 장소와 시간을 가리지 않고 영역을 넘나든다. 특히나 베니스의 사례에서처럼 비엔날레와 아트페어가 짝을 이루어 학술적인 조명과 상업적인 전략이 조화를 이루는 추세로 전환되는가 하면, 아트컬렉션 자체를 투자 전략으로 보고 펀드를 조성하는 형태와 갤러리와 호텔이 손을 잡고 대량의 작품을 렌트하는 형식으로 호텔의 환경을 완전히 뒤바꾸어 놓는 사례도 있다.

고급 휴식공간을 겸하기 위하여 와인바나 카페 등을 갤러리와 동시에 운영하는 사례는 부지기수로 늘어나고 있으며, 해외 갤러리와의 네트워크 구축, 교육프로그램 운영 등 다양한 형식의 전략을 실행하고 있다.

그 중에서도 아트페어는 국내외의 갤러리들이 동시에 한 자리에 모여서 작품들을 선보이는 형태로서 보다 수평적으로 유통 구조를 확장해 갈 수 있는 기회로 활용된다. 그러나 최근에는 아트페어의 방법에 있어서도 변화가 많다. 즉 갤러리들의 참가로 이루어지는

형태가 아니라 작가들을 직접 섭외하여 부스를 마련하는 형식이
등장하는가 하면, 아예 작가들의 정기전을 아트페어로 개편하여
'부스전'을 만들어가는 형태도 등장하고 특정한 갤러리가 독자적
으로 아트페어를 개최하는 사례도 있다.

경매 역시 경매회사만의 전유물이 아니라 갤러리들이 모여서 만
들어내는 경매시스템이나 작가들이 직접 경매에 나서는 경우, 지
자체에서 직접 기금을 확보하고 작가들의 작품을 경매하는 방법 등
영역과 영역이 혼합되는 크로스오버(Crossover) 현상이 나타나고 있
다. 대표적인 예로 전라남도가 남도예술은행을 설립하고 2005년
에 1억 7천만 원을 투입하여 500여 점의 작품을 구입하였으며, 이
작품들을 시중보다 낮은 가격으로 토요경매에서 판매하는 독특한
전략을 구사하였다. 이어서 수십여 개의 홈페이지에서 사이버판매
망을 구축하고, 온라인 경매회사가 잇달아 설립되었다.

이러한 현상에 대하여 작가들의 입장은 소수의 인기 작가들의
제국처럼 독점되는 미술시장의 거래 구조에서 더 많은 작가들의
참여가 필요하다는 의미를 강조한다. 즉 비정상적일 정도로 블루
칩작가에 집중된 투자 중심의 시장은 대부분의 작가와는 아무런
상관이 없는 현상이라는 점에서 '상대적인 소외와 빈곤 현상'이 발
생하게 되었던 것도 사실이었다. 그러나 이러한 현상은 창작 주체
인 작가가 미술시장의 아트딜러 역할을 동시에 수행하겠다는 의미
로 해석되어 고유의 영역에 대한 논란이 불가피하다.

한편 각 경매회사와 갤러리 등은 각 지역의 지점 개설, 국내외
관련 회사들과 업무제휴에 박차를 가해 왔다. 대표적으로 대구의
MBC방송에서 실시하는 옥션M이 서울의 K옥션과 연계하여 지역
에서 경매를 실시하는 업무제휴의 형태를 구사하고 자체적으로도
갤러리M을 오픈하여 방송국 내에서 전시회를 개최함으로써 대구,
경북지역의 미술시장 형성에 새바람을 불러일으켰다.

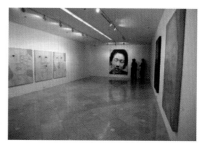

갤러리M-대구 MBC방송국 1층에 위치하고
있다. 방송국 차원에서 개설한 본격적인 갤
러리로는 처음이며, 옥션M을 출범하면서 영
역을 넘어 사업을 확장하였다.

코엑스에서 서울옥션이 주최한 아트옥션쇼.
2007년 9월 11일

서울옥션 : 1998년 법인으로 설립된 이후 1999년 9월 전용 경매장과 전시시설을 갖춘 서울옥션하우스를 개관하면서 경매전문회사로 면모를 갖추었다. 우리나라의 본격적인 경매시장을 주도하였으며, 경매 현장을 인터넷과 케이블 TV로 생중계하고, '서울옥션쇼'를 개최하는 등 다각적인 사업 형태를 구축하였다.

K옥션 : 2005년 9월에 의해 설립되었다. 근현대 작가들의 작품을 비롯해 고서화와 도자기, 목기, 민예품 및 해외 작가들의 작품도 다루고 있다. 2005년 11월 첫 경매 이후 2007년 사옥을 사간동에서 청담동으로 이전하였으며, 서울옥션과 함께 양대 경매회사로 급성장하였다.

한편 2007년 9월에는 서울옥션의 주도로 '아시아 아트허브'를 주창하면서 소더비, 베이징 빠오리경매, 일본의 신와옥션 등을 초대하고 300여 명의 작가 1,300여 점을 동시에 전시하면서 특별전, 프리뷰, 커팅-에이지 현장 서면판매 등의 종합적인 쇼를 개최함으로써 일종의 '아트옥션 페어'를 실시하는 아이디어를 구현했다.

사례는 조금 다르지만 2006년말에는 서울옥션이 10월 12일 청담동 일대의 갤러리들의 작품만을 위탁받아 제1회 청담컬렉션 경매를 개최하면서 양자간의 소통 체계를 형성했다. 참가 갤러리는 미화랑, 이목화랑, 줄리아나 갤러리, 박여숙화랑, 유아트스페이스, 주영갤러리, 더컬럼스 등 7곳으로 작가 22명의 작품 26점이 출품되었다.[1]

2006년 이후 우리나라에서 진행되어 온 이러한 형식들은 물론 그 정통성을 논할 수는 있다. 그러나 최근과 같이 전 세계가 아트마켓의 성장세에 주목하고 그 매력은 날이 갈수록 상승하고 있는 추세에서 기존의 고정된 시스템과 함께 틈새를 노리는 다양한 형태의 아이디어와 통로들이 등장하는 추세는 미술시장의 장기적인 체질강화와 시장 확대에 상당한 영향을 미칠 것으로 판단된다.

결국, 이같은 현상들은 미술시장이 건전한 형태로 발전해 가는 데 필요한 제도적·관습적 형태가 어떻게 구축되어야 하는가를 고심하도록 하는 부분이다. 좀더 진전한다면 자유방임체계와 시장의 기능에 대한 통제와 규칙에 대한 논의로 확대될 수 있다.

외국에서도 이러한 마켓의 질서를 유지하고 장기적인 시스템마련을 위하여 오랫동안 실험을 거쳐 온 것이 사실이다. 자유방임체계는 보편적인 법적인 요건에 의해서는 어떠한 마케팅과 유통 방법을 구사하여도 이를 방임하는 형태로서 자본주의의 시장 원리를 존중한다.

하지만 국가가 직접 나서서 아트마켓의 흐름에 지원과 관여를 해

온 국가주도형의 사례가 있다. 이 사례의 대표적인 국가로는 프랑스를 들 수 있다. 프랑스에서는 2000년 이전까지 외국의 경매회사가 진입할 수 없도록 제한 조치를 하면서 국가에서 드루오 경매장을 개설하고 많은 경매소들이 이곳에서 경매를 할 수 있도록 하였다.

여기에 국가 자격증제를 실시한 경매사 제도와 박물관정책, 미술품 감정 등에서도 여전히 국가주도형 제도를 구사하고 있는 사실은 이미 많이 알려져 있다. 또한 사회주의 국가이지만 중국이 베이징한하이(北京翰海), 베이징롱바오(北京榮寶) 베이징 빠오리(保利) 등의 거대 경매회사를 실질적으로는 국영으로 운영하면서 역시 외국 경매회사의 국내 진출을 제한하고 있다. 또한 대규모 아트페어를 개최하려면 국가의 승인을 거쳐야 하는 등의 제도에 의한 통제적 요소를 적용해 왔으며, 경매법을 제정하여 각종 경매관련 제약 조건을 두고 있다.[2]

한편 이와 같은 딜레마를 극복하기 위하여 미술시장이 아트딜러들만의 독점적인 영역이 아니라 작가들이나 프리랜서 큐레이터들의 힘으로도 시장의 진입이 가능하다는 것을 보여주는 좋은 사례가 있었다.

영국의 yBa작가들 중 데미언 허스트(Damien Hirst, 1965-)처럼 작가와 기획자가 분리된 것이 아닌 동일한 인물들로 구성되어 '프리즈(Freeze)전'처럼 쓰여지지 않는 공장에 대안 공간을 만들고, 홍보나 전략적인 기획들을 직접 작가들이 담당하였다. 이러한 전시는 신선하기는 하지만 사실상 직접적으로 미술시장에 진입하는 것은 연속성이나 전문성에서 상당한 어려움이 따른다.

티모시 콘(Timothy Cone)은 이러한 활동의 결과가 갤러리들의 독점적인 시장의 판매 전략을 어느 정도라도 방지하는 결과를 낳았다고 말하고 있으나, 이는 작가들의 기획력과 현장 적응력을 강조해

중국 베이징 롱바오경매 프리뷰 장면. 2005년 11월

데미언 허스트(Damien Hirst, 1965-) : 1965년 브리스톨(Bristol)에서 출생하였고 리즈(Leeds)에서 성장. 리즈 컬리지 오브 아트에서 기초 과정을 배웠으며 골드스미스 칼리지에서 회화를 전공하였다. 1988년 '프리즈(Freeze)전'을 기획함으로써 스타가 되었고 yBa의 도화선을 연결하였다. 영국을 대표하는 세계적인 작가가 되었으며, 대표작으로는 「살아 있는 누군가의 마음속에서 불가능한 육체의 죽음」이라는 상어 작품과 「사랑을 위하여」 등이 있다.

온 영국과 같은 경우에 해당된다고 말할 수 있다.[3]

3) 아트마켓 구조의 변화

① 미술품 유통의 또 다른 해석

아트마켓의 경계 설정에 있어서는 1차 시장이 갖는 갤러리 중심의 기초적인 시스템이 견고해야만 2차 시장 역시 역동적인 유통 구조를 지니게 되며, 상호 경쟁을 통하여 시너지 효과를 발휘할 수 있다는 사실은 전통적인 견해이다. 이러한 개념은 법적인 규제는 없지만 아직도 전 세계 아트마켓에서 대체적으로 지켜지고 있는 관습이기도 하다.

결국 갤러리는 작가에 대한 지속적인 관심과 전시 기획, 새로운 작가의 발탁, 전속 작가나 취급 작가의 구축을 통한 유통 구조의 체계적 시스템 구축, 작가지원 등의 프로그램을 보유하게 되며, 이러한 마켓의 질서를 바탕으로 경매회사는 작가와의 직접 거래가 제한되고, 아트딜러, 컬렉터, 갤러리, 기업 등으로부터 의뢰되는 작품들을 공개적으로 거래하는 구조를 형성하고 있다. 이러한 관습은 세계적인 마켓 구조가 대부분 동일하지만 일본의 경매시장은 그 중에서도 비교적 보수적인 편이다.

일본경매에서는 생존 작가의 경우 경매가 많지 않으며, 만일 경매를 할 경우는 당연히 제삼자에게 의뢰를 받아 실시하게 된다. 이는 철저한 검증을 통해 2차 시장의 역할을 담당하는 데서 유래한 것으로 본다는 유조우 이노우에(井上陽三) AJC 경매회사 총괄부장의 견해이다.[4] 특히나 옥션에서 현대 미술품을 다루는 데 대하여 작가들은 자신의 작품 값에 대한 불안감을 가지고 있는 것이 사

중국 베이징 롱바오경매 현장. 2005년 11월

실이며 이러한 점을 감안하여 1차 시장을 배려하는 차원에서 동시대 작가들에 대하여는 매우 신중한 입장을 가지고 있다.[5]

② 충돌과 사례들

전통적인 시장의 관습을 지켜온 국가들과는 달리 중국의 경우는 1차 시장을 건너뛰어 바로 2차 시장이 마켓을 선도하면서 경계가 크게 없는 경매스타일을 구사한다. 즉 생존 작가들의 작품을 경매하면서 갤러리시장을 보호하기 위해 제작된 연도가 어느 정도 경과한 경우만 출품한다든지, 1차 시장을 거쳐서 경매시장으로 진출해야 한다는 등의 원칙이 잘 지켜지지 않고 있다.

이 점에 대해서는 소더비와 크리스티 등 대표적인 세계적 경매회사 역시 사례가 있다. 대표적으로 양 경매회사가 갤러리를 직접 사들이면서 아트마켓에서는 질서를 깨뜨리는 행위라는 공격이 이어졌다. 그 중 2007년도 네덜란드의 마스트리히트 페어(Maastricht Fair)를 중심으로 한 딜러와 옥션 회사의 영역 충돌을 들 수 있다. 이 사안은 크리스티가 '킹스트리트 파인아트(King Street Fine Art/KSFA)'라는 런던 갤러리를 소유한 데서 시작되었다. 이 갤러리는 유럽 파인아트페어(The European Fine Art Fair/ TEFAF)에서 주로 판매하고 있다.

크리스티에 이어서 소더비는 2006년에 프리 모던 아트(pre-modern art)로 잘 알려진 네덜란드 갤러리인 노트만 마스터 페인팅(Noortman Master Paintings)을 5,650만 달러(한화 약 533억 3천만 원)에 인수하였다. 이 금액은 소더비의 전체 주식의 3.2%에 해당하는 것이며, 2,600만 달러는 노트만의 빚을 떠안고 구입한 것으로 추정된다. 이 갤러리는 마스트리히트에 거주하는 네덜란드인 로버트 노트만(Robert Noortman)의 소유였으며, 소더비는 로버트 노

마스트리히트 페어(Maastricht Fair/ TEFAF) : 1975년부터 시작된 전시회. 네덜란드 남쪽에 있는 도시 마스트리히트(Maastricht)에서 개최되며 매년 220명의 아트 딜러들이 이 페어에 참가한다. 유럽 거장들의 작품과 현대 회화, 가구, 고대 앤틱, 필사본, 동전, 자기와 보석 등이 출품된다. 130명의 전문가들이 이들 작품의 진위 여부 및 상태를 감정한다. 2007년 마스트리히트 페어에는 7만 5천 명이 방문하였다.

런던 크리스티경매회사

뉴욕 크리스티 경매회사 건물

트만을 관리 디렉터(managing director)로 하여 독립된 비즈니스를 하고 있다.[6]

노트만 마스터 페인팅(Noortman Master Paintings) 갤러리는 1968년에 설립되었으며, 독일과 프랑드르 고대 작가, 인상파와 후기인상파회화를 다룬다. 아트페어는 마사스트릭트와 암스테르담의 PAN, 팜비치의 팜비치(Palm beach!), 파리의 앤틴 비엔날레(Biennale des antiquaires) 등에 참여하는 역량 있는 갤러리이다. 그러나 소더비는 이 갤러리를 인수한 뒤에도 여전히 로버스 로트만을 고용하고 있다. "우리는 노트만이 운영을 계속하는 비즈니스를 하게 되었다"라고 소더비의 글로벌 옥션부의 관리 디렉터(managing director) 다일 윅스트롬(Daryl Wickstrom)이 말했으며,[7] 이러한 현상은 거대 경매회사의 파격적인 전략으로 받아들여지고 있다.

킹스트리트 파인아트와 노트만은 둘 다 마스트리히트아트페어에 참가하고 있다. 킹스트리트 파인아트(KSFA)는 대부분 도널드

오스트리아 비엔나 도로테움(dorotheum) 경매회사에서 운영하는 2층 갤러리

저드(Donald Judd)와 제니 샤빌(Jenny Savile)과 같은 모던과 컨템포러리 미술품을 소유하고 있다.

그렇다면 이러한 일련의 사안에 대하여 딜러들은 위협을 느낄까? 대표적인 두 경매회사의 1차 시장 진입은 전 세계의 아트마켓에 막대한 파장을 불러일으켰다. 특히나 갤러리스트(Gallerist)들의 반발은 매우 강력하였으며, 거대 자본의 경매회사들에 대한 비난이 잇달았다.

런던에 기반을 둔 올드 마스터 페인팅 스페셜리스트(Old Master Painting specialist)인 조니 반 해프튼(Johnny van Haeften)은 "무역(trade)과 경매사(auctioneers)와의 관계의 경계는 더럽혀졌다"라고 말했다. 이러한 점은 전통적인 갤러리를 부식시킬 것이다. 그러면 소더비의 라이벌인 크리스티는 어떠할까? "노코멘트"라고 대답하였다.[8]

한편 소더비는 1990년에 뉴욕의 아쿠아벨라 갤러리(Acquavella

오스트리아 비엔나의 도로테움(dorotheum) 경매회사

Gallery)와 1억 4,280만 달러(한화 약 1,007억 6천만 원)를 들여서 피에르 마티스 갤러리(Pierre Matisse Gallery)의 회화와 조각 재고품들을 협력하여 구매한 적이 있다. 이것은 매우 거대한 미술품 거래 중 하나였다.

피에르 마티스 갤러리는 2,300여 점의 20세기를 대표하는 호앙 미로(Joan Miro)부터 알베르토 자코메티(Alberto Giacometti)에 이르는 작가들의 작품들을 소유하고 있었다.[9] 이러한 사실 역시 옥션 하우스가 상업 갤러리 마켓을 서서히 잠식하는 것이 아닌가 하는 우려를 낳은 적이 있다.

1707년에 설립되어 세계에서 가장 오래된 경매회사로 손꼽히는 오스트리아의 비엔나 도로테움(dorotheum) 경매회사 같은 경우는 비록 가격이 중저가이지만 자체적으로 상설되는 갤러리를 동시에 운영하면서 1차 시장의 기능을 복수로 운영하는 방법을 구사함으로써 1, 2차 시장의 한계를 부분적으로 넘나들고 있다.

경매담당자는 "낮은 가격대들의 경우 시간이 제한되는 경매에서만 구입할 수 있어 불편하였지만 경매가 없는 날은 공간이 비어 있어서 고객 서비스가 한계를 지니고 있었지요. 이러한 이유로 쉽게 고객들을 만족시킬 수 있는 갤러리를 개설하였지요"라고 말하고 있다.[10]

③ 아시아 시장의 사례들

이와 같은 현상들은 물론 일반화된 사례는 아니다. 극히 일부의 경우 1, 2차 시장의 개념을 넘나들고 있지만 사실상 시장의 구조에 영향을 미칠 수 있을 정도로 많은 양의 거래나 시스템의 변화를 추구하는 현상은 아니라는 점이다. 그러나 규모면에서 아시아 미술 시장을 대표하는 중국의 경우 위의 예와는 전혀 다른 사례로서 시장의 개념을 새롭게 하고 있다. 그 중에서도 경매에 부치는 작품에 대한 제작 연도의 제한이 사라져 버렸다는 점과 제삼자의 의뢰 방식을 통해서만 접수되던 기존의 개념에 대한 유동성 등은 1차 시장과의 구분이 명확하지 않은 성격을 형성한다.

이러한 사실은 갤러리스트들로 부터 상당한 항의를 받아온 것도 사실이다. 베이징 갤러리스트 리우잉은 "이대로라면 도무지 1, 2차 시장의 의미가 없다. 갤러리 작가까지 모두 경매로 나간다면 1차 시장은 위기일 수밖에 없다. 중국 경매회사들은 동시대 작가들의 거래에서 있어서만은 경영전략을 새롭게 검토해야만 한다"라고 말하고 있다.

한편 일본의 경우 1987-88년 크리스티와 소더비 등이 일본에 진출하여 사업을 펼쳐나가자 일본 미술시장에서도 직접 경매를 해보자는 의견이 많았다. 이러한 결과로 탄생한 것이 1987년 갤러리 대표 5명이 결성한 '업자교환회(業者交換會)' 성격의 '친화회(親和

會)'였으며, 이어서 그들에 의하여 1989년 자본금 1억엔으로 설립된 신와옥션(Shinwa Auction)이 출범한다.

그러나 그로부터 11년 후 갤러리들에 의하여 설립된 신와옥션은 2000년 6월에 '친화회(親和會)'를 완전 해산하여 독자적인 주식회사체계로 운영되도록 하고 자신들은 자문만을 하는 시스템으로 전환하였던 예가 있다. 이에 대하여 신와옥션의 신지 하사다(羽佐田 信 治) 상무 취채역(常務 取締役)은 "1990년대는 일본미술시장 역시 경매와 갤러리가 미술시장의 주도권을 놓고 미묘한 갈등을 일으킨 적이 있습니다. 그러나 현재는 양자가 협력 관계일 뿐입니다"라고 말한다.

이와 함께 우리나라에서는 서울옥션과 K옥션이 법인으로 독립된 주식회사이지만 실질적인 관계에서 몇 개의 갤러리와 연계되어 있어 미술시장의 유통질서에 저해된다는 이견이 제기된 바 있다. 이에 대한 한국화랑협회의 항의가 이어졌고 상호간의 협의가 진행된 사례가 있다.

④ 아트마켓의 관습 존중되어야

2008년 9월 15-16일 런던 소더비에서 일어난 사건은 위와 같은 질서와 시장 형태에 파란을 불러일으키면서 우려를 낳았다. 데미언 허스트의 작품 134점을 9,480만 파운드(한화 약 1,978억 원, 수수료 포함)에 거래하면서 경매회사가 작가와 직거래를 한 것이다. '세계 금융시장 악재' 속에서 야기된 이 뉴스는 대혼란을 예고했지만 1, 2차 시장의 기존 개념은 커다란 틀이 변화해 가는 것은 아니며, 다만 극히 일부분에서 경영 전략의 수정이 이루어지는 정도이다. 이러한 추세에서 아시아시장의 경우 중국 경매의 통괄적인 시장이 글로벌마켓의 관습에 어떻게 대응할지가 주목된다.

일본 최대의 경매회사인 신와옥션

일본의 신와옥션 사례에서는 경매의 역사가 시작되는 설립단계의 오류로서, 결국 갤러리 관련자들이 경매회사와는 분리되는 형국으로 전환되었다. 우리나라의 경우 본격적인 경매 역사만으로 본다면 매우 일천한 수준이다. 그러나 1, 2차 시장의 충돌은 시장의 장기적인 발전에 심각한 저해 요인으로 작용될 수 있다.

여기에 아트 펀드가 출시되면서 갤러리들이 펀드매니저 역할을 담당하는 추세를 보여왔다. 그러나 이러한 추세가 과연 얼마나 객관성을 보장할 수 있는가에 대해서 의문을 제기하는 경우도 있다. 즉 주도하는 갤러리의 전속작가들이나 취급작가들이 투자대상으로 선정되고 작가명단이 공개됨으로써 나타나는 역효과를 감안해야 한다는 것이다.

펀드매니저(Fund manager) : 투자신탁, 연금 등 기관투자가의 투자운영담당자를 말한다. 전문지식에 기초하여 독자적인 투자 판단을 내리고 자산을 운용하며, 계획을 수립한다. 자금 사정의 변화 및 주식시장의 변동에 따른 신속한 판단과 포트폴리오 조정 등에 대한 전문성이 요구된다.

수익률 창출만이 우선시되면서 과정상의 유통질서는 무시되는가 하면, 작가와 미술시장, 컬렉터의 고유 기능을 뛰어넘어 과열경쟁으로 치달아 온 2006년 이후 한국미술시장은 시장의 기본 구조를 무너뜨리고 자생력을 퇴화시키는 부분도 적지않았다.

이미 여러 나라의 예를 들었지만 최소한의 범위 내에서 1, 2차 시장이 교류되고 영역을 넘나드는 것은 이해될 수 있다. 자유경쟁의 원칙과 치열한 자본시장의 원리에 입각해서도 가능한 일이다. 그러나 근본적인 형태를 넘나드는 것은 보다 견고한 시장의 구조를 무너뜨리고, 작가들의 시장 적응력을 저하시키면서 유통 구조의 효율성에 혼란을 초래할 수 있는 위험 요소이다.

II. 아트딜러와 갤러리

1. 아트딜러의 의미와 역할

① 아트딜러의 의미

아트딜러(Art dealer)는 마켓을 창조하는 주인공이다. 그래서 이들은 '제3의 예술가'라는 별명을 얻을 정도로 사업가이기도 하지만 한 시대의 미술계를 풍미하는 후원자이자 리더 역할을 수행한다.

영어에서는 아트딜러(Art dealer)이지만 독일어에서는 쿤스트핸들러(Kunsthändler)라고 한다. 본래 프랑스어의 화상(畵商, 막샹 드 따블로marchand de tableaux)이라는 의미와 가장 직결되며, 대체적으로 비슷한 의미로 사용된다. 그러나 구체적으로는 브로커와 구별된다.

아트딜러의 의미는 아트마켓에서 자기 자본을 투자하거나 지식과 경륜을 바탕으로 하는 등 유통의 전반적인 역할을 수행하는 사람을 말한다. 그러나 증권의 관례처럼 작품을 위탁만으로 중개하거나 중간 소개하는 경우에는 원칙적으로 브로커(broker) 또는 '거간자'라는 단어를 사용해야만 한다.

최근 들어서는 사실상 작품의 위탁매매를 동시에 구사하는 딜러들이 많아 브로커와 아트딜러를 포괄하는 의미로 아트딜러라는 단어를 사용하게 되며, 일반적으로는 갤러리스트들을 지칭하는 의미로 사용된다.

한편 광의의 범위로는 아트페어, 경매회사 등을 모두 포함하여 아트마켓에서 상행위를 하는 사람들을 모두 지칭한다. 그러나 아트 펀드나 컨설턴트, 투자전문회사 등을 설립하여 아트마켓에서

미술품유통에 참여하는 사례가 증가하고 있으나 이 중에는 상당수가 사무적인 성격을 띠고 있어서 아트딜러의 범위에 포함할 수 없다.

그 외에도 아트마켓에서 종사하는 인력들은 큐레이터(Curator), 스페셜리스트(Specialist), 경매사(Auctioneer), 기획자, 아트 컨설턴트(Art consultant), 어시스턴트(Assistant), 사무직 등의 다양한 직종이 있다. 물론 이들도 아트마켓에서 중요한 역할을 하고 아트딜러들의 업무를 지원하거나 필요에 따라서는 아트딜러의 역할을 수행한다. 그러나 진정한 아트딜러의 의미는 위에서 언급한 것처럼 아트비지니스에 직접적으로 참여하는 사람들을 의미한다.

이들은 대부분 갤러리에 소속되거나 스스로 소유하면서 당대의 미술사가 형성되는 데도 매우 중요한 역할을 해왔다. 그러나 미술품이 투자가치를 발휘하는 최근에 들어 아트딜러들의 역할은 많은 부분에서 변화를 가져왔다.

1차 시장을 중심으로 아트마켓의 최전선에서 작가와 구매자들의 역동적인 연결 관계를 형성하는 이들의 역할이 때로는 지나친 이윤 추구의 흐름으로 순수성에 많은 상처를 남기기도 하고, 자신의 취미생활에서 벗어나지 못하는 수준의 폐쇄적인 경영으로 효율적인 마케팅을 실천하지 못하는 사례도 있다.

② 아트마켓과 아트딜러

아트딜러, 그들은 제3의 예술가들이다. 적어도 아트마켓에서는 이들의 예민한 감성과 경영 전략이 없다면 햇살을 만날 수 없는 작품들이 너무나 많기 때문이다.

아트딜러들은 단순히 상행위만을 하기보다는 '문화마케팅'을 구사하는 특성을 지니고 있다는 점에서 개인 사업으로서 간주되지만

일면에서는 최소한의 공공적 성격을 포괄한다. 이들은 작가들과 밀접한 교류를 하면서 감식안을 겸비하고 한 국가의 문화예술을 널리 알리는 역할을 담당하기도 한다.

더군다나 최근에 들어서는 미술시장의 구조가 다양화되면서 아트딜러들의 역할과 성격 또한 더욱 세분화되고 활동 영역을 넓혀가고 있는 추세이다. 원칙적으로 1차 시장(Primary Art Market)의 핵심인 갤러리는 작가들을 미술시장에 진입하도록 기회를 창출하고 전시를 기획하면서 작가의 성장과 함께 그 운명을 좌우하는 밀접한 관계를 형성한다.

서울 강남 청담동에 있는 네이쳐 포엠빌딩 3층. 10여 개가 넘는 갤러리들이 집중적으로 입주해 있다.

이와 함께 아트딜러의 역할은 아트페어, 사이버마켓, 아트 펀드를 주축으로 하면서 공공미술분야까지 범위가 확대되었으며, 미술 산업적인 차원에서 멀티플 복제나 아트 디자인상품, 지적소유권에 이르기까지 직, 간접적인 관계를 형성한다.

아트딜러들은 이와 같은 아트마켓의 복합적인 구조에서 각기 자신들의 분야를 개척하고 국경이 없는 치열한 경쟁 속에서 생존하는 주인공들이다. 그 중에서도 갤러리스트들은 전속작가제도를 구사하여 차별화된 시장 전략을 구축하는가 하면 취급 분야나 형식, 판매루트 등이 전문화되어가는 추세에 있다.

또한 경매회사나 아트페어 등의 전문가들 역시 중요한 아트딜러의 역할을 수행하는 스페셜리스트(Specialist)로서 미술시장의 흐름을 주도하고 트렌드를 창조해 가는 데 큰 영향력을 발휘한다.

특히 스페셜리스트는 주로 미술품경매회사에서 근무하며, 경매 과정의 매우 중요한 역할을 담당한다. 그들은 고도의 전문 지식과 경험을 갖추고 경매 기획과 작품의 선별, 도록 제작과 관련된 일체의 업무 및 작품 설명과 추정가 결정, 전시, 고객과의 상담 등 매우 다양한 업무를 수행한다. 또한 이들은 경매 작품들의 도록 제작 과정에서 작가나 작품에 대한 해설과 보증 관계 등 특이사항 분류에

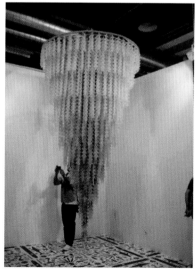

2007년 아트 바젤에서 작품을 설치하고 있는 장면

대한 학술적인 측면까지도 포괄하여 담당하는 등 실질적인 경매회사의 핵심적 전문가 역할도 한다.

대체적으로 세계적인 경매회사들은 각 분야별로 수십 명씩의 스페셜리스트를 두고 있다. 소더비 경매회사의 경우는 대분류 16개에 소분류 80여 개가 넘는 스페셜리스트 담당 분야가 분류되어 있다.

③ 다양한 협회활동

세계의 아트딜러들은 갤러리나 개인 딜러들에 의하여 단체를 결성하고, 다양한 정보를 공유하거나 판매 네트워크를 구축하여 보험, 법률 등에 대한 상호 협력을 유지하고 있다. 대표적인 단체는 유럽에서 70년의 역사를 가진 아트딜러협회로 국제미술품거래자연합(Confédération Internationale des Négociants en Oeuvres d'Art/CINOA)이 있다. 이 단체는 비영리로서 1935년에 설립되었다. 여기에는 전 세계 20개국 5천 명의 순수예술과 골동품 딜러(Antique Dealer)들이 가입되어 있다. 이들은 브뤼셀(Brussels)에 본부를 두고 있으며, 교육과 수상제도, 관련 법률 등의 정보를 제공하고 있다.[11]

미국에는 미국아트딜러협회(The Art Dealers Association of America/ADAA)가 있는데 역시 비영리단체로서 멤버십으로 구성되어 있다. 이 협회는 1962년에 설립되었고, 뉴욕의 유명한 갤러리 레오 카스텔리(Leo Castelli), 레만 머핀(Lehmann Maupin) 등 160개의 갤러리들이 회원으로 등록되어 있으며, 미국의 25개 도시에 위치하고 있다. 시가감정서비스, 경매 정보 등 다양한 회원 정보를 제공한다.[12]

이외에 순수미술딜러협회(The Fine Art Dealers Association)는 1990년에 비영리단체로 설립되었다. 뉴욕에 본부를 두고 있는 개인아트딜러협회(The Private Art Dealers Association/PADA)도 1990

년에 설립되었으며, 시가 감정과 재산 평가, 기증 등에 대한 자문 서비스를 하고 있다.

이외에도 82개 회원 갤러리와 20여 개국이 참여하는 뉴아트딜러얼라이언스(New Art Dealers Alliance/NADA)를 비롯하여 시카고·캘리포니아·시애틀·덴버·휴스턴·보스턴 등 각 지역에서도 협회가 구성되어 있다. 이 중 시카고 아트딜러협회(The Art Dealers Association of Chicago/CADA)는 경매회사인 본햄스 & 버터필드(Bonhams & Butterfields)가 회원으로 가입해 있다.

영국의 경우는 런던아트딜러협회(The Society of London Art Dealers)가 있는데 1932년에 설립되어 영국에 본부를 두고 있으며, 100여 명의 회원으로 구성되어 있다. 이외에도 1918년에 설립된 영국엔틱딜러협회(The British Antique Dealer's Association/BADA)와 600여 회원과 14개국이 참여하는 아트와 엔틱 딜러협회(the Association of Art and Antique Dealers/LAPADA) 등이 있다.

이들 협회들은 물론 다양한 자체 협력서비스를 구축하고 있지만 아트페어를 개최하여 회원들이 한자리에서 부스를 마련하여 행사를 개최하는 프로그램을 협력하고 있다. 대표적으로는 순수미술딜러협회(The Fine Art Dealers Association)가 아트쇼(The Art Show)를, 영국엔틱딜러협회(The British Antique Dealer's Association/BADA)가 BADA앤틱과 파인아트 페어(BADA Antiques & Fine Art Fair)를, 아트와 엔틱딜러협회(The Association of Art and Antique Dealers/LAPADA)가 LAPADA런던페어(The LAPADA London Fair)를 개최하고 있다.

또한 경매회사에서 근무하면서 경매를 직접 실시하는 경매사들이 협회를 결정한 대표적인 단체가 있다. 미국의 내셔널 옥셔니어협회(The National Auctioneers Association/NAA)로서 1948년에 설립되었으며, 주로 미국을 중심으로 활동하는 각 경매회사의 6천 명

회원으로 가입되어 있다.

　이 협회는 아트옥션만이 아니라 전 경매 분야가 동시에 참여하고 있으며, 윤리헌장(Code of Ethics)을 가장 우선으로 제정하고 있다. 1988년부터 매년 실시되는 실제 경매 장면을 연출하여 가장 우수한 경매사를 선정하는 경연대회를 개최하고 있으며, 경매학교 운영, 잡지발간, 뉴스, 커뮤니티 등을 통하여 미국의 경매문화를 진흥시키는 데 많은 역할을 하고 있다.[13]

　이외에도 이탈리아 · 일본 · 대만 · 한국 등 많은 나라에서 각기 갤러리를 중심으로 하는 협회가 구성되어 딜러들의 권익과 아트마켓에 대한 정보를 교환하고 있다.

　아래에서는 이같은 현실적인 변화가 급격한 시점에서 오늘날 아트마켓의 역사를 이루어 오는 데 가장 핵심적인 역할을 해온 대표적인 근대 유럽 아트딜러들의 자취를 살펴보고 아트딜러들의 조건, 주요 활동 내용을 정리해 본다.

2. 갤러리와 아트딜러

갤러리(Gallery)의 본래 의미는 미술품의 진열 장소로서 저택의 회랑(回廊)에 진열하였기 때문에 이 뜻이 영어에서는 '갤러리(Gallery)' 프랑스어에서는 '걀러리(Galerie)'로 사용하게 되었다.

뮤지엄(Museum)에 대해서는 고대에 알렉산드로스 대왕시대에 수집한 미술품을 회랑에 진열했다는 기록이 있다. 그러나 갤러리는 미술관의 공공적이고 대규모적인 성격과는 달리 개인딜러들에 의해 운영되면서 일반적으로 골동품과 순수미술품이 중심이 되었다. 그 역사는 미술관과도 밀접한 관계를 갖고 있으나, 미술관이 비영리이지만 갤러리는 대부분이 영리를 목적으로 한다는 점에서 큰 차이를 읽을 수 있다.

갤러리가 역사적으로 한층 그 위치를 확고히해 가게 된 배경은 프랑스대혁명 이후 화가들은 과거의 신권(神權)과 왕권주의(王權主義)에서 벗어나 보다 자유로운 창작의지를 구현할 수 있었던 사회현상과도 연결된다. 당시의 사회적 변화와 함께 발표 장소도 국가 주도의 아카데미즘에 젖은 형식을 탈피한 개인적이고 독자적인 방법이 필요했다. 구스타브 쿠르베(Gustave Courbet, 1819-1877)의 개인전 이후로 인상파 작가들의 전시가 갤러리로 옮겨갔으며, 아시아에서도 근대 이후 소규모의 갤러리들이 문을 열면서 본격화되었던 것이다.

바로 이와 같은 갤러리들은 서서히 상업 갤러리의 역사를 형성하게 되는데, 아래에서는 근대 유럽과 동시대 외국의 대표적인 아트딜러와 갤러리의 경영 과정을 정리해 보고 아트딜러들의 비지니스

역사와 전략, 아트 컨설턴트, 경매전문가들에 관하여 살펴본다.

1) 근대 유럽의 선구자들

유럽의 근대 미술사에서 아트딜러들은 작가들에게 더없는 지원자 역할을 하는 경우가 많았다. 근대 이전의 작가들은 왕족과 귀족들의 보호와 지원으로 생활해 왔다. 그러나 19세기와 20세기초의 많은 작가들은 이러한 전통적인 관습으로부터 스스로의 예술 세계를 개척하고 생활해야 했기 때문에 아트딜러들의 도움을 많이 받았고, 하지만 아트딜러들은 스타 작가들의 작품들을 통해 사업에 성공하는 사례도 많았다.

그들은 때로는 동지이자 후원자, 상인으로서 작가들과 동고동락해 왔으며, 새로운 사조가 탄생하는 데 막대한 영향을 미치게 된다. 당시의 대표적인 아트딜러는 폴 뒤랑 뤼엘(Paul Durand-Rue, 1831-1922), 다니엘 헨리 칸바일러(Daniel-Henry Kahnweiler, 1884-1979), 빌헬름 우데(Wilhelm Uhde, 1874-1947) 등을 꼽을 수 있다.

이들은 모두가 제1, 2차 세계대전을 전후하여 파리와 런던 등을 무대로 활발한 아트마켓의 서막을 열었다. 때로는 상업적인 차원에서 부를 축적하기도 했지만, 문학가들과의 교류를 적극 주선하기도 했다. 또한 이들 초기 아트딜러들은 학문적인 수준을 겸비하여 대중들에게 현장감 있는 문필력으로 예술 세계를 널리 알리는 등 다각적인 전문성도 갖추었다.

① 폴 뒤랑 뤼엘

폴 뒤랑 뤼엘(Paul Durand-Ruel, 1831-1922)은 프랑스 딜러 가문

에서 성장했다. 그는 낭만파와 사실주의학파뿐만 아니라 당대에 유행하는 작가들에게도 관심이 많았다. 1865년에는 가업을 물려받아 바르비종파 화가들의 중요한 아트딜러로 자리잡았다. 그는 들라크루아(Ferdinand Victor Eugène Delacroix), 꾸뛰르(Thomas Couture), 레노(Henri Regnault), 부그로(William-Adolphe Bouguereau), 카바넬(Alexandre Cabanel), 허버트(Ernest Hébert)와 후에 레비(Emile Lévy) 등 1830년대 프랑스 작가들의 작품에 관심을 보였다. 또한 그는 자주 루소(Rousseau), 도비니(Charles-François Daubigny), 밀레(Millet), 디아즈(Narcisse Diaz) 등 풍경 화가들의 작품이 전람회에 출품되기도 전에 구입하기 시작하였다.

그는 후에 헥토르 브람(Hector Brame)과 힘을 합쳐 1860년대의 로랑 리샤르(Laurent-Richard)와 칼릴 베이(Khalil-Bey)의 우수한 작품들 전체를 컬렉션하기도 했다. 또한 대형 경매들과 전시회들에서 중책을 맡았고, 1869년에는 알프레드 상시에(Alfred Sensier)와 함께 단기간 운영된 '국제 미술품과 골동품 리뷰(La Revue internationale de l'art et de la curiosite)'의 공동 설립자가 되었다.

그가 프로이센-프랑스 전쟁(Franco-Prussian War, 1870-1871) 당시 런던에 도피했을 때, 도비니(Charles-François Daubigny)가 뒤랑 뤼엘을 모네와 피사로에게 처음으로 소개시키면서 작가들과 인연을 맺게 되었다.

그는 인상파 작가들과의 관계가 점점 가까워지자, 1867년 파리에 갤러리를 오픈하였다. 이 갤러리에는 드가·마네·모네·모리조·피사로·르누아르·시슬리 등의 작품을 컬렉션하였다. 그는 점점 깊이 아트딜러의 세계에 빠져들면서 1872년 1월에는 결국 마네의 작업실에 있는 대부분의 작품을 사들였다. 그러나 당시만 해도 인상파 작가들의 작품은 아트마켓에서 큰 인기를 얻지 못하였다. 뒤랑 뤼엘이 런던에서 활발하게 전시회를 개최하고 꾸준히 판

드가 「무용화의 끈을 매는 무희」 1881-1883. 62×49cm. 파스텔. 오르세 미술관

매활동을 했음에도 불구하고 구입한 대부분의 인상파 작품들은 여러 해가 지나도 팔리지 않았다.

그때까지 많은 대중들이 인상파 작가들의 작품에 흥미가 없었음에도 불구하고, 뒤랑 뤼엘은 당대의 최고 작가를 판단하는 탁월한 안목이 있었던 것이다. 이러한 상황에서 오랫동안 미술사의 한 획을 그었던 르누아르 · 모네 · 마네 · 시슬리 · 드가 · 피사로 · 세잔 (Cézanne) 등 인상파화가들의 후원자가 되었다.

흥미로운 것은 당시 뒤랑 뤼엘은 작가들의 작품을 구입하는 데 있어서 새로운 방식을 적용하였다는 사실이다. 즉 아트딜러가 정기적으로 생활비를 매달 지원하는 대신 작가가 제작하는 모든 작품에 대한 선매권을 얻어서 그 작품을 자신이 우선적으로 매매할 수 있는 계약을 체결한 것이다.

이는 아트마켓에서 일정 기간 자신의 작품 선매권만을 인정하도록 하는 방법으로 일종의 전속작가제도였다. 당시 이러한 획기적인 방법은 일면 갤러리로서는 모험적인 면도 있었다. 그러나 이러한 방법에 대해 인상파 작가들은 상당한 불만을 가지고 있었다. 아트딜러에게 유리한 조건이라고 여겼던 것이다. 그래서 은밀하게 다른 아트딜러들에게 작품을 판매하기도 했으며, 모네와 드가는 노골적으로 뒤랑 뤼엘을 적대적으로 대했다.

그러던 중 뒤랑 뤼엘은 1886년 미국에서 '인상파전'을 개최하였는데, 이 전시는 대성황을 이루었다. 이를 계기로 그는 미국에도 갤러리를 개설하는 등 인상주의를 미국에 전파하는 데 절대적인 역할을 했다. 이러한 성과로 뉴욕과 런던에 각각 지점을 개설하여 직접 운영하였으며 1922년까지 계속 운영되어졌다.

미술사에서 뒤랑 뤼엘은 자신이 얼마나 당대의 미술 발전에 지대한 공헌을 했는지 인식하지 못했을 수 있다. 그러나 그가 없이는 인상파 운동이 없었을 것이라고 말하는 사람이 있을 정도로 그는

모네 「일본식다리 Japanese bridge」 1899, 89×93.5cm. 캔버스에 유채, 오르세 미술관

미술사에서 중요한 역할을 담당했다. 또한 작품 선구매권을 놓고 발생한 작가들과의 불화는 사실상 순간적인 서운함에서 비롯된 것뿐이었다. 이는 그가 세상을 떠난 후 모네가 남긴 말에서 그에 대한 인상파 작가들의 마음을 단적으로 볼 수 있다.

> "나는 나와 내 친구들이 당신의 아버지에게 매우 각별하게 빚진 은혜를 결코 잊을 수 없을 것이다."
>
> – 뒤랑 뤼엘의 사후에 모네가
> 뒤랑 뤼엘의 아들에게 보낸 편지 –

② 빌헬름 우데

빌헬름 우데(Wilhelm Uhde, 1874-1947)는 독일 태생의 컬렉터이자 아트딜러이다. 이탈리아에서 미술사를 공부했고, 1904년 파리로 건너가 미술품 수집과 평론을 함께 했다. 그는 입체파가 탄생하는 데 중요한 지원자가 되었다. 나이브 아트(Naive Art) 작가들을 발굴하는가 하면, 《비스마르크에서 피카소로》《다섯 명의 원시주의 거장들》 등의 저서를 집필하기도 했다.

그는 1910년 피카소의 1905년 작 「청색시대」와 브라크의 야수파 그림을 처음으로 구입하였고, 파리의 몽파르나스에 갤러리를 열었다. 피카소는 1909년에 그의 초상화를 제작했는데, 이 작품은 「칸바일러 초상」과 함께 널리 알려졌다. 또한 그는 베를린과 뉴욕의 전시회를 통해 입체파를 확산시켰다. 1910년에는 앙리 루소의 첫 개인전을 준비하였다.

한때 반파쇼주의자로 낙인이 찍힌 그는 독일 국적을 잃은 후, 제2차 세계대전 동안 프랑스 남부 지방으로 피신하는 어려움을 겪기도 하였다. 당시 그의 소장품들도 전쟁 당시 게슈타포에 의해 약탈

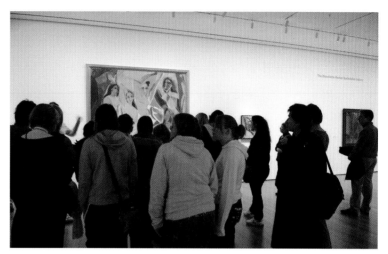

피카소의 「아비뇽의 처녀들」을 감상하고 있는 관람객들. 뉴욕 Museum of Modern Art

당하고 압류되어 1921년 경매에서 매각되는 등 많은 우여곡절을 겪었다.

③ 다니엘 헨리 칸바일러

피카소와 매우 밀접한 관계를 맺고 입체파 작가들을 후원한 아트딜러로 유명한 다니엘 헨리 칸바일러(Daniel-Henry Kahnweiler, 1884-1979)는 1884년 독일 만하임(Mannheim)에서 유명한 주식 중개인의 가정에서 태어났다. 1902년 그는 프랑스 파리에서 주식 중개인으로서 일하면서 그곳의 많은 뮤지엄과 갤러리들을 접하며 미술에 심취하게 된다.

1907년, 영국에 사는 그의 친척이 비뇽(Vignon) 28번가에 칸바일러 자신의 갤러리를 오픈하도록 자금을 대주었다. 같은 해에 그는 피카소의 작업실을 방문해 「아비뇽의 처녀들 Demoiselles d'Avignon」을 보면서 입체파와 그 거장들을 후원하게 되었다.

제1차 세계대전 전에 칸바일러는 피카소·드랭·브라크·블라맹크·후앙 그리·레제 등과 관계를 맺었고, 입체파를 지원하면서 상당한 작품을 사들여 전시회를 개최하였다. 1914년에 그는 갤러리를 아스토르 가(d'Astorg)로 옮겼으나, 독일 국적 소유자였기에 곧 전쟁중에 스위스로 추방당하였다. 그리고 갤러리와 그가 구입한 작품들은 적국의 소유물로 프랑스 정부에 의해 몰수되었다. 1921년과 1923년 사이 이 작품들은 프랑스 정부에 의해 팔려나갔다. 프랑스 정부는 이 작품을 팔기 위해 1921년 7월 13일과 11월 17일, 1922년 7월 4일과 1923년 5월 7일 파리에서 4회의 세일을 하였다.

처음부터 다시 시작하게 된 칸바일러의 새로운 모험은 앙드레 시몬(André Simon)과의 동업이었으며, 1937년에는 프랑스 시민이 되었다. 칸바일러는 전쟁 이전 작가들과 계약을 재개하였으나, 피카소는 전쟁중에 새로운 아트딜러인 폴 로젠버그(Paul Rosenberg, 1881-1959)에게로 옮겨감으로써 20세기 최고의 스타와 한동안 이별하게 된다.

한편 제2차 세계대전에 칸바일러는 유대인이라는 이유로 다시 파리로 피난하지만, 출신에 대한 불안감 때문에 1942년에는 그의 갤러리를 가톨릭교도인 처제 루이스 레리(Louise Leiris)의 이름으로 돌려놓았으며, 전쟁이 끝난 후 1947년 프랑스로 돌아와 몽소 가(de Monceau)로 그의 갤러리를 옮겼다.

그는 누구보다도 근대 유럽미술에 막대한 영향을 미친 아트딜러이다. 그의 뛰어난 안목과 시대를 읽을 수 있는 학문적 관점으로 유명한 작가들의 작품을 선택하기 보다는 앙드레 드레인, 알베르토 자코메티(Alberto Giacometti, 1901-1966) 등 당시에 몽파르나스(Montparnasse)에서 살면서 예술 활동을 하기 위해 전 세계에서 모여드는 신예 작가들을 발탁하고 옹호하였다.

칸바일러는 브라크에게 첫 전시회를 열어 주고, 작가들, 문필가

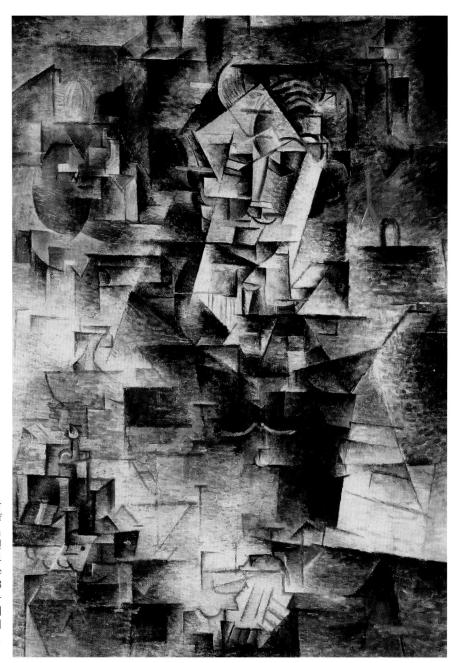

피카소 「다니엘 헨리 칸바
일러의 초상 Portrait of
Daniel-Henry Kahnweiler」
1910. 100.6×72.8cm. 캔
버스에 유채. 시카고 아트
인스티튜트(The Art Institute
of Chicago) 소장. ⓒ 2008
- Succession Pablo Picaso -
SACK(Korea), 피카소가 세
계적인 아트딜러 칸바일러
를 그린 초상화로 유명하다.

들, 시인들을 함께 모아 40권 이상의 서적을 출판했다. 그는 막스 제이콥(Max Jacob, 1876-1944), 기욤 아폴리네르(Guillaume Apollinaire, 1880-1918), 앙드레 마송(André Masson, 1896-1987) 등의 서적을 출판했다.

그는 피카소의 뛰어남을 알아본 첫번째 사람이었고, 브라크·후앙 그리·레제·피카소의 새로운 입체파 운동을 지원한 아트딜러였다. 그러나 아트딜러로서의 그의 활동에 항상 긍정적인 면만 있었던 것은 아니다. 칸바일러가 스위스로 추방된 기간 동안 피카소의 작품들은 방치되어졌고, 피카소는 자신의 작품들이 손상된 것을 알고, 칸바일러에게 적대감을 품어 그를 해고하기도 했다. 그러나 제2차 세계대전 말에 그들은 다시 화해했다.

후앙 그리 역시 자신이 무일푼이 되도록 놔두는 칸바일러에게 소외감을 느껴 한동안 다른 컬렉터들에게 그의 신작들을 팔았다. 그러나 칸바일러가 매달 125프랑의 봉급을 주는 것에 동의하여 잠시 화해했다가, 1915년 후앙 그리는 칸바일러와 결별한다.

스위스에 있는 동안 칸바일러는 처음으로 중요한 '입체파 평론문(Der Weg zum Kubismus)'을 썼다. 그 외에도 베른대학(University of Berne)에서 철학을 공부했으며, 1979년 운명할 때까지 파리에서 생활했다.

그는 저서도 남겼는데 대부분 피카소에 대한 책으로 1920년에 쓴 《큐비즘으로 가는 길》과 1949년에 쓴 《피카소의 조각》이 있다. 이외에 1946년 출판한 《후앙 그리》 등이 있다.[14] 1961년에는 자신의 회고록인 《나의 갤러리와 화가들 Mes galeries et mes peintres》을 출판했다. 1910년 피카소가 그린 「칸바일러 초상」은 분석적 입체파시기의 작품으로 널리 알려져 있다.

아트딜러들 중에는 이외에도 초기 아트마켓의 전설적인 인물들인 알프레드 플레히트하임(Alfred Flechtheim, 1878-1937), 베를린

세잔 「생트 빅투아르 산」 1905-1906. 65 ×81cm. 캔버스에 유채. 캔자스시티 미술관

다니엘 레오폴드 윌덴스테인(Daniel Leopold Wildenstein, 1917-2001) : 프랑스 바이에르 르 뷔송(Verrieres-le-Buisson)에서 출생하였고 아트딜러이자 컬렉터, 학자, 경마장 소유자. 1963년 그의 할아버지인 나산 윌덴스테인(Nathan Wildenstein)이 설립한 윌덴스테인 앤 컴퍼니를 상속받았으며 이 회사는 런던, 뉴욕, 도쿄에 지사를 가지고 있는 다국적기업이다.

윌덴스테인은 1963년부터 죽을 때까지《가제트 데 보자르(Gazette des beaux-Arts)》의 발행인이었으며, 1970년에는 윌덴스테인 인스티튜트를 설립하였다. 40여만 권의 미술사 관련서적을 보유하고, 수많은 전시 카탈로그를 발행하였으며, 40년에 걸쳐 완성한 5권의 모네 카탈로그 레조네 제작으로 유명하다. 인상파 작가들의 컬렉터로서도 유명하며, 1993년에 뉴욕의 페이스 갤러리와 합병하였고 페이스윌덴스테인(PaceWildenstein) 갤러리가 된다.

분리파(Berlin Secession)와 고흐, 세잔 등 후기인상주의를 지원한 독일의 파울 카시러(Paul Cassirer, 1871-1926), 인상파 연구와 카탈로그 레조네(Catalogue Raisonné) 제작으로 유명한 다니엘 레오폴드 윌덴스테인(Daniel Leopold Wildenstein, 1917-2001) 등이 있다. 이들은 모두 인상파와 입체파 작가들이 새로운 시대를 열어가는 데 절대적인 역할을 한 아트딜러들이다.

2) 세계를 움직이는 갤러리들

① 뉴욕

세계 갤러리의 심장부이자 아트마켓의 상징 지역으로 손꼽히는

뉴욕 첼시(chelsea)의 갤러리들. 수백여 개의 세계적인 갤러리가 밀집해 있다.

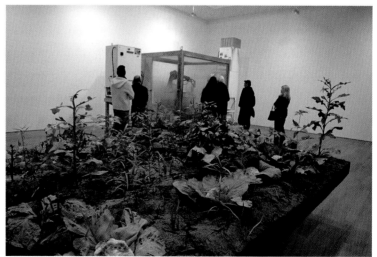

뉴욕 첼시의 제임스 코헨 갤러리에서 록시 페인(Roxy Paine) 개인전 장면. 2006년 2월 록시 페인은 기계가 그리는 작업과 완벽한 속임수로 만들어진 식물들을 작품으로 선보였다.

뉴욕 첼시 아트뮤지엄

뉴욕 첼시의 루링 어거스틴(Luhring Augustine) 갤러리

뉴욕의 갤러리들은 가고시안 갤러리(Gagosian Gallery), 레오 카스텔리 갤러리(Leo Castelli Gallery), 소나벤드 갤러리(Sonnabend Gallery), 페이스 웰덴스타인 갤러리(Pace Wildenstein Gallery), 메리 분 갤러리(Mary Boone Gallery), 마리안 굿맨 갤러리(Marian Goodman Galley) 등 세계적인 영향력과 파워를 보유한 곳은 얼마든지 있다. 이러한 갤러리들은 이미 컨템포러리 갤러리의 역사와도 같은 의미를 지니고 있다.

이외에도 뉴욕 첼시의 레만 머핀 갤러리(Lehmann Maupin Gallery)가 있다. 이 갤러리의 데이비드 머핀(David Maupin)은 맨해튼 갤러리(Manhattan Gallery)의 디렉터로 일했었다. 소호에서 첼시로 옮기면서 렘 쿨하스(Rem Koolhaas, 1944-)가 설계하였다. 길버트 앤 조지(Gilbert & George), 데이비드 살레(David Salle) 등의 작품을 다루는가 하면, '무서운 아이'라고 불리는 영국의 트레이시 에민(Tracey Emin, 1963-) 등의 실험적인 작품을 과감히 다루고 있

뉴욕 첼시의 발렌시아 갤러리. 예술 작품과 제품이 혼동되는 곳으로 고도의 홍보 전략을 구사하는 공간이다.

다. 또한 이 갤러리는 서도호, 이불 2명의 한국작가를 웹사이트에 소개하고 있다.

뉴욕에는 추정으로 약 500-600여 개의 갤러리가 어퍼 이스트 사이드(Upper East Side)와 첼시의 22번가에서 26번가, 10번가에서 11번가 사이에 집중적으로 위치하고 있으며, 위에서 언급한 갤러리 외에도 론 무엑(Ron Mueck), 빌 비올라(Bill Viola) 등의 세계적인 작가들과 함께 중견 대열인 록시 페인(Roxy Paine, 1966-) 등의 실험적인 작가들을 다루는 제임스 코헨 갤러리(James Cohan gallery), 로버트 밀러 갤러리(Robert Miller Gallery), 메트로 픽쳐(Metro Pictures), 바바라 글레드스톤 갤러리(Barbara Gladstone Gallery), 매튜 막스 갤러리(Matthew Marks Gallery), 루링 어거스틴(Luhring Augustine) 등 세계적으로 유명한 갤러리들이 빼곡히 포진되어 있다.

이들 갤러리들은 스타급 작가들은 물론 주목받는 선두주자들의 작품에 대해서도 지속적인 정보망을 집중하면서 새로운 스타 탄생을 주도한다. 이를 위해서 대규모의 개인전과 해외아트페어 참가, 도록 발간과 유력 비평가들과의 연계, 뮤지엄 전시나 컬렉션의 연결 등의 임무를 수행한다.

② 파리

한편 뉴욕의 현대 미술 중심 갤러리 거리와는 달리 프랑스의 파리는 훨씬 고풍스러운 고대와 근대, 현대가 공존하는 다양한 전시 성격과 시내에 산재된 수많은 갤러리를 보유하고 있다.

파리의 갤러리는 전체 1천여 개로 집계되지만 어느 정도 갤러리의 기능을 하는 곳은 500여 개 정도로 추산된다. 지역은 크게 6개 지역으로 나뉜다. 먼저 보브르 지역(Beaubourg)은 퐁피두센터가 있

퐁피두센터와 근처의 화랑가

파리의 국립장식미술학교 앞 갤러리 거리

파리의 퐁피두센터 앞 거리 엔틱 갤러리

파리 드루오 거리의 화랑가에 진열된 사진 작품들

으며, 1966년에 개관한 다니엘 땅플롱(Daniel Templon) 갤러리 등 현대 미술 분야와 골동품 등을 다루는 갤러리들이 즐비하다.

　이 지역은 원래 시장통으로 매우 복잡한 곳이었으나 1977년 퐁피두센터가 들어서면서 완전히 새롭게 변화하였다. 대로인 휘 깽깜푸와(rue quincampoix) 좌우로 걀러리 떵당스(galerie tendance), 걀러리 꾸 꺄레(galerie cour carree), 걀러리 이데 다티스트(galerie idee d'artistes) 등 유명한 갤러리들이 늘어서 있다. 이 지역은 가나아트 갤러리에서 가나보브르를 개설하였고, 한국인 박영옥에 의하여 갤러리 크리스틴박(Gallery Christine Park) 등이 자리하고 있는 곳이기도 하다.

　마레(Marais) 지역은 레알과 바스티유를 연결하는 문화 예술의 핵심적인 곳이다. 파블로 피카소의 뮤지엄이 있는 곳이며, 생 폴 거리(Rue Saint-Paul)는 골동품으로도 유명하다. 대표적인 갤러리로서는 이봉 랑베르(Yvon Lambert)가 있으며, 파리에서 가장 영향력 있

파리에 있는 1점만 전시하는 갤러리, 휘 드 센 지역

는 화랑이다. 아트 컨템포러리(특히 비디오, 사진, 설치) 위주이며, 우리나라의 구정아(Koo Jeong-A, 1967-) 작품을 취급하고 있다.

타데우스 로팍(Thaddaeus Ropac)은 오스트리아 잘츠부르크에서 1983년에 재단을 설립하고 파리에 개설된 갤러리이다. 볼프강 라이프(Wolfgang Laib, 1950-) 토니 크렉(Tony Cragg, 1949-) 등을 다루며 우리나라의 이불(1964-)이 2007년 8월 31일부터 10월 3일까지 잘츠부르크에서 개인전을 개최하여 취급 작가에 포함되어 있다. 엠마누엘 뻬로땅(Emmanuel Perrotin) 갤러리는 미국의 마이아미에도 갤러리를 오픈하고 있으며, 젊은 작가 위주의 신선하고 튀는 전시를 많이 한다. 뉴욕에 갤러리를 오픈하고 있는 마리안 굿맨 갤러리(Marian Goodman Galley)는 1999년 9월 파리에 문을 열었다.

마티뇽 지역(Matignon)은 샹젤리제 근처이며, 세계적인 명품 패션 상가들이 즐비하게 늘어선 만큼 고급 계층이 출입하는 곳으로 유명하며, 비교적 높은 가격대의 상업 갤러리들이 자리하고 있다. 이

파리의 휘 드 센 갤러리 거리

파리의 국립장식미술학교 앞 휘 드 센 갤러리 거리 전시장 내부

곳의 르롱(lelong) 갤러리는 파리, 뉴욕, 취리히 세 곳에 오픈되었
다. 크리스티, 소더비 등은 이 마티뇽에 위치하면서 주변에 많은
갤러리들과 갤러리 거리를 이루고 있다.

또한 파리 9구에 위치한 드르오경매장은 오페라 갸르니에와 가
까운 길인 휘 드 드루오 히슐리우(Rue de Drouot Richelieu)에 있
다. 역시 주변에 많은 갤러리들이 위치하며, 유명한 라파이에트
브렝땅 백화점이 있어 많은 사람들이 붐비는 거리이다. 대로인 불
바르 오스만(boulevard Haussmann)은 미티뇽과 연결되어진다.

생제르망 대 프레(Saint-Germain des Prés)는 오르세뮤지엄에서
세골목 뒤로 위치하고 있으며, 대학가와 접해 있고 까페도 매우 밀
집되어있다. 유명한 샤르트르, 시몬 드 보부아르, 드니즈 르네 등이
즐겨 찾았던 레 두 마고(les deux Magots), 까페 드 플로르(Cafe de
flore) 등이 바로 이곳에 있다. 레 두 마고(les deux Magots)는 피카
소, 브라크 등이 큐비즘을 논했던 곳으로도 유명하다. 미니멀아트

파리 에콜 드 보자르(Ecole de Beaux-Arts
Paris) 정문

갤러리가 밀집해 있는 파리의 휘 드 센 지역의 라 파렛트 카페. 많은 예술가들이
찾았던 곳으로 유명하다.

를 주로 전시하는 드니즈 르네(Denise René) 갤러리, 1960-1970
년대 미술사조를 이끌었던 쟝 푸니에(Jean Fournier) 갤러리, 갤러
리(Galerie) 1900-2000 등이 있다.

한편 파리 보자르 주변 화랑가 휘 드 센(Rue de Seine) 거리 역시
디 메오(Di Meo) 갤러리 등 매우 많은 갤러리들이 포진해 있다. 상
업적이고 규모가 작은 화랑들이 밀집되었는데 간혹 앤틱가게들을
겸한 곳도 있으며, 액자 등을 거래하는 곳도 있다. 라 파렛트(la
palette)라는 까페는 많은 예술가들이 찾았던 까페로 아직도 옛모습
그대로이다. 이외에도 바스티유 지역(Bastille)을 추가할 수 있다. 골
동품들은 오르세미술관 뒤편 휘드 박(Rue de Bac)과 보자르 앞의
휘 드 센(Rue de Seine) 거리 등에 집결되어 있다.

한편 한국문화원은 오스만 마티뇽 지역으로 구분되지만 실제로
는 갤러리 밀집 지역과는 많이 떨어져 있다. 그러나 스위스나 멕시
코문화원은 마레에, 유고슬라비아문화원은 퐁피두센터 바로 앞에

런던의 갤러리. 1876년에 개설된 파인아트 소사이어티(The Fine Art Society)

위치하고 있어 상대적으로 매우 유리한 조건이다.

③ 런던

영국의 갤러리는 약 1천여 개의 이상으로 추산되며, 500여 개 전후가 런던에 집중되었다. 런던의 갤러리 지역 구분은 크게는 템즈강 서쪽 웨스트 앤드(West End)와 템즈강 동쪽 이스트 앤드(East End)로 나뉘고 작게는 지역 이름을 기준으로 메이페어(Mayfair) 지역 갤러리, 혹스톤 스퀘어(Hoxton Square) 지역 갤러리, 헤크니 지역(Hackney) 갤러리 등으로 나뉜다.

런던의 극장가인 피카딜리 서커스를 중심으로 하는 웨스트 앤드(West End)에는 콕 스트리트(Cork street)의 상업 갤러리들을 비롯하

런던의 콕스트리트에 위치한 메디치 갤러리

런던의 피카딜리 서커스 근처의 피카딜리 거리에 있는 하우저 앤 워스(Houser & Wirth) 갤러리. 사진 제공 : 유은복

런던의 애널리 쥬다 갤러리 　　　　런던의 리차드 그린 갤러리

여 상업성이 강한 작품들을 다루는 갤러리들이 밀집해 있고, 전통적으로 실험성이 강한 소규모 신생 갤러리들은 이스트 앤드에서 젊은 작가들 위주의 작품들을 소개해 왔다.

　이러한 이스트 앤드(East End)에 문을 연 화이트 큐브 갤러리(White Cube Gallery)와 함께 상업적인 성공을 이루어 왔으며, 그 후 혹스톤 스퀘어(Hoxton Square) 주변의 땅값이 상승하여 혹스턴 지역의 북쪽에 위치한 헤크니(Hackney) 지역으로 신생 갤러리들이 이주하였다. 빌마 골드(Vilma Gold) 같은 갤러리들은 높은 평가를 받으면서 헤크니(Hackney) 지역이 새롭게 조명받고 있는 것이다.

런던의 콕스트리트 갤러리 거리

런던의 듀크스트리트 갤러리 거리

프리즈 아트 페어의 성공으로 최근 몇 년간의 추세는 이스트 앤드보다는 대형 갤러리들이 웨스트 앤드로 새롭게 이주를 하거나 분점을 내고 있고, 미국 갤러리인 가고시안이나 스위스 갤러리인 하우저 앤 워스(Hauser & Wirth)와 같은 대형 인터내셔널 갤러리들이 런던의 웨스트 앤드에 분점을 개설하였다.

하우저 앤 워스(Hauser & Wirth)는 우슬라 하우저(Ursula Hauser), 마뉴엘라 워스(Manuela Wirth)와 이완 워스(Iwan Wirth)가 1992년에 스위스 취리히에 세운 이후 런던의 웨스트 엔드에 2개의 지점, 뉴욕에 지점이 있는 인터내셔널 갤러리이다. 런던에는 2003년에 피카딜리 거리에 이어서 2006년 가을에 유명한 올드 마스터 딜러인 코나기(Colnaghi)와 파트너십으로 올드 본드 스트리트에 있는 코나기 건물에도 다른 갤러리가 있다. 뉴욕 갤러리는 2000년에 오픈되었다.

이러한 추세와 함께 지속적으로 성장한 화이트 큐브 갤러리(White Cube Gallery) 역시 웨스트 앤드의 심장부인 세인트제임스(Saint James's)의 메이슨스 야드(Mason's Yard)에 분점을 열고, 혹스턴 스퀘어 지점과 함께 yBa작가들 이후 국제적인 수준의 전시를 선보이고 있다.

그 외에도 웨딩턴 갤러리(Waddington Gallery), 리차드 그린 갤러리(Richard Green Gallery), 리즌 갤러리(Lisson Gallery), 에널리 쥬다 파인 아트(Annely Juda Fine Art), 빅토리아 미로 갤러리(Victoria Miro Gallery), 짐펠 피스(Gimpel Fils), 티모시 테일러(Timothy Taylor), 뉴욕에 본점을 두고 있는 가고시안 갤러리(Gagosian Gallery)[15]와 함께 비교적 유명한 갤러리들이다.

리차드 그린 갤러리(Richard Green Gallery)[16]는 17-20세기의 전통적인 회화 작품들을 주로 다루고 있다. 리차드 그린(Richard Green)은 거의 50년 동안 작품을 판매해 왔으며 세 아들과 함께 런

던의 고급주택지구인 메이페어(Mayfair)에서 3개의 화랑을 운영하고 있다. 갤러리마다 다루는 영역이 특징을 이루고 있는데 조나단 그린(Jonathan Green), 존 그린(John Green) 형제가 운영하는 뉴 본드 33번가(33 New Bond Street)에서는 유럽 거장들의 회화 작품을, 리차드 그린이 운영하는 뉴 본드 147번가(147 New Bond Street)에서는 영국 작품 중에서도 스포츠와 바다를 주제로 한 회화 작품, 프랑스의 인상파와 근대의 영국회화를 다루고 있다.

매튜 그린(Matthew Green)이 운영하는 도버 39번가(39 Dover Street)에서는 19세기 빅토리안과 유럽의 회화를 다루고 있다. 작가는 각 시대와 유파를 대표하는 작가들이 거의 망라되어 있다.[17]

리즌 갤러리(Lisson Gallery)는 1967년에 니콜라스 록스다일(Nicholas Logsdail)에 의하여 문을 열었으며, 현대 미술을 다루고 있다. 우리나라 작가로는 유일하게 이우환(1936-)을 이 갤러리에서 다루고 있다.[18] 에널리 쥬다 파인 아트(Annely Juda Fine Art)[19]는 디링 23번가(23 Dering Street)에 위치하며 1960-63년 몰턴 갤러리(Molton Gallery)에서 출발하여 1990년 지금의 위치로 이전하여 개설되었다. 이 갤러리는 에널리 쥬다(Annely Juda)가 대표이다.

④ 베이징

20세기를 풍미했던 이들 갤러리들과는 달리 1990년대 후반부터 급속도로 부상한 중국의 베이징은 전체적인 미술시장의 호황을 타고 이미 숫자에서는 뉴욕에 못지않을 만큼 성장하였다. 그 중에서도 동시대미술만을 다루는 갤러리들은 상당수가 미국·벨기에·독일·스위스·오스트레일리아·일본·타이완·한국 등 외국인들에 의하여 개설된 곳이 많으나 중국인들의 집중적인 관심이 이어지면서 대형갤러리들이 798과 지우창(酒廠), 차오창띠(草場地) 관잉

798예술촌(798藝術區) : 베이징(北京) 차오양취(朝陽區) 다산쯔 798 공장지구(大山子 798廠)에 위치하고 있는 대규모 예술촌. 본래 독일 건축가들에 의해 설계된 공장 건물로 외곽이었던 다산쯔 지역이 시내로 편입되면서 공장들이 이전하고 2002년부터 비어 있는 공장에 예술가들의 작업실과 갤러리, 설계회사, 예술서점, 카페 등 각종 문화 공간이 들어서게 된다. 2004년 798예술촌은 제1회 '다산즈 페스티벌'을 개최하였으며 미술, 연극, 음악 등이 어우러진 종합축제로 발전하였다. 많은 작가들의 작업실과 갤러리 등이 밀집된 곳으로도 유명하다.

베이징 798의 청신동당대예술공간 앞에 설치된 왕광이의 작품

베이징 지우창(酒廠) 갤러리 거리

베이징 지우창(酒廠) 갤러리 거리. 798과 함께 현대미술 분야의 갤러리들이 집중된 대표적인
지역이다.

중국 베이징 798 갤러리 내부

중국 베이징의 리우리창, 롱빠오짜이 중국 최대 국영 미술시장기구

탕문화대로 등 베이징과 상하이를 비롯한 각 지역에 설립되었다.

베이징(北京)에 위치한 레드게이트 갤러리(紅門畫廊, Red gate gallery)는 홍먼화랑이라고도 하며, 오스트레일리아의 브라이언 월레스(Brian Wallace)에 의하여 1992년에 오픈하였다. 쓰허위엔화랑(四合苑畫廊)은 베이징에 위치하면서 동시대예술을 주로 다루는 상업 화랑이다. 미국 국적을 가진 중국인 변호사 리징한(李景漢)이 투자하였다.

베이징의 환티에 예술성 입구. 작가들의 작업실과 갤러리 공간이 밀집되어 있다.

예술가문건창고(藝術家文件倉庫)는 1999년에 설립되었다. 벨기에인이 설립하고 중국예술가 아이웨이웨이(艾未未)와 함께 경영한다. 최초로 베이징(北京) 난산베이(南三环)의 공장 창고를 빌려 사용하였다. 베이징공백공간화랑(北京空白空間畫廊, White Space Beijing)은 알렉산더오크(Alexander Ochs)에 의해 2004년 2월에 베이징(北京) 다산즈(大山子)에 위치한 798 예술촌에서 오픈되었으

베이징 따산즈 갤러리 등 안내 표지

일본 교토의 신몬젠 미술거리 고미술품가게에 진열된 조선시대 백자. 이와 같은 곳에서는 비교적 저렴한 가격에 고미술품을 구할 수 있다.

며, 베를린의 지점 형태이다. 이 갤러리는 베이징에서 도쿄화랑과 함께 국제적인 연결고리를 형성한 대표적인 갤러리다.

쇼카예술센터(索卡藝術中心)는 타이완에 본점을 두고 있으며, 2001년 9월 베이징에 오픈하였고, 청신동국제당시대예술공간(程昕東國際當代藝術空間)은 전시기획자이자 예술 출판인 청신동(程昕東)이 2004년 11월 798 예술촌으로 장소를 이전하면서 새롭게 출발되었다. 베이징쯔진쉬엔화랑(北京紫禁軒畫廊)은 독일 프랑크푸르트의 화랑 경영인 로다 알브레히트(Lothar Albrecht)와 베이징의 웨이웨이(魏煒), 판시우롱(潘修龍)이 합작하여 설립한 연합체이다.

또한 상하이에도 상당수의 갤러리들이 설립되었는데, 1996년에 스위스인 로렌즈 헬블링(Lorenz Helbling)이 상하이에 설립한 샹거화랑(香格畫廊, Shanghart Gallery)[20]을 비롯하여 후선화랑(滬申畫廊)[21] 등이 대표적이다. 이같은 동시대 갤러리들은 한국이 설립한

베이징의 판지아위엔 거리. 골동품과 동시대 작가들의 유화가 대량으로 복제되어 판매되고 있다.

일본 교토의 신몬젠 미술거리. 고미술품상이 많으며, 한국고미술품도 다루고 있다.

아라리오, 표갤러리 베이징 등 10여 개 갤러리들과 함께 최근 중국의 블루칩 작가들과 신진 작가들을 동시에 다루는 것은 물론, 각기 자기 나라의 작품을 소개하고 판매루트를 개발하는 역할을 함으로써 다국적 아트마켓의 구조를 형성해 가고 있다. 이러한 추세는 베이징을 중심으로 하는 글로벌마켓벨트가 조성되고, 아시아 시장의 교두보이자 중심지로서의 의미를 획득해 가고 있다.

한편 우리나라의 인사동과 장안평 등은 고미술품 거리로 많이 알려져 있지만 오랜 역사를 지닌 중국 베이징의 리우리창(琉璃廠)과 판지아위엔, 티엔진의 고문화 거리 등과 메이지(明治)시대 이후로 형성된 일본의 교토 신몬젠 미술거리(京都 新門前)도 고미술품 거리를 이루고 있어 많이 알려져 있다.

특히나 리우리창은 원나라시대부터 시작하여 명대와 청대를 거치면서 유리기와를 만들었지만 청대 건륭황제 이후 고서적과 도

쇼카예술센터(索卡藝術中心) 베이징 전시장면

자기, 골동품 등이 이곳에 집중되어 있으며, 신몬젠거리에서는 2곳 정도가 한국미술품을 다루고 있다.

⑤ 관광지의 갤러리 거리들

세계적으로 신기한 갤러리 거리들이 많지만 그 중에서도 휴양지의 갤러리들은 매우 인상적이다. 대체적으로 주변에 관광지나 휴양지와 연계하여 조성되는 갤러리 거리들은 프랑스의 남부 생 폴 데 방스(Saint Paul de Vence)와 이탈리아 피에트로산타(Pietrosanta) 지역을 빼놓을 수 없다. 우선 여름 휴양지로 유명한 니스에서 가까운 거리에 있는 생 폴 데 방스(Saint Paul de Vence)는 산지에 위치하고 있으면서도 마치 고대의 높은 성처럼 니스의 해변이 멀리 바라다 보일 정도로 산길을 올라서 갤러리들이 마을에 조성되어 있다. 세계 어느 곳에도 볼 수 없는 신기한 거리이다.

생 폴 데 방스(Saint Paul de Vence) : 프랑스 남부 코트다쥐르(Côte d'Azur) 지방에 위치한 관광지. 니스와 앙티브 사이에 자리잡고 있으며 고흐, 마티스를 비롯한 수많은 예술가와 화가, 조각가들이 사랑한 도시로 유명하다. 이곳에는 앙리 마티스가 제작한 스테인드글라스와 부속품으로 장식된 로사리오 예배 당(Chapelle du Saint-Marie du Rosaire)이 있다.

피에트로산타(Pietrosanta) : 이탈리아 토스카나(Tuscany) 북쪽 해변에 있는 도시로 알프스의 마지막 산기슭 끝에 있으며 피사(Pisa)의 북쪽 32km에 위치하고 있다. 피렌체로 부터는 1시간 거리에 있다. 까라라와 인접하여 많은 조각가들이 스튜디오를 가지고 있으며, 바다를 접한 휴양지로도 유명하다.

프랑스 남부의 생 폴 데 방스 갤러리 거리

프랑스 남부의 생 폴 데 방스(Saint Paul de Vence) 순수미술 분야만 40여 개의 갤러리가 밀집해 있다.

프랑스 생 폴 데 방스(Saint Paul de Vence)의 갤러리

 오밀조밀한 골목길 사이로 여름철에는 수많은 관광객들이 이곳
을 찾고 있으며, 공예품과 기념품점을 겸하는 갤러리들도 있지만
순수미술만을 다루는 프랑스 생 폴 데 방스(Saint Paul de Vence)의
갤러리는 유니버셜리스(Galerie Universalis), 갤러리 드 뤼미에르
(Galerie des Lumières) 갤러리 M.J.B.(Galerie M.J.B.)[22] 등 40여
개에 달한다.

 이 갤러리들은 관광객이 붐비는 여름철에 주로 많은 사람들이 찾
지만 불과 20분 정도만 걸어가면 마그재단(fondation Maeght) 미술
관이 있어 연계 코스를 형성한다. 멀리 코트다쥐르 해안이 내려다
보이는 소나무 숲속에 있는 마그재단(fondation Maeght)미술관은
1964년 애드리앙 마그(A. Maeght)에 의하여 1964년 7월 28일 개
관하였으며, 연간 20만 명이 넘는 관람객들이 방문할 정도로 수준
높은 컬렉션으로 유명하다.

프랑스 생 폴 데 방스 갤러리 거리. 골목길
바닥에 돌을 이용한 다양한 구성이 매우 인
상적이다.

 개관 이후 지금까지 100회가 넘는 테마전시나 특별전을 기획하

프랑스 남부의 생 폴 데 방스 갤러리 거리. 비좁은 골목길로 이루어져 있으며, 고색창연한 분위기가 특징이다.

까라라(Carrara) : 이탈리아 마싸-까라라(Massa-Carrara) 지역에 위치하고 있으며 여기서 채석되는 백색 혹은 회청색 대리석이 유명한 도시. 미켈란젤로가 즐겨 사용하였다는 대리석은 베니스의 많은 건물을 짓는 데 사용되었으며, 전 세계에서 건축, 조각품 등에 까라라 대리석을 사용하고 있다. 많은 조각가들이 즐겨찾는 지역이다.

프랑스 생 폴 데 방스의 갤러리

였으며, 1994년, 30주년에는 브라크회고전을 열었다. 이 미술관의 훌륭한 컬렉션과 함께 앙리 마티스가 말년 작품을 남긴 로사리오 예배당의 스테인드 글라스 작품 등은 중저가의 작품들을 주로 판매하는 생 폴 데 방스(Saint Paul de Vence) 갤러리를 찾는 애호층들을 증가시키는 또 하나의 요인이 되고 있다.

이와 함께 이탈리아 피에트로산타(Pietrosanta)의 갤러리들 역시 매우 특이한 형태로 운영된다. 이 지역은 이탈리아에서는 지중해 해변에 접한 곳이자 매우 유명한 여름 휴양지이지만 도시는 인구 5만 명 정도로 그리 큰 규모가 아니다. 다만 까라라(Carrara)에서 대리석을 비롯한 석재들이 이곳에서 채석되기 때문에 미켈란젤로부터 많은 조각가들이 즐겨 찾는 작업장들이 즐비하다.

이러한 이유로 페르난도 보테로(Fernando Botero, 1932-) 등 세계 각국의 작가들이 이곳에 작품을 제작하는 것은 물론 이미 수십여 개의 갤러리들이 운영되고 있다. 그러나 평소에는 외지인이 많

이탈리아 피에트로산타(Pietro-santa)에서 여름철에 야간까지 오픈하는 갤러리

이탈리아 피에트로산타 갤러리

이탈리아의 피에트로산타는 휴양지이면서 까라라가 가까워 대리석재로도 유명하다. 많은 작가들의 작업실이 있으며, 미켈란젤로를 기념하는 까페가 밤늦게 인기를 끌고 있다.

피에트로산타의 브론즈 제작 스튜디오

지 않아 갤러리의 관람객이 극히 한정될 수밖에 없다. 그러나 성수기인 여름철에는 관광지라는 장점을 살려 밀려드는 휴양객들을 위하여 평소와는 달리 밤 11시가 다되도록 전시장을 개방하고 있다.

휴양객들은 낮에는 해수욕이나 일광욕을 즐기고, 밤에는 마을로 들어와 카페나 전시장 등을 찾는 경우가 많기 때문이다. 결국 야간에 산책을 하거나 전시장을 찾는 관람객들은 매우 특별한 시간대에 작품을 감상하게 되는 매력을 부여함으로써 지역관광객 유입 효과를 상승시키고, 이들에게 작품을 판매할 수 있는 가능성을 높이는 일석이조의 효과를 얻고 있다.

우리나라에는 순수하게 휴양지를 겨냥한 갤러리는 극히 드문 실정이다. 아직까지 휴가문화 자체가 문화 예술 분야까지 미치지 못하고 있음을 말해 주고 있는 부분이지만 근접해서 골프장과 연계한 전시나 갤러리는 몇 군데가 오픈되었다.

제주도 핀크스 골프장 근처 별장형 콘도 비오토피아에 박여숙화랑이 주말만 오픈하는 갤러리를 2007년 7월부터 개설하였고, 안단테 갤러리에서는 경기도 광주의 남촌골프장 전시공간에 2007년 6-7월에 '골프장 속 미술관' 이라는 주제로 전시를 개최하여 좋은 반응을 얻었다.

용평리조트는 2007년 8월-9월 타워콘도, 드래곤밸리호텔, 버치힐콘도 맴버스하우스 등 세 곳에 '2007 썸머 아트 페스티벌' 로 갤러리를 오픈하는 등의 사례가 있다.

2007년 6-7월에 안단테 갤러리가 경기도 광주의 남촌 골프장 전시 공간에서 개최한 '골프장 속 미술관' 전시 장면

3) 세계의 동시대 갤러리와 아트딜러

현대에 와서는 뉴욕에서 가고시안 갤러리(Gagosian Gallery)를 설립한 래리 가고시안(Larry Gagosian)이나 레오 카스텔리 갤러리(Leo Castelli Gallery)를 설립한 레오 카스텔리(Leo Castelli), 파리의 이봉 랑베르 갤러리(Yvon Lambert Gallery)를 설립한 이봉 랑베르(Yvon Lambert) 등이 당대의 스타급 작가들과 어울리면서 미술사에 막대한 역할을 하였다.

'골프장 속 미술관' 에 전시중인 박방영 작품

대표적인 사례는 많지만 장 미셸 바스키아(Jean-Michel Basquiat, 1960-1988)와 같은 무명 작가들이 화단에 혜성처럼 등장하는 데는 어려운 시절에 전시를 기획하고 지원한 이태리 모데나(Modena)의 에밀리오 마졸리 갤러리(Galleria d'Arte Emillio Mazzoli)와 뉴욕 애니나 노세이 갤러리(Annina Nosei Gallery)의 애니나 노세이, 스위스 브루노 비쇼프버거(Bruno Bischofberger) 갤러리의 브루노 비쇼프버거, 래리 가고시안(Larry Gagosian)과 메리 분 갤러리(Mary Boone Gallery)의 갤러리스트들 같은 딜러들의 노력이 있었기에 가능했다.

우리나라에서도 1970년대부터 잇달아 문을 열었던 갤러리의 설

립자이자 딜러들의 역할이 미술계에 막대한 영향을 미쳤다. 현대 화랑의 박명자, 명동화랑의 김문호, 조선화랑의 권상능, 진화랑의 유진 등을 비롯하여 동산방화랑의 박주환, 선화랑의 김창실 등은 초기의 대표적인 딜러들이며 이숙영, 이호재, 노승진, 신옥진, 이현숙, 표미선 등을 비롯하여 최근 설립된 갤러리까지 수백 명에 달하고 있다.

이들 갤러리스트들은 1차 미술시장의 최전선에서 전시와 작가 발굴, 지원 등의 입체적인 업무를 수행하게 된다. 이러한 의미에서 '아트딜러'라고 하면 우선적으로 '갤러리스트(Gallerist)'들을 떠올리게 된다.

우리나라에는 한국화랑협회 회원들이 약 120여 개를 넘고 있으며, 최근 신설 갤러리까지 포함하면 500여 개소를 넘을 것으로 추산된다. 딜러들은 경매회사나 기획회사 등을 포함하면 거시적으로 약 700여 명으로 추산되어지며, 전문적인 수준을 갖춘 경우는 약 100여 명으로 추산된다. 최근에는 공공미술, 아트 펀드의 펀드매니저들이 새롭게 탄생해 가면서 그 범위가 확장되고 있으며, 그 중에서도 갤러리에서는 당대의 작가들뿐 아니라 작고 작가들까지도 재조명하는 기획전시 등을 개최하면서 한 시대의 흐름에 영향을 미치게 되며, 부를 축적한 경우도 적지 않다.

한편 20세기 초엽 유럽을 중심으로 이루어지던 갤러리들의 활동은 미국의 뉴욕을 거점으로 하는 가고시안, 레오 카스텔리 갤러리 등이 활동하면서 현대 미술품을 역동적으로 다루는 아트딜러들이 탄생하였으며, 상업 갤러리들의 전성기를 맞이함과 동시에 1차시장의 주역으로서 아트마켓의 핵심적인 역할을 하게 된다. 아래에서는 세계적인 갤러리들에 대하여 간략히 살펴본다.

① 가고시안 갤러리

래리 가고시안(Larry Gagosian)은 뉴욕시에 세 곳(메디슨가, 웨스트 24번가와 21번가), 런던에 두 곳(브리타니아와 다비스가)과 로스앤젤레스에 한 곳(비벌리 힐즈)에 갤러리 지점을 개설한 저명한 아트딜러이다.

가고시안 갤러리(Gagosian Gallery)의 창시자인 래리 가고시안은 캘리포니아대학교 로스앤젤레스캠퍼스(UCLA)의 교정 근처에서 포스터를 팔면서 사업을 시작했다. 1985년 로스앤젤레스에서 시작하여 뉴욕에서 발전하였다. 1988년에 그는 980 메디슨 가로 옮겼으며, 1991년 11월에는 우스터 스트리트(Wooster Street)에 두번째 공간을 열었다. 그곳에서 리차드 세라(Richard Serra, 1939-)의 전시를 개최하였다.

1980년대초에 근, 현대 블루칩 작가들의 작품들을 되파는 가능성을 개발하여 신속하게 사업을 발전시키면서 일명 '고-고(Go-Go)'라는 별명까지 얻었다. 더글라스 크레머(Douglas Cramer), 엘리 브로드(Eli Broad)와 케이스 바리쉬(Keith Barish)를 포함하는 컬렉터들과 협조하면서 그는 '어떻게 가격을 상승시켰는지를 아는 자'라는 명성을 얻게 되었다. 1980년대 중반에 뉴욕에 갤러리 한 곳을 설립한 후, 가고시안은 데이비드 게펜(David Geffen), 찰스 사치(Charles Saatchi, 1943-)와 주니어 사무엘 뉴하우스(Samuel Newhouse Jr)를 포함하는 안정적인 최고의 컬렉터들과 함께 일하기 시작했다.

1988년의 뉴하우스의 경매에서 가고시안은 재스퍼 존스(Jasper Johns, 1930-)의 「부정 스타트 False Start」 작품을 생존 작가의 작품으로는 최고가인 1,700만 달러(한화 약 118억 2천만 원)로 낙찰시켰다. 2004년에 영국 미술잡지 《아트 리뷰 Art Review》에서는

래리 가고시안(Larry Gagosian, 1945-) : 1945년 로스앤젤레스에서 출생한 아트 딜러이자 가고시안 갤러리의 설립자. 뉴욕, 런던, 로스앤젤레스 등 여섯 곳에 갤러리 지점을 개설하고 있으며 캘리포니아대학 로스앤젤레스캠퍼스(UCLA)의 교정 근처에서 포스터를 팔면서 사업을 시작했다. 1988년 뉴욕으로 사업을 확장하여 1991년 우스터 스트리트에 두번째 갤러리를 오픈하였다. 여러 컬렉터들과 협력하여 신속하게 사업을 발전시키면서 일명 '고-고(Go-Go)'라는 별명을 얻었다.

뉴욕 첼시의 가고시안 갤러리 입구

뉴욕 첼시의 가고시안 갤러리 전시장

뉴욕 첼시의 가고시안 갤러리 외관

가고시안을 세계 최대의 미술 사업가로 칭했다.[23]

래리 가고시안의 협력 관계에 있었던 사람은 엘란 윈게이트(Elan Wingate)이다. 그는 다운타운에서 매력적이고 영향력 있는 디렉터였다. 1970년대에 소나벤드 갤러리(Sonnabend Gallery)가 활동할 당시, 그곳에서 그는 길버트 엔 조지(Gilbert & George) 같은 아티스트와 함께 일했다. 그는 일시적으로 가족 사업 때문에 아트마켓을 떠났으며, 1987년 커리 윈게이트 갤러리(Koury Wingate Gallery)의 파트너로 복귀했다. 그러나 다시 1991년에 문을 닫고 그 이후로 그는 다운타운의 가고시안 갤러리의 디렉터가 되었다.[24]

현재 뉴욕에만 두 곳과 로마, 모스크바 총 4개의 가고시안 갤러리는 예술시장의 블루칩이 되었고, 세계에서 가장 막강한 파워를 가진 갤러리가 되었다. 영국의 대표적인 작가 데미언 허스트(Damien Hirst, 1965-), 아네트 메사제(Annette Messager, 1943-), 데이비드 살레(David Salle, 1952-)와 사이 톰블리(Cy Twombly, 1928-) 등은 가고시안을 대표하는 아티스트들이다. 여기에 세실리 브라운(Cecily Brown, 1969-), 더글라스 고든(Douglas Gordon, 1966-)과 같은 젊은 아티스트들도 있다.

② 메리 분 갤러리

메리 분 갤러리(Mary Boone Gallery)는 1977년 뉴욕에 세워졌다. 첫 갤러리는 잘 알려진 소호 420 웨스트 브로드웨이 1층에 위치하였고, 초기부터 혁신적인 젊은 아티스트를 선택하였다. 1980년대 초반까지 이 갤러리에서 시작한 2명의 아티스트 데이비드 살레(David Salle)와 줄리앙 슈나벨(Julien Schnabel, 1951-)은 국제적인 명성을 얻었다. 2명 모두 메리 분 갤러리 위층에 있는 레오 카스텔리 갤러리(Leo Castelli Gallery)와 합동 전시회를 개최한 적이 있다.

뉴욕 첼시의 메리 분 갤러리 내부 천장 부분

뉴욕 첼시의 메리 분 갤러리

　이 작가들의 성공적인 결과와 야망을 결합한 메리 분 갤러리는 드라마틱한 혁신을 지속하면서 확장되었다. 이 기간 동안 갤러리를 대표하고, 뉴욕에 기반을 둔 뛰어난 작가들로는 장 미셸 바스키아, 에릭 휘슬(Eric Fischl, 1948-), 바바라 크루거(Barbara Kruger, 1945-) 등이 있다. 여기에 게오르그 바셀리츠(Georg Baselitz, 1938-), 안젤름 키퍼(Anselm Kiefer, 1945-), 지그마르 폴케(Sigmar Polke, 1941-), 말콤 몰리(Malcolm Morley, 1931-) 등은 1980년대에 개인전을 열었다.

　갤러리는 간헐적으로 프란시스 피카비아(Francis Picabia, 1879-1953)의 작품전과 로이 리히텐슈타인(Roy Lichtenstein, 1923-1997)에 의한 1970년대의 '미러 페인팅(Mirror Paintings)'[25]과 같은 역사적인 전시를 개최하였고, 이러한 전시들은 다른 작가들에게 영향을 주었다.

　그러나 1990년대 갤러리가 위치하고 있던 소호는 활발한 상업적인 지역으로 변모하였고, 더 이상 아티스트들이 거주할 수 있는 값

뉴욕 첼시의 메리 분 갤러리 입구

싼 동네가 아니었다. 1996년 5월, 갤러리는 업타운인 5번가와 57 스트리트로 이사했다. 이러한 움직임은 새로운 내용 속에 '다운타운'에 소속된 젊은 아티스트의 작품을 소개하는 기회가 되었다. 2000년 11월, 메리 분 갤러리는 다시 첼시에 갤러리를 오픈하였고, 이 갤러리는 대규모의 작품과 설치 작품들을 다루고 있다.[26]

③ 레오카스텔리 갤러리

이탈리안 유대인 피난민이었던 레오 카스텔리(Leo Castelli)는 1957년, 그의 어퍼 이스트사이드 홈에 레오 카스텔리 갤러리(Leo Castelli Gallery)를 오픈했다. 당시 그의 나이는 이미 50세가 넘었고, 자코메티와 폴록 작품으로 이루어진 작은 컬렉션을 소유하고 있었다. 그리고 더 중요한 것은 그의 부인이 매우 부자인 일레나 소나벤드(Ileana Sonnabend)였다는 것이다. 그녀는 1959년, 그들의 이혼 후에도 수십 년 동안 카스텔리와 가장 친한 친구로 남았다.

격정의 1980년대에 카스텔리와 소나벤드는 사업에 있어서 최고의 파트너 중 하나였다. 그들은 함께 재스퍼 존스(Jasper Johns, 1930-)를 발견하였고, 로버트 라우센버그(Robert Rauschenberg, 1925-)를 지원했다. 또한 팝 아티스트들을 도왔으며, 뉴요커들에게 미니멀리즘과 개념주의, 퍼포먼스, 초현실주의, 포스트 팝과 같은 새로운 예술의 움직임이 카스텔리와 소나벤드에 의해 처음으로 소개되었다.

수년 동안 카스텔리 갤러리와 소나벤드 갤러리는 420 웨스트 브로드웨이에 있는 4층 건물의 각각 한 층씩에 자리하고 있었다. 재스퍼 존스와 로이 리히텐슈타인은 항상 이 갤러리의 주요 작가였다. 그리고 카스텔리는 이 두 아티스트에게 관심의 대부분을 쏟았다. 그리고 점차적으로 당대를 대표하는 앤디 워홀(Andy Warhol,

레오 카스텔리(Leo Castelli, 1907-1999) : 1907년 이탈리아에서 태어났으며 20세기 가장 영향력 있는 아트딜러 중 한 명이다. 1939년 파리에 갤러리를 오픈하였고 1941년 부인 일레나 소나벤드와 뉴욕으로 이주하였다. 1957년 뉴욕 77번가에 레오 카스텔리 갤러리를 오픈하였고 재스퍼 존스를 발굴하고 로버트 라우센버그, 로이 리히텐슈타인, 앤디 워홀, 도널드 저드 등 수많은 작가들을 지원하였다.

일레나 소나벤드(Ileana Sonnabend, 1914-2007) : 1914년 루마니아에서 출생한 아트 딜러. 18세에 아트 딜러 레오 카스텔리와 결혼하였고 1959년 그와 이혼한 후 마이클 소나벤드(Michael Sonnabend)과 재혼하였다. 파리에 정착하여 로버트 라우센버그 등 팝 아트를 유럽에 소개하였고 스위스 제네바와 뉴욕에 갤러리를 오픈하여 작가들을 발굴하고 전시를 기획하였다.

뉴욕 첼시의 갤러리 거리

1928-1987), 클래스 올덴버그(Claes Oldenburg, 1929-), 리차드 세라(Richard Serra, 1939-), 도널드 쥬드(Donald Judd, 1928-1994), 존 챔버레인(John Chamberlain, 1927-)도 카스텔리의 대표 작가가 되었다.

그러나 불행히도 그의 대표 작가들은 폭풍우 뒤에 배를 갈아타는 꼴이 되었다. 1987년 앤디 워홀은 죽고, 클래스 올덴버그도 곧 떠났다. 카스텔리와 메리 분 갤러리의 대표 작가였던 줄리앙 슈나벨과 데이비드 살레도 각각 페이스 갤러리(Pace Gallery)와 가고시안 갤러리로 떠났다. 고철(scrap-metal) 조각가인 존 챔버레인과 형광 조명(fluorescent-light) 조각가인 댄 플래빈(Dan Flavin, 1933-)도 그를 떠났다.

그러나 이러한 어려움에도 불구하고, 아티스트들은 카스텔리의 선구적인 경영전략으로 적지 않은 작가들이 빛을 보았고, 또 갤러리의 운영에도 도움이 되었다. 카스텔리는 40년 이상 아트마켓에서 없어서는 안 될 존재였으며, 앞으로도 여전히 전설적인 아트딜러로 남을 것이다.[27]

④ 페이스 웰덴스테인 갤러리

페이스 갤러리(Pace Gallery)는 1960년 보스턴 메사추세츠에 오픈 한 뒤, 3년 후 뉴욕으로 이사해 20년 동안 꾸준히 성장해 왔다. 1980년대까지 세계에서 현대와 동시대 예술품을 다루는 주요한 역할을 맡았었다. 1990년대에는 다양한 아티스트를 수용하기 위해서 공간을 확장시킬 필요성을 느끼고 해결책으로 소호에 새로운 전시 공간을 만들었으며 현재 첼시에 위치해 있다.

1993년 페이스는 웰덴스테인(Wildenstein&Co)과 합병하였고, 페이스 웰덴스테인(Pace Wildenstein)은 20세기의 작가들을 다루는

뉴욕 첼시의 페이스 갤러리

주요 갤러리가 된다. 다니엘 레오폴드 윌덴스테인(Daniel Leopold Wildenstein, 1917-2001)은 세계에서 가장 많은 인상주의 작품과 고대 거장들의 작품을 소유하고 있는 사람이었다.

이 합병은 성공적이었고, 이로 인해 지난 몇 년 동안 갤러리는 더 큰 명성을 얻었다. 그리고 페이스 윌덴스테인은 20세기 2차 시장에서 더욱더 중요한 역할을 하고 있다.[28] 45년 동안 페이스 갤러리는 200명 이상의 작가들을 포함한 500여 회의 전시를 개최해 왔으며, 200개 이상의 전시 카탈로그를 만들었다. 또한 페이스 윌덴스테인은 수년 동안 학술적인 전시를 기획해 왔고, 이 전시들은 미국과 해외의 뮤지엄으로 순회전시를 하였다.

이 갤러리를 대표하는 작가로는 알렉산더 칼더(Alexander Calder, 1898-1976), 파블로 피카소, 마크 로스코(Mark Rothko, 1903-1970), 도널드 쥬드, 헨리 무어(Henry Moore, 1898-1986) 등이 있다. 57번가의 여러 층으로 된 건물에 있는 갤러리는 페이스 윌덴

뉴욕 첼시의 페이스 갤러리

스테인 이름 아래 3개의 갤러리로 구성되어 있다.

1층에는 페이스 윌덴스테인 갤러리가 있으며, 전속 작가의 작품들이 전시되어 있다. 2층에는 페이스 웰덴스타인 맥길(Pace Wildenstein MacGill)이 있다. 그곳에는 사진 딜러 피터 맥길(Peter MacGill) 감독의 사진 전시실이 있다. 맨 위층에는 페이스 프린트(Pace Prints), 페이스 프리미티브(Pace Primitive)와 페이스 마스터 프린트(Pace Master Prints)가 있다. 이와 같은 분리 체계는 다소 복잡하지만 보다 체계적인 시스템을 구축하고 있다는 점에서 의미가 있으며, 현재 뉴욕 첼시에는 22번가, 25번가 3곳에 갤러리를 오픈하고 있다.

⑤ 소나벤드 갤러리

소나벤드 갤러리(Sonnabend Gallery)는 미국인과 유럽인의 동시대 미술 즉, 회화와 조각, 사진을 특성화하고 있다. 갤러리를 오픈한 일레나 소나벤드(Ileana Sonnabend)는 매우 놀라운 여인이다. 거의 60년 동안 작품을 거래해 온 그녀는 미국뿐 아니라 전 세계의 작가들을 발굴하고, 전시를 기획해 왔다. 루마니아에서 태어난 그녀는 17세 때 또 한 명의 전설적인 아트딜러 레오 카스텔리(Leo Castelli)를 만난다.

1년 뒤에 결혼한 그들은 나치 점령으로 인하여 유럽을 벗어나야만 했다. 그들의 사이가 이미 깨지고 있는 시점에서, 카스텔리는 미국군과 함께 유럽에서 복무를 하게 되었다. 두 사람의 불화 이후에, 일레나는 컬럼비아대학에서 심리학을 공부하고 있는 마이클 소나벤드(Michael Sonnabend)를 만났다.

1959년에 그녀는 단지 뉴욕 미술계에서의 소문을 피하기 위해서 유럽으로 되돌아가려고 마이클과 결혼하였다. 마침내 파리에

뉴욕 첼시의 소나벤드 갤러리 입구

뉴욕 첼시의 소나벤드 갤러리

정착한 소나벤드 부부는 로버트 라우센버그(Robert Rauschenberg)
를 위해 그곳 에이전트로 활동을 시작하였다. 소나벤드는 팝 아트
를 소개해주는 것으로 유명해졌고 많은 이익을 남겼다.

이를 발판으로 스위스 제네바와 뉴욕에 갤러리를 오픈했다. 뉴
욕에 오픈한 그녀의 갤러리는 바로 그녀의 전 남편의 갤러리 바로
위의 공간에 있었다. 과감한 그녀의 선택은 전 남편인 레오 카스텔
리와 친구 사이로 지내면서 둘 다 최정상의 갤러리를 구축하는 데
성공한다. 무엇보다도 그녀가 선택한 작가들은 매우 돌발적일 만
큼 새로운 경향을 띠었다.

예를 들어 '온상(Seedbed)'에서 비토 아콘치(Vito Acconci, 1940-)

는 바닥 아래 숨어서 지속적으로 자위 행위를 했다. 1980년대에 제프 쿤스(Jeff Koons, 1955-)는 포르노 자세로 자신과 그의 새 신부의 회화와 조각들을 보여주었다. 이렇게 극도로 자유로운 태도 때문에, 아티스트들은 일레나와 일하게 되었다.

이어서 소나벤드는 첼시에서 1층의 갤러리 공간을 갖게 되었다. 대표 작가들은 로버트 라우센버그와 길버트 엔 조지, 미니멀리스트인 로버트 모리스(Robert Morris, 1931-), 새로 영입된 피터 할리(Peter Halley, 1953-)까지 매우 다양하며, 대담하게 그들을 지원해 오고 있다. 소나벤드 역시 오늘날 가장 영향력 있는 아트딜러 중 하나이다.[29]

⑥ 마리안 굿맨 갤러리

20년간 마리안 굿맨 갤러리(Marian Goodman Galley)는 유럽의 작가들을 미국에 소개하고 세계적인 작가들이 재단들과 관계를 맺게 하는 데 중요한 역할을 담당해 왔다. 마리안 굿맨 갤러리는 1977년 말에 뉴욕시에 설립되어 최근에는 파리에 전시 공간을 오픈함으로써 더욱 확장되었다.

갤러리의 설립 이전인 1965년도에 마리안 굿맨은 리차드 아스와거(Richard Artschwager), 존 밸드서리(John Baldessari), 단 그라함(Dan Graham), 솔 르윗, 로이 리히텐슈타인, 클레스 올덴버그, 로버트 스미슨과 앤디 워홀 등 유명한 미국 작가들의 인쇄물 및 책자를 출판하는 멀티플즈(Multiples) 기업을 세웠다. 1968년부터 1975년까지 '멀티플즈(Multiples)'는 요셉 보이스(Joseph Beuys, 1921-1986)와 마르셀 브로타스(Marcel Broodthaers, 1924-1976), 블링키 팔레르모(Blinky Palermo, 1943-1977), 게르하르트 리히터(Gerhard Richter, 1932-) 등 유럽 작가들의 초기 책자를 미국에 소개했다.

1977년에 마리안 굿맨은 마르셀 브로타스(Marcel Broodthaers)의 전시회로 미국에 갤러리를 열었다. 이 전시는 1976년 작가의 죽음 전에 기획되었다. 뉴욕에서 갤러리를 운영하면서 1970년대 중요한 유럽 작가들을 미국 미술계에 소개한 갤러리로도 널리 알려져 있다. 뉴욕 24 웨스트 57번가에 위치한 마리안 굿맨 갤러리는 가벨리니 협회에 의해 1998년에 보수되었으며, 1999년 9월에는 파리 79템플가에 두번째 갤러리를 열었다.[30]

⑦ 브루노 비쇼프버거 갤러리

브루노 비쇼프버거(Bruno Bischofberger)는 스위스 취리히의 아트딜러이자 갤러리 브루노 비쇼프버거(Galerie Bruno Bischofberger)의 설립자이다.[31]

비쇼프버거는 1963년 그의 첫 갤러리를 취리히에서 오픈하였다. 1965년에는 앤디 워홀과 로이 리히텐슈타인, 라우센버그, 재스퍼 존스, 톰 웨셀만(Tom Wesselmann, 1931-2004)과 클레스 올덴버그를 포함한 미국 팝 아트 작가들의 전시회를 지원하였으며, 당대의 많은 작가들과 교류함으로써 유명한 아트딜러로서 명성을 떨쳤다. 1968년에는 특히 앤디 워홀과 깊은 인연을 맺으면서 선매권(First right of refusal) 계약을 체결하고 이는 워홀이 죽은 1987년까지 지속되었다.

1969년에 비쇼프버거는 앤디 워홀과 '인터뷰 매거진(Interview Magazine)'을 공동 창설하고, 1970년에는 워홀의 영화 〈사랑 L'Amour〉을 제작하는 등 적극적인 협력자였다. 그는 워홀의 「마오쩌둥 Maos」(1971), 「어린이 그림들 Children Paintings」(1982), 워홀과 바스키아, 프란체스코 클레멘테(Francesco Clemente, 1952-)의 「합동그림들 Collaboration Paintings」(1984) 같은 작품 연작들

브루노 비쇼프버거(Bruno Bischofberger) : 스위스 취리히의 아트딜러이자 브루노 비쇼프버거 갤러리의 설립자. 1963년 그의 첫 갤러리를 취리히에서 오픈하였고 미국 팝 아트 작가들의 전시를 지원하였다. 특히 앤디 워홀과 깊은 인연을 맺었고, 1970년에 워홀의 영화 〈사랑(L'Amour)〉을 제작하였다. 팝 아트 전시회를 비롯한 이브 클라인과 쟝 팅겔리와 같은 누보 리얼리즘 작가들의 작품도 전시하였다. 후에 그는 팅겔리의 카탈로그 레조네를 제작하였고 1966년 게르하르트 리히터의 작품들을 처음으로 독일 국외에서 전시했다.

을 주문했다.

1960년대말과 1970년대 초기에 비쇼프버거는 팝 아트 전시회들을 열었고, 이브 클라인(Yves Klein, 1928-1962)과 장 팅겔리(Jean Tinguely, 1925-1991) 같은 누보 리얼리즘 양식의 작가들의 작품도 전시했다. 후에 비쇼프버거는 팅겔리의 카탈로그 레조네(Catalogue Raisonné), 즉 총괄적인 작품 자료집을 출판하는 등 학술적 기여를 하게 된다. 또한 그는 1966년에 게르하르트 리히터의 작품들을 처음으로 독일 국외에서 전시하여 아트딜러로서의 안목을 인정받았다.

1970년대에는 댄 플래빈(Dan Flavin), 도널드 쥬드(Donald Judd), 온 카와라(On Kawara, 1933-), 요셉 코주스(Joseph Kosuth, 1945-), 솔 르윗(Sol Lewitt, 1928-2007), 브루스 나우만(Bruce Nauman, 1941-)과 여러 미니멀아트와 개념 미술 작가들의 개인전과 설치 작품들, 그리고 피카소, 마티스와 레제와 같은 최고의 전통적 근대미술 작품들이 이 갤러리에서 전시되었다.

1970년대부터 1977년까지 토마스 암만(Thomas Ammann)은 취리히 갤러리뿐 아니라 세인트 모리츠 갤러리(St. Moritz gallery)에서도 비쇼프버거와 일했다. 1979년부터 브루노 비쇼프버거는 당대의 저명한 작가들을 많이 다루었는데 특히 앤디 워홀, 장 미셸 바스키아, 줄리앙 슈나벨, 데이비드 살레 등의 작품들을 중점적으로 다루었다.

한편 그는 1982년에는 바스키아를 독점적으로 다루었고 많은 작가들의 책을 출판하고 전시회와 미술관 회고전 등을 개최했다. 최근에는 유명한 건축가이자 디자이너인 에토레 소사스(Ettore Sottsass, 1917-)도 전시하였다. 1995년 이후 비쇼프버거의 갤러리는 토비아스 뮬러(Tobias Mueller)에 의해 경영되고 있다. 비쇼프버거의 영화 〈바스키아 Basquiat〉(1996)에서도 데니스 호퍼(Dennis

Hopper)가 연기하였는데 바스키아와의 관계를 읽을 수 있는 대목이다.[32]

⑧ 이봉 랑베르 갤러리

미국의 미니멀리스트와 개념주의 작가들을 프랑스에 소개한 아트딜러 이봉 랑베르(Yvon Lambert)는 1976년 이봉 랑베르 갤러리[33]를 설립하였고, 올해로 40년이 되었다.

2000년에 이봉 랑베르는 랑베르 재단을 아비뇽에 설립하여 사회 환원을 추구하였다. 이봉 랑베르 갤러리는 프랑스 미술계에서 오랜 역사를 지닌 갤러리 중 마리안 굿맨 갤러리와 함께 아직도 젊은 작가들에게 관심을 기울이며 가장 활발하게 활동하고 있는 수준 있는 갤러리이다. 뉴욕의 첼시 25번가에 뉴욕지점을 개설하고 있다.

1991년 이봉 랑베르 갤러리의 30주년 개관 행사는 프랑스 미술계의 화제가 되기도 했는데, 30년간의 소장품 중 290점을 빌랑뇌브 다스크(Vileneuve-d'ASC) 미술관에서 전시하기도 하였다.

최근 이봉 랑베르는 그동안 아트딜러로서 개인 수집가로서 모은 작품 450점을 고향인 남프랑스에서 가까운 아비뇽 시에 20여 년간 대관하기로 했다. 아비뇽 시에서는 18세기 건물을 미술관으로 개조하여, 랑베르 컬렉션 컨템포러리미술관(Museum of Contemporary Art : The Lambert Collection)을 개관했다.

랑베르 컬렉션에 대한 일반인들의 호응이 긍정적이고 미술관 운영이 잘 될 경우 영구 소장품으로 기증할 계획도 있다고 한다. 랑베르는 "갤러리의 삶은 인간의 삶과 같아서 끊임없는 전개와 발전이 있다"라고 말했다. 랑베르는 1961년 고향인 프랑스 남부 방스에서 처음으로 작은 갤러리를 열어 그 지방 작가들의 그림을 보여주었으며, 파리에 자주 왕래하면서 미술계의 동향을 공부하였다.

이봉 랑베르(Yvon Lambert, 1950-) : 프랑스의 유명한 아트딜러. 미국의 미니멀리즘과 개념주의 작가들을 프랑스에 소개하였다. 1961년 고향인 프랑스 남부 방스에서 처음으로 작은 갤러리를 열어 그 지방 작가들의 작품을 소개하였으며 파리를 왕래하며 미술계의 동향을 공부하였다. 1976년 이봉 랑베르 갤러리를 오픈하였고 2000년에는 아비뇽에 랑베르 재단을 설립하여 사회 환원하였다. 30년간의 소장품 중 290점을 빌랑뇌브 다스크(Vileneuve-d'ASC) 미술관에서 전시하였다. 뉴욕에도 지점을 개설하였고 파리 최고의 갤러리를 운영하고 있다.

파리 이봉 랑베르 갤러리 입구

1960년대 파리에서는 신사실주의와 팝 아트가 주류를 이루었을 때였지만, 랑베르는 브라이스 마든(Brice Marden, 1938-), 칼 안드레(Carl Andre, 1935-), 로버트 바리, 솔 르윗과 같은 미국 미니멀의 선구자들과 로렌스 와이너(Lawrence Weiner, 1942-) 등 개념주의 작가들을 처음으로 프랑스 미술계에 소개했고, 다니엘 뷰렌(Daniel Buren, 1938-), 닐 토르니(Niele To-rni), 줄리오 파올리니(Giulio Paolini, 1940-) 등 유럽 작가들과도 일했다.

⑨ 도쿄 갤러리

도쿄 갤러리(東京畵廊, Tokyo gallery)는 1950년에 일본에서 첫 번째 동시대 미술을 다루는 갤러리로서 야마모토(山本孝)에 의하여 도쿄의 긴자(銀座)에 개관하였다. 일본 미술에서는 1958년 오

픈 초기에 세이토 요시시케(齋藤義重, 1904-2001)의 전시를 개최하였다. 이후 잭슨 폴록과 이브 클라인, 루치오 폰타나와 같은 아방가르드 작가들을 소개하였으며, 국제적으로 명성을 날리고 있는 중국의 쉬삥(徐冰), 1999년 베니스 비엔날레 수상자인 차이구어깡(蔡國强) 등을 비롯하여 지속적으로 한국, 중국 동시대 작가들과의 교류를 해왔다.

그 중 한국 미술은 1975년 박서보, 권영우, 이동엽, 서승원, 허황의 작품으로 기획된 '5명의 한국 작가들-흰색(Five Korean Artists-White)' 전시가 유명하다. 중국 미술은 1989년 '중국 동시대 미술-현재(China Contemporary Art-Now)전'을 개최한 이후 지속적으로 개최해 오고 있다.

도쿄갤러리는 2002년 10월, 베이징의 따산즈(大山子)에 베이징 도쿄 아트 프로젝트(北京東京藝術工程, Beijing Tokyo Art Projects/ B.T.A.P.)를 오픈함으로써 베이징 지점을 개설한 셈이 되었다. 타바타 유키히토(田畑幸人)에 의해 주도되는 이 베이징 프로젝트는 1980년대 후반 이후 중국 동시대 미술의 놀라운 변화에 주목하였고, 일본과 아시아 각국의 새로운 작가들에 대한 발굴과 전시기획을 목적으로 하면서도 따산즈에 집중된 각국의 작가, 갤러리 등과 교류를 추진하게 된다.

베이징의 외국 갤러리 중에서도 비전 있는 전시 기획으로 평가받고 있으며, 다른 따산즈의 갤러리들이 그렇듯이 공장을 개조한 전시 공간은 중국을 비롯한 다양한 국가들의 실험적인 프로그램을 기획할 뿐 아니라 신진 작가들을 보여주고 있다. 특히 테크노-오리엔탈리즘(Techno-Orientalism)은 전통 아시아의 미적인 감성과 발전된 과학기술 사이의 균형을 연구하는 미디어 아티스트들이 참여하여 왔다. 흥미로운 전시로서는 건축사무소들의 전시 기획이다.

2006년 7월 15일에 개막된 '건설중(建設中)' 전시는 저명한 건

이동엽 「사이(間) Interspace」 캔버스에 유채.
2007년 아트스타 100 축전 출품

베이징 따산즈에 위치한 베이징도쿄 아트 프로젝트(北京東京藝術工程, B.T.A.P.)

축사무소들의 전시를 개최하였는데, 이 해에는 중국의 MAD 건축 사무소에서 설계한 케나다의 고층 주택 공모에서 1등을 한 작품이 전시되었다. 이 전시에서는 중국이 최근 '건설광풍' 이라고 표현할 만한 건축 붐에 대한 사회적인 현상을 배경으로 하는 등 순수미술 뿐 아니라 보다 거시적인 사회 현상에 대한 전시를 기획함으로써 첨병에 선 갤러리의 위상을 확고히 하고 있다.

도쿄 갤러리에서 다루는 주요 작가들은 일본에서 요시토 타카하시, 노부오 세키네 등 23명이며, 중국에서도 칭칭, 홍 하오 등 20여 명의 작가를 다루고 있으며, 한국에서는 이우환, 고명근 등을 다루고 있다.[34]

⑩ 화이트 큐브

제이 조플링(Jay Jopling, 1963-)

제이 조플링(Jay Jopling, 1963-)은 영국 동시대 아트딜러이자 갤러리스트이다. 그는 yBa작가인 샘 테일러-우드(Sam Taylor-Wood)와 결혼했다.

에든버러대학(Edinburgh University)을 졸업한 제이 조플링은 전후 미국 미술품을 판매하기 전에 소화기를 판매한 적도 있지만, 런던에서 일하기 전 고향인 브리스톤(Brixton)에서 아트딜러로 활동했다. 그곳에서는 아티스트와 컬렉터를 위한 만남의 장소로서 역할을 했다. 그리고 오피스에서는 매년 2-3개의 전시가 독립된 공간에서 열렸다. 그러나 1991년에는 조플링의 경력에 있어서 가장 중요한 사건이 있었다. 데미언 허스트(Damien Hirst)와 교우였다.

최초로 조플링은 데미언 허스트와 마크 퀸을 포함한 몇몇의 아티스트들이 창고에서 전시를 열수 있도록 지원을 했고, 1993년에 조플링은 런던의 블루칩 갤러리로서 화이트 큐브를 개관하였다. 2000년에 갤러리는 헉스턴(Hoxton)으로 옮겼다.

그곳에서 조플링은 그의 부인인 샘 테일러-우드(Sam Taylor-Wood), 채프만 형제(Chapman Brothers)와 트레시 에민(Tracey Emin)을 비롯한 많은 yBa작가들과 함께 전시를 열게 되고, 이들을 대표하는 갤러리가 된다. 조플링은 이들 청년 작가와의 관계를 형성하면서 새로운 세계를 가장 먼저 발견하게 되었고, 엽기적이기까지 한 충격적 조형언어의 실험과 드라마를 후원하고 판매한 가장 성공한 영국 갤러리스트 중 한 명이다.

그는 1988년 마크 퀸(Mark Quinn)의 첫 개인전을 열기 전에, 도날드 주드(Donald Judd), 댄 프래빈(Dan Flavin)과 함께 미니멀리스

제이 조플링(Jay Jopling, 1963-) : 영국의 아트 딜러이자 갤러리스트. 1993년 런던에 화이트 큐브 갤러리(White Cube Gallery)를 오픈하였고 2000년 헉스톤으로 이전 한다. 그는 에든버러대학을 졸업한 후 제2차 세계대전 이후 미국작가들의 작품을 거래하였고 데미언 허스트와 교류하였다. 또한 부인 샘 테일러-우드(Sam Taylor-Wood, 1967-), 길버트 앤 조지(Gilbert, 1943- , George, 1942-), 안토니 곰리(Antony Gormley, 1950-) 등 영국 yBa작가들의 작품을 많이 다루었다.

트 마켓을 다루고 있었다. 그러나 조플링은 지속적으로 실험적인 작가들을 주시하고 있었다. 그는 이미 에든버러대학에 재학할 당시, '새로운 아트-새로운 세상(New Art-New World)'이라고 불리는 프로젝트에 참여하여 예술 세계에 대한 이해를 하게 되었다. '새로운 시작(New Beginnings)'의 주제를 가진 자선 경매도 있었고 국제적인 아티스트들을 초대하면서 많은 작가들을 알게 되었다.

이것을 위해 미국을 갔고, 슈나벨, 올덴버그, 바스키아의 작품을 구했다. 이미 알려진 작가들의 작품을 다루는 아이디어는 많은 돈을 벌도록 해주었다. 프로젝트로 벌어들인 50만 달러에 이르는 돈은 아동 재단(The Children)에 기부되었으며, 소말리아, 수단, 에디오피아를 위해 쓰이게 된다.

> "여러 아티스트들과의 만남과, 어떻게 미국 미술시장이 움직이는지에 대해 느꼈던 경험을 통해, 나는 우리 세대의 작가들과 일을 해야 한다는 것을 깨달았다.
>
> 내가 흥미를 가진 젊은 아티스트의 작품들 대부분은 규모나 의도에 있어서 매우 야심적이다. 결과적으로 제작비가 적지 않게 든다. 필요한 자금을 만들기 위해서, 나는 미국 미니멀 아트를 거래하기 시작했다. 1986년, 아트 마켓이 매우 상승세를 보일 때, 돈을 좀 모았다. 운이 좋게도 나는 빌린 돈을 쓰지 않았고, 스페셜리스트 컬렉터들(specialist collectors)과 만남을 가졌다. 이러한 결과로 벌어들인 돈은 나로 하여금 1988년에 도크랜드(Docklands)에서 마크 퀸(Marc Quinn)의 전시를 열 수 있도록 하였다. 그는 나와 함께 일한 첫번째 아티스트였다."[35]

조플링에게는 그 시기에 개최된 '모던 메디신(Modern Medicine)'과 '프리즈(Freeze)'이라는 2개의 전시가 매우 인상적이었으며, 그

런던의 화이트큐브 갤러리

후에 드디어 데미언 허스트(Damian Hirst)를 만났다. 그는 당시 골드
스미스대학에 재학중이었다. '프리즈(Freeze)'라는 전시는 데미언
허스트의 프로젝트였고, 그후에 데미언 허스트는 '모던 메디신'과
'갬블러(Gambler)'라 불리는 전시에서 칼 프리드만(Carl Freedman),
빌레 살먼(Billee Sallmann)과 함께 일하게 된다.

화이트 큐브(White Cube)

화이트 큐브(White Cube) 듀크 스트리트(Duke Street)[36]는 1993년
제이 조플링이 동시대 미술을 위한 프로젝트 공간으로서 개관하였
다. 유럽에서 가장 작은 전시 공간 중 하나임에도 불구하고, 지난
10년 동안 가장 영향력 있는 상업 갤러리 중 하나였다.

이곳에서는 척 크로스(Chuck Close), 트레시 에민(Tracy Emin), 데
미언 허스트(Damien Hirst), 게리 흄(Gary Hume), 히로시 스기모토

화이트 큐브 매이슨스 야드(Mason's Yard)
갤러리. 2000년 4월에 개설되었다.

(Hiroshi Sugimoto) 등의 유명한 작가들이 전시를 열었으며, 2002년에 듀크 스트리트에 위치한 화이트 큐브 갤러리를 닫았다.

2000년 4월, 헉스턴 스퀘어(Hoxton Square)에 화이트 큐브를 두 번째로 개관하였다. 런던 이스트 앤드(East End)에 위치하였으며, 보다 공간이 커졌다. 1920년대 공장 건물로 지어졌고, 건축가 MRJ 런델 & 어소시에이트(MRJ Rundel and Associates)가 디자인하였다. 화이트 큐브 헉스턴 스퀘어의 전시장 규모는 2천 스퀘어 정도 되었다.

매이슨스 야드(Mason's Yard)에 위치한 화이트 큐브는 2006년 9월에 개관하였으며, 이 건물 또한 MRJ 런델 & 어소시에이트가 디자인하였다.

화이트 큐브에서 주로 다루는 작가로는 대런 아몬드(Darren Almond), 제이크 앤 디노스 채프만(Jake & Dinos Chapman), 척 크로스(Chuck Close), 트레시 에민(Tracy Emin), 길버트 앤 조지(Gilbert & George), 데미언 허스트(Damien Hirtst), 게리 흄(Gary Hume), 사라 모리스(Sarah Morris), 리차드 필립스(Richard Phillips), 마크 �quinn(Mark Quinn), 샘 테일러 우드(Sam Taylor-Wood) 등 yBa 신화를 이룬 핵심적 작가들을 비롯하여 영국의 대표적인 작가들을 포함하고 있다.[37]

⑪ 빅토리아 미로

빅토리아 미로(Victoria Miro)는 1985년 런던의 쿡 스트리트(Cork Street)에 처음으로 그녀의 갤러리를 열었다. 2000년에는 북동쪽에 위치한 가구 공장이었던 곳을 갤러리로 이사하였다. 이 갤러리에서 취급하는 작가들은 네 번이나 터너 프라이즈(Turner Prize)에 노미네이트되었다. 그들 중에는 이안 해밀턴 핀리(Ian Hamilton

화이트 큐브 매이슨스 야드(Mason's Yard) 갤러리 입구

런던의 빅토리아 미로 갤러리

Finlay), 피터 도이그(Peter Doig), 이삭 줄리언(Isaac Julien)과 필 콜린스(Phil Collins) 그리고 2명의 수상자인 크리스 오필리(Chris Ofili)와 그레이슨 페리(Grayson Perry)가 있다. 뛰어난 안목을 가진 빅토리아 미로는 새로운 가능성을 지닌 젊은 아티스트들에게 관심을 쏟아왔으며, 전시를 후원하고 있다.

빅토리아 미로의 대표 작가로는 피터 도이그(Peter Doig), 알렉스 하틀리(Alex hartly), 탈 알(Tal R), 그레이슨 페리(Grayson Perry), 크리스 오필리(Chris Ofili) 등이 있다. 대표적인 전시로는 '이안 해밀턴 핀레이(Ian Hamilton Finlay)전(2007)' '그레이슨 페리(Grayson Perry)전(2006)' '탈 알(Tal R)전(2006)' 등을 들 수 있다.[38]

이상과 같은 대표적인 갤러리들은 전세계적으로 다양하게 분포되어 있다. 독일의 경우 베를린과 퀼른에 2개의 갤러리를 가지고 있는 크리스티안 나겔 갤러리(Galerie Christian Nagel), 베를린의 올

이다 베누찌(Ida Benucci). 로마화랑협회 회장으로, 그녀는 이탈리아 로마의 베누찌
갤러리(Le Gallerie D'Arte Benucci) 대표이다.

라프 스튀버 갤러리(Galerie Olaf Stueber) 등이 손꼽히며, 이탈리아
로마의 베누찌 갤러리(Le Gallerie D'Arte Benucci)는 로마화랑협회
회장을 겸한 이다 베누찌(Ida Benucci)에 의하여 경영되고 있다.

　한편 이들 세계 아트마켓을 움직이는 갤러리와 아트딜러들은 국
경을 초월하여 마켓박람회를 개최하는 주요 '아트페어'에서 상호
교류를 하게되며, 교환 전시, 작품 구매 등과 함께 지역별로는 협
회를 결성하여 정보를 공유하는 시스템을 운영한다.

4) 한국 갤러리의 역사와 성격

① 한국의 갤러리 1세기

우리나라 근대적인 갤러리는 1913년 해강 김규진(海岡 金圭鎭 1868-1933)이 개설한 고금서화관으로부터 시작되어 1929년 종로 경찰서 옆에서 오픈된 조선미술관이 있었다. 동아일보의 후원과 오세창의 권유가 있었으며, 서예와 회화의 상설, 구입, 판매와 표구 등을 겸하였고 우경(友鏡) 오봉빈(吳鳳彬)이 주도하였으며 1941년 까지 운영되었다. 조선미술관은 '조선명화 동경전' '10명가 산수 풍경화전' 등을 개최하여 해외 전시를 기획하는가 하면 정선된 작가들의 전시를 개최함으로써 근대적 갤러리의 면모를 갖추었다.

한편 대원화랑(大元畵廊)은 1947년 경 충무로의 예전의 오사카 야(大阪屋)에 개설되었다. 1947년 단구미술원의 제2회 회원작품전 과 1949년에는 백영수 개인전 등이 개최되었으며, 같은 해 대양화 랑(大洋畵廊) 역시 이 시기에 세워진 갤러리이다.

천일화랑(天一畵廊)은 이완석(李完錫, 1915-1969)이 종로4가의 천일백화점 내 4층에 1954년 7월 25일 설립한 갤러리로서 김중 현, 구본웅, 이인성 등 세 사람의 유작전을 9월에 개최하는 등 상 업 갤러리이면서도 학술적인 의미를 더하였다. 최근 활발한 활동 을 하고 있는 서울 강남 예화랑 대표 이숙영은 바로 그의 딸로서 가업을 이어받고 있다.[39]

이어서 1956년 반도화랑, 1970년 현대화랑과 명동화랑, 1971년 에는 조선화랑, 1972년에는 진화랑, 서울화랑이 차례로 개설되어 근·현대적인 갤러리의 개념을 형성하기 시작하였다. 1973년에는 마산의 동서화랑이 지역에서는 최초로 설립되었고, 1974년에는 백

서울 강남 신사동에 2005년 12월 새롭게
오픈한 예화랑 건물

송화랑, 삼경화랑, 문헌화랑, 양지화랑 1975년에는 부산 공간화랑, 동숭 갤러리, 동산방화랑, 1976년 문화화랑, 남경화랑, 대구 맥향화랑, 1977년 선화랑, 가람화랑, 송원화랑, 태인화랑, 미화랑, 그로리치화랑, 유나화랑, 1978년 예화랑, 1979년 덕수화랑, 표화랑, 관훈 미술관 등이 개관하였다.

위의 갤러리들 중 지역에서 오픈한 경우는 마산의 동서화랑, 부산의 공간화랑, 대구의 맥향화랑 등을 꼽을 수 있다. 한편 서울 지역의 갤러리들은 초기에는 거의가 인사동에 자리하였으나 1975년 현대화랑이 사간동으로 옮겨가면서 새로운 갤러리 거리가 조성되기 시작했다.

1982년에 예화랑이 인사동에서 강남 신사동으로 이사하면서 당시만 해도 거의가 강북에 집중된 갤러리들의 추세에서 주거와 유흥업소가 중심을 이루는 강남에 진출한 갤러리의 기점을 이루게 된다. 7월의 개관기념전에서는 5호 미만의 신작 오지호, 박득순, 최영림, 권옥연, 변종하 등의 작품을 출품하여 당시 중산층에게 작품을 구입할 수 있도록 하였다.[40] 이후 강남 지역에는 청담동과 신사동을 중심으로 미화랑, 조선화랑, 유나화랑, 박여숙화랑, 표화랑, 한국화랑 등과 함께 강남권 갤러리를 형성한다.

1980년대 이후로는 한국미술시장의 핵심적인 축을 형성하면서 전문 영역을 갖는 갤러리들도 탄생하였다. 특히나 판화전문 갤러리를 표방한 갤러리 SP, 김내현 갤러리와 사진전문 갤러리인 김영섭 사진화랑, 갤러리 뤼미에르, 와이트월 갤러리, 도예만을 전문 영역으로 하는 토·아트 갤러리 등은 전 영역을 다루어 온 기존 갤러리와는 달리 한 영역만을 전문적으로 다루는 형식을 취하고 있다.

최근에는 500여 개소의 갤러리가 작가와 사회, 작품과 소장자와의 관계를 이어 주는 교두보적인 역할을 수행해 나가고 있으며 해외미술시장과의 긴밀한 연결 체계를 형성해 가고 있다. 갤러리

성격 역시 대체적으로 상업 갤러리와 기획 및 대관 갤러리, 대관 갤러리, 거간 위주의 상업 갤러리, 비영리 대안공간, 공공 갤러리 등으로 그 성격이 구분된다.

서울 강남 청담동의 쥴리아나 갤러리 전시장

② 갤러리의 성격

우리나라 갤러리들은 각기 다양한 성격과 사업 형태로 운영되는 데, 상업 갤러리는 기획이나 초대전 형식의 전시 개최, 상설전시, 국내외 아트페어 참가, 건축물 미술장식품 참여, 기획 판매와 컨설팅, 전속작가제도, 레지던시, 공방을 운영, 경매, 아트매니저, 잡지발간, 국내외 지점 운영, 해외 갤러리와 공동 기획 등 매우 복합적인 사업들로 이루어진다.

또한 갤러리들은 자연스럽게 한 지역에 밀집되어 접근성이 용이하도록 거리를 조성하고 있는데, 서울의 경우 인사동, 사간동, 청담동 등에 밀집해 있었으며, 부산은 해운대 지역에 조현화랑을 비롯하여 코리아아트, 가나아트 갤러리 부산지점, 공간화랑 해운대 지점 등 10여 개가 모여 있고, 대구는 봉산문화 거리에 약 30여 개가 거리를 형성하고 있다. 광주는 갤러리 수가 많지는 않으나 동구경찰서에서 중앙로로 이어지는 예술의 거리에 갤러리들이 밀집해 있다.

한국화랑협회에 가입된 120여 개의 갤러리들은 거의가 상업 갤러리이다. 대표적으로 갤러리 현대, 국제 갤러리, 가나아트 갤러리 등 비교적 대형 갤러리들이 있다. 대관을 하지 않고 자체적인 기획전만을 개최하거나, 아트페어 참가는 물론 전속작가제도를 운영하는 등 작가지원 프로그램을 동시에 수행하지만 궁극적으로는 상업적인 목적을 우선한다.

기획과 대관을 동시에 구사하는 갤러리로서는 대표적으로 관훈

대구의 분도 갤러리에서 개최된 유봉상전

갤러리의 분류와 상업 갤러리의 사업

상업 갤러리 (Commercial gallery)

대관 갤러리 (Rental gallery)

대안공간

국가, 공공 갤러리

기획이나 초대전 형식의 전시개최

상설전시를 통한 판매

국내외의 아트페어 참여, 기획

건축물 미술장식품, 공공미술 에이젼시(Agency)

고객이나 애호층, 컨설팅

전속작가제도, 레지던시, 공방 운영, 작가지원

뮤지엄, 경매, 아트펀드 등과 관계형성

홈페이지 운영, 전시정보, 작가자료 등 제공

국내외 지점 운영, 해외갤러리와 공동기획

갤러리를 들 수 있으며, 상업적인 방향보다는 주제와 경향을 설정하여 전시를 기획하거나 대안공간적인 성격이 가미된 작가 배려 차원의 수준 있는 전시를 개최하는 사례가 많다. 물론 이러한 경우 상당 부분을 대관으로 운영하지만 수준과 성격을 감안하여 어느 정도의 심의를 거치게 된다.

주로 기업에서 지원하는 갤러리들의 경우 이와 같은 비영리성 전시를 기획하면서 특히 현대 미술 분야의 실험 작가들에 대한 지원 성격을 확보함으로써 기존의 상업화랑들과는 많은 차이가 있다.

대관 갤러리는 일반적으로 작가들에게 공간을 대여하는 형식으로 이루어지며, 상업 갤러리와는 달리 전시장을 제공하고 소수의

기획전만을 하는 운영 방법이다.

서울의 경우 인사동에 밀집해 있으며, 기획을 겸한 관훈 갤러리, 서울 갤러리, 공평아트센터, 덕원 갤러리, 종로 갤러리, 상갤러리 등이 있었으나 공평아트센터, 종로 갤러리 등이 문을 닫았고 덕원 갤러리, 상갤러리 등은 규모를 대폭 축소하여 운영하고 있다. 그러나 대관 갤러리들의 역할은 상업 갤러리의 역할과는 달리 작가들에게 파격적인 대관 조건으로 전시를 지원하거나 기획전을 개최한 사례도 상당수 포함되어 창작 환경을 확보하는 데 매우 중요한 역할을 하였다.

또한 아르코미술관, 인사미술공간 등의 국가, 공공적 성격의 갤러리는 비영리기구로서 실험적인 작가들과 학술적 가치가 있는 전시들을 기획하게 되며, 대안공간은 작가공모, 기획 전시 등으로 역시 비영리이다.

한편 대표적 단체인 사단법인 한국고미술협회와 한국화랑협회가 각각 1971년과 1976년에 설립되어 상업 갤러리들을 중심으로 한 친목 도모와 사업을 진행해 왔다. 한국고미술협회는 감정아카데미를 개설하고 교육프로그램을 담당하는가 하면 한국화랑협회는 매년 개최되는 KIAF 행사를 주도하면서 해외 아트페어 지원사업 선정 등 주관 업무를 담당하고 있다.

관련 단체로는 1994년에 한국판화진흥회가 설립되어 서울판화미술제에 이어 서울 인터내셔널 프린트 포토 & 에디션 워크 아트페어(Seoul International Print, Photo & Edition Works Art Fair/SIPA)를 개최하는 등 판화 진흥을 위한 노력을 하고 있다. 아래에서는 상업 갤러리를 중심으로 우리나라 근대 이후의 갤러리와 아트딜러의 역사와 대표적 활동을 살펴본다.

5) 한국의 갤러리와 아트딜러

① 반도화랑

1956년 반도 호텔 1층에서 오픈한 반도화랑은 커넬 브라더스의 한국지점장 조셉 짐머만(Joseph Zimmerman)의 부인 실리아 짐머만(Celia Zimmerman)의 주도로 주한외교사절과 미국 군속부인들이 모여서 '서울아트 소사이어티(Seoul Art Society)'를 조직하면서 이루어졌으며, 장소는 6평 반 정도로 프란체스카 여사의 협조와 교통부의 후원으로 공간을 무료로 제공받게 된다. 당시 마거릿 밀러(Margaret Miller)나 미대사관 문정관이자 한국학 연구자로 저서를 발간하여 유명해진 그레고리 핸더슨(Gregory Henderson)의 부인 등은 당시 컬렉터로서 대표적인 인사들이었다.[41]

다시 1957년 짐머만이 서울을 떠나게 되고 울리히(M. L. Ulrich)가 승계하였지만 운영난에 봉착하고 서울아트 소사이어티 역시 해체되면서 위기를 맞게 된다. 이러한 상황에서 도상봉, 이유태, 조풍연 등이 위원회를 구성하여 아시아재단에 지원을 요청하는 등 노력을 하다가 1958년 이대원을 회장으로 하고 김환기, 장우성, 윤효중, 김기창, 이유태 등 작가들로 구성된 새로운 운영위원회를 발족하였다.

1959년 11월 1957년부터 운영해 온 아시아재단으로부터 운영권을 인수한 이대원은 4·19 이전에는 그나마 세를 면제해 주는 등 배려가 있었으나 이후에는 특혜 조치가 없어지고 집세가 1만 3천 원 정도로 오르게 되어 1년여 동안 세를 내지 못하여 폐쇄당한 적이 있을 정도로 어려워진다.[42]

이후 이대원은 어느 정도 상황이 나아지자 반도아케이드에 또 하

나의 갤러리 파고동을 개설하는 등 사업을 확대하였으나 화재가 나면서 위축되어졌고, 홍대교수로 나가면서 다시금 변화가 이루어진다. 1961년부터 근무하던 박명자와 1964-65년경에 합류한 한용구가 실제적인 운영자로 있었으나 1969년 이들 마저 떠남으로써 경영은 더욱 어려워지게 된 것이다.[43]

당시 반도화랑에서 전시를 한 작가들은 주로 한국화가 많은 분포를 차지하고 있는데, 이상범, 변관식, 김은호, 김용진, 배렴, 장우성, 김기창, 서세옥, 박수근, 도상봉, 심형구, 박노수 등 화단의 대표적인 작가들이었다.

반도화랑은 처음에는 외국인들이 설립한 갤러리였지만 미술시장의 개념이 불명확했던 시절에 작가들의 작품을 판매하고 교류할 수 있는 장소로서 국내 애호가들뿐 아니라 외국인들에게도 큰 의미를 지녔던 공간이었다. 또한 1970년 현대화랑이 출발되기 이전에 우리나라의 현대적인 성격의 갤러리로서는 거의 최초의 장을 마련하였다는 점에서 미술시장사에 극히 중요한 의미를 갖는다.

② 현대화랑과 박명자

현대화랑은 갤러리 현대의 이전 이름이다. 1970년 4월 4일 오후 4시 서울 인사동 관훈동 7번지에서 박명자, 한용구에 의하여 오픈하였으며, 반도화랑 이후 우리나라 현대적인 화랑의 기점이 되었고, 갤러리 현대 박명자(朴明子, 1943-) 대표로서는 개인적으로 '아트딜러 박명자'로서 본격적인 발걸음을 내딛는 순간이었다.

"제 첫 직장이, 반도호텔에 여섯 평 남짓한 공간에서 운영되었던 반도화랑이었어요. 아세아재단이 운영하고 나중에 예술원 회장을 지낸 이대원 화백이 책임자셨어요. 실무는 제가 거의 맡았던 셈이

지요. 이상범, 박수근, 도상봉, 손응성, 변관식 등 쟁쟁한 화가들의 작품을 걸었지요. 당시 동아·화신 백화점 같은 곳이나 중앙공보관에서 화가들이 전시를 했지만, 그림을 돈주고 산다는 것 자체를 일반인은 생각하기 힘든 시절이었어요."[44]

그녀의 미술시장 입문은 1961년 부친의 소개로 아시아재단이 운영하던 반도화랑에서 근무하게 된 것이 첫 인연이었다. 그녀는 이곳에서 근무하면서 작가들과의 안면은 물론 미술품 거래에 대한 기초적인 지식을 배우게 되었고, 10년 후 결국 독자적인 갤러리를 설립하게 된다.

현대화랑의 설립은 운보 김기창과 부인 박래현의 권유가 가장 많았다. 특히 박래현은 해외에서는 많은 여성들이 갤러리를 운영하고 있다 하면서, 그동안 익힌 안목을 활용하면 충분히 가능할 것이라고 조언하였다. 그리고는 김기창과 함께 적극 후원하겠다는 약속을 하여 결심을 굳히는 데 결정적인 역할을 하였다.[45]

결국 반도화랑을 나온 이듬해에 박명자는 한용구와 공동으로 현대 화랑을 설립하게 되는데 화랑명은 풍곡(豊谷) 성재휴(成在烋, 115-1996)의 작명이었고, 이후 재미작가로서 활동하는 배륭이 특별히 갤러리의 인테리어를 맡아서 해주었다. 그녀의 갤러리 운영은 대체적으로 반도화랑에서 터득한 경험이 가장 큰 재산이 되었다.

당시만 해도 반도화랑에는 박수근, 이상범, 김환기, 유영국, 장욱진, 손응성, 김기창, 박래현, 성재휴 등 미술계의 가장 핵심적인 작가들이 사랑방처럼 자주 드나들었고, 작품 매매가 곧 생계와도 직결되는 시기였다. 박명자는 바로 그들과 친밀한 관계를 유지해왔던 것이 이후 자신이 직접 화랑을 운영하겠다는 결심을 하는 데 많은 자산이 되었다고 한다.

결국 이와 같은 인연으로 현대화랑 개관전인 '박수근전'이 개최

되었고, 1972년 이중섭 등 작고 작가들의 유작전을 개최하여 근대 작가들에 대한 재평가를 시도함으로써 미술계의 관심을 집중시켰다. 잇달아 남관(1972), 이성자(1974), 김창열(1976), 이우환(1978), 황규백(1978), 문신(1979) 등 외국에서 활동하던 작가들의 전시를 개최하게 되면서 국내화단의 진출에 교두보적인 역할을 하였다.

그 중 '이중섭전'은 갤러리부터 인사동의 네거리까지 관람객이 줄을 서는 등 반응이 폭발적이었으며, 1970년대 중반을 넘어서면서 미술시장의 호황세와 발맞추어 거래규모는 급성장을 하게 된다.

1973년 한용구의 독립과 함께 2년여 만에 박명자는 독립적으로 현대화랑을 운영하게 되었으며, 원로, 중견 작가들과의 밀접한 교류와 기획 능력을 발휘하면서 1975년에 사간동 경복궁 앞으로 새 건물을 지어 옮기게 되었다.[46] 1987년 현대화랑이 갤러리 현대로 개명하고 법인 체계로 변경되었으며, 1995년 현재의 건물로 이사해 오늘에 이른다.

주요 전시로는 박수근(1970 유작소품전, 2002), 이중섭(1972, 1999), 변관식(1974), 이응노(1975), 백남준(1988) 등을 비롯하여 유영국, 김창열, 장욱진, 박생광, 김기창, 남관, 이성자, 천경자, 박서보 등 한국의 대표적인 작가들을 중심으로 매해 많은 전시를 열어왔다. 그밖에도 해외 유수의 갤러리들과 꾸준한 접촉을 통해 바스키아, 피카소, 크리스토, 소토, 세자르, 엘스워스 켈리, 데미언 허스트, 토마스 디맨드(Thomas Demand), 안드레아 걸스키(Andreas Gursky), 로버트 인디아나(Robert Indiana), 게르하르트 리히터(Gerhard Richter), 토마스 스트루스(Thomas Struth) 등 총 300여 회를 넘는다.

한편 그녀는 현대화랑의 성공 요인으로 우리나라의 미술계가 변화하는 추세를 유심히 살펴보고 이에 발빠르게 부응하는 전시를 개최해 온 것이 매우 중요한 부분이라고 말하고 있다. 박명자 대표는

현대화랑 개관 초기에 반도화랑 시절부터 취급해 온 작가들의 분포를 면밀히 분석한 결과 한국화와 서양화의 비례가 갈수록 반전되어질 뿐 아니라 서양화에서는 구상과 비구상, 해외의 새로운 사조가 점진적으로 변화하고 있다는 것을 파악하였다.

이러한 판단은 미술사조의 흐름과도 직결되었으며, 인기 작가 수 역시 상대적으로 달라지고 있다는 것을 인식하고 기획전시회의 흐름을 정하는 데 중요한 자료로 활용하였던 것이 매우 중요한 요인이었다고 말하고 있다.

"당시 저는 반도화랑 시절의 경험으로 동양화와 서양화가 각각 70 대 30 정도에 머무르고 있다고 분석했어요. 근대의 6대가 위주로 변관식, 이상범 등의 작가들이 주류를 이루었고, 서양화도 구상작가로서 박수근, 도상봉, 손응성, 윤중식, 박영선 등이 인기가 있었던 시절이었지요. 이러한 근거로 현대화랑에서는 처음에 반도화랑시절의 분석을 그대로 적용하다가 점차 서양화 작가 수를 늘려서 기획했고, 점차 반을 넘어 더욱 많은 수의 서양화 작가들, 특히 외국에서 활동하던 이응노, 김환기, 남관, 김창열, 이성자, 이우환 등의 전시를 기획하였지요."[47]

박명자 대표의 이같은 전략은 실제로 그가 분석한 도표를 통해 각 장르별 변화 추이를 쉽게 판단할 수 있도록 정리하고 있다.

박명자의 반세기가 다 되어가는 아트딜러생활은 일부 소장품들의 사회 환원으로 갈채를 받은 바 있다. 가장 먼저는 이중섭의 「부부」를 한용구와 함께 국립현대미술관에 기증하였으며, 이 작품은 1972년 전시 때 100원씩 받은 입장료 수입으로 20만 원에 구입한 작품이었다. 또한 2004년 4월 강원도 양구군 군립 박수근미술관에 박수근 작품 정물유화 「굴비」(1962년), 50년대 드로잉 「독장

반도화랑의 작품 소비량(1958−63)[48]

구분	1958	1959	1960	1961	1962	1963
東(한국화)	28	32	57	95	186	250
書(서예)	13	1	8	2	15	85
油(유화)	26	35	67	74	82	−
版(판화)	−	4	8	23	47	−

수」「시장」 3점과 36명의 작품 55점을 기증하였다. 그 중 「굴비」
(1962년)는 1970년대 유작전에서 자신이 구입한 작품이어서 의미
를 더하였다.

여기에 2004년 7월 이중섭 작 「파란 게와 어린이」와 회화 36점,
백남준의 비디오 작품 1점, 박래현, 박수근 등의 판화 17점 등 54
점을 서귀포의 이중섭미술관에 기증하였다.

"미술시장은 결국 많은 사람들이 작품을 수집하여 미술관을 만들
고 사회에 기여하는 차원으로 거듭나지요. 세계적인 훌륭한 박물관
이나 미술관들이 처음부터 그렇게 대단한 규모를 가지고 있었던 것
은 절대 아니지요. 조금씩 애호의 마음을 가지고 작품을 모았던 사
람들이 다 기증하고 도움을 주어서 그렇게 되지 않았겠어요? 미술
품 거래나 수집을 긍정적으로도 봐주는 의식의 전환이 필요합니
다."[49]

최근 갤러리 현대는 박대표의 아들인 도형태 대표가 대를 이으면
서 차세대 작가들에게 주목하고 있다. 2007년 10월에는 한국의 청
년 작가 6명의 싱글비디오 채널 작품으로 이루어진 'Channel 1'을
기획하여 다채널 영상 작품, 하이−테크놀로지계열의 제3세대 실험
작가들의 전시를 개최함으로써 새로운 비전을 제시하였다. 또한
과거에 사용하지 않던 전속작가제도를 운영하고 2007년 6월 스

갤러리 현대의 두가헌

서울 사간동의 갤러리 현대

갤러리 현대에서 개최된 기업과 미술컬렉션전. 백남준의 작품이 전시되고 있다. 2004년 7월

위스 바젤의 갤러리 바이엘러(Galerie Beyeler's)와 공동으로 기획한 '움직이는 시(Poetry in Motion)' 전을 개최하는가 하면, 2008년 9월 강남구 신사동에 대규모의 강남점을 오픈하였다.

③ 명동화랑과 김문호

김문호(金文浩, 1930-1982)에 의하여 1970년 12월 문을 연 '명동화랑'은 1975년 1월 31일 경영난으로 폐관할 때까지 길지 않은 시간이었지만 당시 미개척지인 미술시장의 풍토에서 매우 중요한 역할을 하였다. "그는 화상으로선 무능하기 짝이 없었다. 그러나 그는 유능한 큐레이터요 현대 미술 운동가였다"라고 말한 평론가 유준상의 말처럼[50] 전위적인 경향으로 실험을 지속해 오던 작가들에게 아낌없는 후원자로서의 역할을 담당하였다.

김문호는 개성의 부유한 가정에서 태어났으며, 성균관대학교에서 경제학을 전공하였고 '중앙석유'라는 주유소, 운수업 등을 하였던 경력이 있다. 그는 "작가와 화랑이 함께 자라야 한다"는 슬로건을 내걸고 명동성당 맞은편에 100여 평의 갤러리를 설립한다. 그는 이렇게 미술시장에 뛰어들었으나 결과적으로는 작가는 자랐지만 화랑은 망하는 대표적 사례가 되었다.

그가 갤러리를 운영할 당시는 극도로 열악한 창작 환경과 작가들의 생활고도 어려운 여건이었지만 한편에서는 앵포르멜을 거쳐 미니멀니즘이 한참 진행되어지는 과정이었고, 실험적인 선언과 열기로 무장된 모더니즘 작가들을 지원하고 동행할 수 있는 미술시장의 여건이 너무나 부족한 시기였다.

그는 이러한 환경에 안타까움을 느끼고 기획전시를 잇달아 개최하였는데, 주요 전시회로서는 권진규, 박서보, 김창열, 이우환, 김구림 등 실험적인 작가들의 전시회를 집중적으로 개최하였고, 그

들과는 작가와 아트딜러이기 이전에 매우 가까운 동지와 같은 관계를 유지하였다. 단체전으로는 '한국 현대 미술 1952-1971 추상전' '한일미술교류전' 등이 대표적이다.

그 중 1971년 12월 개관 1주년전으로 개최한 '권진규(1922-1973)전'은 무사시노(武藏野)미술학교 조각과를 졸업하고 일본의 이과회전(二科會展)에 출품하여 최고상을 수상하는 등 조각계서 주목을 받아오던 그가 1973년 5월 4일 자살함으로써 마지막 전시가 되었다. 그후 김문호는 권진규의 예술 세계와 못다한 작가로서의 삶을 재조명하고자 1주기전을 1974년 5월에 개최하였다.

한편 그의 관심은 회화와 조각만으로 그치지 않았고 당시만 해도 매우 낯설은 분야였던 판화에 대한 전시를 기획하였다. '판화 그랑프리 공모전' '20세기 판화명작전' 등은 그가 기획한 판화관련 기록이다. 또한 지나친 학술적 시각과 상업적인 전략의 부재로 작품판매량이 극히 부진하였던 상황에서도 폐관 1년 전인 1974년 《현대 미술(現代美術)》을 발간하였던 것은 그의 의지를 읽을 수 있는 부분이다. 안타깝게도 이 잡지는 재정난으로 1회에 그치고 만다.

결국 김문호의 아방가르드 작가들에 대한 열정과 우정은 1975년 1월 31일 경영난으로 명동화랑이 폐관하게 되면서 그 이상을 접어야 했다. 당시는 이미 가족들이 길거리에 나앉을 정도로 어려운 상황으로 재산을 모두 쏟아 부은 실정이었다.

김문호는 자신의 명동화랑을 폐관 한 후에도 충무로, 안국동 등을 거쳐 1980년 4월 관훈미술관 별관에 다섯번째로 문을 여는 등 6년여를 재기를 위하여 노력하지만 영리를 목적으로 하는 아트딜러의 성격과는 맞지 않은 그의 체질상 뜻을 이루지 못하고 만다.[51]

1977년 1월 한국화랑협회 창립총회에서 그는 초대 회장으로 선임되었고 취임 일성에서 계약제도와 애호가를 위한 강습회 등을 기획하여 화랑도 화가 못지않은 역할을 할 수 있다는 것을 화랑협회

가 보여주겠다는 의지를 밝혔다.[52] 하지만 그는 안타깝게도 1982
년 4월 29일 52세의 한창 나이에 자신의 꿈을 이루지 못한 채 암
으로 세상을 떠났다.

　1982년 7월 고려화랑에서는 그를 추모하는 전시회가 개최되었
는데, 국내의 저명작가는 물론 김기린, 이우환, 한묵 등 해외 작가
등이 참여하였다.[53] 한편 1994년 8월 한국화랑미술제에서는 김문
호 대표가 운영했던 명동화랑 코너가 설치되면서 그를 기념하는 장
이 마련되었다. 조선화랑의 권상능과 작가 박서보, 윤형근, 최기
원, 오광수 등 미술계인사들이 함께하여 권진규전 카탈로그 등 당
시의 자료 90여 점을 전시하면서 그가 미술계에 남긴 의미를 추모
하였다. 한국화랑협회에서도 1995화랑협회 공로상을 제정하고 부
인에게 추서하였다.

　김문호가 한국미술계에 남긴 의미는 비록 긴 시간 동안 갤러리를
운영한 것은 아니지만 '진정한 아트딜러란 무엇인가' 하는 화두를
남기고 갔다는 점이다. 그는 당시 어려운 여건에서 영리나 자신의
부를 생각하지 않고 전시를 기획하고 잡지를 만드는가 하면 거의
인식이 어려웠던 판화진흥에도 힘쓰는 등 미술시장을 넘어서 미술
사조의 역동적 변화에도 노력을 기울였던 아트딜러이다.

　그러나 유준상이 말했듯 그의 이러한 아트딜러활동에 대하여
"그는 과연 아트딜러였을까?"라고 되묻는 미술인들도 있다. 그 대
신 그가 한시대의 진정한 '후원자'로서 역할을 다했다는 것만큼
은 의심하지는 않는다. 그의 안타까운 좌절은 이상의 실현과 현실
적 경영의 이중적인 균형이 얼마나 중요한지를 깨닫게 하였던 계
기가 되기도 하였지만 이후 많은 작가와 아트딜러들에게 지워지
지 않는 표상으로써 미술시장사에 각인되어 있다.

④ 조선화랑과 권상능

조선화랑은 권상능(權相凌, 1934-)에 의하여 1971년 서울 중구 소공동 조선 호텔에서 개관한다. 권상능은 대구 출신으로서 홍대 문학부 사학과를 졸업하고 1958년부터 1961년까지 서울시 시정뉴스와 문화영화 등을 제작하였던 경력이 있었다.

그의 조선화랑 개관은 매우 단순한 의도였다. 그냥 작품이 좋아서 시작했다는 그는 20년간을 조선호텔에서 자리를 잡고 많은 전시를 개최하면서 이후에는 한국 화랑사의 산 증인이 되었다. 1991년 청담동으로 이전하였고 그후 2개의 갤러리를 운영하다가 1993년 청담동으로 통합하게 되며, 다시 2001년 4월에 삼성동 코엑스 2층으로 이전하였다. 2004년 6월에는 경복궁 옆 사간동에 현대 미술 분야만을 전시하는 갤러리를 '갤러리 조선'으로 2세들이 주도하여 오픈하게 된다.

그간 개최해 온 전시회를 살펴보면 먼저 1972년 11월의 '한국 여류 12인 초대전'을 들 수 있다. 이 전시는 당시 심죽자, 이경순, 신수진, 신금례 등 14명이 참여하였으며, 이 전시는 한국여류화가회가 탄생하는 계기가 되었다. 1984년에는 전업 작가들의 창작 환경 개선을 위하여 '작업실의 작가 16인전'을 기획하였으며, 일본에서 '현대 한국미술전' '오늘의 한국회화 7인전'을 개최하였고, '이방 자여사의 자선전' '동양화 7인 작가초대전' 등을 개최하였으며, 개인전으로는 '김경 유작전' '손일봉 유작전' 그리고 하인두, 원석연, 홍종명, 윤중식, 박항섭, 최영림 등의 많은 전시를 개최하였다.

외국 작가들로는 일본의 스기야마 유, 스위스의 가이저, 유리조형 작가 미국의 데일 치후리(Dale Chihuly)전을 개최하였다.[54]

'화랑계의 신사'로 통하는 그의 인품은 작가들과의 진정한 우정

조선화랑의 권상능 대표, 한국화랑협회의 3, 9, 11대 회장을 역임하는 등 갤러리 발전에 많은 기여를 하였다.

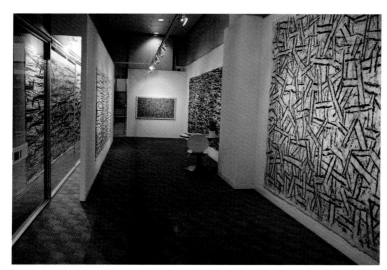

서울 삼성동 코엑스에 위치한 조선화랑. 한영섭 개인전

에서도 배어난다. 그는 1979년 박항섭을 생각하는 모임, 1991년 작가 하인두 화비 건립추진위원회, 명동화랑 대표였던 김문호의 기념전 등에 주도적으로 참여하였으며, 작가들과의 인연과 우정을 잊지 않고 관련사업과 전시 개최에 적극적이었다.

1992년에는 젊은 작가 육근병의 독일 카셀도큐멘타 참가를 위한 후원사업에 적극 참여하여 상당 비용을 지원하였으며, 박광성, 이경순, 김유선 등 청년 작가들에 대한 관심 역시 소홀히 하지 않으면서 후진양성에도 남다른 애정을 보였다.

권상능의 또 다른 별칭은 '회장님'으로 통한다. 그 이유는 한국 화랑협회 회장을 3회나 역임하였기 때문이다. 재직년도는 1981년에 제3대 회장, 1994년에 제9대 회장, 1998년에 제11대 회장을 맡았으며, 8년여를 협회의 발전에 기여하였다. 그의 재직 시절에는 미술품 감정기구 설치와 작품 보증제도 실시, 협회지 《화랑춘추》 발행, 1996년 파리의 FIAC 한국의 해 참가, 1990년부터 시작된 미술품양도소득세 저지운동 전개 등 많은 일들을 하였다.

"화랑의 역할은 작가들을 발굴·육성하여 국민들의 문화 수준을 높여 주는 것입니다. 정말 많이 변했죠. 인간적 관계로 똘똘 뭉쳤던 작가와 화랑은 순수 비지니스 관계로 변했고, 어둡고 무거웠던 그림은 시대상을 닮아 밝고 가볍게 바뀌었습니다. 포트폴리오를 들고 화랑을 찾아오는 젊은 작가들을 보면 그들의 적극성에 깜짝 놀라곤 합니다."[55]

권상능 대표는 "화랑은 상업적인 역할이 물론 중요하지요, 그러나 문화적 경영이 무엇인지를 망각한다면 일반 세일즈와 무엇이 다르겠습니까?"라고 단호하게 말한다. 그의 경영의지는 최근 한국 미술시장이 진정한 아트딜러의 좌표를 설정해 가는 데 지표가 되고 있다.[56]

⑤ 선화랑과 김창실

서울 인사동의 선화랑 건물

1977년 4월 김창실(金昌實, 1934-)에 의하여 설립된 선화랑은 인사동의 한 중심에 위치하고 있다. 그녀는 약대를 졸업하였고 일본에서 유학한 아버지의 영향을 받았다. 1962년부터 1969년까지 부산에서 거주하게 되는데 당시 약국을 운영하면서 작품에 이끌려 컬렉션을 시작하였다. 그녀의 미술에 대한 인연은 도상봉의「라일락 꽃」을 소장하게 되면서 시작되었으며, 이후 상경하여 줄곧 2백여 점의 작품을 소장하게 되었다. 갤러리를 개관하기 전 이미 어느 정도의 안목을 갖춘 상태였고, 이러한 그녀의 경력은 약사에서 갤러리스트(Gallerist)로 변신하는 결정적인 계기가 되었다.

"30년간 300회 이상 전시회를 했지요. 대부분이 대관 전시가 아닌 기획전시였어요. 남들은 밥장사, 와인장사를 곁들이기도 했지만

저는 화랑을 비워 놓더라도 다른 사업에는 손대기 싫었습니다."[57]

해외 작가들의 주요 전시로는 '에두아르도 우르쿨로전' 2003년 12월-2004년 2월까지 개최된 세계 최고의 사진작가 모임인 'MAGNUM LANDSCAPE 사진전' '현대 미술의 거장 마르크 샤갈전' '앙리 카르티에-브레송 사진전' '마리노 마리니전' 등과 국내 작가들은 황용엽, 이종상 등 많은 작가들의 개인전과 기획전을 개최하였다.

선화랑에서 개최한 샤갈전 관람 장면

"저는 '화상'이라는 단어를 싫어합니다. 그보다는 '화랑 경영자'라는 말이 더 적합하지요. 저의 이 말은 돈을 번다는 의미로 화랑을 경영해서는 안 된다는 뜻입니다. 문화 사업이라는 진정한 의미를 생각한다면 신이 내린 작가들의 영혼을 다룬다는 자부심으로 작품과 작가가 주가 되는 사업을 해야만 하지요."[58]

라고 자신의 화랑 경영 30여 년의 철학을 피력한다. 또한 그녀는 박수근, 이중섭 등 최고의 블루칩 작가라는 세간의 돈 되는 작품들을 안 다루었다고 한다.

그 이유는 진위와 가치 평가에 자신이 없었기 때문이라는 점을 우선적으로 꼽았다. 이러한 이유에서 현역으로 활동하는 동시대 작가들을 주로 다루었다. 1979년부터는 계간 《選미술》 1992년까지 13년간 발행하였고, '선미술상'을 제정하여 20회가 넘는 수상자를 배출하였다.

⑥ 관훈 갤러리와 권대옥

1979년 권대옥 대표에 의하여 관훈미술관으로 인사동에서 개관

서울 인사동의 관훈 갤러리. 권대옥에 의하여 세워졌으며, 기획과 대관 갤러리로서 실험작가들에게 많은 지원과 기회를 부여하였다.

했으며, 명동화랑의 김문호 대표가 보여주었던 현대 미술 분야의 작가들에 대한 애착과 지원을 아끼지 않았던 갤러리라는 점에서 일반 상업 갤러리와는 다른 의미를 갖는다.

1979년 8월 평론가들이 추천한 작가로 구성한 '정예 작가 12인 전'으로 오픈하였으며, 1989년까지 10년간 통계로만 보아도 개인 전 366회, 그룹전 426회, 총 792회 전시회를 개최하였으며, 연인 원 6,917명이 전시회 참여하였다. 관훈 갤러리는 그 중 198건을 자 체 기획전으로 소화하였는데, 대부분은 현대 미술 분야의 실험 작 가들에게 기회를 제공하였다.

권 대표는 김문호 명동화랑 대표가 운명하기까지 마지막 재기를 위한 갤러리를 자신의 갤러리에서 함께하였으며, 1986년에는 총 240평의 전시장을 구축하였다. 특히나 청년 작가들의 '새로운 형 상' '새로운 표현 운동'에 대한 관심은 당시만 해도 실험 작가들의 상업 갤러리 지원이 거의 없던 상황에서 많은 도움이 되었다. 무엇

보다 '에꼴드 서울' '로고스엔 파토스' 등 대형 기획전을 지속적으로 개최하면서 박서보, 이우환, 김창열, 이승택, 정창섭, 윤명로 등 이 시대의 대표적인 작가들을 비롯하여 청년 작가들에 이르기까지 거쳐가지 않은 작가가 오히려 적을 정도로 많은 기여를 하였다.

평론가 이일은 "한국 현대 미술의 교두보로서 현대 미술 운동의 중심 역할을 해왔다. 이것은 애초부터 일체의 상업주의를 배제하고 현대 미술 전개에 적극적으로 동참하려는 운영자의 확고한 사명감에서 가능할 수 있었다"라고 하였으며, 김복영은 "지난 10년 간 한국 현대 미술의 집산지로서 실험 운동의 진원이자 이를 확산 발전시키는 견인차가 바로 관훈미술관의 발표장으로서 젊은 세대의 에너지를 분출시켜 왔다"고 말하고 있다.[59]

그는 어려운 작가들에게 무상으로 전시장을 대관해 주거나 기획전을 개최하여 많은 예산을 자비로 운영하였으며, 그가 작고 후에는 여전히 젊은 작가들의 전시회를 개최하고 있으며, 부인 강영희 관장이 직접 운영해 오고 있다.

"대관전시장의 기능과 역할에 대하여 많은 분들이 이해를 못하는 경우가 많습니다. 그러나 자신의 건물을 가진 분들이 만일 갤러리를 하지 않고 까페 등으로 대여를 했다면 비교가 안 될 정도로 많은 수익을 올릴 수 있지요. 80-90년대에는 관훈 갤러리 권대옥 관장님과 같은 분들이 계시어 많은 작가들이 도움을 받았지요."

1993년부터 2005년까지 종로 갤러리를 운영해 오면서 그 역시 많은 작가들에게 무료 전시기회를 제공해 준 심봉섭 대표의 말이다. 관훈 갤러리는 최근 들어서 경영 전략을 도입하고 글로벌마켓에 뛰어들어 본격적인 경영을 위한 노력을 다하고 있지만 과거 30여 년 동안 이들의 역할은 분명히 미술시장에서 아트딜러의 기능이

2006년 4월에 오픈된 서울 소격동의 아라리오 갤러리. 천안, 베이징에 이어 세번째로 개설된 아라리오 갤러리이다.

서울의 삼청동에 위치한 리씨 갤러리

주가 된 갤러리스트(Gallerist)들은 아니었다. 그러나 이와 같은 갤러리들이 존재했기 때문에 작가들의 실험무대가 확보되었고, 어려운 시기에 지속적인 그룹전이 유지될 수 있었다.

6) 동시대 갤러리와 세계화

① 변화하는 갤러리들

전국의 갤러리는 한국화랑협회 회원의 경우 100 개를 조금 상회하다가 2006년 이후 120여 개가 되었다. 그러나 비회원을 포함하고 그후 오픈된 곳을 더하면 300-400여 개가 될 것으로 추산된다. 대표적인 갤러리들은 이미 위에서 언급한 대형 갤러리 외에도 서울의 인사동에서는 노갤러리, 동산방화랑, 가람화랑, 백송갤러리, 갤러리 아트싸이드, 사간동과 삼청동 지역에서는 학고재, 갤러리 인, 이화익 갤러리, 아트파크, 아라리오 갤러리, 갤러리 도올, 갤러리 예맥, 리씨 갤러리가 있으며, 평창동에는 그로리치화랑, 가나아트 갤러리, 갤러리 세줄 등이 있으며, 진화랑, 표갤러리 등도 강북에 위치하고 있다.

강남의 신사동 일대에서는 예화랑, 필립강 갤러리 등이 청담동 일대에서는 갤러리 미, 박여숙 갤러리, 이목화랑, 박영덕 갤러리, 줄리아나 갤러리, 오페라 갤러리 등과 예원화랑, 청작화랑 등 300여 개가 인사동과 청담동, 사간동과 삼청동, 송현동 등에 밀집되어 있다.

지역에서는 부산의 해운대 달맞이언덕을 중심으로 조현화랑, 마린 갤러리, 코리아아트 갤러리, 피카소화랑 등과 부전동, 해운대에 공간화랑이 위치하고 있으며, 대구의 맥향화랑, 갤러리 신라,

한기숙 갤러리, 동원화랑, 공산 갤러리, 소헌화랑, 리안 갤러리, 광주의 나인 갤러리, 마산의 동서화랑, 전주의 서신 갤러리 등이 비교적 활발한 경영을 펼쳐가고 있다.

1972년 유진에 의하여 오픈된 진화랑은 박생광, 문신, 박항섭 등의 전시를 기획하였으며, 1984년 최초로 **FIAC**에 참가하였다. 1974년 송영희 대표에 의하여 백송화랑이 출범하게 되며 2세인 백동열에 의하여 운영되면서 2006년 이후 게하르트 리히터, 임멘도르프 등의 전시를 잇달아 개최하였다. 동산방화랑은 1975년에 박주환 대표에 의하여 오픈하였으며, 2세인 박우홍 대표가 운영하고 있다. 주로 대표적인 한국화 작가들이 주류를 이루는 역량 있는 전시를 기획해 왔다. 그로리치화랑은 1975년에 개관하였으며, 1980년부터 조희영 대표가 운영하고 있다. 80년대에 컨템포러리 계열을 집중적으로 기획하였고, 평창동으로 이사하였다. 조대표는 한국화랑협회의 미술품 감정 관련 업무에 기여하였으며, 김환기, 남관, 이응노 등을 비롯한 드로잉 분야에서 특화된 전시를 잇달아 개최하였다.

서울 평창동에 위치한 그로리치 갤러리

대구의 갤러리 신라 전시장

노화랑은 1977년 노승진에 의해 인사동에서 송원화랑으로 출발하여 1996년 관훈동으로 이사하면서 노화랑으로 개명하였다. 변관식, 이상범, 박수근 등의 전시와 함께 이전 기념전인 '미술로 본 20세기 한국인물' 전을 시작으로 동시대작가들의 전시를 개최하고 있다. 같은 해인 1977년 송향선 대표에 의하여 역시 인사동에서 개관한 가람화랑은 민정기, 한애규, 최석운, 찰스아놀디 등의 전시를 기획하였으며, 박수근, 이중섭의 '한국적 아름다움의 원형' 전을 기획하였다. 특히 송대표는 미술품감정협회가 설립되는데 절대적인 기여를 하였으며, 이후 감정관련 사업과 교육에도 심혈을 기울이고 있다.

1983년 이호재 대표에 의하여 출범한 가나아트 갤러리는 대규모

대구의 리안 갤러리. 1992년 출발된 시공 갤러리의 건물에서 2007년 3월에 새롭게 오픈하였다.

2007년 4월 노갤러리 '작은 그림, 큰마음전' 전시장

인사동의 가람화랑 전시장

의 전시장과 함께 경영 분야에서 전시 개최는 물론 기획마케팅팀
과 아트패키지, 공공미술, 저작권 등의 다양한 사업을 전개해 왔다.
조현화랑은 조현 대표에 의하여 1990년 부산 광안리에서 개관한
갤러리월드가 전신이다. 1999년 해운대로 이전하였으며, 2007년
에는 달맞이언덕으로 자체 건물을 지어서 '백남준전'을 기념전으
로 시작하면서 새롭게 오픈하였다. 미니멀리즘의 대표적인 작가들
인 이우환, 박서보, 윤형근, 이강소 등의 전시를 개최하였으며, 패
트릭 휴즈, 클로드 비알라 등의 해외작가들을 동시에 전시하였다.

부산 조현화랑. 1990년에 광안리에서 시작
되어 2007년 6월 달맞이 언덕으로 이전하
였다.

　이화익 대표가 운영하는 이화익 갤러리는 국립현대미술관 학예
연구원과 갤러리 근무 경력을 활용하여 2001년 인사동에서 오픈
하였다. 2005년 송현동으로 이전하면서 송필용, 김덕용, 이정웅,
김덕기, 설원기, 이강소 등의 전시와 함께 중국의 샤오팡전,
'Painterly Photos카메라로 그린 그림' 전 등을 기획한 바 있다. 박
규형 대표가 설립한 아트파크는 2003년에 오픈하였으며, 미술관
과 갤러리에서 경험한 20여 년의 경력으로 아르코(ARCO) 2007,
아트 타이페이 등의 아트페어 참가와 함께 김동유, 권기수 등의 작
품을 취급하면서 상업화랑으로서의 가능성을 열어가고 있다.

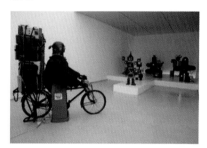

'백남준전' 부산 조현화랑

② 해외시장 진출 붐

　최근 들어서 우리나라에도 다양한 갤러리들이 오픈되었다. 전문
성을 확보한 성격 있는 갤러리부터 해외 아트페어 등에 중점을 두
거나 저명한 외국작가들의 전시를 다수 기획하는 갤러리도 등장
하였다.

　또한 해외에 지점을 개설하거나 아예 현지에서 갤러리를 개설하
는 경우도 증가하고 있는 추세이다. 아라리오 갤러리, 표갤러리,
공화랑, 아트싸이드, PKM 갤러리, 금산 갤러리, 두아트 등이 베이

송현동의 이화익 갤러리. 이화익에 의하여
2001년 오픈되었다.

베이징 차오창띠의 한지연 갤러리. 베이징, 타이페이, 서울을 네트워크로 활발한 마켓 활동을 해온 한지연이 설립하였다.

징에 지점을 개설하였고, 문갤러리, 구아트 갤러리, 한지연 갤러리, 묵갤러리는 베이징에 갤러리를 신설하는가 하면, 카이스 갤러리는 홍콩에 지점을 개설하였다.

한국 갤러리들의 해외 진출 붐은 중국권뿐 아니라 뉴욕 진출에 있어서도 활발한 변화를 보여주고 있다. 27번가에는 PS 35, 기존의 2X13 갤러리, 존 첼시 아트센터는 26가에, 25번가에는 국제 갤러리의 뉴욕 지점격인 티나 킴 파인아트와 가나아트 갤러리, 아라리오 갤러리가 자리하여 첼시에 한국 갤러리 타운이 조성되었다. 이 중 '티나 킴 파인아트'는 국제 갤러리의 이현숙 대표의 장녀로서 2세 경영의 외국 경영 사례를 보여주고 있으며, 이로써 가나아트 갤러리가 1995년에 파리에 개설한 파리 가나-보브르(Gana-Beaubourg) 이후 15개가 넘는 외국 갤러리를 개설한 셈이다.

런던에서도 2007년 10월에 I-MYU Projects가 혹스턴 스퀘어에서 1분 거리인 샬롯 로드(Charlotte Road)에서 오픈하였다. 이 갤러리는 아이뮤 프로젝트라는 큐레이팅 그룹으로 현지에서 전시를 기획하면서 소더비에서 석사과정을 한 유은복과 임정애가 설립하여 세계의 아트페어 참가는 물론, 한국의 뉴트렌드를 유럽에 소개하는 전시 성격을 구사하고 있다.

한편 서울 청담동에는 베를린에 슐츠 컨템포러리를 개설한 마이클 슐츠에 의하여 2006년말 청담동 네이처포엠 건물에 마이클 슐츠 갤러리(Gallery Michael Schultz)가 오픈했으며, 2007년 10월에는 다국적 갤러리 그룹인 오페라 갤러리 한국 지점이 역시 같은 건물에 개설됨으로써 외국 갤러리들이 한국에 본격 진출하는 등 글로벌시대에 한 걸음 다가서게 되었다.

2007년 10월에 유은복, 임정애가 오픈한 런던의 I-MYU Projects는 혹스턴 스퀘어에서 1분 거리인, 샬롯 로드(Charlotte Road)에 위치한다.

2007년 서울 청담동에 오픈한 오페라 갤러리

③ 뉴트렌드와 동시대 미술

이와 같은 해외 진출 붐을 이루는 상황에서도 국내의 갤러리는 아직까지 외국의 동시대 사조를 리더하는 실험 작가들이나 젊은 작가 중심의 뉴트렌드를 수용하는 갤러리들은 아직도 소수에 그치고 있다.

가장 중요한 요인은 현대 미술의 변화하는 추세를 읽어내는 속도에 있어서 우리나라의 아트딜러들이 갖는 안목과 비전 제시의 문제점을 꼽을 수 있지만 전문 기획력의 부재와 작품 판매에 대한 어려움 역시 중요한 변수이다.

그러나 국제 갤러리를 선두로 PKM 갤러리 등 기존 수준급 갤러리들을 비롯하여 2005년 10월에 오픈한 선 컨템포러리(Sun Contemporary) 등은 기존의 상업 갤러리들과는 다른 세계적인 추세의 트렌드를 반영한 주목할 만한 전시를 기획함으로써 글로벌마켓으로 진출해 가는 데 한 단계 상승하는 변화를 보여주고 있다.

국제 갤러리는 이현숙(1949-) 대표에 의하여 1982년에 개관하였으며, 연속적으로 세계적인 작가들을 국내에 소개하는 선두주자로서 국제적 파워를 보여주었다. 데미언 허스트, 에바 헤세, 장 미셸 바스키아, 조안 미첼, 싸이 톰블리, 에드 루샤, 안젤름 키퍼, 요셉 보이스, 안젤름 키퍼, 루이스 부르주아, 제니 홀처, 칸디다 회퍼, 빌 비올라, 아니쉬 카푸어 등의 전시를 개최하였고, 국내 작가로는 최욱경, 전광영, 김홍주, 조덕현, 이불, 코디최, 홍승혜 등의 작가들이 개인전을 개최하였다. 세계적인 아트페어인 아트 바젤, 아트 바젤 마이애미 등 주요 아트페어에 진출하면서 해외에서도 상당한 평가를 받고 있다.

특히 그 중에서도 빌 비올라의 전시는 국내에서는 본격적으로 선

국제 갤러리. 세계적인 작가들의 전시를 개최해 왔다.

보이는 비디오아트의 거장전이라는 점에서 많은 미술인에게 막대한 영향력과 함께 미술사적으로도 큰 의미를 지니는 전시였다. 장미셸 바스키아 등의 전시 역시 뮤지엄 급에서 가능한 비중 있는 기획으로서 국제 갤러리의 세계적 시각을 다시 한번 확인하는 기회가 되었다.

　　한편 국제 갤러리 이현숙 대표의 장녀 김태희(미국명 티나 킴)는 이미 뉴욕 첼시에 티나 킴 파인아트를 설립하여 현지 갤러리로서 역량 있는 전시를 기획해 왔으며, 동시에 국제 갤러리의 세계적인 전시를 기획하는 데도 많은 역할을 하였다.

서울의 PKM 갤러리. 국제적인 수준의 전시 기획으로 유명하다.

　　PKM 갤러리는 박경미 대표에 의하여 설립되었으며, 국제 갤러리 큐레이터를 거치면서 이미 탄탄한 기획 능력을 평가받았고, 글로벌 마켓의 새로운 지평을 여는 선두주자로 꼽힌다. 안드레아 걸스키, 리차드 프린스, 토마스 루프, 히로시 스기모토, 토마스 스트

2007년도 스위스 바젤에서 열린 아트바젤 PKM 갤러리 부스

루스 등 세계적인 사진작가를 비롯하여, 부르스 나우먼, 스티븐 곤타스키, 쩡 판쯔, 리우 웨이 등을 다루었고, 한국 작가로는 김홍주, 이불, 함진, 문범, 코디 최, 마이클 주 등이 전시를 개최하였다. 프리즈 아트페어 등 외국의 주요 페어에서 성과를 거두었으며, 2007년에는 국제 갤러리와 함께 아트 바젤에 참가함으로써 그간의 기획력을 인정받았다.

한편 2006년 11월 베이징 차오창디에 500평 규모로 **PKM** 갤러리 베이징을 개관한 박대표는 뉴욕의 뉴뮤지엄 수석 큐레이터 댄 캐머런을 객원 큐레이터로 초빙하여 기획한 '뉴욕-인터럽티드(New York-Interrupted)' 전을 개최하는 등 해외시장을 향한 공격적인 전략을 구사하고 있다.

또한 아라리오 갤러리는 김창일 대표가 1989년 설립한 천안 아라리오 갤러리로부터 시작하여 2005년 11월 20일 아라리오 베이

징(阿拉里奧北京)을 개설하였고, 서울 아라리오와 다시 뉴욕 첼시에 새로운 지점을 개설함으로써 4곳에 갤러리를 연속적으로 오픈하게 된다.

전시 내용은 한국과 중국을 비롯하여 인도, 유럽 등의 수준급 작가들을 기획하고 있는데 천안에서는 지그마르 폴케, 토마스 루프, 안제름 키퍼, 키스 헤링, 'Art in America' 서울에서는 왕광이, 리우지엔화, 베이징에서는 'Asia Art Now' 'Hungry God_Indian Contemporary Art' 'Beyond Experience : New China!' 등을 기획하였다. 특히 베이징은 지우창(酒廠) 지역에 5곳의 건물을 확보하고 3개의 대규모 전시장을 갖추고 있어 베이징에서도 수준급의 전시시설과 파괴력 있는 기획으로 높이 평가받고 있다.

"한국의 갤러리로 불리는 것도 좋지만 세계적인 갤러리로서의 규모와 내실을 기해가는 것이 매우 중요하지요." 윤재갑 큐레이터의 말이지만 중앙미술대학의 자오리(趙力) 교수는 아라리오베이징의 개설에 대하여 "놀라운 규모, 거대한 기획능력이 매우 대단하다. 한국의 이 거대한 갤러리가 베이징에 새로운 긴장감을 불러일으키고 있다"라고 평가한다.

한편 2005년 10월 선 컨템포러리(Sun Contemporary)의 등장은 위의 갤러리들이 국내외에서 보여준 국제적 안목과 중량급 전시기획력에 이어서 한국의 청년 작가들을 중심으로 주목받는 기획력을 구사함으로써 또다시 차별화된 가능성을 보여주고 있다.

이명진(1961-)의 주도로 사간동에서 오픈한 이 갤러리는 실험사조를 반영하는 젊은 작가들만을 선별하여 주목받는 전시를 연속적으로 기획하고 있다. 기획된 전시는 2005년에 'TRANSPARENCY' 'Merry Christmas, Friends!전' 등을 개최하였고, 2006년에는 '사진과 회화사이' '7인의 POP PARTY전'과 서도호, 데비한, 금중기전 등을, 2007년에는 일본 작가 '히모 리사나(Ximo-lizana)전' '일

주목받는 대규모 전시를 연이어 개최해 온 지우창의 아라리오 갤러리 베이징

갤러리 선 컨템포러리 천성명 초대전. 2007년 2월

본 컨템포러리(Japanese Contemporary)' '천성명전' 등을 개최하면서 회화와 설치, 영상, 네오팝, 사진 등 다양한 분야를 넘나들고 있다.

이러한 집중적 방향 설정과 동시대 작가들의 실험 작업들에 대한 기획방향은 신생 갤러리로서는 보기드문 과감한 도전으로 평가된다. 더욱이 상업 갤러리지만 젊은 작가들을 중심으로 대안공간, 뮤지엄의 역할을 동시에 수행하는 식의 독특한 전략과 비전 제시는 대중적 취향과 시류에 휩쓸려서 판매에 열중해 왔던 상당수 갤러리들과는 차별화된 성격으로서 향후 글로벌마켓으로 나아가는 아트딜러들의 의식 변화에도 많은 영향을 미칠 것으로 판단된다.

"서두르지 않습니다. 좋은 작가들의 전시를 지속적으로 하다 보면 경영적인 측면은 해결될 것이라고 믿습니다. 문제는 전시가 얼마나 내실 있고 비전을 제시할 수 있는가에 달려 있지요. 이 시대의 뉴트렌드를 반영하는 아티스트들을 위한 전시를 기획할 수 있다면 저는 만족합니다. 작품 판매요? 네, 여전히 저에게는 어려운 일이지요. 판매 전략 등이 아직도 낯설구요, 그러나 최근에는 상당수의 컬렉터들이 몇 점씩 작품을 구입하겠다는 주문이 늘고 있어요."[60]

이명진 선 컨템포러리(Sun Contemporary) 대표의 이와 같은 운영방향은 최근 세계적인 트렌드를 정확히 인식하고 독자적 정체성을 확보한 영아티스트들을 주축으로 짜임새 있는 기획력을 발휘해 감으로서 짧은 시간임에도 불구하고 미래지향적인 비전을 구축하면서 최정상의 수준을 확보하고 있다.

이명진은 선화랑의 김창실 대표의 막내딸로서 서울대 음대를 나와 미국의 인디애나 음대를 졸업하고 한동안 피아니스트로 활동한 경력을 가지고 있다. 그러나 그녀는 자신만의 색채가 두드러지는 갤러리 포트폴리오를 구축해 가고 있다.

2005년 1월에 오픈된 대구의 갤러리 분도가 위치한 건물(2F)

선 컨템포러리의 신선한 등장은 사실상 여러 가지의 의미를 갖는다. 무엇보다도 국내 작가들 중심의 독창성 있는 뉴트렌드에 대한 집중적인 기획전을 개최함으로써 서구, 유럽, 중국 중심의 현대적 기준으로부터 우리나라의 젊은 세대들에 대한 조명을 시도하고 있다는 점과 함께, 2세 경영의 실험무대, 상업 갤러리의 실험적 경향 취급 등 여러 가지의 복합적인 기대를 동시에 지니고 있다.

점진적으로 전속작가제도를 도입하는 부분에 대하여 고심하게 된다는 이 대표는 이제는 전시 초반에 작가들의 작품을 구입하려는 팬들이 형성되어 가고 있다고 말한다. 2007년 스페인 아르코(ARCO)에서 천성명, 데비한 등이 참가하여 상당한 관심을 모았고 판매도 긍정적이었다.

한편 동시대 작가들의 트렌드를 수용하면서도 단기적인 수익에만 머무르지 않고 전시를 기획해 온 갤러리로서 대구의 갤러리 분도, 서울의 갤러리 쿤스트독(Gallery KunstDoc) 등을 들 수 있으며, 이 경우는 대안공간과 기획전문 갤러리, 상업 갤러리 등의 의미를 적절히 혼합한 스타일을 구사한다. 갤러리 분도는 대구에 위치하고 있으며, 2005년 1월에 오픈한 이후 문예아카데미를 동시에 개최하면서 개관 이후 김호득, 정점식, 변종곤, 임현락, 유봉상 등의 개인전을 개최하였으며, 봄 가을로 신진 작가 프로모션을 시도하고 있다.

신진 작가로 이루어지는 '불협화음(Cacophony)' 시리즈는 지역 갤러리로서는 극히 드문 지원 형태로 대구 지역 작가들의 지원에 적지 않은 역할을 하고 있다. 특히 이 갤러리는 전체 건물이 아트센터를 연상케 하는 종합 공간으로 이루어져 있다. 지하층의 공연장과 함께 설립자인 박동준의 패션샵이 1층에 자리하고 있으며, 자료실, 토론 공간, 카페 등이 한 건물에서 호흡하고 있어 개인이 설립한 사립 문화 공간으로서는 전국적으로도 그 예가 드물다.

서울의 쿤스트 독은 2006년 5월 '감각(感覺)의 층위(層位)' 전시를 시작으로 종로구 창성동에서 오픈되었으며, '홍제천 프로젝트-네버랜드에서 에버랜드 발견하기' '쿤스트독 국제 창작 스튜디오' '우리동네-통의동 골목길 프로젝트' 등을 잇달아 개최하면서 다양한 시각에서 뉴트렌드에 대한 전시 기획을 지속해 온 갤러리이다.

이와 같은 갤러리들은 대체적으로 사비를 털어서 운영되거나 후원제도를 활용하기도 하지만 실제로는 거의 지원이 어려운 현실이다. 순수성을 지향하면서, 작가지원 등을 주목적으로 하는 성격상 일반적인 상업 갤러리들과는 정체성을 달리하며 문예진흥기금, 지자체, 기업 등의 기금지원에 많은 부분을 의지하지만 작품 판매 자체가 불가능한 형태는 아니다.

7) 아트 컨설턴트

아트 컨설팅(Art consulting)이란 아트와 컨설팅이 조합된 말로서 일반적으로 미술작품을 구입하거나 전시, 선정하는 데 있어 조언을 해주는 일을 말한다. 아트 컨설턴트(Art consultant)는 조언과 함께 전체적인 관리 방법과 유통 방법과 시기, 설치 등을 포괄적으로 자문하고 실제로 업무에 연계하여 지원업무를 담당하기도 한다. 최근에는 미술품 거래가 활발해지면서 진위 감정의 필요성 판단, 기업의 작품 구입과 판매, 투자의 필요성과 종류, 방법, 작품 선정 등과 함께 아트딜러, 큐레이터 등의 업무를 혼합하여 임무를 수행하는 경우도 있다.

아직까지 우리나라에는 독립적으로 아트 컨설팅을 하는 인력이 매우 제한되어 있지만 선진 외국에서는 이미 작품의 구입과 판매, 기업의 아트컬렉션 등 다양한 분야에서 활동하고 있다.

필립 세가로

필립 세가로(Philippe Segalot)는 2002년 1월에 그의 파트너인 프랭크 지로(Frank Giraud), 리오넬 피사로(Lionel Pissarro)와 함께 아트 컨설턴트 사업(art-consultancy business)을 시작하였다. 이 회사는 전시 공간을 가지고 있지 않으며, 대표하는 아티스트 리스트도 보유하고 있지 않다.[61]

그들은 이 사업을 시작하기 전에 5년 동안 크리스티의 동시대 미술부서에서 스페셜리스트로 일했다. 특히나 동시대 미술품에 대한 관심을 기울였으며, 결국 그는 유명한 아트 컨설팅 전문가로 알려지게 되었다. 그가 생각하는 아트 컨설팅에 대해서 다음과 같이 말하고 있다.

"우리는 매우 한정된 수의 고객들과 가깝게 일하고 있다. 그리고 우리는 어떠한 재고품도 가지고 있지 않다. 우리는 우리 스스로를 위해 작품을 팔거나 사지 않는다. 우리는 오직 고객들 편에서 작품을 구매하고 판매한다. 우리를 위해서 작품을 구매하거나 사지 않는 것은 우리로 하여금 고객에게 조언자의 입장에 설 수 있게 하며, 아티스트나 작품에 대해 우리가 생각하는 것을 스스럼없이 말할 수 있는 자유를 갖게 한다. 우리는 3명의 파트너로 구성되어 있으며, 각자 다른 동시대 기간을 다루고 있다. 우리는 19세기 중반부터 오늘날까지 매우 다양한 아티스트를 다루고 있다."[62]

그의 이러한 언급은 결국 아트 컨설턴트는 고객들의 작품 거래에 있어 자신의 개인적인 이익을 위한 개입은 절대적으로 안 된다는 점을 강조하고 있다. 다시 말하면 컨설턴트의 역할은 아트딜러들의 기능을 동시에 포괄하고 있기 때문에 작품 거래 정보가 빠르게 선점될 뿐 아니라 고객들의 작품에 대한 개인적인 욕심이 개입

되었을 때는 제삼자보다 훨씬 유리한 조건에서 구입하거나 판매할
수 있는 위치에 있어 이를 이용한 거래를 해서는 안 된다는 것이다.

　아트 컨설턴트는 오직 객관적인 협상과 조언으로부터 보다 합리
적인 신뢰와 이익창출의 효과를 도출할 수 있다는 점을 말하고 있
다. 이는 마크 프레처(Mark Fletcher) 역시 동일하게 강조하고 있는
부분이다.[63]

　또한 그는 동시대 미술품을 수집하는 방법에 대해 두 가지로 말
하고 있다. 하나는 어떠한 작품도 놓치지 않기 위해 비교적 낮은
가격대의 작품을 다양하게 수집하는 것이다. 이 방법은 컬렉터가
거리감을 갖지 않고, 원하는 작품을 빠르게 구입할 수 있다. 그러면
많은 양의 작품을 수집할 수 있을 것이고, 어느 한쪽에도 집중되
지 않은 컬렉션을 가지게 될 것이라고 말한다.

　또 다른 컬렉팅 방법은 컬렉터가 가지고 있는 돈이 얼마인지에
의존하지 않는다. 단지 정말 원하는 것이 무엇인지 알기만 하면 된
다. 필립 세가로는 컬렉팅을 시작하는 사람들에게 서두르지 말고,
매우 가격이 낮은 작품은 사지 말라고 강조하며, 5천 달러를 열 번
에 걸쳐 소비하는 대신 한 번에 5만 달러를 쓰라고 권유하고 있다.

　그는 이 두 가지의 방법을 적절히 구사하고 있으며, 경매, 무역,
개인 컬렉션 등 다양한 루트로 연결되는 구입 루트와 판매 결과에
따라서 보통 2-10%의 커미션을 책정하고 있다. 그러나 공개 세일
(public sale)에서 구매한 작품일 경우에는 커미션을 받지 않을 때
도 있다.[64]

　1988년 아트 컨설턴트를 시작한 오크라호마(Oklahoma) 출신 마
크 프레처(Mark Fletcher)는 미술품 구입을 하는 데 있어서 전통적
인 접근을 강조하였다.[65] 그는 아트 컨설턴트에 대해 다음과 같이
언급하였다.

"아트 컨설턴트는 1차 시장(Primary Market)뿐 아니라 2차 시장 (Secondary Market)에서도 거래할 수 있어야 한다. 그리고 아트 컨설 턴트는 미술품 거래에 있어서 미술계의 보이지 않는 배후의 세계 (underworld)에 대해서도 이해해야 한다. 오늘날 미술품을 구입하는 것은 더더욱 어려워지고 있다. 특히, 많은 결함을 가지고 있는 1차 시장(Primary Market)에 있어서 그러하다. 옥션에서 구매하는 것과 달리, 1차 시장에서는 신용 관계에 기본을 두고 있다. 이로 인하여 아트 컨설턴트의 역할이 절실히 필요하다."

그의 언급에서처럼 특히 1차 시장에서 컨설턴트의 역할은 투자 자, 컬렉터들에게는 매우 중요한 정보를 제공할 수 있으며, 기업 컬렉션 등 대규모 거래에 있어서는 필수적으로 이들의 판단이 요 구된다.

에이미 카펠라조

에이미 카펠라조(Amy Capaellazzo)는 2001년부터 크리스티 전후 (Post-War)와 동시대 미술의 국제 공동 대표로 있다. 그녀는 이일을 하기 전에는 마이애미에서 미술품 조언자(art adviser)로 활동했었 다. 그녀는 또한 유명한 루벨 페미리 컬렉션 & 파운데이션(Rubell Family Collection & Foundation)의 큐레이터로 일을 했었다. 그리고 여러 뮤지엄 쇼와 전시를 기획했다.

아티스트의 경력에 있어서 옥션의 영향에 대해서 에이미 카페라 조는 다음과 같이 언급하였다.

"제프 쿤스(Jeff Koons)는 완전히 옥션에서 태어나고 자란 아티스 트이다. 그의 갤러리, 소나벤드(Sonnabend)는 제프 쿤스의 작품 판 매에 있어서 1차 시장으로 좋은 역할을 했음에도 불구하고, 그의 시

장의 힘은 사실상 옥션에서 모든 것을 발휘하였다. 또 다른 예로는 리차드 프린스(Richard Prince), 신디 셔먼(Cindy Shermen), 타카시 무라카미(Takashi Murakami) 등을 들 수 있다.ˮ[66]

이처럼 경매는 2차 시장으로서 갤러리와는 달리 전 세계의 네트웍을 연결하면서 순식간에 작가들의 명성과 작품을 알릴 수 있는 기회이다. 동시에 공개적으로 작품이 거래되면서 단계적으로 거쳐야 할 복잡한 구조를 생략하게 되는 장점이 있다.

이러한 점 때문에 옥션의 전문가들이 갖는 거시적인 안목과 비지니스의 능력은 매우 깅력한 파워를 행사하면서 컨설턴트로서도 역동적인 활동을 하는 사례가 많다.

최근 들어서 아트 컨설턴트는 이처럼 아트딜러의 역할과 1,2차 시장을 넘나들면서 작품의 구입과 판매를 병행하는 애널리스트이자 미술품 조언자(Art adviser)로서의 역할을 전방위적으로 수행하는 전문가가 늘어나고 있다. 이들의 활동은 세계적인 시장을 연계하면서 진행된다.

우리나라에서는 일부 기업 등에서 작품 컬렉션에 관한 자문을 위해 전문가들을 위촉하는 정도이며, 소수의 갤러리스트들에 의하여 컨설팅을 하는 사례가 있다. 런던과 파리에 체류중인 최선희를 비롯한 해외에서 활동중인 전문가들에 의하여 한국과 해외 미술계를 연결하는 컨설팅이 동시에 이루어지는 등 새로운 직업으로 부상하고 있다.

3. 아트딜러의 조건

아트 마케팅(Art Marketing)의 3대 요소라고 한다면 경제, 예술, 사회적 환경을 빼놓을 수 없다. 이러한 점은 여타 경제적인 활동과는 다소 차별화되는 부분으로서 아트 마케팅이 적어도 문화예술품을 다룬다는 특성과 직결된다. 즉 경제활동으로서 이윤을 추구하는 것은 그 1차적인 목적이지만 이미 그 상행위 자체가 예술과 사회적 연결고리와는 별개의 의미를 지닐 수 없다. 그러므로 아트 마케팅은 자체적인 경영과 함께 문화예술계에 미치는 거시적인 전략이 절대적으로 중요하다.

더군다나 다루어지는 작품들이 거시적으로는 인류의 문화유산으로서 소중한 가치를 지니고 있다는 점에서 그 의무감이 더욱 증가된다.

세부적으로 보아 아트딜러의 가장 핵심적인 자격 조건은 다시 크게 다섯 가지로 나눌 수 있다.

① 전문성과 통찰력

아트딜러는 표준화된 기준에 의하여 상품을 판단하고 거래하는 분야와는 다르다. 보는 시각에 따라 천차만별로 나타날 수 있는 작품의 가치를 판단하고 그들의 주관적인 기준을 가미하여 거래를 하는 전문가인 것이다. 특히 순간적인 판단만으로도 엄청난 금액의 작품을 구입하거나 매매해야 하는 상황이 빈번하게 발생하므로, 전문성을 지닌 안목과 경험은 가장 중요한 자산이다. 즉, 작품

의 절대가치와 시장의 가치가 갖는 차이점은 물론 진위의 감별과 함께 작가의 신상 등에 대한 모든 정보들을 구체적으로 인지해야만 한다.

더군다나 시장의 흐름에서 해당 작품들이 차지하는 위치나 인기도 변화와 더불어 새로운 트렌드를 빠르게 읽어내는 능력은 아트딜러의 가장 핵심적인 요소이다.

로버트 하숀 심색(Robert Harshorn Shimshak)은 '다소 과소평가된 듯한' 알리기에로 보에티(Alighiero Boetti, 1940-1994)와 리차드 아츠와거(Richard Artschwager, 1923-)의 작품들을 찾는다. 그리고 그는 순간석으로 판단하어 작품을 구입하면시 인상적인 한마디를 남긴다. "나는 역을 떠나간 기차를 뒤쫓으려고 노력하지 않는다."

그의 이 말은 작품의 구입에 있어서 안목과 시점이 얼마만큼 중요한가를 잘 함축하고 있다.

우리나라의 아트딜러들 역시 한결같이 전문성에 대한 중요성을 강조한다. 그러나 전문가로서의 자격과 습득 과정은 각기 다른 성격으로 접근되어진다.

갤러리 현대의 박명자 대표는 1961년부터 시작된 현장 경험을 통한 안목 훈련과 자료 분석을 바탕으로 하였으며, 선 아트센터의 김창실 대표는 200여 점 가까운 컬렉션 과정에서 익힌 경험치를, 필립강 갤러리의 강효주 대표는 20여 년의 직장생활 동안 꾸준히 익혀온 미술시장의 분석과 작품 연구, 컬렉션을 바탕으로 하였다.

하지만 아트딜러들의 전문성 확보는 학문적 연구나 이론적인 배경만으로는 불가능하다. 무엇보다 시장 경험이 축적되어야 하는 요건 충족이 중요하다.

"경매사는 단순한 사회자가 아닙니다. 출품작들의 가치와 시장의

위치를 정확히 인식해야만 하며, 시장의 흐름을 면밀히 파악하고 경
매소에서 어느 정도 단련된 경험이 무엇보다 중요하지요. 또한 경매
장을 이끌어 가는 순발력과 적절한 분위기 조성 등 매우 다양한 형
태의 훈련이 필요하지요."[67]

국내에서는 최초의 경매사라고 볼 수 있는 박혜경 서울옥션 경
매사가 스스로 체험한 조언이다.

한편 대학에서 미술을 전공한 경우는 비교적 자연스럽게 전문성
을 확보하게 되는데 예화랑의 이숙영, 그로리치 화랑의 조희영,
토·아트갤러리의 우병탁, 이화익 갤러리의 이화익, 박여숙화랑
의 박여숙, 대구 공산 갤러리 이희수, **PKM** 갤러리의 박경미, 아트
파크의 박규형, 갤러리 미즈 정종현 대표 등이 있다.

여기에 학부나 대학원에서 미술 이론 등 전문 분야의 경력을 지
닌 아트딜러 역시 점진적으로 증가하고 있다. 이화익은 미술사학,
미술관학 등을 전공하였으며 미국에서 유학하였다. 미국 필립스 콜
렉션, 허쉬혼미술관 인턴 과정을 수료하였고, 국립현대미술관 학
예연구원을 지낸 바 있다. 박경미는 대학원에서 서양화를 전공하
고 미국을 유학하였으며, 제49회 베니스 비엔날레 국제미술전 한
국관 커미셔너를 역임할 정도로 국제적인 전시 기획 능력을 인정
받았다.

박규형은 미국에서 판화로 석사를 전공하고 다시 국내에서 박사
과정을 수료하였으며, 국립현대미술관 학예연구원, 미국 스미스소
니언 객원연구원, 선재현대미술관 큐레이터, 토탈미술관 객원 연구
원 등을 8년여 역임하는 등 상당한 수준의 전문성을 확보하고 있
다. 이와 같은 연구와 뮤지엄 등의 근무 경력은 이후 갤러리에서
8-9년 큐레이터로서 활약한 경력과 맞물려 경영 전략이나 작가
선정, 고객 관리 등의 경륜을 꾸준히 쌓아온 아트딜러에 속한다.

최고의 재산은 감식안이다?

아트딜러들의 생명을 결정짓는 것은 역시 작품을 읽어내는 감식안이다. 미술시장에서 해당 작품의 현재 수준과 미래의 예측치를 설정할 수 있어야 하고, 진위를 구분하는 가장 기초적인 지식을 습득해야만 한다. 적어도 초보적인 수준의 위작 정도는 바로 가려낼 수있는 수준이 되어야 한다.

나아가 생존 작가의 경우 적절한 조언과 대화를 통해 시장활동에 대한 작가의 제작 방향까지도 논의할 수 있는 수준이면 더욱 긍정적이다.

2007년 4월 20일부터 22일까지 호주의 왕립전시관에서 열린 아트멜버른

② 독창성과 실험성

모든 분야에 해당되는 말이지만 예술품 그 자체가 창조적인 행위의 산물이라고 한다면, 그 작품들을 다루는 순간부터 독창성과는 별개일 수 없다. 아트딜러가 되려면 매우 세심한 감각적 경험과 작품을 읽어내는 능력을 바탕으로 한 자신만의 노하우를 축적해야 하고, 특기할 만한 전시를 기획하고 작가를 발굴하는 등 끊임없는 노력이 필요하다.

아트딜러의 창의적인 발상은 결국 그만큼 모험적인 요소를 동반하게 되고, 실패의 확률을 수반한다. 더욱이 이러한 창의력은 정의하기 어렵고, 언어로도 표현하기 어려운 가변적인 성격이지만 어떤 분야의 성취보다도 만족할 만한 즐거움과 사회적 성과가 있는 것도 사실이다.[68]

특히나 전 세계 아트마켓이 다양한 아트페어를 개최하면서 각 갤러리간의 치열한 경쟁이 요구되고 아트딜러들은 스스로 독자적인 경영 전략을 구축하지 않으면 생존할 수 없다는 절박감을 가지게 되었다. 아트딜러 개인의 역량도 문제이지만 이제는 갤러리의 정

서울아트페어. 안윤모의 작품이 전시된 가람화랑의 부스. 예술의 전당. 2007년 10월

체성에 있어서도 철저한 독창적 경영을 요구하고 있다.

이 점에 대하여 필립강 갤러리의 강효주 대표는 아트페어의 참가 시 기획의 필수 조건으로 "수천 점의 작품들이 출품되는 아트페어에서 독자적 공간을 가지려면 작가 선정과 부스 확보까지 모두가 달라야만 한다." 결국 선택적인 전략으로 "이제는 외국 갤러리와 제휴를 하거나 몇 개의 갤러리들이 협력하여 컨소시엄을 만들고 이를 통하여 시너지 효과를 발휘하는 방법 등으로 외국의 거대 자본과 갤러리들에 상대하는 방법도 독자성 확보에 도움이 된다"라고 말하고 있다.[69]

"모든 아티스트들은 다른 요구사항을 가지고 있다. 나는 아티스트 또는 딜러들이 하는 가장 큰 실수 중의 하나는 선입관이라고 생각된다. 가능한 융통성을 가지는 것은 매우 중요하다. 내가 내린 가장 중요한 결정은 내가 함께 일할 아티스트를 결정하는 것이고, 가능한 아티스트의 요구를 들어주는 것이다. 대부분의 아티스트와 딜러는 재정적으로 50 대 50의 비율을 유지한다. 그리고 기본적으로 이곳에서는 그게 기준이다."[70]

2007 대한민국 미술제(KPAM) 전시장

런던의 화이트 큐브(White Cube) 갤러리 대표 제이 조플링(Jay Jopling, 1963-)의 말이다. 그는 작가들을 선별하는 데 있어서나 작가들이 아트딜러들의 관계를 갖는 데 있어 매우 신중할 필요가 있고, 적어도 작가들의 미래를 예견하는 데 있어서는 그들의 작품을 판단하는 능력 등에서 상당한 융통성과 예리한 판단력을 소유해야만 한다는 것을 언급하고 있다.

결국 그는 젊은 시절, 누구도 함께 하지 못했던 데미언 허스트(Damien Hirst, 1965-) 등 yBa작가들과 밀접한 관계를 형성했고, 화이트 큐브의 독자적인 정체성을 확립해 가게 된다.

③ 작가 확보와 지원

　물론 1차 시장인 갤러리의 경우에 주로 해당되지만, 우수한 작가를 확보하고, 지원할 수 있는 능력을 보유한다면 금상첨화이다. 결국 전속작가제도를 효율적으로 시행하여 작품 거래를 적절히 조절하고 판매 루트를 선점하는 방법으로 제도화되는 작가지원과 선택은 사실상 그 아트딜러의 운명을 좌우하는 중요한 결정이다. 이러한 점에서는 그에 소요되는 상당한 자금이 필요한 것도 사실이다.

　세계적인 갤러리들의 홈페이지를 검색해 보면 그 갤러리를 대표하는 작가들에 대한 자료를 구체적으로 소개하는 것을 흔히 볼 수 있다. 결국 작가를 통하여 사실상 갤러리의 수준을 평가할 수 있을 정도로 소중한 자산이자 얼굴이기도 하다. 작가의 입장에서 보면 자신의 작품을 전문으로 다루어 주는 갤러리를 확보한다는 것은 그만큼 아트마켓에서도 신뢰를 하게 되고 장기적으로는 판매의 신장과 작품 관리를 효율적으로 할 수 있는 지름길이 된다.

　물론 전속 작가의 경우도 매우 다양한 형식이 있지만 아트딜러들의 작가 선택과 거래 계약은 갤러리의 운영에 생명과도 같은 의미를 갖는다.

　전속 작가의 필요성은 단지 가격을 유지하고 안정적인 시장 형성을 위한 제도만은 아니다. 실제로 중요한 것은 그 작가에 대한 지속적인 상승세를 유도해야 하는 점에서도 절실히 필요하다.

한기창 「뢴트겐의 정원」 X-film, light box, LED program. 가나아트 갤러리에서 개최한 아뜰리작가들의 보고전 출품작. 2008년 1-2월

　"기획만 잘하면 해외에서 개최되는 아트페어에서 우리나라의 작가들의 판매는 그래도 가능한 편입니다. 2007년 아트바젤에서는 거의 다 매진되는 형국이었으니까요. 그러나 정작 문제는 이들의 작품이 지속적으로 상승해야만 하는데 그렇지를 못한 것이 어려움입

니다. 특히나 우리나라 작가들은 국제적인 인지도가 거의 없지 않습니까? 그렇다면 뮤지엄 전시나 국제적인 큐레이터들에 의한 기획전, 타 갤러리들의 후속적인 전시 등이 이어지지 않으면 지역 작가의 위상을 벗어날 수 없지요."[71]

PKM 갤러리 박경미 대표의 말이다. 그녀의 이와 같은 우려는 사실상 글로벌마켓으로 접어들면서 아트딜러들의 독자적인 전략과 함께 작가와 운명을 같이해야 하는 현실에서 매우 중요한 요소이다. "이제 갤러리를 대표하는 작가를 확보하지 못한다면 자기 색을 잃어버린 채 표류할 수밖에 없습니다." 코리아아트 갤러리 박재훈 대표의 말이다. 이제 전속작가제도는 우리나라에서도 새로운 시스템을 갖추어 갈 가장 핵심적인 사안으로 떠오르고 있다.

④ 기획력과 경영 전략

증권가에서는 "5분만 내다 볼 수 있다면 그는 백만장자가 된다"라는 말이 있다. 아무리 문화예술에 대한 혜안과 비전을 제시하는 안목이 있다 하더라도 아트딜러 역시 궁극적인 목적은 경영이다. 이들의 업무는 미술계의 흐름에 대한 풍부한 경험과 함께 구매자들의 취향을 빠르게 파악하고 판매 전략을 조직적으로 운영할 수 있는 능력과 순간적인 판단을 요구한다.

"미술관에 8년을 근무하다 갤러리에서 일하게 되었으니 거꾸로 온 셈입니다. 그런데 갤러리에서 처음 근무할 때 너무나도 어려웠습니다. 작품을 사기만 하다가 한 점의 작품을 판다는 것이 얼마나 어려운지를 실감했던 것이지요. 후회도 되고 충격적인 감정이었지만 결국 아트마켓은 짧은 시간 내에 놀랍도록 많은 것을 배울 수 있었습

니다. 그간 거쳐온 어떠한 일보다도 그만큼 역동적이었고 상대적인 매력이 있었지요."

아트파크의 박규형 대표의 말이다. 아트딜러들의 활동 과정에서 가장 중요한 요소로 꼽히는 발빠른 정보 파악은 결국 기획과 행정적인 능력과도 일치된다.

더욱이 대학을 졸업한 지 얼마 안 된 신입사원들의 경우 대학교육에서 전혀 경험해 보지 못한 비지니스나 판매업무의 생소함에 당황하는 경우가 많다. 특히나 갤러리의 경우는 어느 정도 업무가 분리되는 사례도 있으나 규모가 크지 않은 곳은 대부분 1인 3역 정도로 모든 업무를 병행해야 하는 것이 일반적이다.

기획과 작품 접수, 도록 제작, 작품 설치와 전시, 홍보, 판매, 배송, 보험처리, 국내외 아트페어 관련 일체의 업무 수행, 현지 참가, 뮤지엄, 경매회사, 기업 등과의 긴밀한 연락, 고객 관리, 자료 수집, 온라인과 오프라인 정보 제공, 재정 관리, 전속 작가와 취급 작가 관리, 공공 미술프로젝트 등 참여 등이 대표적이다.

그 중에서도 국내외 아트페어로 참가하는 작품들을 운송, 통관, 보험업무를 직접 수속하면서 현지에 파견되어 작품을 전시하고 외국인들을 상대로 작품을 판매하는 일은 매우 고난도의 전문성과 체험을 바탕으로 한다. 아트페어 등의 외국 현지 판매를 위해서는 물론 작품도 매력을 내포해야 하지만 참가전부터 현지의 컬렉터 자료조사, 언론매체의 홍보, 현지 언어로 구축된 홈페이지 운영 등 사전 준비가 필요하다.

여기에 언어 장벽을 넘나들며 작품 운송과 설치를 모두 담당해야 하는 갤러리 스태프들의 업무 능력은 더욱 힘겨운 일이 될 수밖에 없다.

이처럼 업무의 형태는 매우 다양하지만 소수의 인력으로 복합적

상업 갤러리의 비지니스와 주요 업무

기획, 상설 전시개최

전속작가, 취급작가제도 운영

국내외 아트페어 참가

공공미술품 공모 등 참여

상업 갤러리의 아트 비지니스 영역

아트딜러와 스텝의 주요업무

뮤지엄, 공공, 기업 컬렉션

전시기획

작품판매-기획과 진행, 고객, 작가관리

전시진행-일체 과정, 보험, 홍보, 도록제작 등

아트 컨설팅-컬렉터, 기업, 투자자 등

미술시장관련 트렌드 등 자료수집, 정보제공, 홈페이지 관리

2007년 홍콩의 AIAA에서 작품을 설치하는 갤러리 스태프들. 사진 제공 : 정종현

인 전시와 판매 업무를 병행해야 한다는 점에서는 세계 어느 나라의 갤러나 대동소이하다. 물론 규모가 큰 뉴욕 첼시 지역의 갤러리에서는 아예 디렉터(Director), 매니저(Manager)들이 총괄책임을 맡지만 부디렉터(Associate Director), 판매(Sales), 사무(Registrar), 자료 담당(Archivist) 등의 독립적인 직책을 두어서 각기 업무를 분담하도록 되어 있다.

이와 같은 업무 분장과 성격은 우리나라에서 갤러리 직원은 곧 큐레이터(Curator)라는 등식이 인식되어 있는 점과는 판이하게 다르다. 진정한 의미에서 큐레이터란 뮤지엄 등에서 전시 기획, 연구부터 전시 진행 등 일체의 업무를 수행하거나 지휘할 수 있는 직위에만 주어지는 명칭이다. 그렇기 때문에 뉴욕과 유럽 등지의 상

2007년 9월 백동열 백송화랑 큐레이터가 아트 싱가포르(ART Singapore) 부스를 효율적으로 활용하기 위하여 작품 배치를 컴퓨터로 디자인하였다. 갤러리스트들은 전시 전에 신중한 작품 선정과 현장 계획 등을 수립하고 홍보와 판매에 임한다.

업 갤러리에서 큐레이터 직책을 갖는 경우는 그리 많지 않다.

더욱이 경영 전략을 수립하는 일은 상업 갤러리의 생명과 같아서 대체적으로는 운영자의 역량에 의하여 전반적인 경영 방향과 성패가 결정되는 사례도 많다. 대표적 갤러리들이 아트딜러의 이름을 따서 명칭을 정하는 경우가 적지 않은 것도 바로 이러한 이유인 것이다.

전원 갤러리들

갤러리가 지역에 위치하거나 접근성이 떨어지는 경우 홍보 효과를 포함한 전시회의 기획 역량은 훨씬 중요한 의미를 갖는다. 최근에는 여러 아트페어에서 활발한 성과를 올려온 서울 근교 양평의

경상북도 청도군의 갤러리 전에 있는 가원

연꽃으로도 유명한 경북 청도의 유호연지(柳湖蓮池)를 바라보고 있는 갤러리 청담. 거대한 연못을 바라보고 있어 빼어난 경치를 즐길 수 있는 갤러리로 손꼽힌다.

경기도 양평의 갤러리 서종. 근교에 위치하면서 꾸준히 아트페어 등에 참가하는 등 적극적인 경영 전략을 실천한다.

갤러리 서종을 비롯하여 닥터박 갤러리, 이천의 토·아트를 비롯하여 헤이리에는 금산 갤러리, 아트팩토리, 고양의 김내현화랑 등 10여 개 가까운 갤러리들이 밀집해 있다.

또한 대구 근교의 팔공산에 위치한 공산 갤러리, 연꽃으로도 유명한 경북 청도의 유호연지(柳湖蓮池)를 바라보고 있는 갤러리 청담을 비롯하여 역시 청도군 각북면에 위치한 갤러리 전이 있다. 갤러리 전은 2004년 5월에 오픈하였으며, 김승희, 이세용, 루시아 오판(茹小風) 등의 전시를 기획한 바 있다. 전주 지역의 전원문화 공간인 오스 갤러리 등이 운영되면서 도심권의 관람객들을 불러들일 수 있는 전시를 기획하거나 볼거리를 제공한다.

하지만 이렇게 접근성이 어려운 경우는 단지 아름다운 풍경만으로는 갤러리 관객을 유치하기가 매우 어렵다. 결국 그만한 볼거리를 제공하지 않으면 먼 곳까지 발걸음을 하지 않는다는 제약 조건을 감안해야만 하며, 오히려 도심권의 갤러리들보다 더욱 신선하고 돌파력 있는 경영 방침이 필수적이다.

이러한 이유로 자체적인 전시회 개최도 중요하지만 국내외의 아트페어에 진출하여 대외적인 활동을 공격적으로 강화함으로써 지역적인 어려움을 해결해 가려는 노력을 많이 기울이게 된다. 또한 전시회와 연계한 음악회, 연극 등 공연 프로그램을 마련하고, 레스토랑 등 문화적 휴식 공간을 겸하는 경우도 있다.

경기도 고양의 김내현화랑. 판화공방을 동시에 운영하고 있으며, 판화 보급을 위해 오랫동안 노력을 해온 판화전문 갤러리이다.

⑤ 국제적인 감각

최근 세계 여러 나라에서 개최되는 아트페어를 비롯하여 유수한 경매회사를 상대하거나 각 나라에 산재한 고객들과의 거래를 위해서는 글로벌 감각을 겸비한 아트딜러들의 활약이 절실히 요구된다. 적절한 매너로 작품 설명과 작가의 배경 등을 효과적으로 설

득할 수 있는 능력을 갖추고 만일 유창한 외국어를 구사한다면 거래는 더욱 성사될 가능성이 높다.

특히 갤러리와 갤러리, 뮤지엄 등과의 거래가 빈번한 현실에서 언제든지 해외 유수의 거래처와 연결하고, 작가들을 찾아서 여행해야 하는 최근의 글로벌마켓에서는 각국의 트렌드를 빠르게 파악하고, 시장의 취향에 대처하는 대응 능력을 길러가는 것은 필수적인 조건이 되었다.

"피카소를 스페인에서 성장하도록 한 것이 아니고, 샤갈을 러시아에서 성장하도록 한 것이 아닙니다. 엔디 워홀은 미국뿐 아니라 이미 세계 어느 나라나 볼 수 있는 작가이지요."

백남준(白南準, 1932-2006) : 비디오 아트의 선구자. 1950년 일본으로 건너가 도쿄대학교에서 예술사와 음악사를 공부하고 1956년부터 2년간 독일의 뮌헨 대학교에서 음악사를 공부했다. 이후 플럭서스(Fluxus)의 일원으로 유럽과 미국을 오가며 퍼포먼스와 비디오 아트로 명성을 얻었다. 1993년 베니스 비엔날레에서 황금사자상을 수상하기도 하였고 2000년 구겐하임미술관에서는 그의 마지막 회고전을 개최하였다. 2006년 1월 29일 미국 플로리다에서 생을 마감하였다. 우리나라에서는 그를 기념하기 위하여 경기도 수원에 백남준 미술관을 건립하게 되었다.

박미현 줄리아나 갤러리 대표의 말이지만 백남준이나 인도의 아니쉬 카푸어(Anish Kapoor, 1954-), 남아프리카 출신 마를린 듀마(Marlene Dumas, 1953-), 일본출신 히로시 스기모토(杉本博司 Sugimoto Hiroshi, 1948-) 등은 모두가 영국이나 미국 등을 비롯하여 세계를 무대로 활약하면서 주목을 받았다. 국경이 의미가 없다는 말이다. 언어의 장애가 없는 시각예술의 글로벌 무대는 국적에 구애되지 않는다. 그만큼 아트딜러들의 활약은 어떠한 분야보다도 글로벌 갤러리의 영역이 넓게 펼쳐져 있는 것이다.

사실 아트딜러의 순간적인 선택은 작가와 작품의 운명을 판이하게 바꾸어 놓는 결과를 낳는 경우가 적지 않다. 또한 아트딜러들의 작품 발견은 때에 따라서는 평론가들이나 뮤지엄의 큐레이터들 못지않게 학술적인 기여를 하는 사례도 많다.

그들에 의해 발견되지 않았다면 아예 알려지지도 않았을 작품도 적지 않았던 역사적인 사례들도 적지 않다. 그러나 이들의 행보는 자칫 작가들의 예술 세계를 지나친 대중적 취향으로 유도하려는

잠재적인 의도된 사업적 전략으로 인하여 작가의 생명력에 영향을 미치는 경우도 있어서 그 역할의 중요성이 강조되어진다.

국내의 한 아트딜러는 "우리나라에 진정한 아트딜러가 있을까요? 아트딜러에 범접한 자격자들만 있지요"라고 말하고 있듯이 사실상 그 역할에 비하여 위에서 언급한 다양한 요소들을 다 갖춘 인물을 찾기란 매우 어렵다. 지나친 상업적 결탁으로 문화적 의미를 상실한다든가, 명동화랑의 김문호 대표처럼 후원자의 의미가 지나치게 강조된 나머지 본래의 경영적 측면을 도외시하는 경우도 적지 않다.

2007 KIAF에서 판매 상담을 하고 있는 아트딜러

반면 아무리 훌륭한 아트딜러가 있다 하더라도 사회적인 인지도나 작가들의 인식이 동시에 조성되어 있지 않으면 활동에 제약을 받게 된다. "국내 작가보다 외국의 저명한 작가들이 오히려 기획하기가 쉬운 경우가 많아요" 한숨 섞인 목소리로 단호하게 말하는 국내의 한 아트딜러는 선진외국의 경우 이미 어릴적부터 오랫동안 미술시장의 흐름을 타고 다양한 전시 계약과 아트마켓에 대한 적응력을 현실화해 온 작가들이 많은데다 대학에서도 교육 과정에서 매우 입체적으로 이러한 훈련이 되어 있어 갤러리스트들과의 대화가 매우 자연스럽다는 것이었다.

PKM 갤러리 박경미 대표는 "작가들의 자기 관리는 아트마켓에서는 무엇보다 중요한 자산입니다"라고 말한다. 결국 아트딜러의 자기 관리와 전문성 확보라는 대전제는 가장 가까운 거리에서 시장의 경쟁을 헤쳐나가야 하는 컬렉터나 작가 모두의 과제이기도 한 것이다.

⑥ 신뢰성과 대인 관계

미술품 거래는 어떠한 분야에서도 볼 수 없는 특수성이 있다. 즉

작품마다 절대 가격이라는 것이 없어서 과연 적절한 값에 거래하였는지에 대하여 지속적으로 반문하는 등 완전한 만족이란 흔치 않다. 여기에 끊이지 않고 진위시비가 문제시되고 심지어는 감정서까지도 위조하는 사례가 발생하면서 이와 같은 불안감은 누구에게나 잠재되어 있다.

때로는 작품을 보는 것이 아니라 작가의 명성을 보고 사는 경우도 있으며, 외국 작품의 경우는 감정서 한 장 만으로 그 작품의 진품 여부를 믿을 수밖에 없다. 전반적으로 매우 불안정한 거래 성격을 지니고 있는 미술시장에서 아트딜러들의 역할은 어떻게 하면 수요자들에게 보다 안정적인 환경에서 작품을 거래하고 애호하도록 할 것인가에 많은 아이디어들을 짜내게 된다.

때로는 갤러리 명의의 작품 판매 보증서를 제공하는 경우도 있고, 정기적으로 강의를 개최하고, 작가의 작업실 방문, 수시로 이루어지는 컨설팅 등을 실시하지만 가장 중요한 것은 아트딜러 개인의 신뢰성 확보로 이어진다.

즉 어느 분야나 동일하게 적용되지만 특히 아트딜러들은 매우 까다롭고 민감한 성격의 작가들이나 소장자, 언론사, 딜러들과 접촉을 하는 기회가 대부분이다. 그러므로 전시 기획 과정에서 작가나 소장자들과의 관계 형성, 작품 거래의 상담에서부터 대금의 지불, 판매 작품의 배송 방법과 사후 관리, 지속적인 정보 제공 등을 비롯한 업무 차원의 철저한 신용 관리는 딜러의 생명인 것이다.

"한번 신뢰를 하고 거래한 갤러리는 대를 이어서 작품을 구매하고 또 되팔기도 하지요. 결국 화상을 믿지 않는다면 아무리 자신들이 전문가라 하여도 훌륭한 거래를 할 수 없습니다. 그래서 화상은 신뢰가 생명이지요."

도쿄의 미즈타니 미술주식회사 와다나베(渡邊眞也) 대표의 말이다. 그의 말을 뒤집어 보면 아트딜러가 실수를 하고 신뢰를 저버리게 되면 다시는 그 갤러리를 찾지 않는 것은 당연한 이치이다. 이같은 사례는 오랜 전통을 가진 이탈리아, 프랑스, 독일 등 많은 국가들에서도 쉽게 만날 수 있다.

컬렉터 안재동 씨는 일본의 옥션에서 작품을 구입하면서 가장 인상적이었던 것은 "고객 만족을 위한 최상의 서비스를 하려는 노력이 처음 거래부터 쉽게 느껴진다"고 말하면서 외국 입찰자에게는 최고책임자의 명의로 된 자료 제공, 추가 서비스를 제공함으로써 신뢰도의 확보는 물론 전체 거래량도 증가하게 되는 것은 당연하다.

한편 신뢰 학보와 작품 판매를 위한 자체적인 전략을 수립하는 것도 중요하지만 고객 유치와 홍보를 위한 노력 역시 그에 못지않을 만큼 놓칠 수 없는 부분이다. 지인과 각종 포럼 등 사회활동을 통한 친분 관계도 그렇지만 책을 저술하거나 기고를 통하여 지명도를 높여가는 것도 자연스러운 경영 전략의 일환이 될 수 있다.

이러한 이유 때문에 《아트딜러들의 현장가이드 *Art Dealer's Field Guide*》라는 책에서는 아트딜러가 되기 위해서는 인생의 어느 분야에서나 마찬가지로 25%의 성공은 지식으로부터 오고, 25%는 기술, 50%는 인간 관계에서 온다[72]고 말하고 있을 정도이다.

III. 치열한 오픈마켓, 아트페어

1. 2차 시장의 첨병

　아트페어(Art Fair)의 가장 큰 매력은 동시에 수천 점의 다양한 작품들을 한자리에서 감상하고 작품 경향과 가격 등을 자유로 선택하여 구매할 수 있다는 점이다. 여기에 대체적으로 유수한 아트페어의 경우 외국의 역량 있는 갤러리들이 한자리에 모이기 때문에 마치 미술시장의 올림픽과 같은 치열한 경쟁이 펼쳐지게 된다.

　아트페어는 이미 1967년 아트 쾰른(Art Cologne) 이후 서구의 미술시장에서 본격화되어 왔으며, 갤러리와 경매시장을 비롯한 3대 축을 이루고 있는 거래 방식이다. 우리나라 역시 쾰른과 베이징, 상하이 등에서 주빈국 또는 이에 준하는 수준으로 특별부스를 마련해 준 바가 있다. 1996년에는 프랑스 피악(FIAC)에서 '한국의 해'로 선정하여 14개 갤러리가 참가하여 최초의 본격적인 조명이 이루어진 경험이 있다.

　또한 1999년에는 일본 동경의 니카프(NICAF) 99에서 '한국의 해' 행사를 개최했는데, 14개 갤러리가 참가하여 '코리아 페스티발(Korea Festival)' 특별행사를 가졌었다. 또한 2007년에는 스페인 아르코(ARCO)에서 '한국의 해'로 선정, 14개 갤러리가 참가하여 24억 원 정도의 판매량을 기록함으로써 잇달아 한국미술의 국제시장 진출의 교두보가 되어 왔다.

2007 스페인 아르코 전시장

　이와 같은 추세에서 우리나라는 세계 주요 아트페어에 많은 갤러리들이 참가하고 있으며, 청년 작가와 일부 저명 작가들을 중심으로 시장 개척에 심혈을 기울이고 있다. 이러한 현상은 2000년대 이전의 미술시장이 국내에 제한되어 온 데 반해 세계시장으로 그

이만익 「도강」 2007. 160×300cm. 캔버스에 유채. 2007년 KIAF 출품작으로 좋은 평가를 받았다.

범위를 확장해 가고 있는 커다란 변화의 추세와 맞물려 매우 중요한 의미를 지닌다.

국내시장에서도 역시 2005년을 말을 기점으로 매년 놀라운 성장세를 보이고 있다. 2007년 'KIAF'의 경우 예년에 비하여 2배의 공간을 확보하고 아시아에서는 가장 큰 규모의 아트페어로 거듭남으로써 차원을 달리하는 한국미술시장의 가능성을 제시했다.

이처럼 아트페어에 대한 관심이 고조되는 배경에는 무엇보다도 수천 점의 작품을 동시에 비교하여 구입할 수 있다는 장점과 대부분의 미술품 가격이 공개되면서 보다 손쉽게 관람객들의 접근이 가능하다는 점, 다양한 작품의 선택과 가격의 다양성 등을 꼽을 수 있으며, 갤러리에서의 구입보다 매우 편리한 점도 무시할 수 없다.

갤러리, 경매에서 작품을 구매하는 것은 이상적일 수 있다. 그러

2007년 KIAF에 출품된 샘터 갤러리의 박서보 작품들

나 아트페어의 장점은 두 가지 경우에 비하여 매우 유리한 조건이
있다. 우선 갤러리에서는 작품의 선택 조건이 한정되어 있으며,
아트딜러와 작품 대화를 나누는 데 많은 시간을 보낸다. 그리고
컬렉터들이 옥션에 간다면, 작품을 구매하기 전에 많은 정보가 필
요하다.

　특히나 정해진 시간에 명석한 판단으로 낙찰가를 결정해야만 하
며, 지속적으로 타인들의 시선을 의식해야만 한다. 서면이나 전화
입찰의 경우는 현장 경매와는 판이하게 다르게 생동감이 없다.

　반면, 아트 페어에서는 이 두 가지를 모두 포괄하고 있다. 한자
리에 수천 점의 작품을 진열한 아트페어에서는 갤러리에서 작품을
구매할 때보다 많은 시간을 들이지 않아도 되며, 옥션에서 작품을
구매할 때보다 절차를 따라야 하는 과정이나 시간의 긴박감이 감
소된다.

2005년 KIAF 전시장

2005 KIAF 전시장

동시에 대체적으로 5일 정도로 개최되는 대형 아트페어에서는 주요 인사들을 만날 수 있으며, 여러 다른 방법으로 정보들을 얻을 수 있다. 또한 그곳에서 미술평론가, 딜러, 다른 조언자나 큐레이터, 컬렉터들을 만나게 되면 다양한 의견 교환이 가능하고 작품을 구매하는 데 필요한 논의를 거쳐 보다 정확한 결정을 할 수 있다는 장점이 있다.[73]

실제로 우리나라의 대형 아트페어에서 그룹 단위로 많은 사람들이 함께 이동하면서 전시를 관람하고 서로간의 의견을 나누면서 작품을 구매하는 경우를 많이 볼 수 있으며, 이러한 기회는 작품 감상과 구매, 정보 교환과 친교의 자리를 창출한다는 점에서 매우 큰 장점을 갖는다.

이러한 요인들은 기존의 1차 시장인 갤러리와 2차 시장의 첨병으로서 경매 거래가 갖는 단점을 보완한 형태라는 점에서 이후 지속적으로 성장세를 보일 것으로 전망된다. 아래에서는 외국의 아트페어에 이어서 한국의 아트페어 역사, 현황을 살펴봄으로써 상호 비교가 가능하도록 하였다.

아트대구 2007 전시 장면. 1만 2천 명의 관람객이 다녀갔으며, 지역 활성화에 기여하였다.

2007 대한민국 미술제(KPAM) 전시장

2. 외국 아트페어의 현장

1) 국경 없는 각축전

2005년 런던의 프리즈아트페어 전시장 입구

아트페어가 갖는 매력은 역시 국경과 작가, 작품의 수준이나 연령, 경향을 초월해 매우 다양한 정보들을 한 곳에서 동시에 얻을 수 있다는 점이다. 이러한 점에서 세계적인 아트페어는 컬렉터는 물론 일반 애호가층에 이르기까지 많은 반응을 보여 왔으며, 많은 입장객 수를 기록하고 있다.

일반적으로 기존의 세계 5대 아트페어라고 하면 아트 바젤(Art Basel), 아트 시카고(Art Chicago), 아트 쾰른(Art Cologne), 프랑스 피악(FIAC), 아트 마이애미(Art Miami)를 꼽을 수 있다. 그러나 다양한 기획력과 차별화된 전략으로 인하여 최근 10여 년 동안에 이러한 구도는 이미 달라진 지 오래이며, 새로운 각축전으로 접어들고 있다. 그 중 아트 쾰른(Art Cologne)은 1967년에 출범하여 40년이라는 역사를 지니고 있고, 아트 바젤(Art Basel)은 1970년에 출범하였다.

마이애미 아트페어 기간에 열리는 다양한 행사. Museum in Miami. 사진 제공 : 유은복

그 외에도 런던의 프리즈 아트페어(Frieze Art Fair)는 현재 급부상하고 있으며, 아트 바젤 마이애미비치(Art Basel Miami Beach), 스페인의 아르코(ARCO), 베이징 국제화랑박람회(CIGE), 샌프란시스코 국제아트박람회(San Francisco International Art Exposition/SFIAE), 스트라스부르그 아트페어(Strasbourg Fair of Contemporary Art/St-Art), 뉴욕 아트페어(New York Art Fair), 아트엑스포 뉴욕(Artexpo New York), 1994년 출범한 SOFA Chicago and New york (International Expositions of Sculpture Objects & Functional Art), 호

2007 스페인 아르코 전시장. 아트파크 부스

2004년 2월 26일 뉴욕 아트 엑스포가 열렸던 제콥 컨벤션센터. 사진 제공 : 김명식

코니스아트페어(Cornice Art Fair) 2007. 베니스 베니스 비엔날레가 열리는 기간 동안 동시에 개최되며, 중저가 작품이 많다.

주 현대 미술제(Australian Contemporary Art Fair), 모스크바 아트페어, 바르셀로나 아트페어, 니스 아트페어, 로마 아트페어, 타이페이 국제예술박람회, 파리국제판화미술제(SAGA), 베니스의 코니스 아트페어(Cornice Art Fair), 20세기 국제 아트페어 등 전 세계적으로 크고 작은 페어가 매우 다양하게 개최되고 있다.

그 중 아예 저가 아트페어를 지향하는 행사로는 어포더블 아트페어(Affordable Art Fair)가 있다. 이 페어는 뉴욕과 런던, 시드니, 멜버른 등에서 각기 시기를 달리하여 개최되고 있으며, 5천 달러 미만이다. 아트엑스포 뉴욕(Artexpo New York) 역시 5천 달러 미만의 작품들만 취급하는 페어로서 전 세계의 2천여 갤러리가 참여하고 있으며, 대중화에 앞장서고 있는 형식을 취하고 있다.

2007년까지 총 10회째를 맞이하는 국제 공예아트페어, SOFA(Sculpture Objects & Functional Art) 뉴욕에 출품된 배리프리드만 부스의 투스 진스키 유리공예 작품들. 사진 제공 : 정희진

　한편 모든 아트페어들이 떠오르는 샛별들을 발탁하기 위하여 커팅 에지(Cutting-edge)들에 대한 관심을 기울이고 있으며, 신진 작가들의 작품을 별도로 전시하는가 하면, 이벤트 행사도 적지 않다. 대표적인 경우로 2004년 아트 바젤 마이에미 비치에서는 무하마드 알리의 출판기념회가 열렸고, 제프 쿤스와 알리의 사인을 한 책 1만 권을 한정 판매하였다.

　이와 같은 세계의 아트페어들은 보다 많은 참가자들을 유도하기 위하여 각기 일정을 피해서 개최되는 것이 관례화되어 있으며, 해마다 고정적으로 정해진 기간에 행사를 개최한다. 주요 일정을 살펴보면 다음과 같다.

2007년 4월 20일부터 22일까지 호주의 왕립전시관에서 열린 아트멜버른 07(ART MEL-BOURNE 07) 전시장. 사진 제공 : 김민구

2007년 스페인 아르코의 주빈국 행사로서 기획된 '도시성을 둘러싼 문제' 전시가 개최된 까날 데 이사벨 세군도(Canal de Isabel II) 건물

- 1월 샌프란시스코 국제아트박람회(San Francisco International Art Exposition/SFIAE)
- 2월 스페인 마드리드 아르코(ARCO)
- 3월 뉴욕의 아모리 쇼(Armory show), 아랍에미리트 두바이 걸프아트페어(The DIFC Gulf Art Fair)
- 4월 아트 쾰른(ART COLOGNE), 아트 시카고(Art Chicago), 베이징 국제화랑박람회(CIGE)
- 5월 홍콩의 AIAA(Asia International Arts & Antiques Fair)
- 6월 스위스 바젤의 아트 바젤(Art Basel)
- 8월 아트 타이페이(Art Taipei. 2008년 5월부터 변경)
- 9월 베이징의 아트 베이징(Art Beijing), 상하이 컨템포러리(ShContemporary), 서울의 한국국제아트페어(Korea International

Art Fair/2008년부터 9월로 변경)
· 10월 런던의 프리즈 아트페어(Frieze Art Fair), 파리의 피악
 (FIAC), 아트 싱가포르(ART Singapore)
· 12-1월 미국 마이애미의 아트 바젤 마이애미비치(Art Basel
 Miami Beach)

뉴욕의 artexpo 전시장

등이 있다. 이러한 아트페어들은 세계적인 화상들과 작가들의 참
여하에 각양각색의 성격으로 부스를 설치하고 치열한 경쟁을 하게
된다. 아래에서는 세계적인 아트페어 중 대표적으로 아트 바젤(Art
Basel)을 비롯하여, 아트 시카고(Art Chicago), 아트 쾰른(Art
Cologne), 프랑스 피악(FIAC) 등의 주요 현황을 정리해 본다.

세계 주요 아트페어

아트페어	설립 연도	개최 월	개최지
아트 쾰른(Art Cologne)	1967	11	독일 쾰른
아트 바젤(Art Basel)	1970	6	스위스 바젤
피악(FIAC)	1974	10	프랑스 파리
아르코(ARCO)	1982	2	스페인 마드리드
아트 마이애미(Art Miami)	1991	12-1	미국 마이애미
아트 시카고(Art Chicago)	1980 창설, 1993 재정비	5	미국 시카고
아모리 쇼(Armory Show)	1999	3	미국 뉴욕
아트 바젤 마이애미 비치 (Art Basel Miami Beach)	2001	12	스위스의 바젤 아트 페어의 미국 자매 행사(American sister event)로 출발. 미국 마이애미
프리즈 아트 페어 (Frieze Art Fair)	2003	10	영국 런던
베이징 국제화랑박람회(CIGE)	2004	4	중국 베이징

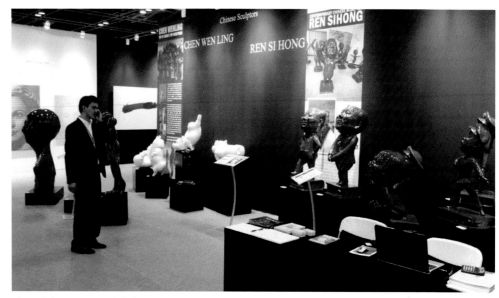

아트 싱가포르 2007 전시장

2) 세계의 주요 아트페어

① 아트 바젤(Art Basel)

2007년 아트 바젤

세계 최고로 인정받고 있는 아트 바젤(Art Basel)[74]은 1970년에 시작하였다. 스위스의 바젤은 본래 제약업으로 유명한 도시였다. 이러한 이유로 이 도시는 무미건조한 산업적인 이미지의 건물들이 주류를 이루었지만 아트페어의 개최로 인하여 예술도시로서 세계적인 명성을 획득하게 되었다.

2004년 제35회 아트 바젤에는 5만 2천 명의 방문객과 전 세계 1,600개의 언론기관들이 몰려왔다. 또한 29개국 270개 정상급 갤러리를 대표하는 1,500명 이상의 작가들이 참여했다.[75]

아트바젤이 개최되는 스위스 바젤의 메쎄 바젤(Messe Basel). 세계 최고 수준의 아트페어이다.

바젤(Basel) : 스위스 제2의 도시로 프랑스·독일·스위스의 국경과 접해 있으며, 라인란트 입구에 있다. 인구는 20만 명 정도이며, 화학과 제약 산업의 중심 역할을 하였고 독일과 프랑스 국경에 위치하고 있다. 장 팅겔리 뮤지엄, 쿤스트뮤지엄 바젤, 바이엘러 뮤지엄 등 20여개가 넘는 뮤지엄을 보유하고 있으며, 아트바젤로도 유명하다.

아트넷(Artnet)의 '바젤 하이라이트 2005'에 의하면 2005년에는 총 810개의 갤러리가 신청하여 270개의 갤러리만 선택되었으며, 그 중 22%가 미국, 17%가 독일, 스위스가 13%, 프랑스와 영국이 10%를 차지하였고, 28%는 각국 22개의 갤러리들로 구성되었으며 작가는 1,500여 명이었다. 2007년에는 800여 개의 갤러리가 신청하였고 300여 개만 선택되었다. 2천 명의 작가들이 참여하였으며, 2,300명의 전 세계 언론사 취재진들이 방문하였고, 5만 5천 명의 관람객이 다녀갔다.

일단 이 아트페어에 참가하는 것만으로도 세계적인 갤러리의 위상을 인정받는다는 점에서 의미가 있으며, 판매량 역시 공개된 적은 없지만 자가용 비행기가 동원되는 등 세계적인 부호와 아트컬렉터들이 집결하는 기회로서 가장 수준 있는 작품들이 다량으로 팔려 나가는 아트페어로 유명하다. 각 섹션의 자세한 내용을 살펴보면 다음과 같다.

아트 바젤 2005 전시장 입구. 세계 최고 수준의 아트페어로 유명하다.

아트바젤이 개최되는 스위스 바젤의 메쎄 바젤(Messe Basel) 앞 설치 작품

　'공공미술 프로젝트(Public Art Projects)'는 큐레이터가 선정되어 전시장인 메쎄 바젤(Messe Basel)을 중심으로 하는 전시홀 앞 광장에 전시되는 프로그램으로 만프레드 퍼니스(Manfred Pernice, 1963-)의 270cm 높이의 분수 작품과 알란 카프로(Allan Kaprow, 1927-)의 얼음으로 지어진 대형 건축물을 포함한 해프닝, 조나단 몽크(Jonathan Monk, 1969-)의 하늘에 레이저를 쏘아 메시지를 전하는 작품 등이 전시된 바 있다.

　'예술 영화(Art Film)' 부분은 매일 저녁 바젤의 슈타트키노(Stadtkino)에서 야외 상영되며, 쿤스트할레 갤러리(Kunsthalle St. Gallen)의 디렉터 지아니 제쳐(Gianni Jetzer)에 의해 선정된 스크린 필름, 트레이시 에민(Tracey Emin, 1963-)의 장편 영화와 시드니 폴락(Sydney Pollack, 1934-)[76]이 제작한 건축가 프랭크 게리(Frank O. Gehry)의 다큐멘터리 영화, 쿠사마 야요이(草間彌生, Yayoi Kusama, 1929-), 안리 사라(Anri Sala, 1974-), 제레미 델러(Jeremy Deller, 1966-), 스티븐 파리노(Steven Parrino, 1958-

스위스의 바젤(basel) 시내

2005) 등의 영화와 비디오 작품들이 선보인 적이 있다.

　'아트 바젤 좌담(Art Basel Conversations)' 프로그램은 인기 작가와 큐레이터, 딜러, 컬렉터들이 모여 패널 형식으로 진행되는 토론으로 2005년 처음 시작하였다.[77] 이 프로그램은 불가리(Bvlgari)와 협력 관계를 맺었다.

　아트 바젤의 여러 행사 가운데 가장 각광을 받고 있는 '아트 언리미티드(Art Unlimited)'전은 2000년에 처음으로 기획된 열린 예술의 공간으로, 기존의 살롱전이라던가 비엔날레 등의 전시방법과는 다른 방법으로 신선함을 연출하였다. 비디오, 설치, 야외조각, 퍼포먼스 등으로 이루어지며, 1994년 이후 아트 바젤을 후원하고 있는 UBS에 의해 지원해 왔다.

스위스 바젤 시의 시청 청사 앞 마르크트 광장(Marktplatz). 1997년 설치된 팅겔리의 카니발의 분수로 유명하다.

　또한 '아트 스테이트먼트(Art Statements)'전은 새로운 신진 작가들을 발굴하는 특별한 섹션으로 심사를 통해 선정된 각국의 젊은 작가 개인전으로 구성되며, 바젤에 본부를 두고 있는 발로와즈 그룹(Baloise Group)은 1999년 이후 특별 부분인 '아트 스테이트먼트(Art Statements)'에서 2명의 작가를 선정하여 발로와즈 아트프라이스(Baloise Art Prize)상을 수여하고, 2만 5천 스위스 프랑(한화 약 1,950만 원)상금을 수여한다.[78] 2007년에는 독일 베를린에서 활동하고 있는 한국 작가 양혜규가 수상함으로써 주목을 받았다.

　최근 몇 년 동안 아트 바젤을 통한 미술품 판매 규모도 연간 최대 3억 달러(한화 약 2,814억 6천만 원)에 이르는 것으로 집계될 만큼 작품 거래가 활발하였다. 또한 이 아트페어는 관광산업에도 막대한 효과를 발생시키고 있다. 스위스 바젤의 인구는 19만 명에 불과하지만 아트페어 개최기간 전 세계에서 5만 명 이상의 미술애호가들이 몰려들었고 작품구입을 위해 바젤에 오는 전 세계의 자가용 비행기들이 이 기간 동안 집중적으로 이착륙하는 등 도시에 활기를 불어넣고 있다.[79]

이 페어의 운영에서 매우 중요한 것은 스폰서의 구조인데 그 종류가 메인 스폰서(Main Sponsor), 협력 스폰서(Associate Sponsor), 주최 스폰서(Host Sponsors) 및 공급자(Suppliers)의 형식으로 매우 다양하게 구성되어 있다.

2007년은 UBS, 까르띠에(Cartier), BMW 그룹과 같이 우리에게도 많이 알려진 글로벌 기업들의 참여도 눈에 띤다. 총 12개의 기업이나 단체로 구성되어 있고, 또한 여기에 공식 신문과 잡지가 지정되어 있으며, 아트시티 바젤(Art City Basel)과 같이 바젤의 미술관련 전시장이나 볼거리들을 소개하는 프로그램을 동시에 언급하면서 관광을 유도하거나 안내하고 있다.

출품 분야도 다양하여 페인팅, 드로잉, 조각, 설치, 퍼포먼스, 비디오와 디지털 아트, 사진, 판화, 대량 생산품(Multiple) 등이 있다. 또한 '프로페셔널 데이(Professional Day)'를 정하여 세미나와 포럼형식의 강연 등을 무료로 진행하고 있다.

아트 바젤은 세계 5대 아트페어들이 최근 퇴조를 보이고 있는 실정에서 부동의 1위 아성을 굳히고, '세계 미술품 올림픽'이라는 별명을 얻을 정도로 명성을 유지하고 있다. 그 비결은 무엇보다도 질적인 수준을 유지하고 있다는 점에 집중된다. 우선 작가 선정에서부터 어느 정도의 수준을 요구하고 있으며, 그에 따른 철저한 관리 체계가 중요한 요인으로 파악된다.

일반적으로 아트 바젤은 한번 구입에 수십만 달러 정도의 거래가 이루어지는 경우가 적지 않으며, 세계 최고의 고객을 안정적으로 확보하고 있다고 보아도 좋을 것이다. 전시가 시작하자마자 매진되는 갤러리도 있는데, 이는 갤러리들이 팔린 작품을 내놓아 일어난 현상이 아니라 컬렉터들이 이미 아침 일찍 비평가들이 오기도 전에 작품을 사들인 데서 비롯된 것이었다. 어떤 미술애호가들은 이미 주말에 몰래 입장하기 위해 대머리 가발을 쓰고 일꾼으로 변

장하기도 하였다.[80]

② 아트바젤의 위성페어들

아트바젤과 때를 같이 하여 열린 위성 페어 격으로 리스트(Liste) 아트페어와 볼타쇼(Volta Show)가 개최되고, 새롭게 출범한 '라틴 (Latin)' 아트페어인 발레라티나(BâleLatina)도 함께 열렸다.[81]

아트 바젤에서 얼마 멀지 않은 곳에서 열린 리스트(Liste)[82]는 60 여 개의 갤러리가 참여하는 소규모로 진행된다. 리스트(Liste)는 40 세 이하의 예술가들과 오픈한 지 약 5년 이하의 갤러리들을 소개하고 작품을 세계 시장에 선보이는 데 목적을 두고 있다.

그러나 '프랑크프루터 알게마이네 차이퉁(Frankfurter Allgemeine Zeitung)' 지의 카트린 로이히(Catrin Lorch)는 2006년 리스트(Liste) 아트페어는 단지 화려하기만 한 그림들이 넘쳐나 관람객들에게는 환영을 받았으나 큐레이터들의 흥미를 끌지는 못했다고 평가하여 비판적인 입장을 취하였다.

볼타쇼(Volta Show)는 큐레이터와 컬렉터들에게 참신한 신진작가들의 작품을 선보이고, 국제적으로 명성 있는 갤러리들을 소개하기 위한 자리이다. 2005년 1회 볼타쇼(Volta Show)는 아트 바젤과 동등하게 1만 명 이상의 관람객이 다녀갔다.

1회 볼타쇼(Volta Show)에서는 뉴욕에 거주하고 로블링 홀 아트 갤러리(Roebling Hall Art Gallery)를 대표하는 칠레 작가 이반 나바로(Ivan Navarro, 1972-)의 작품이 많은 관심을 끌었다. 밝은 전구들을 이용한 그의 작품은 3개의 에디션 중 2개가 각각 4만 달러에 판매되었다. 이외에도 뉴욕 벨웨더 갤러리(Bellwether Gallery)의 앨리슨 스미스(Alison Smith)의 멀티미디어 조각 등이 관심을 끌었다. 2006년 2회 볼타쇼는 좀더 넓은 장소로 옮겨 바젤 항구(Basel

harbor)에서 이루어졌다.

볼타쇼(Volta Show)에서 멀리 떨어지지 않은 곳에서 열린 발레라티나 아트페어는 마리안젤로 카푸쪼(Mariangelo Capuzzo)에 의해 기획되었고, 마이애미(Miami)로부터 온 그룹에 의해 조직되어 아트바젤 행사 기간 동안 유럽에 라틴 예술가들과 갤러리들을 선보이기 위한 아트페어다.

브라질리아 문화관(Brasilea Kulturhaus)이라고 불리는 시 해안의 4층짜리 빌딩에서 홀을 따라 각층마다 한 줄로 멕시코 · 남아메리카 · 스페인 · 이탈리아 · 미국 · 덴마크에서 온 갤러리들을 배치하였다.[83]

③ 아트 시카고(Art Chicago)

1993년 재정비된 아트 시카고(Art Chicago)는 150여 개 정도의 갤러리가 참여하였다. 아트 시카고는 미국에서 가장 성공적인 아트페어였으며, 1980년 설립된 것으로 1993년 토마스 블랙만 어소시에이츠(Thomas Blackman Associates Inc.)에 의해 재정비되었다. 출품작의 종류는 다른 아트페어와 마찬가지로 페인팅, 드로잉, 조각, 그래픽 작품, 대량 생산품, 사진, 아트북, 정기 간행물, 비디오 설치, 대형 조각 등 다양하다.

관람객은 매 해 약 3만 명 정도이고, 2006년 토마스 블랙만(Thomas Blackman)은 시카고의 골동품 박람회를 주관하는 시카고 머천다이즈 마트 자산회사(Chicago Merchandise Mart Properties, Inc.)[84]로 소유권을 넘겼다. 이 회사는 같은 기간, 같은 장소에서 개최되는 아트 시카고(Art Chicago)와 골동품 박람회가 서로에게 이익이 될 것이라고 예상하였으나 이후 이 페어의 영향력과 수준은 하락하는 추세에 있다.[85]

④ 아트 쾰른(Art Cologne)

1967년에 시작하여 가장 오랜 역사를 지니고 있는 아트 쾰른(Art Cologne)은 2006년에는 6만 명의 관람객이 다녀갔고, 1,721개의 보도매체가 취재하였으며, 이중에는 162개의 라디오, 153개의 TV매체가 포함되었다. 시청자는 무려 3,825만 명 정도로 추정된다. 이 아트페어는 '뉴 탤런츠(New Talents)'라는 프로그램을 운영해 젊은 신진 작가들을 육성하는 데 많은 관심을 보이고 있다. 이 프로그램이 25주년을 맞이한 2005년부터는 '젊은 작가들을 위한 아트 쾰른 프라이즈(ART COLOGNE-Preis für junge Kunst)'를 수여하고 있다.

수상자는 1만 유로에 상당하는 개인전 지원이 주어진다.[86] 또한 신생 갤러리들의 발전을 위해 아트페어 참가비를 저렴하게 해주는 프로그램인 '뉴 컨템포러리즈(New Contemporaries)'를 운영하고 있다. 뿐만 아니라 세계 예술시장의 발전을 위해 2006년부터는 '숨겨진 보물들(Hidden Treasures)'이라는 행사를 통해 많이 알려지지 않은 40세 이상의 작가들을 6명 정도 선정하여 그들의 작품을 소개하고, 컬렉터들에게 저렴한 가격으로 추천된다.[87]

⑤ 피악(FIAC)

프랑스 파리 그랑팔레(Grand Palais)에서 개최되는 피악(Foire Internationale Art Contemporain/FIAC)[88]은 1974년 장 페리에 주에(Jean pierre Jouet)에 의해 80여 개의 갤러리와 출판사에 의해 시작되었으며, 처음 명칭은 시악(Salon International d'Art Comtemporain/SIAC)이었다.

피악(FIAC)은 문화 예술의 중심지였던 파리에서 많은 예술가들이 미국으로 건너가면서 야기된 위기를 대처하기 위한 하나의 대안으로 만들어졌다. 이후 1980년대가 넘어가면서 피악은 위력 있는 아트페어로서의 역할을 하게 되었다. 1981년에는 19개국의 137개 갤러리들이 참여했고, 2006년에는 22개국 169개의 갤러리가 참여하였으며, 그 중 프랑스 국내 갤러리는 77개로 45%에 달하며 외국은 런던의 웨딩턴 갤러리 등 92개 갤러리가 참여하여 55%에 달한다. 그러나 피악은 1990년대 이후 점차 하락하였다.

⑥ 아트 바젤 마이애미비치(Art Basel Miami Beach)

아트 바젤 마이애미비치(Art Basel Miami Beach)[89]는 전 세계적으로 알려진 스위스의 바젤 아트 페어의 미국 자매 이벤트(American sister event)로 출발하면서 기존의 아트 시카고(Art Chicago)나 아트 마이애미(Art Miami) 등 기타 대형 아트페어를 추격하고 있으며, 이미 작품 판매나 지명도에서 앞선 것으로 평가된다.

아트 바젤 마이애미비치는 '컨템포러리 아트 쇼'를 포함한 문화 이벤트의 새로운 타입을 구사하며, 아트 쇼에는 특별한 전시, 파티, 크로스오버 이벤트(음악, 필름, 건축, 디자인) 등의 흥미로운 프로그램이 포함되어 있다. 이 지역은 해변가와 최고의 호텔, 레스토랑이 주변에 위치하여 단지 전시회뿐만 아니라 휴양도시와 관광도시로서의 명성을 활용하고 있다는 것이 장점이다.[90]

그 중에서 '아트 바젤 좌담' 프로그램은 불가리(Bvlgari)와 협동으로 만들어진 새 포럼이다. 이 포럼을 통해 서로 의견을 교환할 수 있는 기회를 가지며, 강연자와의 개인적인 만남으로 인해 지식의 폭을 넓힐 수 있다. 주제는 컬렉션과 예술품 전시에 초점을 맞추고 있다. 이 프로그램에는 우수한 미술품 컬렉터, 뮤지엄 디렉터, 비

마이애미 남부 해변에서 열린 컨테이너 빌리지 '아트 포지션.' 아트 바젤 마이애미의 작품 운송용 컨테이너들을 움직이는 전시장으로 재활용하여, 각국의 신진 갤러리들의 낮은 가격대 작품을 판매해 많은 수익을 거뒀다. 아트바젤 마이애미 보도자료 2004년 3월

엔날레 큐레이터, 유명한 예술가, 건축가, 출판업자, 스폰서와 유명인이 참여한다.

2006년에는 3만 5천 명의 관람객이 다녀갔다. 또한 이 페어의 특징 중 하나는 전시, 토론, 콘서트와 칵테일파티 등 예술과 즐거움이 함께한다는 것이다. "우리는 고를 수 있는 다양하고 광범위한 선택 메뉴를 가지고 있다"고 아트 바젤 마이애미비치와 스위스에 있는 아트 바젤의 디렉터인 사무엘 켈러(Samuel Keller)는 말했다. 그는 이어서 "흥미로운 일 중의 하나는 아트페어에서 수준 높은 작품과 사람들을 만날 수 있다는 점이다. 당신은 해변가에서 예술품에 대한 이야기를 이러한 사람들과 나눌 수 있다"라고 덧붙였다.

맨해튼에 있는 디치 프로젝트 갤러리(Deitch Project Gallery)의 대표는 "이것은 단지 컨벤션 센터에 있는 무역 페어(trade fair)가 아니다. 이곳에는 콘서트와 세미나 등이 있다. 그리고 또 하나 대단한

점은 어떻게 마이애미비치 커뮤니티가 이것을 포용했느냐이다"라
고 하였다.[91]

⑦ 아르코(ARCO)

스페인의 아르코(Feria Internacional de Arte Contemporaneo,
International Contemporary Art Fair/ARCO)는 1980년에 시작하여
1982년에 오픈한 페어이며, 2007년 한국을 주빈국으로 정하여 우
리에게도 널리 알려진 아트페어이다. 이 페어 역시 페인팅, 드로잉,
조각, 그래픽 작품, 사진, 비디오, 퍼포먼스, 테크니컬 아트 등 다
양한 분야의 작품이 다루어지고 있다.

2003년에는 개관에 맞추어 마틴 슈반더(Martin Schwander)가 큐
레이팅 한 젊은 스위스 작가들의 작품을 주로 전시하는 갤러리들
로 구성된 '2003 아르코의 스위스전(Switzerland in ARCO' 03
program)'을 기획하였다. 이 프로그램은 스위스 미술과 건축, 사진
들을 전시하는 것으로 마드리드의 주요 박물관 등에서 전시되었다.

이 아트페어에서의 관심거리는 숨어 있는 젊은 작가들의 작품을
전시하는 '신진 작가(Art Unknown)' 프로그램이다. 또 뉴욕 갤러리
들이 선정한 유명 작품에 초점을 맞춘 전시도 기획되었다. 이외에
도 전 세계 갤러리, 미술가, 수집상, 평론가, 큐레이터, 현대 미술
전문가 250명의 유명인사와 약 55회의 패널 토론을 실시함으로써
정보 교환과 미술시장의 흐름을 파악하는 데 노력하고 있다.[92]

최근 주최측인 이페마(IFEMA)와 국가가 협력하여 2007년에는
30여 개국 259개 갤러리가 참여하였다. 오프닝에는 스페인 국왕
후안 카를로스(Juan Carlos) 1세와 노무현 대통령이 참석하는 등 범
국가적인 관심을 쏟고 있다. 연간 400만 달러(한화 약 37억 5천만
원)의 지원을 하면서 국왕이 직접 내빈들을 초대하고, 200여 개의

2007년 스페인 아르코의 주빈국 행사로서 기획된 '도시성을 둘러싼 문제' 전시가 개최된 까날 데 이사벨 세군도(Canal de Isabel Ⅱ). 사진 제공 : 아르코 조직위원회

2007년 스페인 아르코의 주빈국 행사로서 까날 데 이사벨 세군도(Canal de Isabel Ⅱ)에서 개최된 '도시성을 둘러싼 문제들 – 대안공간 젊은 작가들의 시선' 쥬네비에브 브렐레트(Genevive Breerette) 기획. 사진 제공 : 아르코 조직위원회

2007년 스페인 아르코 전시장

뮤지엄들이 이 기간에 집중적으로 컬렉션을 하는 등 상당한 노력을 기울임으로써 세계적인 아트페어로 거듭나고 있다. 한국 역시 2007년에는 24억 원의 판매 기록을 올리는 성과를 기록했던 아트페어이다.

한편 2007년 한국을 위한 주빈국 행사로서 기획된 '도시성을 둘러싼 문제(a matter of urbanity, among other Things)' 전시는 까날데 이사벨 세군도(Canal de Isabel II)에서 개최되었으며, 기획자는 주느비에브(Geneviève Breerette) 전 프랑스 르몽드지 현대 미술 담당 전문기자이자 독립 큐레이터가 맡았다.

이 기획전은 스페인 마드리드 도심 북쪽의 옛 물탱크 건물에서 이루어졌다. 한국의 대안공간을 중심으로 새로운 비전을 제시하고

있는 신세대 작가들의 작품을 주축으로 하였으며, '도시성'에 대한 주제를 다루었다. 오아시스 프로젝트, 플라잉시티 등 설치, 싱글, 멀티채널 비디오 등의 작업들과 디지털 사진 등의 작업들이 선보이면서 관심을 집중시켰다.

⑧ 프리즈 아트페어(Frieze Art Fair)

최근 세계적인 관심을 끌고 있는 영국의 프리즈 아트페어(Frieze Art Fair)[93]는 2003년도에 처음으로 개최되었다. 주최는 《프리즈 *Frieze*》지[94]의 발행인인 매튜 슬로토버(Matthew Slotover)와 아만다 샤프(Amanda Sharp)가 하였다. 이 페어는 현재 활동중인 중견 작가나 참신한 신진 작가를 대거 참여시켜 서민층을 위한 틈새시장을 겨냥한 젊은 아트페어로 평가받고 있으며 매년 10월 셋째주 금요일 런던의 리젠트 파크(Regent's Park) 내에서 열린다. 프리즈 아트페어는 신생 아트페어로 유럽과 미주 지역의 갤러리에서는 '새로운 스타급 아트 페어'로 정평이 나 있다.

2004년에는 1회에 비해 참여 갤러리 수가 150개로 늘었고, 작가들도 두 배가 많은 2천여 명의 작품을 선보였다. 전 세계에서 신청한 400여 개의 갤러리 중 엄선한 140여 개 갤러리가 참여하는 행사로 치러졌으며, 유럽과 미국의 갤러리들 외에 모스크바·베이징·멜버른·오클랜드·서울 등에서 처음 참여하는 갤러리들도 포함되어 있었다.[95] 매튜 슬로토버(Matthew Slotover) 조직위 공동위원장은 "올해 공격적인 마케팅을 벌인 결과 모든 면에서 지난해보다 20% 가까운 성장을 보였다. 앞으로 스위스 아트 바젤, 미국의 바젤 마이애미(Art Miami)와 뉴욕의 아모리 쇼(Armory Show)와 맞먹는 규모로 키울 것이다"라고 말했다.[96]

이렇게 성공을 보이고 있는 프리즈 아트페어의 새로운 가능성은

2005년 런던에서 열린 프리즈 아트페어 전시 장면

2005년 런던의 프리즈 아트페어 전시장 입구

런던의 프리즈 아트페어 전시 장면

런던의 프리즈 아트페어 전시장, 이반 페니(Evan Penny), 「마드릴레뇨 No. 2(Madrileno No. 2)」, 뉴욕 Sperone Westwater 갤러리 출품. 사진 제공 : 최우석. 2005

프리즈 아트페어 전시 장면

터너 프라이즈(Turner Prize) : 영국의 가장 권위 있는 미술상으로 19세기 풍경화의 대가인 윌리엄 터너(William Turner, 1775-1851)의 이름을 따서 지어졌다. 1984년 처음 개최되었고 테이트 갤러리(Tate Gallery)가 주관하고 있다. 이 수상제도는 영국현대미술에 대한 세계미술계의 관심을 끌어올리고 영국현대미술의 동향을 이해하는 데 결정적인 역할을 하고 있다. 영국 내에서 두드러진 활동을 한 작가에게 2만 파운드를 수여하며 4-5명 정도의 1차 노미네이트전을 1개월 정도 거쳐 연말에 최종 1명을 선발하는 방식으로 진행된다. 시상식은 채널4에서 생중계된다.

신예 작가들의 진출이 두드러진다는 점이다. 아트 바젤과 같은 최고 수준의 페어가 많게는 수십만 달러 정도의 슈퍼스타 작가들의 작품을 선보이면서 질적인 우수성을 담보해 왔던 전략에 비하여 프리즈 아트페어는 작품은 신선하면서도 그보다는 낮은 미들마켓으로 5만 달러 이하의 작품도 쉽게 눈에 띈다.

이는 작품으로 승부를 걸어가는 신선한 질적 차별화를 꾀하고 있는 한 단면이다. 물론 여기에는 테이트 모던(Tate Modern), 헤이워드 갤러리(Hayward Gallery) 등의 저명한 미술관이나 갤러리 등이 설립되고, 터너 프라이즈(Turner Prize) 등의 작가지원 프로그램이 활발하게 진행되면서 영국미술시장의 활성화가 많은 힘이 되고 있다.

한편 부가서비스로 눈에 띄는 것은 특별 선정된 작가들의 전시와 함께 토론 형식으로 이루어지는 '좌담 프로그램'이다. 각 강의는 적어도 약 1시간 반 정도이며, 참가자들의 질문에 의해 강연자의 프리젠테이션이 진행된다. 또한 '좌담 프로그램'에서는 주제토론, 컬렉션, 뮤지엄, 공공미술, 미술심리학 등의 다양한 프로그램이 진행된다.

PKM 갤러리의 박경미 대표는 프리즈 아트페어(Frieze Art Fair)에서 새로운 가능성을 발견할 수 있었다는 점과 2004년에는 29세의 박세진과 같은 신진그룹들의 작품이 매우 호평을 받고 다수 판매되있는가 하면, 이불의 경우는 커미셔너들의 호평으로 외국의 전시에 연결되는 성과를 거두었음을 밝혔다. 더하여 철저한 작품 위주의 승부를 걸어야만 가능하다는 점을 강조하면서 20-30대의 가능성 있는 작가들의 작품을 집중적으로 관심을 쏟아야 한다고 부언하였다.[97]

⑨ 아모리 쇼(Armory Show)

뉴욕에서 개최되는 국제뉴아트페어(The International Fair of New Art)인 아모리 쇼(Armory Show)[98]는 1994년부터 1998년까지 뉴욕, 로스앤젤레스와 마이애미로 수천 명을 끌어들여서 높이 호평받던 그래머시 국제아트페어(Gramercy International Art Fairs)의 계승이었다. 아모리 쇼는 69번가 레지먼트 아모리에서 1999년 2월에 출범하였다. 그곳은 1913년에 미국 근·현대 미술을 소개했던 오늘날 전설적인 아모리 쇼의 이름을 따서 붙여진 바로 그 장소였다.

아모리 쇼의 설립 위원인 팻 헌(Pat Hearn), 콜린 랜드(Colin de Land)가 암으로 세상을 뜬 후, 그들의 이름을 딴 '팻 헌과 콜린 랜드 암협회(The Pat Hearn and Colin De Land Cancer Foundation)'가 설립되기도 하였다. 이 협회는 시각예술가 커뮤니티의 암에 대한 의료비용을 원조하는 비영리 기업이다.

3월에 개최되는 아모리 쇼는 150개 이상의 갤러리들이 참가하며, 허드슨 강가의 90번과 92번 부두에서 열린다. 이 페어의 성장세가 어느 정도 뚜렷해지자, 새롭게 총 4개의 다른 페어들이 허드슨 강가 90, 92번 부두에서 아모리 쇼와 때를 같이하여 개최되었다.

아모리 쇼의 디렉터인 케이트리즌 벡커(Katelijne De Backer)는 "더 많은 전시들이 동시에 열릴수록 좋다. 그것은 현대 미술에 관한 관심을 증가시키고 우리는 더 많은 사람들을 접할 수 있어서 좋다"고 말했다.

또한 "우리 페어의 참가자들은 2003년 2만 5천 명에서 4만 명으로 늘었다. 판매는 4,500만 달러(한화 약 528억 8천만 원)를 넘었고, 해마다 참가 신청이 늘고 있다." 그러나 익명의 한 딜러는 아모리 쇼의 지속적 역동성에 대해 다소 회의적인 입장을 보였다. "아모

리 쇼의 힘은 수그러들 것으로 보이고, 이 페어는 아마 아트 시카고(Art Chicago)와 같은 길을 걷게 될 것이다." 이는 1999년 이후 이 페어에 참여해 왔던 마리안 굿맨(Marian Goodman)과 바바라 글래스턴(Barbara Gladstone) 등 2명의 영향력 있는 뉴욕 딜러들이 최근 전시에는 이름을 싣지 않았다는 사실로 쉽게 알 수 있다. 마리안 굿맨(Marian Goodman)과 바바라 글래스턴(Barbara Gladstone) 둘다 이 글에 코멘트를 하지 않았다.

그러나 많은 참가자들은 여전히 이 아모리 쇼를 의미 있다고 보았다. 파리와 잘츠부르크(Salzburg)에 갤러리를 가지고 있는 타데우스 로팍(Thaddaeus Ropac)은 "뉴욕은 미국 큐레이터들과 연결되기 위한 중요한 장이다"라고 말했다. 그는 이어서 "우리는 마이애미에서조차도 보지 못한 것들을 여기서 볼 수 있다. 우리는 우리 예술가들과 프로그램을 발전시키고, 기획된 그룹 전시와 같은 부스들을 구경하기 위해 이 페어를 이용한다"고 말했다.

많은 사람들은 이와 동시에 뉴욕에서 개최되는 중소형 아트페어에는 무엇이 전시되는지 보려 한다. 디지털과 비디오 아트를 주제로 열리는 디바 아트페어(The Digital and Video Art fair/DIVA)는 올해로 3회를 맞이했다. 2006년 2회 때에는 엠버시 스위트 호텔(The Embassy Suites Hotel) 내의 3개 층을 빌려 40개 이상의 갤러리가 작품을 선보인 것에 이어 올해는 30개의 갤러리가 참여하였다.

2002년부터 개최되기 시작한 스코프 동시대 국제아트페어(Scope International Contemporary Art Fair)[99]는 호텔과 같은 통상의 장소에서 벗어나, 뉴욕의 11번가에서 36번가의 넓은 공장 건물의 1층에서 개최되었다. 또 새로 생긴 펄스 페어(Pulse fair)는 마이애미에서 성공적으로 12월에 데뷔했다.[100]

⑩ 베이징 국제화랑박람회(CIGE)

베이징에서 개최된 국제화랑박람회(CIGE).
2004년 5월

　베이징 국제화랑박람회(CIGE)는 제1회가 2004년 4월 22일부터 26일까지 개최되었으며, 69개 갤러리가 참여했고 3만 명의 관람객이 다녀갔다. 2005년 제2회는 1회와는 비교할 수 없을 정도로 발전하게 된다. 94개 갤러리가 참여했고, 1천만 달러(한화 약 100억 2천만 원)의 판매 기록을 달성하였다. 2006년 제3회에는 100여 개 언론매체가 취재하였으며, 총 판매액은 2천만 달러(한화 약 192억 1천만 원)에 달했고, 최고가는 130만 달러(한화 약 12억 5천만 원)를 기록했다.

　중국 작가들로서는 천이페이(陳逸飛, 1946-)의 작품이 60만 달러에 거래되었으며, 팡리쥔(方力鈞, 1963-), 장샤오강(張曉剛, 1958-), 쩡판즈(曾梵志, 1964-) 등의 동시대 작가들이 급부상하여 높은 가격에 거래되었다. 총 관람객은 4만 명을 넘어섰다. 한국은 이 해에 13개 갤러리가 참가하였다.

　2007년 5월 6일 폐막된 베이징 국제화랑박람회(CIGE)의 성과는 118개 갤러리의 참가와 거래액 2억 위안(한화 약 241억 1,800만 원), 4만여 명의 관람객 수와 3천여 명의 컬렉터가 다녀간 것으로 집계됨으로서 최근 중국미술의 상승세를 바탕으로 아시아 최고의 아트페어 수준을 기록하고 있다.

⑪ 걸프 아트페어(DIFC)

　아랍에미리트 두바이(Dubai)의 신흥중심지 마디아 아레나[101]에서 국제금융공사인 두바이 국제금융센터(Dubai International Financial Centre/DIFC)[102] 주도로 열리는 DIFC 걸프 아트페어(DIFC Gulf Art

Fair)는 전 세계의 갤러리 41개가 참여하였다. 개최 시기는 1회가 2007년 3월 8-10일[103]에 열렸다.

이 아트페어의 설립 배경은 2004년 5월 24일 두바이에서 처음 열린 크리스티 경매 성공과 관련이 있다. 당시 경매에는 중동, 러시아 등 세계 17개국에서 컬렉터들이 모여들었고, 낙찰액은 예상치의 3배를 넘었다. 2007년 2월 경매에 있어서도 약 2천만 달러(한화 약 187억 7천만 원)를 낙찰시킴으로써 그 가능성을 진단하게 되었고, 이러한 성과를 지켜보면서 자체적으로 아트페어를 조직해야 한다는 판단에 자신감을 불어넣었다.

유치 전략으로는 휴양차 마이애미를 찾은 부유층을 겨냥해 성공한 미국의 마이애미 아트페어와 틈새시장을 뚫어 성공한 런던의 프리즈 아트페어 등을 벤치마킹한 것으로 알려졌다. 여기에 치밀한 준비과정과 설득을 거쳐 런던의 화이트 큐브(White Cube) 갤러리, 파리의 엔리코 나바라 갤러리(Galerie Enrico Navarra), 비엔나의 맘 갤러리(Galerie MAM), 뉴욕의 막스 랭(Max Lang)과 도쿄의 SCAI 등 전 세계 특급 갤러리들을 참여시키는 등 차별화된 경쟁력을 갖추고 있다.

아트페어조직위의 존 마틴(John Martin) 디렉터는 "두바이는 중동 지역 최고의 금융시장이자 면세 지역이어서 딜러와 컬렉터들에게 상당한 메리트가 있다"며 "유럽과 아시아를 잇는 국제미술시장의 허브로 급부상할 것"이라고 덧붙였다.

2007년 1회 걸프아트페어에 참가한 가나아트 갤러리에서는 배병우의 작품을 영국의 축구 스타인 솔 캠벨(Sol Campbell)에게 6만 달러(한화 약 5,690만 원)에 판매하였으며, 가나아트갤러리에서는 김창열의 「무제 Untitled」(2006)를 판매하였다.[104] 1회에는 총 9천여 명 이상의 관람객이 방문하였다.[105]

두바이(Dubai)는 런던과 중국에서 항공으로 각각 일곱 시간 걸리

는 위치에 있으며, 거대한 문화프로젝트로 5개의 뮤지엄을 설립하려는 계획을 가지고 있다. 뮤지엄도 예술대학도 없는 도시지만, 동서양의 중간지라는 지역적인 이점과 막대한 자본력을 바탕으로 동시대 미술의 중심지로 떠오르고 있다.

상하이 아트페어 갤러리 부스들. 2005년 11월

3) 국경 없는 아트마켓의 대명사

① 세계적인 추세의 치열한 각축전

세계의 많은 아트페어 중 대륙을 넘나드는 아트 바젤(Art Basel)의 위력은 당분간 지속될 것으로 여겨지며, '글로벌 아트마켓의 첨병'이라고 불리는 5대 아트페어의 서열은 상당한 변화를 보이고 있다. 즉 아트 바젤을 이어서 아트 바젤 마이애미비치, 프리즈 아트페어, 아트 쾰른, 아르코 등이 각축전을 벌이고 있으며, 각기 도시나 국가, 대륙의 자존심을 걸고 치열한 경쟁이 예상된다.

한편 이상과 같은 페어들 외에도 2006년 4월 28일부터 5월 1일까지 '공원의 아트 시카고(Art Chicago in the Park)'라는 제목으로 개최되었던 아트 시카고(Art Chicago)는 이미 하향세가 두드러진 추세였다. 샌프란시스코 국제아트박람회(San Francisco International Art Exposition/SFIAE)는 시카고 아트페어(Chicago Art Fair)를 설립한 토마스 블랙만협회(Thomas Blackman Associates, Inc.)가 미국 서부 미술시장을 목표로 1998년에 시작하였다. 이는 미국 샌프란시스코 포트메이슨 센터(Port Maison, San Francisco)에서 매년 1월 개최되고 있다.

또한 공예와 사진 아트페어로서는 1988년 마크 라이만(Mark Lyman)에 의하여 창설된 SOFA(Sculpture Objects & Functional Art)

중국 상하이 아트페어, 2005년 11월

는 순수 공예 분야의 갤러리가 전 세계에서 1천여 개 참가하고 있으며, 순수미술 못지않은 공예의 페어로 유명하다. 2004년에 시작하여 "새로운 경영, 새로운 컨셉, 새로운 현장(Venue)"이라는 표제를 내걸고 세계의 사진분야 딜러와 갤러리들이 참여하는 '포토런던(The international Fair for Contemporary Photography)'은 2007년에 10개국에서 55명의 출품자와 33개의 갤러리, 8개의 출판사, 14개의 잡지가 참여하였고 2만 명의 관람객이 다녀갔다.[106]

또한 네덜란드 마스트리히트(Maastricht)에서 3월에 개최되는 TEFAF(The European Fine Art Fair)는 1975년 'Pictura Fine Art Fair'로 시작하였다. 주로 앤틱 분야와 고대 조각품으로 유명한 이 페어는 런던의 에널리 주다(Annely Juda)를 비롯한 갤러리들이 근·현대 작품을 출품함으로써 폭을 넓히고 있다. 최근에는 7만 명 이상의 관람객이 다녀가는 등 대규모의 아트페어로 거듭나고 있다.[107] 이 페어는 고미술품을 포괄하고 있으며, 24명의 스페셜리스트와 세계 140명의 전문감정사들로 이루어진 위원회를 통해 출

상하이 국제도시조각 비엔날레 출품작. 상하이 아트페어와 시기를 맞추어 동시에 개막된다.

중국 상하이 아트페어, 줄리아나 갤러리 부스에 앤디 워홀 등의 작품이 전시되고 있다. 2005년 11월

품작들을 사전 점검하는 것으로 알려져 있다.

한편 아시아 시장에서는 2006년 아트 베이징(Art Beijing)은 1회 행사에도 불구하고 거래액 2억 위안(한화 약 242억 4천만 원)에 2만 명의 관람객을 동원함으로써 베이징 국제화랑박람회(CIGE)에 쌍벽을 이루는 경쟁 체계로 돌입하였다. 2005년에 시작한 아트 타이페이(Art Taipei)는 2006년에 4만 명의 관람객을 동원하였고, 1억 5천만 타이완 달러(한화 약 44억 5천만 원)의 거래액을 기록하였으며, 이는 전년도에 비하여 50%, 관람객은 33%의 성장세를 보인 것이다.

상하이아트페어(Shanghai Art Fair, 上海藝術博覽會)는 1997년 설립되어 11월에 상하이마트(ShanghaiMART, 上海世貿商城)에서 개최된다. 국제화, 정품화, 시장화를 내걸고 저가 공예품부터 현대미술품까지 망라되는 이 페어는 일반적인 아트페어와는 달리 목공예, 자수, 벼루 등까지 다루는 등 그 성격이 종합적인 규모이다. 상하이 아트페어문화예술발전공사(上海藝博會文化藝術發展有限公

2005년 상하이 국제도시조각 비엔날레 출품작들

동북아권의 주요 아트페어 현황

아트페어 명칭	시작 연도	시기(월)	개최지	거래 총액
상하이 아트페어 (Shanghai Art Fair)	1997	11	상하이	6천만 위안 (한화 약 71억 5천만 원)-2006 6,700만 위안 (한화 약 83억 원)-2007
아트 싱가포르(ART Singapore)	2000	10	싱가포르	430만 싱가포르 달러 (한화 약 25억 6천만 원)-2006 5백만 싱가포르 달러 (한화 약31억 1천만 원)-2007 예상액
한국국제아트페어 (Korea International Art Fair)	2002	9	서울	한화 약 175억 원-2007
베이징 국제화랑박람회(CIGE)	2004	4	베이징	2억 위안 (한화 약 239억 4천만 원)-2007
아트페어 도쿄(Art Fair Tokyo)	2005	4	도쿄	10억 엔 (한화 약 7,826억 3천만 원)-2007
아트 타이페이(Art Taipei)	2005	8	타이페이	1억 5천만 타이완 달러 (한화 약 44억 5천만 원)-2006
아트 베이징(Art Beijing)	2006	9	베이징	2억 위안 (한화 약 242억 4천만 원)-2006
AIAA(Asia International Arts & Antiques Fair)	2006	5	홍콩	2,300만 달러 (한화 약 217억 7천만 원)-2006
상하이 컨템포러리 (ShContemporary)	2007	9	상하이	-

홍콩에서 개최된 AIAA 2007

司)의 주최로 열리는 이 페어는 시리즈 행사로 상하이 컨템포러리 (ShContemporary, 上海藝術展覽會國際當代藝術展)를 개최함으로써 9월과 11월 2개의 행사를 개최하게 되었다. 2006년 성과는 관람객 5만 8천 명이 다녀갔으며, 2005년에 비하여 3천 명이 증가하였다. 판매액은 6천만 위안(한화 약 71억 4천만 원)을 초과하였으

아트싱가포르 2007에서 베이징의 빠오리 경매회사가 부스를 열고 홍보하고 있다.

며, 2005년에 비하여 800만 위안(한화 약 9억 5천만 원)이 증가하
였다.[108]

　상하이 컨템포러리(Shanghai Contemporary, 上海藝術展覽會國際
當代藝術展)는 상하이 아트페어의 특화된 페어로서 아시아의 치열
한 미술품시장 경쟁 대열에 뛰어들었다. 이 아트페어는 상하이시
국제문화커뮤니케이션협회 상하이아트페어조직위원회, 동상하이
국제 문화영시그룹 등과 이탈리아 볼로냐페어그룹(bolognafiere)과
공동으로 주최하고 있다. 2007년 9월에 상하이전람센터(上海展覽
中心) 메인홀에서 제1회 행사를 개최하였으며, 123개의 갤러리가
참여하면서 바젤아트페어 팀이 어드바이저를 맡았다.

　갤러리의 구성은 45%가 아시아 지역이며, 55%가 유럽과 미국
지역으로 구성하여 중국의 미술시장에 드디어 서구권 아트마켓이
본격적으로 진출하는 신호탄을 터트렸다. 이와 같이 다극화된 경
쟁대열에서 한국의 'KIAF'는 이제 국내시장을 넘어서 가깝게는 아
시아시장, 넓게는 전 세계시장을 상대로 경쟁해야 하는 과제를 안

2007년 홍콩의 AIAA 개막식 장면. 사진 제
공 : 정종현

아트엑스포 말레이시아 2007

고 있다.

또한 베이징, 서울, 타이페이에 이어서 2000년에 출발된 아트 싱가포르(ART Singapore)가 10월에 개최되며, 아트리치 회사(ARTREACH Pte Ltd)가 주최하면서 싱가포르화랑협회가 후원하고 있다. 홍콩에서는 2006년에 출발한 AIAA(Asia International Arts & Antiques Fair)가 급상승하고 있다. 2007년에는 아트페어 개최 기간인 5월 26일 3대 경매회사인 본햄스(Bonhams)의 아시아 진출을 위한 최초 경매가 아트페어와 연계하여 개최되었으며, 빠오리(保利) 예술박물관소장의 청동기가 특별 프로그램으로 진행되었다.[109] 2006년 판매액은 약 2,300만 달러(한화 약 217억 7천만 원)로 추정된다. 여기에 1988년에 출범한 멜버른 아트페어(Melbourne Art Fair)와 최근 경기 호황으로 전열을 가다듬고 재출발한 아트페어 도쿄(Art Fair TOKYO)의 새로운 도전 역시 아시아시장의 관심거리가 되고 있다.

② 다양한 전략들

세계 아트마켓에서 이제는 국경의 의미가 없다. 전 세계의 아트페어 순위에 있어서는 부동의 1위를 지키고 있는 아트 바젤(Art Basel)에 이어서 아트 시카고(Art Chicago), 아트 쾰른(Art Cologne), 아트 마이애미(Art Miami) 등이 거론되었고, 피악(FIAC)은 프랑스의 자존심으로 인지되었던 것이 기존의 위상이었다. 그러나 최근 들어서 몇 가지 요인에 의하여 프리즈 아트페어와 아르코 등이 상승하면서 미국의 아트 마이애미, 시카고, 프랑스의 피악 등이 하락하면서 상당한 순위 변화가 이루어지고 있다.

그렇다면 문화의 자존심이라고 일컬어지는 세계 아트페어의 경쟁력과 순위 변화는 어디에서 기인하는가?

이 문제는 당연히 국력이나 경제적 환경, 지리적 조건 등도 우선하겠지만 무엇보다도 주최 측이 수요자들의 요구를 읽고, 그에 걸맞는 최상의 갤러리들을 선정하며, 최고의 컬렉터들을 어떻게 유치할 수 있느냐에 성공의 열쇠가 있다.

대표적인 아트 바젤의 선두 유지와 그 비결도 마찬가지이다. 이 페어의 성공 요인은 우선적으로 앞서 말한 컬렉터들의 기호에 적합한 최상의 작품들을 선별하여 선보일 수 있는 철저한 기획과 조직력을 확보하고 있다. 다른 하나는 지리적, 경제적 역학 관계를 잘 이용하고 있다는 점이다. 즉 바젤은 접근성에서 프랑스와 독일 등 여러 나라에서 여행하기 편리한 교통 여건을 지니고 있다. 여기에 베니스에서 비엔날레가 개최되는 시점에는 동시에 열림으로써 부가적인 이익을 얻고 있다.

그러나 아트 시카고(Art Chicago), 아트 마이애미(Art Miami)의 경우는 다르다. 미국의 경제적인 변화에 의하여 자금 유통이 어려워진데다가, 9·11 사태 이후 줄어든 관광객들과 테러 공포 등이 복합적으로 작용하면서 급격히 작품 판매량이 줄어들었던 하향세에서 다시 상승하지 못하고 있다. 이에 비하면 오히려 프리즈 아트페어(Frieze Art Fair)나 아트 바젤 마이애미비치(Art Basel Miami Beach) 등이 선두로 나서고 있는 추세다.

이들의 경영 전략을 살펴보면, 우선 프리즈 아트페어(Frieze Art Fair)의 경우 탄탄한 기획력을 겸비한 미술잡지사에서 기획하고 있다는 점과 아트페어로서 상업적인 분위기보다는 비엔날레(Biennale)와 같은 절대평가를 받는 신선한 경향을 잘 융합함으로써 적절히 수준 있는 세계적 트렌드와 실험사조를 혼합함으로써 다른 아트페어와 차별화를 시도한 것이다.

가격 경쟁에서는 몇 만 달러 정도의 작품들을 중심으로 선별함으로써 작품의 신선도와 가능성에 비하여 다소 부담이 없는 가격

비엔날레(Biennale) : 2년마다 개최되는 전시행사. 원래의 뜻은 이탈리아어 '2년마다'에서 파생되었다. 권위 있는 비엔날레로는 '베니스비엔날레'가 있으며 6월에서 9월까지 열린다. 이밖에 미국의 '휘트니비엔날레'와 브라질의 '상파울로비엔날레' 프랑스의 '리옹비엔날레' 등이 있으며 우리나라는 1995년 시작된 '광주비엔날레'와 2002년에 출범한 '부산비엔날레'가 있다.

2007 ARCO에 참가한 가나아트 갤러리 부스. 한국이 주빈국으로 초대되었다.

2005년 11월 중국 상하이 아트페어에 전시된 한국현대미술특별전

대로부터 고가 전략에 이어지는 성격상의 특징을 표방한다. 이러한 전략은 최근 영국의 다양한 제도적 뒷받침과 맞물려 2년 연속 수직적인 상승세를 보이고 있다.

이어서 아트 바젤 마이애미비치(Art Basel Miami Beach)의 경우 '신예술 메카(A new art Mecca)'라는 타이틀을 달고 아트 바젤(Art Basel)의 역사와 기획력을 바탕으로 신선한 작품 경향과 서비스를 제공하고 있다. 이 페어에서는 사실상 아트 바젤(Art Basel)에서 보이는 대작이나 슈퍼스타들 위주의 작품들보다는 새롭게 부각되는 중상위권 작품들이 주류를 이루고 있다는 점과 아트 바젤에 진출하지 못한 수백 개의 갤러리들이 본선에 진출하기 전에 예선에 진출한다는 심리적인 작용으로 앞다투어 신청하고 있는 것도 들 수 있다.

한편 모든 대표적인 아트페어들에서는 주빈국 행사나 특별전 등을 개최하여 행사의 역동성을 보여주면서 각국 미술계 교류와 함께 각기 다른 문화권역의 정보 교류를 시도하면서 관람객들의 흥미를 돋우게 된다. 특히 주빈국으로 초청된 경우는 모든 홍보 자료에 주빈국을 표기하며, 전시 부스를 무료로 제공한다든가, 특별전 행사, 관련 세미나, 이벤트 등을 서비스한다.

우리나라로서는 이탈리아(2000), 영국(2001), 호주(2002), 스위스(2003), 그리스(2004), 멕시코(2005), 오스트리아(2006)에 이어서 2007년 2월 스페인의 아르코에서 주빈국으로 초대된 것이 대표적이다.

3. 한국의 아트페어

한국에서도 세계의 5대 아트페어를 중심으로 갤러리 현대, 국제 갤러리를 비롯하여 많은 갤러리들이 지속적으로 참가를 하고 있으며, 최근에는 많은 갤러리들이 세계의 크고 작은 페어에 참여하면서 글로벌 마켓의 가능성을 열어가고 있다. 그 중에서도 1996년 피악(FIAC) 같은 경우는 '한국미술의 해'로 지정이 되어 유럽시장에 진출할 수 있는 교두보를 마련해가는 계기가 되었으며, 국제화 전략에 발맞추어 정부에서도 1999년 이후 매년 2억 원을 참가 갤러리들에게 지원해 옴으로써 국제 무대의 진출을 적극 후원하였다.

그 결과 2007년 2월 14일부터 19일까지 스페인 마드리드에서 열린 아르코(ARCO) 아트페어에 한국이 주빈국으로 선정되었고, 이 행사에도 정부는 문화관광부 예산과 기업 협찬금 등 30억 원을 지원했다.

한국은 가나아트 갤러리, 국제 갤러리, 아라리오 갤러리, 갤러리 현대 등 14개 갤러리[110]가 참여해 모두 320여 점, 24억 원 정도를 판매하였다. 이것은 해외 아트페어에서 한국 갤러리들이 올린 매출 기록 중 최대 액수이다. 작가로는 천성명, 노상균, 배병우를 비롯하여 함섭, 극사실주의 작가 안성하, 지용호, 송현숙 등 여러 작가가 매진을 기록함으로써 특히 신진 작가들의 국제무대 진출의 가능성을 재확인하였다.[111]

국내에서는 현재까지 20-30여 개의 아트페어가 열리고 있으며, 2000년대에 들어서면서 급격하게 다양한 성격의 페어가 출범해왔다. 어느 정도 본격적인 아트페어의 형식을 갖춘 경우는 한국국

제아트페어(Korea International Art Fair/KIAF), 화랑미술제(Seoul Art Fair), 서울국제판화사진아트페어(Seoul International Print, Photo & Edition Works Art Fair/SIPA) 등을 들 수 있다.

이 중에서 한국국제아트페어(KIAF)나 서울아트페어(Seoul Art Fair) 등은 해외의 기존 아트페어(Art Fair) 형식을 구사하면서 갤러리나 경매 등과 축을 이루는 전형적인 미술시장의 형태를 구축하고 있다. 한국국제아트페어(KIAF)는 한국화랑협회가 화랑미술제를 서울아트페어로 개편한 데 이어서 2002년에 부산 아시안게임을 계기로 부산 국제아트페어를 주도하면서 출범하였다. 이후 2003년부터는 서울에서 개최되어 오면서 가장 대표적인 페어로 거듭났다.

1) 한국국제아트페어(Korea International Art Fair/KIAF)

2002년 9월에 부산전시·컨벤션센터(BEXCO) 제2전시장에서 출범한 한국국제아트페어(KIAF)는 현재 국내 아트페어로서는 가장 큰 규모의 행사로서 2회부터는 서울의 코엑스(COEX)에서 행사가 진행되어 왔다.

2002년 제1회 한국국제아트페어(KIAF)는 국내외 100여 개의 갤러리와 20여 미술 관련업체가 참가하였고, 400여 명의 작가들과 2천 점 정도의 작품이 출품되었다. 20개의 해외 화랑을 포함해 총 97개 화랑이 100개 부스를 설치하였고, 특별전으로 '동방의 빛'이 기획되었다. 또한 미술저널·출판, 아트숍 등 미술관련 부스 12개가 설치되었다.

2003년도 제2회 한국국제아트페어(KIAF)는 서울의 코엑스 인도양홀(6,561m²/2천 평)에서 개최되었으며, 75개의 국내 화랑과 30

2003년 KIAF. 서울 코엑스 전시장

개의 해외 화랑(대만·독일·스페인·영국·프랑스·이탈리아·일본·중국·캐나다) 등 10개국 105개 화랑이 참가하였고, 600여 명작가의 작품 3천여 점이 출품되었다.

특별전으로는 13명의 한·중·일 대표 작가들이 참여하는 조각전 '동방의 빛 Ⅱ' 특별전을 비롯하여, 티엔리밍(田黎明, 1955-), 리우칭허(劉慶和, 1961-), 왕샹밍(王向明, 1956-), 천수샤(陳淑霞, 1963-), 지다춘(季大純, 1968-), 리우예(劉野, 1964-) 등 중국 현대 미술의 흐름을 알 수 있는 작가들의 작품이 전시된 '중국현대회화전'이 열렸다.

한편 '아시아 미술시장의 현황과 전망(Today and of Asian Art Market)'이라는 주제로 국제 심포지엄이 개최되었는데, 한·중·일을 비롯한 아시아 각국의 화랑, 경매, 아트페어, 인터넷 등 미술시장 통계 및 현황, 미술시장에 대한 지원제도와 국민들 의식에

2004년 KIAF. 서울 코엑스 전시장

대한 전반적 내용, 향후 10년간 미술시장 변화 추이와 성장의 흐름, 아시아와 세계미술시장 관계와 진출 및 추세, 아시아 미술시장의 구체적인 교류방안과 세계화 방법론 모색 등을 주요 내용 각국의 전문가들이 발표와 토론을 하였다.

발표자는 한국의 김윤수, 최병식, 김재준, 김태수, 일본의 미네무라 토시아키(Minemura Toshiaki), 모도에 구니오(Modoe Koonio), 다나카 산죠(Danaka Sanzo), 중국의 문화부 처장 쑨치우시아(孫秋霞)를 비롯하여 리우타이나이(劉太乃), 베이징 화랑박람회 기획자 똥멍양(董夢陽) 및 인쌍시(殷雙喜) 등이 참여하였다.

2004년도 제3회 한국국제아트페어(KIAF)에 참여한 화랑들은, 한국의 83개 화랑을 비롯해 14개국 125개 화랑으로 심사를 통하여 선정되었으며, 특별전으로 '일본 현대 미술전'과 '디지털아트 리미티드(Digital Art Limited)'전을 개최하였다.[112]

'일본 현대 미술전'에는 일본 현대 작가 30명의 회화 작품 60점

2003년 KIAF 전시장

2007년 SIPA에 개설된 2008년 KIAF 홍보부스

이 소개되었다. '디지털아트 리미티드' 전에서는 디지털 및 미디어를 이용한 작품들을 소개하는 자리로, 백남준(1932-2006)의 로봇 시리즈와 드로잉이 전시되는 '백남준 특별전'과 영상 및 설치 작품을 만나는 특별전으로 구성되었다.

　2005년에는 11개국 126개 화랑이 참가하였으며, 3천여 점의 작품이 출품되었다. 2004년 3회 때까지는 한·중·일 동북아 3국의 현대 미술 현황과 흐름을 중심으로 한 전시를 이루었다면, 2005년부터는 유럽 현대 미술시장과의 교류를 시도하고 '한·독 문화교류의 해'를 기념해 독일 기성 작가에서부터 20대 신진 작가들의 인물, 초상 작품전인 '독일 현대 미술전'과 독일 작가 5명과 한국 작가 5명이 공동으로 작업한 '디지털 미디어 아트(Digital Media Art)' [113] 등 2개의 특별전이 기획되었다.

　2006년 한국국제아트페어(KIAF)에서는 2005년의 2배 수준인 5만여 명의 관람객이 몰렸고 작품판매액 역시 74억 원으로 전년

2006년 KIAF. 서울 코엑스 전시장

도의 2배를 초과한 것으로 나타났다.[114] 국제 갤러리, 갤러리 현대, 가나아트 등 99개의 국내 화랑과 프랑스·독일·영국·미국·스페인·대만·중국·일본 등 모두 13개국의 150개 화랑이 참여하였다.

총 3천여 점이 출품되었으며, 작품 가격은 100만 원대부터 수억 원까지 다양하였다. 한편 2006년에는 '한·불 수교 120주년'을 기념해 '프랑스 현대 미술 특별전'이 개최되었고, 회화, 사진, 조각, 미디어아트 등 23명의 작가들이 참여하여 총 58점의 작품이 전시되었다. 또한 이와 함께 '프랑스 현대 미술의 현황과 미술시장의 전망'이라는 주제로 포럼을 개최하였다.

KIAF 변화 추이

구분	2002	2003	2004	2005	2006	2007	2008
관람객(명)	180,000	23,000	28,000	32,000	50,000	64,000	61,614
판매액	7억 3천만 원	18억 원	20억 원	45억 원	74억 원	175억 원	140억 원

2007년은 코엑스의 인도양홀과 태평양홀을 동시에 사용하여 평소의 2배 규모로 확장되었다는 점에서 우선 급성장하는 아트마켓의 추세를 읽을 수 있었다. 18개국 208개 갤러리(국내 116개, 외국 92개)가 참여하였으며, 스페인이 주빈국으로 선정되었다. 판매 결과는 5천여 점에 2006년에 비하여 두 배가 훨씬 넘는 175억 원을 기록하여 미술시장의 열기를 실감케 하였다. 그러나 2008년에는 140억 원으로 발표되었고, 실제 거래액은 이에 못미칠 것으로 판단된다.

2) 화랑미술제(Seoul Art Fair)

화랑미술제(Seoul Art Fair)는 한국화랑협회에서 주최하는 행사로서 1979년 제1회 '한국화랑협회전'을 시작으로 1986년 제5회 때 '한국화랑협회미술제전(韓國畵廊協會美術祭展)'으로 개칭하였고, '서울아트페어(Seoul Art Fair)'란 명칭을 처음 사용하였다. 그 후 1987년 제6회 때부터 '화랑미술제(畵廊美術祭, Seoul Art Fair)'로 다시 개명한 후 현재까지 사용하고 있다.

'2005 화랑미술제'는 60개 화랑이 부스별 개최되는 본 전시와 함께 '한국화단의 베스트 작가, 베스트 작품'을 특별전으로 마련하였다. 참여 작가 36명의 작품 40점이 전시되었다. 전시 목적은 40대 중견 작가에서 작고 작가에 이르기까지의 한국 화단의 순수 조형예술의 정체성을 살펴보고, 미술사적 의미를 확인하는 전시의

예술의 전당 한가람미술관, 마니프, 구상아트페어, 아트서울, SIAF 등 많은 아트페어가 이곳에서 개최된다.

마니프 2007. 조각가 전준의 작품이 전시되어 있다.

의미를 전제하고 있다. 내용은 회화, 판화, 조각 등의 다양한 장르와 양식을 통해서 특정 주제나 내용을 초월하여 예술에 있어서 작품성과 시장성에서 경쟁력을 갖춘 작품들을 선정하였다.

2006년도는 한국화랑협회의 63개 회원 화랑이 참가하였고, 특별전으로는 '2006 베스트 탑 10(BEST TOP 10)' 전과 '21세기 현대 미술을 이끄는 작가전' 이라는 2개의 전시가 기획되었다. '21세기 현대 미술을 이끄는 작가전' 에서는 루이스 부르주아(Louise Bourgeois, 1911-), 다니엘 뷔렌(Daniel Buren, 1938-), 알렉산더 칼더(Alexander Calder, 1898-1976), 귄터 푀르크(Günther Förg, 1952-), 데미언 허스트(Damian Hirst, 1965-), 요르크 임멘도르프(Jörg Immendorff, 1945-) 등 세계적인 작가들의 작품이 출품되었다. 이는 독일 경제지 《캐피털 *Capital*》이 선정한 작가들의 작품을 중심으로 선정되어 범세계적인 인기 작가들에 대한 기획으로 평가된다.[115]

서울아트페어 대구 소헌화랑 부스. 2007년 10월. 예술의 전당

3) 마니프(MANIF)

1995년에 시작되어 매년 예술의 전당에서 개최하고 있는 '마니 프(Manifestation d'art nouveau international et forum/MANIF)[116] 서울 국제아트페어'는 마니프는 물론 '아트서울(Art Seoul)' '구상미술 대제전' '서화아트페어'를 개최하여 청년 작가층과 서예, 문인화 페어 등으로 영역을 확장시켜 나가는 역할을 하였다.

마니프의 본 전시에는 외국의 작가들도 상당수 참여하였고, 기존 의 호당 가격제와 미술품 가격의 이중 구조가 가지는 폐단을 해결 하기 위하여 작품 정찰제를 이슈로 내걸고, 작가들을 직접 섭외하 여 부스를 마련하는 형식으로 출범하였다. 다시 말해 일반적으로 아트페어라 하면 갤러리들이 부스를 마련하고 구축하는 형식이지

마니프에 출품된 유휴열 작품. 2007

제1회 마니프 서울국제 아트페어에 출품된 마우로 스타치올리 작품. 사진 제공 : 마니프

2006년 구상미술대제전에 전시된 강형구 부스, 예술의 전당

만 마니프(MANIF)는 갤러리가 배제되고, 작가 스스로가 독립된 부스를 운영하는 '군집개인전' 형식을 띤다. 따라서 마니프는 미술시장의 형식을 포함하는 동시에 소규모의 개인전이라는 두 가지 성격을 포함한 형태이다.

2006년이 관람객 1만 8천 명에 판매작품수 500여 점, 판매액 6억 6천만 원 정도를 기록했다. 이 페어는 작가들에게 부스비를 받지 않고, 주최측에서 일체의 부담을 한다는 점에서 차별화된 전략을 구사하였다.

'아트 서울(Art Seoul)'과 '구상미술대제전'에 붙여진 '김과장, 그림 쇼핑가요'라는 전시 제목은 상당한 반응을 보였으며, '과장' 명함을 가진 입장객에는 일행 중 1명까지 무료로 입장되며, 매일 2명씩 10호 판화를 선물하는 등의 부대행사를 개최하였다.

4) 서울국제판화사진아트페어(SIPA)

서울국제판화사진아트페어(Seoul International Print, Photo & Edition Works Art Fair/SIPA)[117]는 2005년부터 시작된 국제적인 아트페어이면서 그 역사에 비하여 매우 수준 있는 페어로 평가되고 있다. 물론 이와 같은 배경에는 1994년 한국판화진흥회(KPAPC)가 창립되었고, 이듬해인 1995년부터 서울판화미술제가 실시된 후 매년 지속적으로 전시를 개최하는 등 10년 동안 축적된 경험을 바탕으로 아트페어의 기초적인 역량이 갖추어진 데서 비롯된다.[118]

특히 이 아트페어는 한국판화진흥회의 기존 회원들이 긴밀한 연계 관계를 형성하고, 이를 바탕으로 사전 준비를 거듭하면서 사업을 진행하고 있다는 점에서 다른 페어와 차별화된다. 또 해외에서도 보기 드문 사진과 판화 전문 아트페어라는 점에서 더욱 관심을

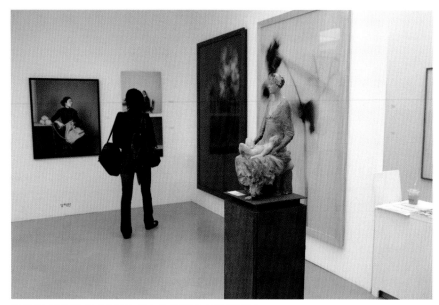

2007년 SIPA의 박여숙화랑 부스에 출품된 사진 작품들

집중시킨다.

2005년 서울국제판화사진아트페어(SIPA)에는 국내의 40개 화랑과 공방을 비롯해 해외의 27개 화랑과 공방이 참여하였다. '한·일 우정의 해'를 맞아 특별전으로 일본 판화 작가 46명의 작품 160여 점이 전시된 '일본 현대 판화전'과 '한국 사진전' '일본 사진전'이 전시되었다.

2006년 9월 27일부터 10월 1일까지 열린 서울국제판화사진아트페어(SIPA)는 판화, 사진, 기타(Edition Works-판화적 성격의 부조 및 입체 작품)의 3개 부분으로 구성되었다. 10개국의 작가 작품 약 1,700점이 출품되었다.

이 중에서 판화가 1,168여 점, 사진이 21점, 기타 45점으로 판화가 사진보다 약 6배 가량 많은 작품이 출품된 것으로 나타났는데

이는 아직까지 판화가 주를 이루고 있음을 알 수 있다.

'2006 서울국제판화사진아트페어(SIPA)'의 개최 방향의 핵심은 판화·사진 전문 아트페어, 교육의 기회 제공, 아시아의 신진 작가를 발굴 양성, 국내 신진 작가를 발굴 양성, 판화의 개념 확장 등을 주된 사업으로 제시하고 있으며, '판화·사진 전문 아트페어'로서 우리나라뿐 아니라 외국에서도 사례를 찾기 힘든 수준과 성격의 행사로서 미술시장과 미술사적으로도 매우 중요한 의미를 갖는다.

특별전으로는 '한·중·일 대표 작가 판화전'에서는 한국의 박서보, 중국의 팡리쥔(方力鈞), 일본의 쿠사마 야요이(草間彌生 Yayoi Kusama, 1929-)의 작품이 전시되었고, 이외 '아티스트의 얼굴 사진전' '패션 사진전' '중국 판화전' '신예 작가 지원전-벨트(BELT) 2005 선정 작가전'을 개최하였으며, 현대판화특별강연회, 사진특별강연회, 아시아 벨트전 등이 부대적인 행사로 개최되었다.

2006년 국내에서는 52개의 화랑 및 공방이 전시에 참여하였고 해외 참가업체는 19개였으며, '화랑기획전' '공방기획전' '관련업체전'으로 구성되었다. 서울국제판화사진아트페어(SIPA) 측은 "출품작을 판화, 사진이 전시 작품의 50% 이상이어야 하며 조각의 경우 에디션이 9개 이상 있어야 출품 가능하도록 규정하는 원칙을 세우고 있다"고 밝혔다. 여기서 조각의 경우 9개의 에디션을 언급한 것은 오리지널과 복제의 개념에 대한 정의를 두고 구분한 것으로 판단된다.

한편 신진 판화 작가 발굴을 위해 공모전 형식으로 진행되는 '벨트(BELT) 선정 작가전'은 공모를 통해 5명의 신인 작가를 선정한 후 심사를 통해 개인전을 개최해 주고, 여기서 선정된 1명이 다음해 서울국제판화사진아트페어(SIPA)에서 단독 부스를 제공받아 국내외 작가들과 함께 자신의 작품을 선보일 수 있는 기회를 가지게 된다. 2005년 1월 선정된 5명의 작가는 청담동 일대 화랑에서

서울국제판화사진아트페어(SIPA) 2007 갤러리 서종 부스

개인전을 가졌고, 심사를 거쳐 최종 선정된 오연화의 실리콘 작품이 전시되었다.

5) 기타 아트페어

미술시장의 붐을 타고 2006년에 새롭게 출범한 SIAC(Seoul Identity Art & Culture)는 강남 일대의 갤러리들이 중심이 되어 개최한 행사로서 작가 250명이 1천여 점을 출품하였다. '100만 원대 작품전'을 선보임으로써 구매 계층을 유입하려는 노력을 곁들였으며, 2007년 12월에 개최된 서울오픈아트페어(SOAF)는 서울, 인천, 경기 지역의 갤러리가 참여하는 행사로서 중저가 작품을 중심으로 60여 개의 부스를 마련하였다.

'개인견본미술제(Solo Exhibition Festival/SEF)'는 개인전과 아트페어를 적절히 조합한 전시로 2004년부터는 명칭을 적절한 가격의 미술시장을 의미하는(Korea Affordable Art Fair/KAAF)로 변경하였고, 관훈동 공평아트센터에서 개최되었다. 또한 '한국 여성 작가 아트페어' '웨이브 아트페어' '서화 아트페어' '두산아트페어(DUSAN ART FAIR/DAF)' 등 전국적으로 수십 건의 1회성 혹은 연속성 아트페어가 개최되어 왔다.

2007년도에는 '아트스타 100축전'이 새롭게 출범하여 작품 등급제를 실시하는 등 새로운 전략을 선보였다. 한국전업미술가협회에서 주최하는 '대한민국미술제'는 작가들이 주최하는 아트페어이다. 2007년 미술제에는 모두 400여 명의 작가가 2천여 점을 출품하였으며, '100인의 개인전' '작은 그림의 향기' '생활 속의 미술' '펫 매니아' 등 각 주제별 전시와 '특별 초대전' '에포크(Epoch)' 등으로 진행되었다.

오픈아트페어 2007의 아트파크 부스. 정종기 작품이 전시되어 있다.

2007 아트대구 페스티벌 전시장

전국적인 행사로는 충북 아트페어, 대구 아트엑스포, 인천 아트페어, 전북 아트페어, 강원 아트페어, 리아트에서 주최하는 '아트대구(Art DaeGu)'가 2007년 12월에 오픈되어 대구, 경북 지역의 시장 개척을 목표로 오픈되는 등 전국적인 규모로 확대됨으로서 미술시장의 새로운 축으로 등장하였다. 그 중에서도 아트대구는 2007년 첫해에 32억 원 이상의 판매 성과를 기록하였으며, 지역에서 개최된 아트페어로서는 상당한 수준과 가능성을 보여주었다.

2008년 3월에 예술의 전당에서 개최된 '블루닷 아시아(BlueDot ASIA) 2008'은 아시아 4개국의 신진 작가 위주로 기존의 페어와는 차별화된 기획력을 보여주었다.

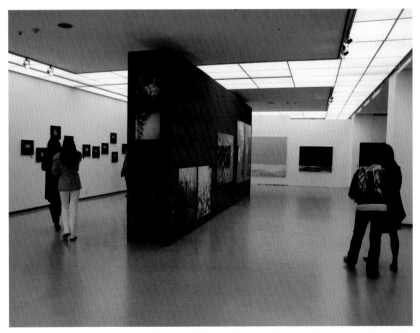

아시아 4개국의 신예 작가들을 중심으로 새로운 아트페어 형식을 출범시킨 '블루닷 아시아 (BlueDot ASIA) 2008' 2008년 3월 10일-15일. 예술의 전당

Ⅳ. 미술품 경매

국내에서도 미술품 경매회사들이 잇달아 새롭게 문을 열면서 2차 시장의 새로운 시대를 열어가고 있다. 미술품 경매는 사실상 투명한 시장 구조를 지닌다는 점에서 대중들에게 접근하는 데 있어 매우 색다른 의미를 지니고 있으며, 특히나 투자를 위한 구매에는 중요한 변수로 작용해 온 것이 사실이다.

이와 같은 장점을 지닌 구조 때문에 경매에 대한 관심은 미술시장뿐 아니라 사회적으로도 매우 흥미 있는 뉴스거리가 되기도 하고 미술시장의 향방을 좌우하는 공개된 지표로서 큰 의미를 갖는다.

우리나라로서는 아직 실험 단계에 있는 만큼 전문성, 조직력, 전략적인 차원의 허점이 많은 것도 사실이다. 이러한 점을 보완하고 진정한 미술품 경매의 비전을 위하여 아래에서는 유럽의 근대적 경매의 역사와 소더비, 크리스티, 필립스 등 세계적인 경매회사의 운영 체계 등을 살펴보았다. 후반부에서는 우리나라의 주요 경매회사들에 대한 개괄적인 이해와 운영 실태 등을 언급하여 상호 비교가 가능하도록 하였다.

1. 근대 유럽의 경매

　미술품 경매의 역사는 18세기 유럽에서부터 본격화되었다. 세계 각국의 사례가 있지만 대표적으로 오랜 역사를 지니고 있는 유럽 근대 경매를 살펴볼 필요가 있다.[119] 초기 경매는 매우 제한된 사람들에게만 기회가 주어졌다. 찰스 1세(Charles I 1600/30-1649)에 의해 구성된 유명한 컬렉션 경매는 각각의 가격을 설정하고 구매자들을 초청하는 것이었다. 그러나 이 경매는 매우 느리게 진행되었고, 특히 회화의 경우에는 경쟁심을 촉발시키는 자극이 부족하여 긴장감과 매력도를 확보하지 못했다.

　18세기 유럽 미술품 경매는 옥스퍼드 백작 에드워드(Edward)의 컬렉션이 유명하다. 이는 콕(Cock)에 의해 코벤트 가든 피아자(Piazza, Covent Garden)에서 1741-2년 3월 8일부터 5일간 지속되었으며, 6일이 넘게 연장되었다. 당시 유명한 작가이자 골동품 수집가인 호레이스 월폴(Horace Walpole, 1717-1797)을 포함하는 당시 유명인사들이 이 세일에 참석하였다. 그 가격은 매우 다양해서 익명의 「비숍주교의 두상」은 5실링에, 반다이크(Vandyck)의 작품인 「디그비 경과 부인, 그리고 아들 Sir Kenelm Digby, lady, and son」은 165기니로 거래되었다.

　다음으로 규모가 컸던 컬렉션은 리처드 미드(Dr Richard Mead, 1673-1754)의 것으로, 1754년 2월과 3월에 그의 그림과 주화, 보석 등이 랑포드(Langford)에 의해 팔렸는데 가격은 그때까지 전례가 없던 1만 6,069파운드였다. 1786년 38일간 열렸던 포트렌드 공작부인의 컬렉션은 주목할 만한 것이다. 여기에는 현재 대영 박물

관(British Museum)에 소장되어 있는 유명한 「포트렌드 항아리(꽃병)」가 포함되어 있었다. 이 외에도 18세기의 괄목할 만한 세일로는 칼론 세일(Calonne, 1795), 트럼벌 세일(Trumbull, 1795), 브라이언 세일(Bryanl, 1798)까지 대부분 비싼 가격이었다.

18세기 후반까지 경매에서 낙찰된 회화 작품들의 수준은 고급으로 여겨지지 않았다. 18세기말의 수입 그림들과 여러 미술품은 대규모였다고 추측되어지나 거장의 진품들은 1%도 못 미쳤을 것이다. 그러나 당시의 경매 과정은 예술품들의 판매를 촉진하는 기회이기도 했지만 또 다른 효과를 일으켰는데 무엇보다도 경매 과정에서 작품들에 대한 주요 비평적 지식들이 많이 탄생되었다는 점이다.

많은 전문가들이 탄생하였고, 그들에 의하여 검증된 진품들은 고가로 인정되었는데, 예를 들면 1801년, 윌리엄 헤밀턴(William Hamilton) 경의 세일에서 벡포드(Beckford)는 레오나르도 다빈치의 「웃는 소년 A Laughing Boy」이라는 작은 작품에 1,300기니를 지불했다. 그리고 라퐁테인 세일(Lafontaine sales, 1807-1811)에서는 두 개의 렘브란트(Rembrandt) 작품이 각각 5천 기니로 팔렸다. 그 중 하나는 현재 런던국립미술관에 소장되어 있는 「간음한 여인 The Woman taken in Adultery」이고, 다른 하나는 현재 버킹검 궁에 있는 「선장 The Master Shipbuilder」이다.

1823년의 벡포드 세일(41일간 4만 3,869파운드)은 19세기의 중요한 세일이었다. 1842년 스트로우베리 힐(Strawberry Hill)에서 열린 호레이스 월폴(Horace Walpole)의 수집품 세일은 24일간 진행되었으며, 3만 3,450파운드가 거래되었다. 여기에 1848년 41일간 진행되었고 7만 5,562파운드 거래액을 기록한 스토 컬렉션(Stowe collection)도 기념할 만하다.

당시 컬렉션 세일들은 다양한 시대의 작품들로 구성되어 있고, 매우 우수한 작품들이었다. 그 세일들은 미술품 컬렉션에 큰 자극

제 역할을 하였으며 이러한 자극은 후에 1855년 랄프 버날 컬렉션 (Ralph Bernal, 32일간, 6만 2,690파운드)을 거쳐 1856년의 사무엘 로저스 컬렉션(Samuel Rogers, 18일간, 4만 2,367파운드)의 밑거름 이 되었다. 3년 후 첼튼엄에 있는 로드 노스위크(Lord Northwick) 영 주의 갤러리에서 구성한 1,500점의 회화 컬렉션에서는 18일간 9 만 4,722파운드의 작품이 거래되었다.

미술품 경매의 초기는 이와 같이 소규모 개인 컬렉션들을 세일하 는 형식으로 시작하여 점차 대중적인 경매로 확장되었다. 이러한 역사를 바탕으로 오늘날 소더비나 크리스티, 본햄스와 같은 대표 적인 경매회사들이 탄생하게 되었으며, 전 세계의 네트워크를 연 결하고 있다. 아래에서는 이들 세계 3대 경매회사에 대한 설립 과 정, 운영, 현황 등의 개요를 살펴본다.

2. 세계 경매회사의 시스템

1) 소더비(Sotheby's)

① 역사

소더비(Sotheby's) 경매 역사는 1744년 3월 11일 사무엘 바커
(Samuel Barker)에 의해 처음 진행되었으며, 불과 몇백 파운드에 팔
린 문학 전집에서부터 시작되었다.

이후 2세기가 지난 1983년 12월 6일에 경매되었던 단 한 권의
'복음서(The Gospels of Henry the Lion)'는 무려 800만 파운드에
팔렸는데 이것은 단순히 가격만을 말하고 있는 것이 아니라 소더비
의 발전된 규모를 단적으로 보여주는 예이다. 이처럼 소더비의 역
사는 보잘것없는 가격대의 책으로 시작하여 순수미술과 장식 예
술 등 예술 전반에 걸쳐 그 폭을 넓혔으며, 런던과 맨해튼의 사무
실 이외에도 현재까지 전 세계에 걸쳐 100개가 넘는 사무소를 구
축하고 있다.

1778년에 사무엘 바커가 사망한 후, 그의 재산은 파트너였던 조
지 리(George Leigh)와 조카인 존 소더비(John Sotheby)에게 나누어
졌다. 그후 80년 동안 소더비가의 주도하에 있게 된다. 제1차 세계
대전이 끝날 무렵, 회사는 계속 성장하여 새로운 경매장을 필요로
하였으며 1917년, 웰링턴 가(Wellington Street)에서 뉴 본드 가(New
Bond Street)로 옮기게 되었다.

뉴 본드 가로 옮긴 이후, 여러 가지 다양한 분야의 경매를 시도하

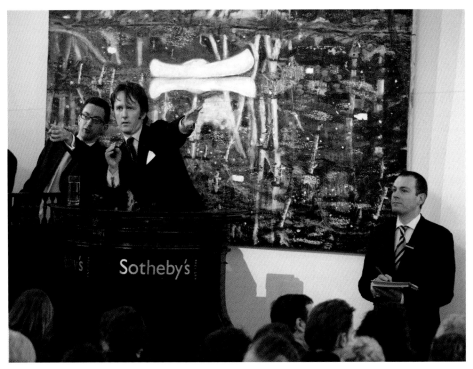

런던 소더비 경매소의 피터 도이그의 작품 경매 장면. 소더비 경매사 제공

면서 소더비는 폭발적인 성장을 하게 되었고 이러한 성장은 피터 윌슨(Peter Wilson)의 주도로 이루어졌다. 피터 윌슨은 1936년부터 소더비와 일을 하기 시작하였으며 그는 당시 주목받고 있던 인상파와 현대 미술을 책임지고 있었다. 윌슨은 인상파 작가들과 현대 미술에 많은 관심을 기울였다. 가장 센세이션을 불러일으킨 경매는 1958년 골드 슈미트 세일(Goldschmidt sale)이었다. 골드 슈미트 컬렉션은 7점의 인상파 작가와 현대 작가의 작품을 포함하고 있었다.

당시 특기할 만한 옥션은 이브닝 옥션으로 이브닝 드레스를 입고 1,400명이 참석하였다. 그 중에는 서머셋 모옴(Somerset Maugham, 1874-1965), 앤서니 퀸(Anthony Quinn, 1915-2001), 커크 더글러

스, 처칠(W. Churchill, 1874-1965) 수상의 부인 등과 수백 명의 세
계적인 딜러들이 참여하여 저명인사들의 사교모임까지도 가능할
정도였다.

　이 경매에서 7점의 작품은 단 21분 만에 낙찰되었으며, 당시 경
매 사상 최고 금액인 78만 1천 파운드에 거래되었다. 세잔의 작품
은 질레트 로그(Gilet Rouge)에게, 고갱의 작품은 22만 파운드를
기록했으며, 미국의 유명한 부자이자 자선 사업가였던 파울 멜런
(Paul Mellon, 1907-1999)에게 낙찰되었다. 이 경매는 사회적으로
커다란 관심을 일으켰으며 당시로서는 가장 흥미를 끈 경매였다.

　국제적으로 시장을 확대하기 위해 1955년 뉴욕에 사무실을 내기
전까지 대부분의 결정은 피터 윌슨에 의해 이루어졌고, 이후 1964
년 뉴욕의 파크 버넷(Parke-Bernet)에게 절반의 힘이 실어졌다. 그
이유는 당시 미국의 대규모 미술시장을 무대로 소더비의 많은 거
래가 그곳에서 이루어졌기 때문이다.

　소더비는 거대한 미국 경매시장과 함께 1967년 파리, 로스앤젤
레스, 그리고 휴스턴을 시작으로 세계 여러 곳에 사무실을 개설하였
다. 1980년초까지 불완전한 법인체였던 소더비는 1983년, 기업인
알프레드 타우프만(Alfred Taubman)과 소규모의 투자가들에 의해
운영되어지기 시작하였다. 이후 마이클 에인슬리(Michael Ainslie)
에 의해 소더비는 또 한 번 거듭나게 된다. 이처럼 소더비는 1980
년대 후반에 들어와서 모든 것이 가능해 보였다.

　하지만 1990년대가 시작되면서 찾아온 세계적인 불경기는 미술
시장도 예외일 수 없었다. 소더비는 250년간의 경험을 바탕으로
이것이 일시적인 불황일 것이라 조망하였고 이후에는 계속 성장을
거듭하였다. 소더비의 주사무실인 런던과 뉴욕은 1990년대에 들어
개혁과 확장을 통해 많은 책임을 부여받게 되었다. 런던 사무실은
2001년에 좀더 포괄적이며 전문적인 모습으로 고객들에게 다가갔

파울 멜런(Paul Mellon, 1907-1999) :
미국의 자선 사업가이자 서러브레드
(Thoroughbred) 경마장의 소유자. 할아버
지 토마스 멜런과 아버지 앤드류 멜런,
삼촌 리차드 멜런에 의해 설립된 미국
재벌기업의 공동 상속인이었다.

　1937년 앤드류 멜런은 워싱턴의 내
셔널 아트 갤러리의 건물신축기금과 함
께 1천여 점을 기증하였고 파울 멜런은
1960년대 그의 주요 영국회화 수집품
과 희귀서적 및 관련 자료들과 뮤지엄
건립 예산을 예일대학에 기증하였다.

런던 소더비 경매회사 입구

런던 소더비 경매회사

뉴욕 소더비 경매회사

소더비(Sotheby's)의 주요 역사

연도	역사
1744	영국 런던의 사무엘 벡커(Samuel Baker) : 개인 소장 도서들을 효과적으로 팔기 위한 방법으로 시작.
1769	사무엘 벡커는 사업이 확장되면서 조지 리(George Leigh)를 사업 파트너로 정함.
1778	4월 24일 사무엘 벡커의 죽음으로 벡커의 재산은 조지 리와 벡커의 조카인 존 소더비(John Sotheby)에게로 나눠짐. '레이크와 소더비'로 명칭이 바뀜.
1796	정기적인 경매 날짜가 지정 공포되어 경매를 대중화하기 시작.
1827	사무엘 리 소더비(Samuel Leigh Sotheby)는 회화 작품과 가구, 보석류, 자기, 골동품을 다루기 시작.
1865	6월 29일 화재로 큰 손실. 11월에 다시 경매 시작. 경매 품목을 더욱 다양화시킴.
1913	주요 마케팅을 순수미술품에 할애하면서 상대 경매장인 크리스티(Christie's)와 경쟁을 더해감.
1919	새로운 동업자인 찰스 데 그로스로 인해 급성장. 소더비의 이득은 주로 회화 작품에서 기인.
1929	회화 작품 판매의 호조는 1929년 10월 뉴욕 증권가 붕괴로 인한 경기 침체 시기까지 안정기를 유지했으나, 뉴욕 증원의 붕괴로 지출을 삭감하고 직원을 축소함에도 불구하고, 소더비는 이 시기를 세계로 확장할 수 있는 도약의 시기로 이용.
1931	1931년 초기 러시아인들은 스트로가노프 지역에서 가져온 예술품을 레닌그라드(Leningrad)에서 팔곤 하였는데, 이 정보를 입수한 허드슨은 베를린에 있는 레프케(Refke) 경매장에서 러시아인들이 가져온 예술품의 경매를 실시함. 판매 이익 증가.
1936	피터 윌슨(Peter Wilson)이 합류하여 전면에 부상하여 활약.
1955	뉴욕에 사무실 개설.
1957	'와인버거 컬렉션(Collection)'의 매출 급증. 시사회에는 엘리자베스 여왕 등 유명인사 3천여 명이 참석.
1958	사회적으로 관심을 집중시킨 골드슈미트 세일(Goldschmidt sale) 개최.
1963	미국 파크 버넷(Parke-Bernet)을 합병하면서 세계적인 경매회사로서의 가능성을 보임, 1964-80년까지 경이적인 신장.
1964	1964년에 뉴욕 소더비를 본격화와 파크 버넷의 활동.
1967	파리, 로스앤젤레스, 휴스턴에 사무실 개설.
1968	맬버른, 프로렌스, 토론토, 캐나다, 프랑스, 호주, 베이루트, 이탈리아에 사무실 개설.
1969	취리히, 뮌헨, 에딘버러, 스코틀랜드, 요하네스버그에 사무실 개설.

1974	이후 4년 동안 암스테르담, 스톡홀름, 밀라노, 브뤼셀, 듀블린, 로마, 프랑크푸르트, 제네바에 사무실 개설.
1990	서울에 사무실을 개설하여 홍보 서비스에 주력. 1996년 철수.
2000	인터넷 서비스를 본격화하기 시작.

고, 뉴욕 소더비 역시 흥미로운 성장을 경험하게 되었다.

2000년 봄, 뉴욕의 소더비 건물은 수장고와 함께 시원스럽게 배치된 여러 전시장까지 겸비하게 된다. 건물 10층에 위치한 갤러리는 뉴욕에서 손꼽히는 갤러리 중 하나로 인정받는다. 또한 같은 해 인터넷을 통해 처음으로 국제적인 경매를 시도하였으며, 소더비 사이트는 경매 일정과 결과 기록을 전 세계의 수많은 전문가·컬렉터들에게 실시간 메일을 발송하는 등 다양한 서비스를 제공한다.

소더비 사이트(Sothebys.com)는 첫번째 작품인 「독립선언 The Declaration of Independence」의 판매로 800만 달러 이상을 달성하였고, 역사적인 보스턴 정원 바닥의 21개의 패널과 프레드릭 로드 레이톤(Frederick Lord Leighton)의 작품을 판매하는 성과를 거두었다.

여기에 소더비(Sotheby's)는 이베이(eBay)의 라이브 옥션 서비스를 통해 전통적인 세일즈 룸 경매를 인터넷 입찰 방식으로도 개방하였다. 비록 현장 경매는 아니지만 소더비 웹사이트는 옥션 하우스에 대한 광범위한 뉴스와 정보의 보급을 위한 중요한 수단이 되었다.[120]

② 소더비의 서비스

뉴욕 소더비의 신탁, 재산, 감정

소더비(Sotheby's)의 신탁, 부동산과 감정 서비스(Sotheby's Trusts, Estates, Appraisals, New York)는 개인적인 자산과 관련한 자문을 제공하며 신탁을 요청하는 개인 고객과 유언 집행자, 자문가,

수집가들이 그들이 목적을 달성할 수 있도록 지원한다. 또한 소더
비는 모든 감정과 경매 서비스를 위해 조언하며 주된 서비스는 아
래의 내용에 초점을 맞추고 있다.

· 감정

감정(Appraisals)은 경매가를 추산하는 시스템으로서 의뢰작의 판
매 추정가를 산정하는 과정이다. 경매 자산이 위치하는 곳에 따라
컬렉션의 범위를 결정하고 고객과 함께 일할 적절한 인력을 선정
하기 위해서 리허설을 하거나 가능하다면 사진에 대한 사전 검토를
실시한다. 그후에는 해당 분야에서 회사가 보유하고 있는 전문가
들을 활용하여 감정을 실시하고 정확한 경매가를 추산한다.[121]

소더비는 재산세 및 재산 계획, 보험, 자선 기부, 담보 대출 등을
포함한 여러 요구에 적합한 평가를 서비스한다. 감정은 보증서와
요약한 페이지가 있는 제한된 문서들에 상세한 자산 명세서와 자
산항목별 가격을 포함하게 된다.

평가서는 국세청 세금과 자산계획전문가 그리고 보험회사들에
서 폭 넓게 참고 된다. 감정 수수료는 그 자산의 수량, 성격 그리
고 감정이 실시되는 소요 시간에 필요한 전문가 수에 따라 산정된
다. 자산 중에서 소더비에 판매를 위탁하는 경우에는 수수료를 비
율에 따라 환급해 줌으로써 고객들에 대한 서비스를 강화하고 있
다.[122]

· 옥션 가격 산정 서비스

소더비뿐만 아니라 크리스티 역시 무료로 옥션의 가격 산정
(Auction Estimates Service) 서비스를 하고 있다. 물론 모든 가격산
정은 확정적이지는 않으며, 개인적으로 스페셜리스트(Specialist)의
면밀한 검증이 필요하지만 일차적으로 사진 자료에 의하여 가격을

산정해 주는 서비스이다. 사진 자료에 의한 1차 감정은 4-6주간의 시간을 요하고 있으며, 자료를 보낼 때는 작품의 장르, 기법, 재료, 제작 방법, 회화, 조각, 드로잉 등의 분류 기록이 필요하다.

한 아이템 이미지마다 4MB 이상 10MB 이하로 제한한다. 이미지는 작품의 앞뒤, 작가의 사인과 마크 등을 클로즈업한 이미지, 규격, 작품의 소장 경로, 감정 관련 일체의 증명서나 보고서, 전시기록, 인쇄 기록 등 가능한 일체의 자료를 사이트에 업로드 하도록 되어 있다. 이러한 자료는 1차적으로 해당 작품의 진위를 파악하고 미술품 가격을 산정하는 데 매우 중요한 자료로 활용되어진다. 그러나 실제로 경매에 출품할 경우에는 실물을 직접 접하면서 면밀한 2차 감정이 이루어져야만 최종적인 기록이 가능하다.[123]

작품 거래 지원

작품 거래를 위해서는 소더비 전문가들에 의한 개인 평가, 경매 추정가의 50%까지 이용할 수 있는 자금융자를 하며, 장소는 세계 어느 나라에서나 가능하다. 판매 할 작품이나 구매할 작품값에 작품이 확보된 경우 부족한 자금 지원이 가능하며 비밀 준수가 이루어진다.

만일 자신의 작품을 판매할 계획이라면 소더비 전문가들이 소유권이 확실하다고 평가했을 시는 경매 전에 급히 필요한 자금 융통이 가능하다. 판매를 위해 제공되는 자산은 회화, 가구, 보석과 기타 예술 작품 등의 경우 최저 추정가의 50%까지 담보대출이 가능하다. 최저 대출 금액은 5만 달러 또는 이에 상응하는 다른 화폐 금액이 기본적인 방침이다.[124]

기한부 대출(Term Loans)

컬렉션하고 있는 작품을 판매할 계획은 없지만 작품을 담보로 돈

을 빌리고 싶다면 역시 지원이 가능하다. 질적으로 우수한 작품이나 귀중품을 담보로 한다면 최저 추정 경매가의 50%까지 기한부 대출이나 대출약정을 제공한다. 이런 타입의 최소 대출은 일반적으로 50만 달러, 또는 그에 상응하는 다른 화폐로 한다. 소더비의 재무 서비스를 위한 고객층은 컬렉터와 아트딜러, 법인, 자산신탁회사를 포함한다.

세금과 유산(Tax & Heritage)

세금과 유산 부문은 예술 작품과 소더비가 취급하는 기타 자산과 관련한 모든 재정적 법적문제에 대하여 세계 112개 사무실에서 서비스한다. 예를 들면 영국의 세금부과로부터 조건부 면제를 받는 방법, 영국에서의 세금부과 대신 예술품을 이전시키는 방법, 부가가치세 문제에 대해 전문가들을 활용하여 조언하고 지원할 수 있다. 또한 소더비 지역 사무소와 자문단들과 협력하여 유럽의 세제문제에 대해서도 자문이 가능하다.

가격 사정(Valuations)

유럽 가격 사정 부문(The European Valuation Department)은 다양한 목적을 위한 재고 명세서와 공식적인 가격 사정을 제공한다. 이는 보험, 유언 검인과 상속, 자산 관리와 세금 계획을 포함한다.

소더비는 대부분의 자산 관리 데이터베이스와 접속할 수 있다. 가격 사정은 일반적으로 소더비의 전문 부문에 의해서 이루어진다. 이에 따른 수수료는 해당 작품의 성격과 수량에 따라 1일을 기준으로 하거나, 또는 고정된 비용을 기준으로 계산된다. 만일 소더비를 통해 판매될 경우에는 수수료가 경감되거나 환급될 수도 있어서 자체 고객에 대한 서비스를 강화한다.

소더비의 뮤지엄 서비스들

뮤지엄 서비스(Sotheby's Museum Services) 부문은 개인적이고 전문적인 지원으로 뮤지엄의 독특한 요구에 맞추기 위해 20년 이상 비영리로 운영되고 있다. 이 부문은 소더비의 광범위한 자원 네트워크와 뮤지엄의 고객들 사이의 연결을 지원하기 위한 것이다.

다양한 매각(Deaccessions)

뮤지엄 서비스 부문은 뮤지엄 자체가 비영리인 만큼 예술 작품의 매각을 비영리로 지원한다. 뮤지엄 운영과 관련한 경험은 1999년 이후 70개 이상의 뮤지엄으로부터 8천만 달러 이상의 자산 가치가 판매된 기록이 있다. 그간 뮤지엄 부분 매각에서 가장 높은 기록을 보인 3개는 모두 소더비에 의해 거래된 것으로 집계된다. 한편 수집품을 위한 매각(Acquisitions), 감정(Appraisals)은 소더비 감정회사와 공동으로 대출과 증여세를 목적으로 한 감정서비스를 제공한다.

법인 아트 서비스(Corporate Art Services)

세계에 분산되어 있는 소더비의 단체 고객에게만 서비스하기 위한 부서를 가지고 있다. 여기서는 감정평가 보고서를 준비하고 작품 취득과 신규 자금을 얻기 위한 작품 매각을 조언하고 모든 위탁판매를 관리하며, 몇몇 세계 일류 회사를 위한 예술경영전략 개발에도 자문함으로써 다량의 컬렉션과 투자에 대한 전문성 확보와 고객서비스를 하고 있다.

이 서비스는 첫째 신규자금조성을 위한 매각(Deaccessions), 수집품을 위한 매각(Acquisitions), 스페셜 이벤트(Special Events) 등이 이루어진다. 스페셜 이벤트는 법인 컬렉션 부문(Sotheby's Corporate Collections department)에서 법인 조직 내부와 외부 고객들에게 제공하는 독특한 프로그램을 개발하기 위해 소더비의 스페셜 이벤트 부

문과 함께 협조한다.[125]

③ 소더비의 영업

소더비는 17개 지점에서 경매를 직접 실시하며, 최근 경쟁회사

소더비의 지점

총 도시 수	총 지점 수	
	옥션 지점(auction location)	사무소(representatives & associates)
95	17	79
	96	

소더비에서 경매가 진행되는 지점

대륙	지점	수	합계
북아메리카	뉴욕, 미국	2	
	토론토, 캐나다		
영국 & 아일랜드	런던, 뉴 본드가	3	
	서섹스, 영국		
	런던, 올림피아		
유럽	파리, 프랑스	6	17
	제네바, 스위스		
	암스테르담, 네덜란드		
	밀라노, 이탈리아		
	취리히, 스위스		
	성 모리츠, 스위스		
아시아	홍콩, 중국	6	
	케이프 타운, 남아프리카		
	요하네스버그, 남아프리카		
	맬버른, 오스트레일리아		
	싱가포르, 중국		
	시드니, 오스트레일리아		

들과 함께 중국, 러시아, 중동, 인도 등 미개척지를 찾아 새로운 가능성을 개발해 나가고 있다.

경매 형식도 매우 다양하여 현장 경매를 실시하는 사례도 많다. 현장 경매는 하우스 경매 형식으로 진행하는 예도 있지만 경매장이나 회사 외부에서 특별히 마련되는 이벤트로서 유명한 '약국(Pharmacy)' 경매가 있다. 이 경매는 2004년 10월 18일에 런던의 약국(Pharmacy) 레스토랑에서 실시되었다. 총 거래 작품과 물품은 168점에 거래 추정가는 300만 파운드(한화 약 62억 원) 정도로 데미언 허스트(Damien Hirst, 1965-)가 제작한 작품과 소품들로 구성되었다. 이 레스토랑은 1998년 데미언 허스트와 뜻을 같이하는 몇 사람이 함께 노팅힐(Notting Hill)에 오픈하였고 2003년까지 운영되었다. 허스트의 작품이 가득 찬 이 레스토랑은 독특한 분위기로 인해 많은 예술인들이 찾았던 식당으로 알려져 있었다.

에피소드는 간판이 '약국(Pharmacy) 레스토랑'으로 되어 있어 실제 약국과 혼돈한 나머지 많은 사람들이 처방전을 가지고 약을 달라는 주문을 한 적이 있으며, 영국약학협회는 아예 명칭을 사용하지 못하도록 규제하여 다른 이름을 사용한 적도 있다.

2003년 이 레스토랑이 문을 닫자 여기에서 사용한 모든 소품들과 작품 전체를 소더비 경매사에서 경매에 부치게 된다. 이 특이한 경매의 판매 총액은 약 1,100만 파운드(1,113만 2,180파운드/2006만 3,528달러)로 한화로는 약 227억 원 정도에 달했다. 이는 추정가의 3배를 넘은 결과이며, 데미언 허스트의 인기를 실감케 하였다.

한편 소더비는 전체 84개 파트에서 전 세계의 전문가들이 스페셜리스트로서 업무를 담당하고 있다. 이들은 경매물품에 대한 사전 섭외와 경매 여부 판단, 진행 과정의 다양한 업무를 담당한다. 이들 전문가들의 세부 파트와 세부 품목을 보면 다음과 같다.[126]

소더비의 스페셜리스트 파트

대분류	파트 수(개)	세부 파트
고대와 민족 미술	6	토착 원주민 미술, 아프리카와 오세아닉 미술, 미국 인디언 미술, 고대 이슬람 미술, 신대륙 미술(Pre-Columbian Art)
아시아 미술	7	중국 도자기와 예술품, 중국 전통과 근대 회화, 중국 최근 미술, 인도와 동남아시아 미술, 일본 미술, 한국 미술, 동남아시아 회화
서적과 원고	8	지도책, 지도, 자연사와 여행 서적, 대륙풍 서적(Continental Books), 과학 원고류들, 영문학 서적, 역사 서적, 개인출판사(인쇄소) 책자, 어린이 동화, 음악 인쇄 및 원고본, 서방 원고류(Western Manuscripts), 일반 서적 및 중세 채색 사본
도자기와 유리	1	도자기와 유리
수집품과 기록, 기념품	4	무기류, 병기류, 군수품 수집물, 자동차들, 소장품과 기록, 기념품들, 스포츠용 총
패션	1	패션류
가구와 장식 미술	14	9세기 가구, 조각품, 장식 미술품, 20세기 장식 미술과 디자인, 미국 가구, 장식 미술품, 민속 미술품, 아치형 장식 조각, 카펫, 보석류, 영국 가구와 장식 미술품, 유럽 가구, 유럽 조각품과 예술품, 프랑스와 유럽 대륙풍의 가구, 장식품, 태피스트리(벽걸이 융단), 정원조각상과 건축 아이템들, 일반 건축과 장식, 하우스 세일, 유대인 문물, 깔개, 융단, 카펫
보석류	2	보석류, 소더비의 다이아몬드들
악기들	1	음악 도구 및 악기들
회화, 그림과 조각품	27	19세기 유럽과 영국 그림들, 미국 그림들, 회화와 조각 작품, 아치형 장식 조각, 미술, 오스트리아 미술, 영국 데셍화, 수채화, 초상화, 미니어처(Miniatures), 1500-1850년대 영국 회화, 캐나다 미술, 최근 미술, 일반 미술, 독일과 오스트리아 미술, 그리스 회화와 조각, 인상파와 근대 미술, 아일랜드 미술, 이스라엘과 국제 미술, 중남미(라틴) 미술, 바다 회화들과 항해 예술품, 근대 영국 회화, 거장들의 회화, 거장들의 데셍화, 동양 회화, 스칸디나비아 회화, 스코틀랜드 미술, 스페인 회화, 스포츠 미술, 스위스 미술, 빅토리아 시대와 에드워드 7세 시대 양식의 미술
사진	2	사진과 그림 도서관
판화	2	거장들, 근·현대 최근 판화 작품

은제품, 러시아와 골동품 (Vertu)	5	미국 은제품, 영국과 유럽 은제품, 버투러시아 그림들과 작품, 파베르제의 작품들과 이콘화들, 은제품
우표, 동전, 메달	2	동전, 우표
시계와 괘종시계	1	괘종시계와 시계, 기압계, 음악 기계
와인	1	와인
총 16 분야	84	

소더비의 각 지점에서 다루는 품목들

대륙	도시	품목
북아메리카 (61)	뉴욕(58)	19,20C 회화 · 19C 유럽 회화, 드로잉, 조각 · 19C 가구 · 20C 장식 미술, 디자인 · 20C 패션, 액세서리 · 원시, 아프리카, 오세아닉 예술 · 항공기, 항공모형 · 미국민속 예술 · 미국 가구, 장식품 · 미국인디언 예술 · 미국 회화, 드로잉, 조각 · 애니메이션, 코믹 예술 · 골동품 · 아케이드 : 순수 예술 · 가구 장식 예술품, 카펫 · 책 : 미국 관련 인쇄본, 친필본 · 차, 모터사이클 · 도자기, 글라스 · 중국미술 · 중국 수출 자기류 · 동전 · 동시대 예술 · 동시대 회화 · 영국 가구, 장식품 · 기념품 · 유럽 조각, 예술 작품 · 정원 조각, 건축 아이템 · 일반 도서, 친필본 · 일반 영국 사진 · 일반 수집 대상물 · 일반 순수 예술 · 일반 가구, 장식품 · 독일, 오스트라아 예술품 · 인상주의, 현대 미술 · 인도, 히말라야, 동남아시아 · 이스라엘 미술 · 일본 미술 · 보석 · 유대 문헌 · 한국 미술 · 라틴아메리카 미술 · 기계음악 · 악기 · 자연사, 여행 · 대가 드로잉 · 대가 회화 · 사진 · 우표 · 콜롬비아 이전의 미술 · 융단, 카펫 · 러시아 회화, 아이콘 작품 · 개인 응접실물품 · 은 · 스포츠 기념품 · 시계 · 와인
	토론토(3)	19C 유럽 회화, 드로잉, 조각 · 캐나다 예술 · 유럽 조각, 예술품
		19,20C 회화 · 19C 유럽 회화, 드로잉, 조각 · 19C 조각 · 원시, 아프리카, 오세아닉 예술 · 골동품 · 호주 예술 · 책 : 인쇄본, 악보 · 영국 회화, 1500-1850년 드로잉 · 도자기, 글라스 · 중국 미술 · 중국 수출

영국, 아일랜드(65)	런던, 뉴 본드가 (47)	자기 · 동전 · 동시대 예술 · 동시대 회화 · 영국 가구, 예술품 · 유럽 가구 · 유럽 조각, 예술품 · 일반 서적, 필사본 · 일반 영국그림 · 독일, 오스트리아 예술 · 역사적인 메달, 장식품 · House Sales · 인상주의, 현대 미술 · 이슬람 미술 · 이스라엘 미술 · 일본 미술 · 보석류 · 해경, 항해 미술품 · 기계 음악 · 중세 필사본 · 악기류 · 자연사, 여행, 지도책 · 대가 회화 · 대가 드로잉 · 대가 인쇄물 · 동양 필사본, 세밀화 · 사진 · 우표 · 융단, 카펫 · 러시아 회화, 아이콘 작품 · 과학, 기술 도구 · 스코틀랜드 회화, 드로잉 · 은제품 · 스포츠 총기류 · 빅토리아 시대 회화, 드로잉 · 시계 · 와인
	서섹스(2)	정원 조각, 건축 아이템 · 스포츠 총기류
	런던, 올림피아(16)	20C 장식 미술, 디자인 · 20C 패션, 악세서리 · 항공모형 · 무기, 군사용품 · 도자기, 유리 · 중국 미술 · 일반 영국 그림 · 일반 순수미술 · 일반 가구, 장식품 · 인상주의, 현대 미술 · 일본 미술 · 해경, 항해 미술품 · 기계 음악(Mechanical Music) · 융단, 카펫 · 과학, 기계 시설 · 은제품
유럽(111)	파리(22)	19C, 20C 인쇄물 · 19C 유럽 회화, 드로잉, 조각 · 20C 장식 미술, 디자인 · 원시, 아프리칸, 오세아닉 예술 · 미국 인디언 미술 · 도자기, 글라스 · 중국 미술 · 동시대 예술 · 동시대 인쇄물 · 유럽 가구 · 유럽 조각, 예술품 · 일반 서적, 필사본 · 일반 가구, 장식품 · 인상주의, 현대 미술 · 일본 미술 · 보석류 · 대가 회화 · 대가 인쇄물 · 사진류 · 콜롬비아 이전의 미술 · 은제품 · 와인
	제네바(28)	19C, 20C 인쇄물 · 19C 유럽 회화, 드로잉, 조각 · 20C 장식 미술, 디자인 · 원시, 아프리카, 오세아닉 예술 · 골동품 · 도자기, 글라스 · 중국미술 · 동시대의 예술 · 동시대 인쇄물 · 유럽 조각, 예술품 · 일반 서적, 필사본 · 일반 가구, 장식품 · 인상주의, 현대 미술 · 일본 미술 · 보석류 · 기계음악 · 악기 · 대가 회화 · 대가 드로잉 · 대가 인쇄물 · 동양 필사본, 세밀화 · 콜롬비아 이전의 미술 · 융단, 카펫 · 러시아 회화, 아이콘 작품 · 은제품 · 스위스 미술 · 시계 · 와인
	암스테르담 (14)	19C 유럽 회회, 드로잉, 조가 · 20C 장식 미술, 디자이 · 도자기, 글라스 · 중국 미술 · 중국 수출 자기류 · 동시대 예술 · 유럽가구 · 유럽 조각, 예술품 · 일본 미술 · 보석류 · 대가 드로잉 · 대가 회화 · 은제품 · 시계

	밀라노(10)	19C 유럽 회화, 드로잉, 조각·원시, 아프리카, 오세아닉 예술·동시대 예술·유럽 가구·일반 서적, 필사본·일반 가구, 장식품·보석류·대가 드로잉·대가 회화·은제품
	취리히(37)	19, 20C 인쇄물·19C 유럽 회화, 드로잉, 조각·19C 가구·20C 장식 미술, 디자인·원시, 아프리카, 오세아닉 예술·미국 인디언 예술·골동품·영국 회화, 1500–1850년 드로잉·도자기, 글라스·중국 미술·동시대 예술·동시대 인쇄물·영국 가구, 장식품·유럽 가구·유럽 조각, 예술품·일반 서적, 장식품·독일, 오스트리아 미술·인상주의, 현대 미술·인도, 히말라야, 동남아시아 미술·이슬람 미술·일본 미술·보석류·한국 미술·라틴아메리카 미술·악기류·대가 회화·대가 드로잉·대가 인쇄물·사진·콜롬비아 이전 미술·융단, 카펫·러시아 회화, 아이콘 작품·은제품·스위스 미술·시계·와인
	성 모리츠	–
아시아(13)	홍콩(3)	중국 미술·보석류·시계
	케이프 타운	–
	요하네스버그	–
	멜버른(4)	20C 장식 미술, 디자인·원시, 아프리카, 오세아닉 미술·호주 미술·보석류
	싱가포르(2)	인도, 히말라야, 동남아시아 미술·보석류
	시드니(4)	20C 장식 미술, 디자인·원시, 아프리카, 오세아닉 미술·호주 미술·보석류

※ 괄호는 품목 수

도표에서 알 수 있듯이 소더비는 드로잉에서부터 와인, 부동산까지 한 경매장에서 많게는 60여 개에 가까운 대분류 품목을 다루고 있으며, 세부 분류는 수백 개에 달할 정도로 다양하다. 소더비 외의 세계적인 대형 경매회사에서도 규모에서만 차이가 있을 뿐 이와 같이 세부적으로 나뉘는 분야별 전문성을 지니고 있다.

한편 최근 들어 소더비 경매의 아이템 전략은 상당한 변화를 보이고 있다. 2007년 3월 소더비 런던의 발표에 의하면 이제까지 1

소더비사의 경매 총 거래 품목

대륙	도시	품목 수(개)	
북아메리카	뉴욕	58	61
	토론토	3	
영국, 아일랜드	런던, 뉴 본드가	47	65
	서섹스	2	
	런던, 올림피아	16	
유럽	파리	22	111
	제네바	28	
	암스테르담	14	
	밀라노	10	
	취리히	37	
	세인트 모리츠	–	
유럽	홍콩	3	13
	케이프타운	–	
	요하네스버그	–	
	멜버른	4	
	싱가포르	2	
	시드니	4	

천 파운드(한화 약 185만 원) 이상의 아이템을 취급해 왔지만 이후부터는 3천 파운드(한화 약 554만 원) 이상의 아이템만을 취급하겠다는 내용을 발표하였다. 이와 같은 전략적 변화는 저가 아이템이 경영에 큰 도움이 되지 않는다는 판단에 의하여 내려진 결단으로 파악된다.

소더비는 연이어 런던의 올림피아 지점이 문을 닫는 등 구조 조정에 들어갔으며, 이와 같은 배경에는 최근 소더비가 크리스티에 비하여 2006년 전체 판매 기록이 부진했고 이에 대한 대안전략으로 제시되었다는 추정을 해볼 때 더욱 비상한 관심을 끌었다. 즉 소더비는 전년도 60%의 상승세를 기록했지만 그 대체적인 이익이 인

상주의와 근대 순수미술 분야에서 79%의 상승을 기록했던 점에서 저가 경매보다는 고가 경매에 치중하려는 전략상의 변화를 보인 것으로 파악된다.

그러나 크리스티는 600파운드부터 시작되는 아이템으로 저가 경매까지 포용하고 있는 실정이어서 중저가의 미들마켓(middle market)과 고가의 아이템들에 대한 양 경매사간의 치열한 신경전은 여전히 지속될 전망이다.

④ 소더비의 교육

소더비 교육 시설은 1969년 런던에서 시작하였다. 산학협력시스템을 구축하였으며, 맨체스터대학(Manchester University)과 연계하여 학위 과정을 개설하였고, 이어서 1989년에는 뉴욕에서도 소더비 교육 과정이 실시된다.

뉴욕과 런던의 소더비 교육 코스는 학생들에게 직접적으로 현장에서 체험하는 코스를 개설하고 있는 것이 특징이다.

맨체스터대학(Manchester University) : 영국 맨체스터에 위치한 영국 최대 규모의 단과대학. 1824년에 설립되었고 500개의 아카데미 프로그램과 4만 명이 넘는 학생, 1만 명이 넘는 직원으로 구성되어 있다.

소더비와 맨체스터대학의 연계 프로그램의 학위 과정

구분	학부 과정	대학원 과정
교과목	· 17-18세기 장식 미술 · 19-20세기 장식 미술 · 19-20세기 순수미술 · 아시안 아트	· 아트 비지니스 · 전후 현대 미술 · 순수 장식 미술 · 인도의 종교 미술, 후원자

이외에도 단기 과정은 15주로 이루어지며, 17세기 및 18세기 장식 미술, 미술의 스타일, 아시안 아트, 19세기 및 20세기 장식 미술, 아트와 비지니스 등의 교육이 이루어지며, 석사 과정은 아트 비지니스, 컨템포러리 아트, 동아시아 미술, 인디언 및 이슬람 미술, 순수 및 장식 미술 등의 코스를, 박사 과정은 3년으로서 순수 및

장식 미술 분야로서 미술사나 관련 이론에 MA 코스를 운영하고 있는 맨체스터대학의 순수 및 장식 미술 연구센터(University of Manchester in the Centre for Research in Fine and Decorative Arts)와 연계되어 있다.

이 코스 기간은 3년이고 대학이나 소더비 교육 과정의 교수진들에 의해 도움을 받게 되며 두 학교 모두 학생들의 리서치를 돕기 위해 영국의 뮤지엄이나 갤러리에서 인턴을 거치게 되는 시스템으로 교육된다.

2) 크리스티(Christie's)

① 역사와 현황

소더비 경매와 함께 쌍벽을 이루고 있는 크리스티(Christie's) 경매는 2006년 전 세계 총 매출액 46억 7천만 달러(한화 약 4조 3,412억 3천만 원)를 기록하여 2005년도에 비하여 36%를 신장시키는 등 영업 실적의 상승세와 함께 600회의 세일과 순수미술, 가구, 보석, 사진, 와인, 자동차 등 80개의 품목을 다루고 있다. 가격은 200달러에서 800만 달러까지 매우 다양하게 분포되어 있다.

크리스티는 현재 43개국의 85개소 지점 사무실과 런던 · 뉴욕 · 로스앤젤레스 · 파리 · 제네바 · 밀라노 · 암스테르담 · 텔아비브 · 두바이 · 홍콩 등 14개소에서 경매를 직접 실시하는 세일룸을 보유하고 있으며, 최근 러시아 · 중국 · 인도 · 아랍에미리트 등으로 확장해가는 추세에 있다. 또한 베이징 · 뭄바이 · 두바이 등의 시장에서는 세일과 전시가 매우 성공적으로 이루어졌다.[127]

1776년 12월 5일 런던에서 첫 경매를 시작한 크리스티는 세계적

파리 크리스티 경매회사

뉴욕 크리스티 경매회사

인 경매회사가 되었다. 이처럼 크리스티가 크게 성장하게 된 것에는 미국과 유럽의 시장을 확대하여 아시아, 남아메리카, 아프리카로까지 진출했던 것이 영향을 끼쳤다. 크리스티는 유럽시장에서 세계 각 대륙으로 진출함으로써 더욱더 많은 미술품과 국보급 문화유산을 다루는 등 시장 영역을 확대하게 된다.

크리스티 역시 자체적으로 교육 기관을 만들어서 다양한 종류의 교육 과정을 운영하고 있다. 이 교육 과정은 대학과의 연계를 통해서 현장과 이론이 함께하는 전문가들을 배출하고 있다.

그러나 소더비와 함께 이 두 경매회사는 1993년부터 1999년까지, 무려 6년이라는 기간 동안 행해졌던 '소더비와의 경매 수수료 담합'이 이루어짐으로써 그간의 세계적 경매회사로서의 위상에 회의를 갖게 했던 사건이 발생하는 등 부정적인 면을 노출한 기록도 있다. 이 사건으로 인해 소더비를 비롯한 크리스티는 사법적인 대가를 치르게 되며 한동안 어려움을 겪는 등 굴곡을 거쳐왔다.

크리스티 경매의 역사는 1766년 12월 5일, 제임스 크리스티 (James Christie)에 의해 처음 시작되었다. 이 경매하우스는 영국의 국가로부터 상속받은 유산들에 대한 경매로부터 시작되었으며, 왕실에 의해 제임스 크리스티에게 유임된 후에도 고객들은 모두 귀족 계급들로 이루어졌다.

그후 러시아 황후와의 성공적인 협상으로 페테르스부르크에 있는 에르미타쥬 뮤지엄에 있던 로버드 월폴(Robert Walpole) 소유의 페인팅들에 대한 경매는 크리스티의 파워를 형성하는 중요한 계기가 되었다.

크리스티에서 다루어지는 품목의 대분류는 고미술(앤틱), 아메리칸 인디언 & 부족 미술(Tribal Art), 아시안 & 이슬람 미술, 책과 원고(Books & Manuscripts), 크리스티의 부동산, 수집품, 가구와 장식미술, 하우스세일, 보석과 시계, 자동차, 사진과 판화, 와인과 시가

크리스티의 주요 역사

시기	변화 내용
1766년 12월	스코틀랜드 출신의 제임스 크리스티(James Christie)가 런던의 폴 몰(Pall Mall)에서 첫 경매를 열면서 경매회사인 크리스티를 시작. 미술품을 비롯한 다양한 물건을 경매.
1803년	제임스 크리스티 2세는 아버지의 뒤를 이어 사업을 계속.
1823년	현재 크리스티의 본부인 런던, 성 제임스궁 킹 스트리트 8번가(8King Street, St. James's)로 이사.
1831년	제임스 크리스티 2세의 죽음으로 윌리엄 맨슨(William Manson)이 합류, 크리스티 & 맨슨(Christie & Manson)이란 이름으로 경영됨.
1859년	토마스 우즈(Thomas Woods)의 합류. 크리스티, 맨슨 앤 우즈(Christie, Manson & Woods)로 회사 기반을 다짐.
1960년	1,036만 달러로 매상 상승, 당시 미국에서 활약하고 있었던 경매회사인 파크바네트(Parke-Bernet)의 59년 매상 1천만 달러와 어깨를 나란히 할 수 있게 됨.
1979년	1977년, 미국 뉴욕 맨해튼의 파크 에비뉴(Park Avenue)에 경매소를 연 후, 79년에 뉴욕에 두번째 경매소인 동부 크리스티를 개설.
1980년대	회복 단계의 크리스티는 20%의 상승이 이루어짐. 독자적인 일본 공략을 시도. 미국과 유럽의 시장으로부터 아시아, 남아메리카, 아프리카로까지 진출. 1986년도 4억 266만 9천 파운드(한화 약 5,097억 원)에서, 1989년도 13억 2,942만 3천 파운드(한화 약 1조 4,550억 원)로 사업신장.
1999년	북아메리카의 크리스티 본부를 뉴욕의 파크 에비뉴(Park Avenue)에서 록펠러 센터(Rockefeller Center)로 옮김.
2001년	10월 5일에 파리에서 첫번째 경매 오픈.

크리스티의 경매장 운영

총 도시 수	총 지점 수	
	옥션 지점(acution location)	사무소(representatives & associates)
85	14	76
	90	

출처 : 크리스티 경매

의 13개의 분류로 나눠진다. 각각의 분류는 59개의 품목으로 세분화되어 다루어지고 있다.

② 크리스티 서비스

경매에는 반드시 사전에 요구되어지는 입장권을 필요로 하기도 한다. 이 입장권 역시 무료이긴 하지만 수는 제한되어 있다.

경매가 시작하기 전에는 프리뷰를 통해서 경매에 나올 물품들을 미리 감상할 수 있다. 구매 희망자는 경매가 시작하기 전에 물건을 직접 확인하는 것이 좋다. 이때 원한다면 조언과 상태 보고서를 제공받을 수 있다. 하지만 크리스티와 대부분의 경매회사들은 제한된 보증 외에는 그 물건에 대해서는 어떠한 보증도 하지 않는다. 물건은 '있는 그대로' 판매가 된다는 약관의 내용에서 이를 잘 파악할 수 있다.

가. 입찰 전 등록

경매가 시작하기 최소한 30분 전에 구매 희망자들은 번호가 있는 자리에 등록해야 하며, 구매 희망자는 입찰 전에 등록하고 신분증을 제출해야 한다. 새로운 고객 또는 오랜만에 입찰하는 고객이 등록하기 위해서는 은행 추천서가 필요하며, 구매한 물건을 인수하는 데 지장이 없도록 크리스티 신용 부서에서 미리 검사를 거친다.

나. 입찰

경매인은 경매장에 참석한 직접 입찰자들, 전화 입찰, 서면 입찰자, 온라인 입찰자들로부터 입찰을 받으며, 경매인은 구매자를 대신하여 서면 입찰 등을 실행 할 수 있다. 그러나 서면 입찰은 어떠한 경우에도 구매자 대신 최저 가격이나 그 이상에서 입찰을 시작

런던 크리스티 시계 경매 프리뷰 장면

할 수 없다.

　매물은 카탈로그에 나타난 순서에 따라 경매된다. 제시되는 상품들은 경매장 정면에 전시되거나 슬라이드 스크린 위에 영상으로 제시된다. 최근에는 장소의 협소함과 많은 관객들이 입장하고, 다량의 작품이 경매되는 경우가 많아 영상으로 처리되는 사례가 많으며 초고가의 작품만 실물을 제시하는 경매소가 늘고 있다.

다. 불참자 입찰

　구매 희망자가 직접 입찰을 할 수 없는 경우에는 서면 입찰, 온라인 입찰을 할 수 있다. 두 가지 경우에는 최소한 하루 전에 신청을 해야 가능하다. 서면 입찰 신청서는 카탈로그 뒷장에 있다. 온라인 입찰은 크리스티 홈페이지에서 신청할 수 있다. 만약 서면 입찰액이 동일한 경우 먼저 신청한 입찰자에게 낙찰된다. 서면 입찰은 무료이다.

런던 크리스티 경매회사 입구

라. 전화 입찰

영국의 경우, 2천 파운드 이하인 물건은 전화 입찰을 받지 않는다. 그리고 전화 입찰에 대한 준비는 경매가 시작하기 24시간 전에 입찰 부서와 상의해서 확인해야 한다. 영어 외에 다른 언어로 입찰을 원할 경우에는 매매 날짜보다 훨씬 일찍 합의를 해야 하며, 전화 입찰은 녹음을 한다.

마. 산정 평가 가격과 화폐 교환

카탈로그에 있는 각각의 작품들은 경매에서 가격이 예상되도록 전문가들의 견해가 반영된 추정가를 기록하고 있다. 이 추정가는 최근에 경매에서 지불된 동등 수준의 가격에 기초하고 있다. 이는 상태와 희귀성, 수준과 이전 소유자들의 내력들을 고려한 것이다. 평가액은 구매자의 프리미엄이나 판매세를 포함하고 있지는 않다. 최저 추정가는 판매자가 동의하는 가격이며, 그 이하로는 판매되지 않는다. 이 액수는 기밀이 유지된다.

크리스티나 대체적인 경매회사들은 입찰의 편의를 위해 입찰되는 거래량을 몇몇 외국 화폐로도 진행 내용을 보여준다. 이때 환전된 가격은 단지 '대략'일 뿐이다.

바. 낙찰

세계의 모든 경매가 그렇지만 경매인의 결정에 따라 가장 높게 가격을 부른 입찰자가 구매자가 될 것이며 경매인이 망치를 때리면 그 가격이 가장 높은 가격으로 인정을 받고 낙찰된 것이다. 물건은 구매 이후 각 지점에서 정하는 일정기한이 지나거나 양도하는 순간 구매자에게 모두 넘겨진다.

런던 크리스티 경매회사

사. 대금 지불

매매가 끝난 직후 낙찰자는 본인의 이름과 주소, 그리고 필요 시 결제할 때 사용할 은행에 대한 정보를 제공한다. 낙찰 직후 낙찰자는 모든 금액을 지불한다. 낙찰자가 모든 금액을 지불하기 전까지는 소유권이 없으며, 물건을 미리 받은 경우에도 소유권이 인정되지 않는다.

낙찰자가 결제할 때 지불 수단은 수표나 현금, 지급 명령이나 은행전신이체(Wire transfer)로 할 수 있다. 물건 인도의 지연을 피하기 위해 구매자들은 경매 전에 거래은행이나 다른 적당한 신용조회처를 제시해야 한다. 그러나 판매자의 동의를 얻어 크리스티는 그의 신용 가치가 입증되어 온 구매 고객에게 여유 있는 신용 기간을 적용하는 사례도 있다.

아. 선적

지불이 완전히 된 후에 크리스티는 구매 고객에 대한 서비스로서 구매자의 요청으로 구매품의 포장, 보험계약 그리고 선적을 준비할 수 있다. 구매자의 편의를 위해 선적 양식은 우편에 동봉되며 크리스티의 운반 부서를 이용해 가져갈 수 있다.

③ 크리스티 약관

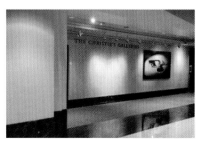

뉴욕 크리스티 경매회사 갤러리

크리스티의 구매 대금은 최종 낙찰가, 구매자 수수료, 이용 세금(판매 세금)을 더한 값이다. 구매 수수료와 판매 수수료는 지역별로 다르며 앞의 표와 같다. 모든 물건은 '있는 그대로' 크리스티 또는 판매자의 어떠한 보증, 책임 없이 매매가 된다. 따라서 구매자들은 물건의 상태와 카탈로그의 내용을 정확히 확인하는 책임을 갖고 있다. 크리스티는 매매로부터 5년 동안 구매물품에 대해 유한책임을 진다.

크리스티의 경매 약관

구분	크리스티 경매 약관	
입찰 방법	직접 입찰, 서면 입찰, 온라인 입찰, 전화 입찰 가능	
구매 대금	최종 낙찰가+구매자 수수료+이용 세금, 판매 세금	
구매자 수수료	지역마다 다름. 자동차와 와인 & 시가는 별도. 각 국가별 경매에 따라 다양한 방법으로 책정되며, 10%에서 19.5%까지 구분됨.	
판매자 수수료	환율에 따라 지역마다 다르며, 유럽과 아시아에서는 수수율이 다양함.	
	미국(연간판매 합산)	영국(연간판매 합산)
	가격에 따라 10%에서 고가의 경우 합의한 대로 결정되는 등 가격 차등별로 다르게 적용됨.	
	* 연간 판매 합산이 10만 달러 이하일 때 수수료는 각 물품당 부과됨.	* 연간 판매 합산이 6만 파운드 이하일 때 수수료는 각 물품당 부과됨.
	물품 당 붙는 최소수수료로, 예를 들어 2천 달러 이하 20%, 7,500-9만 9,999달러 10% 등으로 계산.	
구매자 물품 보관	물품 범주와 지역에 따라 조건은 다양함.	
	뉴욕	대부분의 물품들은 경매 당일로부터 35일 동안 카도간 테이트 미술창고(Cadogan Tate Fine Art)에 무료로 보관됨.
	런던, 킹 스트리트	대부분의 물품들은 경매당일로부터 28일 동안 무료로 보관됨. 가구, 카펫, 팔리거나 유찰된 물품들은 오후 2시 이후 카도간 테이트 미술 창고로 보내짐.
	런던, 사우스 캔싱턴	대부분의 물품들은 경매당일로부터 7일 동안 무료로 보관됨. 팔린 물품들은 오후 1시 이후 카도간 테이트 미술 창고로 보내짐.
	파리	대부분의 물품들은 경매당일로부터 14일 동안 무료로 보관됨. 가구와 큰 물품들은 경매당일로부터 이틀 후에 글로벌 아트매니지먼트(Global Art Management)에 보관됨. 그림과 팔린 작은 물품들은 14일 후에 글로벌 아트매니지먼트로 보내짐(구매자는 보관비를 지불).
보증 기간	경매 후 5년간	
구매자의 책임	모든 물건은 크리스티(판매자)의 보증, 책임 없이 "있는 그대로" 매매됨.	

※ 주요 사례만 예로 들었으며, 매년 부분적으로 변동 적용됨.

출처 : 크리스티

3) 필립스 드 퓨리 앤 컴퍼니(Phillips de Pury & Company)

① 역사

필립스(Phillips)는 제임스 크리스티(James Christie)의 수석 직원이었던 해리 필립스(Harry Phillips)에 의해 1796년에 런던에서 설립되었다. 첫 해에 필립스는 12개의 경매를 성사시켰고, 그것은 마리 앙투아네트(Marie Antoinette), 보 브루멜(Beau Brummel)과 나폴레옹(Napoleon)을 포함하는 당대의 가장 저명한 컬렉터들을 위한 사업이었다.

필립스는 판매 촉진을 위해 경매 사업에서 필수적인 경매 전의 이브닝 리셉션과 같은 새로운 방법들을 도입하였으며, 신속하게 영국 귀족 사회의 신뢰를 얻었고, 버킹검 궁전 안에서 거래하는 유일한 경매 회사였다.[128]

1840년 필립스가 죽었을 때, 그의 아들인 윌리엄 어거스터스(William Augustus)가 유산과 사업을 물려받았다. 1879년에 윌리엄(William)은 회사명을 메슬스 필립스 앤 썬(Messrs Phillips & Son)으로 변경하고 1882년에는 그의 사위인 프레드릭 닐을 사업에 영입했다. 회사명은 다시 필립스, 썬 앤 닐(Phillips, Son & Neale)로 개명했으며, 이 명칭은 19세기 내내 계속되다가 1970년대에 필립스로 바뀌었다. 회사는 영국 곳곳에서 가구, 골동품, 예술 작품, 무기, 주화 등을 거래하였다.

1999년 필립스는 변화를 가져온다. 즉 프랑스 최상급 브랜드 루이뷔통 모엣 헤네시(Louis Vuitton Moet Hennessey/LVMH)의 회장인 베르나드 아르놀트(Bernard Arnault)가 이 회사를 사들인 것이다.

홍콩 제1회 본햄스 경매 장면. 사진 제공 : 정종현

그리고 아르놀트는 계약 체결 이후에 취리히에 있는 인상파와 근대 미술 갤러리, 드 퓨리 앤 룩셈부르크(de Pury & Luxembourg)를 운영하는 아트딜러들인 시몬 드 퓨리와 다니엘라 룩셈부르크(Daniela Luxembourg)와 동업 계약을 맺게 된다. 필립스 드 퓨리 앤 룩셈부르크(Phillips, de Pury & Luxembourg)가 탄생하는 순간이다.

이들은 뉴욕의 이스트 57번가에 본부를 두었으며, 2002년에 드 퓨리 앤 룩셈부르크는 대부분의 회사 경영권을 책임지게 되었다. 2003년에 시몬 드 퓨리는 그 본부를 첼시의 미트팩킹 지구(the Meatpacking district)로 옮겼다. 최근에는 뉴욕과 런던 · 파리 · 베를린 · 뮌헨 · 제네바에 지점이 있으며, 2007년 홍콩에서도 경매를 실시하였다.

② 경영진과 고문

시몬 드 퓨리(Simon de Pury)

시몬 드 퓨리(Simon de Pury)는 미술계의 저명한 인물 중 하나로 뛰어난 재치로 경매장을 흥겹게 만들며, 영어·프랑스어·독어·이탈리아어의 4개 국어를 사용해 거래한다. 그는 바젤에서 1951년에 태어나 1970년 도쿄의 미술대학(The Academy of Fine Arts)에서 수학하여 동서양의 폭넓은 시각을 겸비하였다. 베른(Bern)과 콘펠드 앤 클립스테인(Kornfeld & Klipstein) 경매에서 일한 후, 소더비 인스티튜트(Sotheby's Institute)에서 공부하고 런던과 제네바, 몬테카를로의 소더비에 합류했다. 또한 그는 1979-86년까지 루가노(Lugano)에 있는 유명한 티센 보르네미사(Thyssen-Bornemisza) 아트 컬렉션을 기획했다.

1986년에 시몬 드 퓨리는 소더비의 스위스 회장으로 돌아온 후에 다시 유럽 소더비와 그 경매 책임자로 일했다. 1990년대를 거쳐 그는 제네바와 레젠스버그(Regensburg)에서의 순 운트 텍시스(The Thurn und Taxis)세일과 바덴바덴에서의 마그레이브 세일(the Margrave sales)을 포함한 유럽에서의 모든 소더비 거래와 1994년 이후 뉴욕 인상파 경매를 담당하고 있다.

한편 1997년, 시몬 드 퓨리는 다니엘라 룩셈부르그(Daniella Luxembourg)와 함께 제네바 주재의 미술 자문회사, 드 퓨리 앤 룩셈부르그 아트(de Pury & Luxembourg Art)를 공동 설립했다. 2001년에 이 회

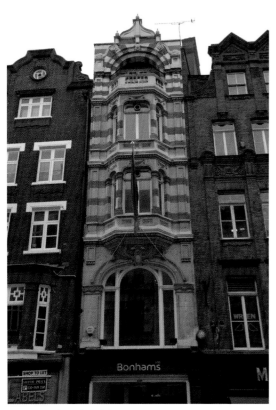

런던의 본햄스 경매회사

사는 필립스와 함께 합병되어, 인상파와 근·현대 미술, 보석류와
사진 및 20세기와 21세기의 장식 미술품을 주로 취급하는 필립스
드 퓨리 앤 룩셈부르크(Phillips, de Pury and Luxembourg)가 되었
다. 2004년에 시몬 드 퓨리는 필립스 드 퓨리 앤 컴퍼니의 대표 주
주가 되었다.

브룩 헤이즐턴(Brook Hazelton)

브룩 헤이즐턴(Brook Hazelton)은 2005년 필립스 드 퓨리 앤 컴
퍼니에 합류했고, 전 세계 실무 경영의 책임을 맡고 있다. 필립스
드 퓨리에 합류하기 전에, 브룩 헤이즐턴은 제네바에 있는 골드만
삭스(Goldman Sachs)와 3년간 런던 사모펀드 칼라일 그룹(The
Carlyle Group)에서 일했으며, 뉴욕에서 부티크 투자은행인 제임스
볼펜숀 주식회사(the boutique investment bank James D. Wolfenshohn,
Inc.)에서 업무를 시작했다. 브룩 헤이즐턴은 프린스턴대학과 하버
드 경영대학원을 졸업했다.

③ 담당부서

– 개인 판매 담당부(Private Sales)
개인 판매부서의 주요 업무는 인상파, 근대, 전후 작품과 현대작
품들을 취급한다.
– 입찰 부서(Bid Department)
경매는 현장 경매, 부재자 경매, 전화 또는 인터넷 경매 등의 여
러 경매 참여 수단을 제공한다. 신규 고객들은 경매 전에 계좌를 열
필요 없이, 처음 입찰에서 자동 등록이 된다. 전문가들이 입찰자들
에게 각 작품들의 상태를 제공한다.
· 현장 경매(In Person) : 경매에 참석할 수 있다면 경매장에서 낙

찰할 수 있다. 시작 전에 미리 가입자 등록 양식을 작성한다.

· 부재자와 전화 경매(Absentee and Telephone Bidding) : 경매에 참여하기 원하는데 참석할 수 없다면, 부재자나 전화 경매 부서로 양식을 작성하고 팩스로 보낸다. 부재자 입찰의 경우 경매사는 가장 낮은 가격에 구입해 주는 것은 당연한 이치이다. 전화 입찰의 경우, 매매중에 전화로 경매장 대리인의 진행 과정을 듣고 결정한다.

· 온라인 입찰(Online Bidding) : 라이브 경매사(Live Auctioneers)와 이베이 라이브 경매(e-bay Live Auctions)와의 제휴에 의해, 경매 중에 부재자 입찰을 제출할 수 있다. 온라인 입찰은 모든 경매에서 가능한 것은 아니다. 관심 있는 각 경매에 사용자명과 암호를 이베이(e-Bay)로 등록한다. 적어도 48시간의 온라인 등록 시간이 소요된다.

– 현대 미술 부서

– 사진부서

– 디자인 부서 : 디자인과 디자인 예술, 2개의 분야로 나뉘어져 있다. 디자인 분야는 20세기와 21세기의 디자이너와 제작자, 아틀리에, 최고의 기능적 디자인을 보여주는 작품들을 취급한다.

– 보석류 부서는 개인 소장의 보석과 디자인을 선별하여 1년에 2회씩 제네바에서 보석 경매를 연다. 세계 전역의 가장 중요한 보석 디자인들도 함께 소개된다.

– 토요일 경매 : 연 4회의 경매로 토요일 아침마다 개최되며, 필립스 드 퓨리 앤 컴퍼니의 각 부서에서 약 500달러 정도부터 2만 달러까지의 작품들을 선보인다.

④ 수수료

낙찰가가 정해지면 낙찰자는 추가로 수수료(Buyer's Premium)를

지불해야 한다. 또한 낙찰자는 모든 지역, 주, 혹은 연방 세금과 이용세 및 소비세를 지불해야만 한다.

· 미국 : 50만 달러 당 20%, 그 이상의 경우 추가 12%.

· 영국 : 25만 파운드 당 20%, 그 이상의 경우 추가 12%.

· 스위스 : 60만 스위스 프랑 당 20%, 그 이상의 경우 추가 12%.

· 인터넷 : 50만 달러 당 22.5%, 그 이상의 경우 추가 14.5%(낙찰가에 이베이의 특별 부가 금액 추가).

⑤ 거래

– 가진 소장품 알기(Know What You Have)

소장품의 사진을 작품 정보(사이즈, 매체, 제작 연도와 출처)로 작성하여 접수하면 대체적인 경매가를 무료서비스로 제공한다.

– 언제 어디서 팔까(When and Where to Sell)

매년 뉴욕, 런던, 제네바에서 각각의 작품 부분별로 경매를 실시하고 있다. 전문가는 소유물 경매를 위한 가장 적절한 시기와 장소를 조언한다.

– 위탁 소유물(Consigning Property)

작성된 후 위탁 서류 양식은 계약 및 영수증으로 취급된다. 전문가들이 목록에서 기대되는 가격 범위를 추천한다.

– 추가 비용(Additional Charges)

추가 비용은 매매 수수료와 보험료이다. 카탈로그 도록 발간을 위한 촬영 비용과 작품 이송비도 포함.

– 지불(Payment)

경매 후에 판매 의뢰인은 낙찰가가 기입된 경매 결과 양식을 받는다. 이것은 수수료와 추가 비용을 제외한 금액이다. 최종 낙찰액은 낙찰자로부터 납부 받은 후 경매일로부터 35일 내에 판매 의뢰

인에게 지불된다.

4) 프랑스의 공공경매와 거래 통계

① 공공경매

프랑스에서 공공적인 경매의 역사는 매우 오래되었다. 그 출발은 루이왕(Saint-Louis)이 1254년에 내린 칙령에 의해서 이며, 1552년 앙리 2세(Henry Ⅱ)의 칙령에 따라 '마스터 옥셔니어 셀러(Master Auctioneer)'의 사무실이 문을 열었고, 그 전문적인 영역은 오늘날까지 이어지고 있다.[129]

프랑스에서는 경매에 관한 직업으로서 크게 경매사(코미세르 프리줴르, commissaire-priseur)와 감정사(Expert), 그리고 보조경매사 또는 서기(Clerc), 낙찰확인자(sale crier/Crieur) 등으로 구성되어진다. 그러나 전반적인 업무는 전적으로 경매사(commissaire-priseur)에 맡겨진다.

여기서 경매사는 프랑스 경매의 가장 핵심적인 임무를 수행하는 사람들로서 법적인 책임과 권한을 갖는다. 어휘상으로 분석해 보면 '코미세르(Commissaire)'가 회계감사, 판무관, 경찰, 평가적인 개념을 지니고 있으며, '프리줴르(Priseur)'는 경매평가로서 'priser' 즉 평가라는 뜻의 내용을 포괄하고 있다. 그러므로 경매사는 곧 경매의 집행인이자 평가사라는 말이 되며, 경매의 꽃으로서 중추적인 역할을 담당한다.

또한 이들은 가격과 작품의 진품, 경매 진행 과정의 보증인이자, 가치 평가와 분류, 보험계약 등을 동시에 행하는 공공적인 법정대리인이자 관리자이기도 하다. 이들의 특징 중 가장 핵심적인

것은 지역별 활동제도라는 것이다. 물론 프랑스 전국의 경매인들은 프랑스 전국의 경매사협회(Commissaires-Priseurs Associes)에 소속되어 있으면서 지역별 협회에 가입되어 있으며, 원칙적으로 그 지역에 한하여 활동이 가능하다. 국가 경매사조합(Chambre Nationale des Commissaires-Priseurs)은 크게 파리와 지방으로 나뉘는 형태와 리용, 노르망디 등 지역의 큰 조직으로 이루어져 있다.

활동 형식은 그 권한만큼이나 제약적인 사항이 주어진다. 즉 진위 감정에 대한 엄격함이나 경매 방식의 통일성, 경매 후 보증제도 등과 자격시험에 이르기까지 오랫동안 제한되었던 경매인의 활동영역이 1992년 2월 27일 법령에 의해 완화되었으나 여전히 제약적이다.

곧 경매인의 각자 담당 지역에서의 경매는 절대적으로 자신들의 권한하에 이루어지지만 자신들이 속한 경매조합의 영역 밖의 경매주선은 일시적이어야 하며 그 지역의 기존 경매인에 통고를 해야 할 정도로 엄격한 지역 활동제도를 두고 있다.

경매인에 의해 진행되는 경매는 장소 선정과 임의보수를 허락하지 않는 엄격한 규정의 통제를 받는다. 장소는 모든 구매자의 참가를 가능하게 하기 위해 경매인은 접근이 용이한 장소를 선정할 의무가 있다. 파리의 경우 드루오(Drouot)와 부속 건물에서만 경매를 진행할 수 있으며, 다른 장소에서 하려면 연합회 회장의 허락에 의해서만 가능하다. 경매인의 보수는 1993년 3월 24일 법령에 의해 고정되어 있다.[130]

파리의 경매사 휘장. 건물의 입구에 부착되어 있다.

② 드루오(Drouot)

드루오는 프랑스의 모든 경매를 일괄적으로 담당하는 총괄하는 기구로서 파리의 많은 경매소(Etude)들이 이곳에 임대료를 내고 경

드루오(Drouot) : 프랑스의 국립경매장. 파리 9구 드루오 가 9번지에 위치하고 있으며 프랑스의 모든 경매를 일괄적으로 총괄하는 기구로 파리의 많은 경매소들이 이곳에 임대료를 내고 경매 진행 장소로 활용하고 있다. 파리 경매사는 누구나 경매에 참여할 수 있으며, 주변에는 드루오가를 형성하여 많은 갤러리, 아트딜러들의 사무실이 위치하고 있다.

매 진행 장소로 활용하고 있다. 파리의 드루오가 9번지에 위치하고 있다.

드루오의 성격을 살펴보면 공공 경매소이긴 하지만 국가에 소속된 기관은 아니다. 그러나 드루오는 파리에 있는 경매소들 연합에 속해 있으며, 일체의 사업들은 법무부(Ministère de la Justice)에 의해 컨트롤된다. 다시 말해 한 경매소가 법규를 어길 경우 법무부 산하의 법정으로 가게 된다. 또한 드루오의 사업 약관은 100% 법무부에 의해 감사를 받는 경매심의위원회(Conseil des Ventes)에서 제정된다.

당연히 보험 가입은 필수적이며, AXA와 같은 프랑스 내의 사립 보험 회사에 가입을 할 수 있다. 이와 같이 드루오는 국가 기관은 아니지만 국가 기관인 법무부에 의해 감사가 이루어지므로 어느 정도 국가 기관과의 연계성은 가지고 있다고 할 수 있다. 그것은 무엇보다 경매에서 작품 등을 구입하는 소비자들을 위한 시스템이

파리의 드루오 경매원 건물

파리의 드루오 경매원의 프리뷰 장면. 파리 지역의 경매소들이 경매를 실시할 수 있도록 공간을 확보하고 제반 업무를 효율적으로 지원하기 위하여 설립된 기구이다. 주요 경매 관련 정보, 잡지 발간 등을 하고 있으며, 매일 많은 룸에서 경매 프리뷰와 현장 경매가 개최된다.

다. 드루오에서 출판되는 라 가제트 드 로뗄 드루오(La Gazette de l'Hotel Drouot)[131]는 파리를 중심으로 프랑스에서 열리는 경매에 대한 소식을 전하고 결과와 소식을 알리는 잡지이다.

한편 경매소들은 대표적으로 따장(Etude tajan)과 비노슈(Etude Binoche) 등이 유명하며, 400여 년간 독점적(monopoly)인 권한으로 프랑스의 전통은 외국의 경매회사가 프랑스에 진출하는 것을 제한하였다. 그러나 2000년부터 유럽 공동체의 요구로 소더비와 크리스티 등이 이미 파리에 진출하였고, 거대 자본과 세계적인 시스템으로 프랑스시장을 공략하고 있어서 매우 치열한 경쟁 관계를 형성하고 있다.[132]

③ 경매의 종류

공매(Les ventes juridique)[133]

프랑스에서 공매는 공매사(commissaires-priseurs juridique)가 포함된 법원직속 공직자의 관할 아래에서 이뤄지는 것이고, 경매협회(societé de ventes volontaire de meubles aux enchères publique)에서 위임한 것이 일반 경매이다.

공매란 유산 상속 등을 비롯해서 법적인 절차를 거치면서 법정에서 의뢰를 하는 경매를 말한다. 대체적으로 드루오에서 진행되는 경매 중 10% 미만이 공매이다. 이는 일반 경매(Les ventes volontaire)와는 다르게 분류된다.

합의에 의한 판매(La vente gré a gré/after sale)

경매 이후에 판매되는 것을 말한다. 상법 321-9에서 언급된 것처럼, 경매 후 15일의 기한 이내에 경매에 출품되었지만 유찰된 작품을 합의에 의해 중재자를 통해 판매될 수 있다. 판매자는 거절할 자유를 가진다. 이렇게 합의에 의해 판매되는 것은 경매를 왜곡할 위험이 있다. 이렇게 이후에 판매되는 것은 남용할 가능성에 대한 제한 개념으로 15일이라는 기한을 두는 것이다.

④ 경매의 통계

세계적으로 아트마켓의 통계는 대부분 경매시장을 중심으로 이루어진다. 그 이유는 1차 시장인 갤러리의 거래 현황이 공개될 수 없는 특징을 지니고 있고 아트페어 역시 그 수치가 불확실하기 때문이다. 미술품 경매 결과를 통계적으로 분석하여 아트마켓의 변

카테고리별 현황

카테고리	2004년 총 매상(유로)	비율 (%)	변동률 (%)	2003년 총 매상(유로)	비율 (%)
아르누보/아르데코	39,367,489	2.2	−5.6	41,708,764	2.4
원시 미술	22,059,661	1.2	+36.9	16,108,494	0.9
오토바이 컬렉션	19,692,202	1.1	+237.8	5,814,313	0.3
말	73,046,727	4.1	+7.2	68,123,962	3.9
보석	51,321,667	2.9	+0.7	50,961,207	2.9
책/필사본	41,275,098	2.3	−19.6	51,339,869	3.0
오브제아트	208,573,870	11.7	+8.6	191,990,067	11.1
고대 회화	58,559,082	3.3	−6.4	62,570,893	3.6
근·현대 회화	127,124,559	7.2	+12.2	113,313,684	6.5
교통수단	817,611,910	46.0	+21.8	671,371,154	38.7
포도주	17,491,439	1.0	+75.3	9,978,688	0.6
기타	300,268,290	16.9	−33.7	453,143,765	26.1
합계	1,776,391,994	100.0	+2.3	1,736,424,859	100.0

화 추이를 살펴보는 것은 매우 중요한 요건으로서 프랑스의 2년간 통계 결과는 우리나라에서도 하나의 사례로서 활용될 수 있다.[134]

프랑스 미술품 경매의 2004년 보고서를 살펴보면, 2003년(17억 3,642만 4,859유로, 한화 약 2조 6,091억 원)에 비해 경기가 활성화 되었다는 내용과 경매장에서 이루어진 금액이 총 17억 7,639만 1,994유로, 한화 약 2조 5,277억 원)로 2003년 대비 2.3% 증가했 다는 것을 알 수 있다. 그러나 이것은 일반적인 거래를 나타내고 있 으며, 다른 경로의 통계에서는 약 10% 감소한 것으로 나타났다 (2003년에 10억 6,500만 유로(한화 약 1조 6,002억 5천만 원)인 데 반 해 2004년에는 9억 5,880만 유로(한화 약 1조 3,643억 3천만 원)였다).

가장 큰 변화를 나타낸 분야를 살펴보면, 책과 필사본 분야(− 19.6%)와 고대 회화(−6.4%), 아르누보와 아르데코(−5.6%)가 감소

프랑스 경매소의 지역별 현황

지역	경매소 (SVV)	직원 수	2004년 총매상(유로)	2003년 대비변동률(%)
아키텐(Aquitaine)	17	62	49,513,420	+7.3
오베르뉴(Auvergne)	7	21	11,057,227	−5.9
바스노르망디(Basse−Normandie)	15	73	80,498,270	+8.5
부르고뉴(Bourgogne)	15	45	21,310,160	+10.2
브레타뉴(Bretagne)	10	96	164,055,812	+22.5
성트르(Centre)	16	72	44,200,015	−1.7
샹판뉴−아르덴(Champagne−Ardenne)	8	31	12,428,172	−6.2
프랑쉬−콤테(Franche−Comte)	6	8	5,936,016	+10.3
오트 노르망디(Haute Normandie)	19	73	34,408,999	−4.7
일드프랑스(Ile de France)	110	679	845,181,450	−1.5
랑그독−루시용(Languedoc−Rousillon)	6	16	8,556,079	+2.2
리무쟁(limousin)	3	7	2,862,692	−11.8
로렌(Lorraine)	11	37	43,762,915	+5.3
미디피레네(Midi−Pyrenees)	18	43	78,443,753	+14.4
노파드칼레(Nord pas de Calais)	16	47	98,044,436	−1.7
페이들라루아(Pays de la Loire)	16	46	18,162,306	−20.0
피카르디(Picardie)	11	41	13,964,893	−11.9
뿌아또 샤랑뜨(Poitou−charentes)	10	28	11,903,693	−5.0
프로방스−알프스−꼬뜨다쥐르 (Provence−Alpes−cote d.azur)	26	95	116,365,275	+0.8
론−알프스(Rhone−Alpes)	25	94	116,546,412	+9.5
합계	365	1,615	1,776,391,994	+2.3

하였고, 반대로 원시 미술(+36.9%)과 근·현대 회화(+12.2%), 오
브제아트(+8.6%)가 증가하였다.[135]

3. 한국의 미술품 경매 역사와 현황

1) 아트마켓의 새로운 리더

우리나라의 미술품 경매 역사를 살펴보면 현대적 경매가 시작된 역사가 매우 짧다. 기록상으로 기점을 이루는 것은 1979년 신세계 경매이다. 그러나 이 경매는 1981년 3회를 마지막으로 단명하였다. 이후 고미술 분야에서 여러 형태의 경매가 개최되었고, 1984년 송원화랑 경매가 화랑으로서는 최초로 실시되었다. 이후 하나로 경매, 화랑협회, 기타의 1회성이나 장단기적인 경매가 개최되었으나 지속적이지는 못했다.

1990년에는 소더비 경매회사가 서울에 지사를 설립하였으며, 이어서 1995년 크리스티 역시 지사를 설립하였다. 1996년에는 고미술 분야 경매가 주류를 이루는 '한국미술품 경매'가 출범하였고, '가나아트 경매'가 시작되었으나 독립적인 법인으로 1998년 12월부터 시작한 '서울옥션'의 전신이 되었다. 서울옥션은 이후 지속적으로 성장을 거듭하면서 본격적인 경매 시스템을 갖추게 된다. 또한 코리아 아트옥션이 1999년 10월 부산에서 1회 부산미술품 경매를 시작으로 새롭게 출범하였으며, '명품옥션'이 1999년부터 부정기적으로 시작되었고, '마이아트 경매'가 2000년부터 2002년까지 11회를 실시하였으나 중단되었다.

서울경매주식회사는 1998년 9월에 가나아트에서 설립한 것을 1999년 2월에 독립법인으로 시작하여 2006년으로 100여 회를 맞

는 경매를 실시하였다. 서울경매는 자체 건물에 경매 현장을 인터넷과 케이블 TV로 생중계하는 발빠른 행보를 하는가 하면, 미술품 담보대출제도 시행 등을 도입하는 다각적인 형식을 통해 경매시장의 본격적인 형태를 구축하였다.

한편 2005년 9월에는 'K옥션(Korea Premier Auction)'이 출범하면서 비교적 대형 경매회사로 100회를 육박하는 경매를 실시해 온 '서울경매'에 도전장을 내밀었으며, 한국미술시장에 경매시대를 여는 새로운 페이지를 기록하였다. K옥션은 1회 경매에서 약 50억 원으로 상당한 수준의 낙찰 총액을 기록했으며, 2회에서는 출품작 123점 중 100점이 낙찰돼 낙찰률 81%를 기록, 1회 때 74%의 낙찰률에 이어서 우리나라 경매에서 최초로 낙찰률이 80%대를 넘는 기록을 세웠다. K옥션의 출범은 결국 경매시장이 활성화되는 데 획기적인 기폭제 역할을 하였고 결과적으로 한국의 아트마켓 전체가 확장되는 데도 큰 기여를 하게 된다.

그러나 이 과정에서 직, 간접적으로 경매에 관련된 대형 갤러리의 참여가 미술시장의 경영 논리에 불합리하다는 항의가 이어졌고, 이른바 '큰 손'들의 단기투자 형식의 개입 여부, 작품 진위에 대한 논란과 파문 등이 연이어 터지면서 혼란과 위기에 처하는 어려움을 겪어왔다.

하지만 경매는 1차 시장에 비하여 미술품 가격의 공개와, 공개 경쟁을 통한 거래 참여 과정을 통하여 심리적이지만 작품 거래에 대한 신뢰도 구축이 가능하다는 여러 가지의 장점을 무기로 하여 비교적 짧은 기간에 한국 미술시장의 주도적인 위치를 점유하게 된다.

한편 2006년 이후 경매시장은 전반적인 호황세를 타고 사업을 확장하게 된다. 서울옥션은 2005년과 2006년 12회의 메이저 경매를 실시하였으며, 2006년 10월 제1회 부산 서울옥션 미술품 경매를 실시하여 지방화시대를 열었는가 하면, 2007년 4월 26일 컨템

2007년 5월 K옥션 경매 장면. 서울 힐튼 호텔

포러리 아트 경매(Contempory Art Auction), 7월에 제1회 수입브랜드 시승차 및 신차 경매를 개최하여 시기별 주제로 경매를 실시함으로써 종합적인 경매 형식을 벗어나 테마별 경매시대를 예고했다.

또한 2006년 3월에는 주말의 오후 공연이나 행사 등을 의미하는 제1회 '마티네(Matinee) 세일'을 서울 강남 청담동 아르마니 매장 3층에서 실시하는 등 부대적인 행사의 폭을 넓혀갔다. 여기에 K옥션은 2007년 9월 서울 강남 청담동으로 이전한 뒤 465점을 프리뷰에 전시하고 9월 18일과 19일 양일간에 걸쳐 경매를 실시하였다. 이 경매는 일본의 마이니찌 경매와 연계된 형태를 띠었다.

현장 경매에서 전화, 서면 입찰 장면. 서울옥션

같은 시기에 서울옥션이 실시한 '아트옥션쇼'는 코엑스 컨벤션 센터에서 1,300여 점으로 자체 경매는 물론 소더비, 일본의 신화 옥션, 중국의 빠오리 경매회사 등의 부스를 설치하는 등 외국의 경매회사와 손잡고 해외시장의 진출과 수용태세를 갖추어나감으로써 새로운 국면을 맞게 되었다. 2007년 9월 15일과 16일의 경매 결과는 총 거래 363억 3,215만 원을 기록하여 300억 원대 시대를 열었다.

고미술품 분야는 1996년에 출발한 한국미술품 경매, 1999년 오픈한 명품 옥션, 2007년 6월 1회 경매를 실시한 ㈜고미술 경매 동예헌 등에서 경매가 이루어지고 있다. 또한 2007년 들어서는 동시다발적으로 경매회사들이 설립되면서 옥션시대를 열게 된다. 6월에 A 옥션이 전주에서 출발하였으며, 옥션 M이 대구에서, 2007년 8월 28일 1회 경매를 실시하여 93.6%의 낙찰률과 40억 4천만 원의 총 낙찰 금액을 기록하였다.

여기에 D 옥션은 9월에 서울 강남에서 각각 새로운 출발을 하여 제2의 옥션시대를 열었다. D 옥션의 경우 2007년 9월 4일에 첫 경매를 실시하였으며, 서울 강남의 엠포리아 빌딩에 프리뷰만 5개 층을 사용하면서 샤갈, 로댕 등 외국 작품들과 교육 프로그램을 동시

경매시장 해외진출 : 서울옥션은 2008년 7월에 홍콩법인을 설립하고 10월 첫 경매에서 한화 275억 원의 거래액을 기록했다. K옥션은 11월 28일에 베네치안 마카오 호텔에서 신와옥션, Kingsley's옥션과 공동으로 마카오에서 경매를 실시하고, 서울, 마카오, 도쿄, 베이징, 타이페이, 타이중에서 전시를 하는 등 'Asian Auction week' 행사에 참여하여 해외시장진출에 첫발을 내디뎠다.

서울 평창동의 서울옥션 건물. 사진 제공 : 서울옥션

에 운영하는 등 기존의 경매시장에 새로운 경쟁 체계를 구축하였다.

또한 온라인 경매회사 역시 미술시장의 호황에 뛰어들어 2006년 11월 포털아트를 시작으로 2007년 8월에는 메가아트가 새롭게 오픈하는 등 온라인과 오프라인상으로 미술시장의 급격한 변화 추세를 보여주었다.

2) 경매 현황

최근 한국 미술시장의 견인차 역할을 한 셈이 된 경매의 확장은 미술시장에서 많은 부정적인 이견을 제기하면서 논란을 빚었지만 미술품 가격이 투명한 거래 형식으로 전환하면서 대중적인 관심을 집중시키게 된다.

최근까지 경매시장의 기록들을 보면 서울옥션이 1998년 첫 해의 낙찰가 총액은 불과 1억 7,990만 원이었으며, 낙찰률 또한 19.43%에 머물렀다. 그러나 2006년 낙찰 총액은 300억 원을 넘어섰고, 설립 이후 2007년 9월말 현재 낙찰 총액은 1,178만 원을 넘고 있어서 비교할 수도 없는 상승세를 보여주고 있다.

이에 비하여 **K**옥션은 출발부터 1회 낙찰 총액이 50억 원을 넘어섰고, 2006년 낙찰 총액은 270억 원을 초과하였으며, 2007년은 630억 원 정도를 기록하면서 서울옥션에 강력한 라이벌로 부상하였다.

또한 2004년까지 기준하여 서울옥션 가격대 낙찰 결과를 보면, 100만 원 이하가 22%, 100-200만 원이 15%, 200만 원-500만 원 28%, 1억 원 이상 2%로 집계되어 주로 500만 원대 이하가 대다수를 차지하고 있다. 그러나 전체 가격 분포에 의한 분석을 하게 되면 상위 1억 원 이상의 낙찰가에 해당하는 작품들의 이익 창출

김환기 「꽃과 항아리」 1957. 98×147cm. 캔버스에 유채. 파리 시절 작품이며, 2007년 5월 22일 서울옥션에서 30억 5천만 원에 낙찰되었다.

은 당연히 증가하게 된다. 최고의 슈퍼 블루칩으로 분류되는 서울옥션의 최고가 기록으로는 1998년부터 지속적으로 기록을 경신해 온 박수근이다.

그의 작품은 2007년 5월 22일 '제106회 근·현대 및 고미술품 경매'에서 1950년작 「빨래터」가 추정가 35억 원-45억 원에 책정되어 45억 2천만 원으로 낙찰됨으로써 새로운 기록을 달성하였다. 같은 경매에서 김환기의 1957년작 「꽃과 항아리(정물)」는 추정가 20억 원-30억 원에 책정되어 30억 5천만 원에 낙찰됨으로써 김환기 작품 신기록을 달성했다.

한편 서울옥션은 이외에도 프라이빗 세일(private sale)이나 애프터 세일(after sale)을 실시하고 있으며, 최근에 경매를 통하여 가격이 가장 많이 상승한 작가는 박수근, 이우환, 천경자, 김환기, 이

대원 등이 대표적이며, 그 중에서도 천경자는 2005년 9월 추정가
보다 3배의 낙찰가로 거래되는가 하면, 상승폭이 가장 큰 작가로
분류되는 이우환의 작품은 2007년 5월 16일 뉴욕 소더비 '동시대
미술 데이 세일(Contemporary Art Day Sale)'에서 「점으로부터
From point」가 추정가 40만–60만 달러에 책정되어 194만 4천 달
러에 낙찰됨으로써 국내시장에서도 인기가 급증하였다.

K옥션의 경우 과거의 경매와는 차별화하는 의미에서 수준 높은
작품을 경매에 올려서 그만큼 정당한 가격을 산정하겠다는 의지를
표명했다. 1회에서는 상당한 수준의 작품들을 선택한 흔적이 역력
했다. 최고가로는 2005년 11월 경매에서 박수근의 「나무와 사람
들」이 7억 1천만 원에 낙찰되었고, 박수근의 「나무가 있는 마을」
이 6억 6천만 원에 낙찰되었다. 이어서 2007년 3월에 역시 박수
근의 1961년작 「시장의 사람들」이 25억 원에 낙찰되었다.

3) 경매회사의 약관

서울옥션과 K옥션은 한국 미술품 경매의 견인차 역할을 하였다.
그러나 짧은 역사와 함께 외국의 유수한 경매회사에 비하여 아직
은 소규모의 거래량으로 상당 부분에서 보완해야 할 부분이 많은
것도 사실이다.

다음은 대표적인 약관 내용을 발췌하여 비교해 보았다. 이는 우
리나라 경매의 절차나 원칙 등을 이해할 수 있는 내용이다. 중요한
것만을 살펴보면 우선 보증 기한은 3년이며, 보증 내용은 단지 '도
록에 진하게 인쇄된 표제 사항에 대하여만' 보증하는 시스템으로
'경매물품을 있는 그대로 출품'한다는 의미를 확인하고 있다. 더
군다나 '응찰자는 작품의 훼손 및 복구 여부, 도록 기재의 오류 및

서울 청담동의 K옥션 건물

생략 부분, 작품 이미지와 실물의 차이 등에 대해 확인한 후 자신의 판단과 책임하에 경매에 참여해야 함'에서는 응찰자의 책임에 대한 부분을 재확인하고 있다.

이로써 경매회사는 출품 작품의 진위를 책임지지 않음은 물론 극히 제한된 내용을 제외하고는 보증하지 않으며, 응찰자의 안목과 판단으로 구입해야 한다는 점을 기록하고 있다.

더군다나 '응찰자가 이러한 의무를 충실히 수행했다는 전제하에서 경매를 진행'한다는 내용에서는 경매회사에 그 진위 여부와 작품의 상태 등에 대한 일방적인 책임이 없다는 것을 말하고 있다.

또한 낙찰 우선순위는 서면, 공개, 전화 응찰자의 순서를 정하고 있으며, 내정가는 회사와 위탁자가 논의를 통하여 정하게 된다. 호가는 경매사의 재량에 의하여 결정하고 내정가의 구속을 받지 않는다는 점을 명시하고 있다. 제한된 범위는 작품의 진위 여부에 시비가 있는 경우와 경매의 특성, 내정가의 합의 등과 함께 K옥션의 경우는 '순수미술품인 경우에 제작일로부터 3년이 경과하지 않은 경우'를 추가하여 최소한 1차 시장에 대한 배려를 하고 있다.

철회 시에는 낙찰자 30%, 위탁자 10%, 또는 별개의 손해배상 청구(서울옥션) 등이 가능한 조항이 있으며, 서울옥션은 경매 후 세일을 추가하고 있다. 한편 양 경매사 모두 문화재에 대하여는 '문화재보호법'에 저촉된 작품을 제외 조항으로 두고 있으며, 서울옥션은 매장문화재, 도굴품, 장물 등에 대한 제한 조치를 두고 있어서 보다 구체적인 조항으로 약관을 정하고 있다.

이상과 같은 내용의 상당 부분은 해외의 주요 경매회사 약관에서도 비슷하게 적용되고 있으며, 양 경매회사의 약관 비교표는 물론 지속적으로 수정되는 경우가 있으나 핵심적인 내용은 크게 변함이 없으므로 미술품 경매에 대한 개념을 이해하는 데는 많은 도움이 된다.

서울옥션과 K옥션의 약관 비교표

구분	서울옥션	K옥션
수수료	– 위탁 수수료는 낙찰가의 300만 원까지는 낙찰가의 15%(부가세 별도)를 적용하고, 300만 원 초과인 경우에는 300만 원 초과액 10%(부가세 별도)로 적용하여 합산. – 낙찰 수수료 낙찰 수수료는 낙찰가의 10%(부가세 별도)를 적용.	– 위탁 수수료는 낙찰가 300만 원 이하의 경우에는 낙찰가의 15%(부가가치세 별도)를 적용하고, 300만 원을 초과하는 경우에는 그 초과하는 금액에 대하여 10%(부가가치세 별도)로 적용하여 합산. 다만 위탁 수수료의 인하 혜택은 위탁 물품의 연간 낙찰 총액을 기준으로 제공. – 구매 수수료는 낙찰가 1억 원 이하의 경우에는 낙찰가의 10%(부가가치세 별도)를 적용하고, 1억 원을 초과하는 경우에는 그 초과 금액에 대하여 8%(부가가치세 별도)를 적용하여 합산.
보증	– 경매 도록에 기재된 작가명, 작품명, 재질, 크기, 출처 등 모든 내용은 당사의 의견일 뿐 절대적 사실이 아님. – 당사는 경매 물품을 '있는 그대로' 출품. 응찰자는 경매 이전에 응찰 희망 물품에 대해 철저히 조사. 당사가 경매 물품의 상태 및 속성과 관련해 제공하는 설명과 작품 이미지(도판) 가운데 당사는 약관 12조(운송과 보험)에 규정된 내용 이외의 사항에 대해 보증 책임을 지지 않음. **응찰자는 작품의 훼손 및 복구 여부, 도록 기재의 오류 및 생략 부분, 작품 이미지와 실물의 차이 등에 대해 확인한 후 자신의 판단과 책임하에 경매에 참여해야 함.** 당사는 응찰자가 이러한 의무를 충실히 수행했다는 전제하에서 경매를 진행. – 낙찰자가 원하는 경우 당사는 위 보증의 한도 내에서 보증서를 발행.	– 당사는 경매 종료 후 구매자가 원할 경우에 보증 한도 내에서 보증서를 발행. – **보증 내용은 도록에 굵게 인쇄된 표제 사항에 대하여만 보증.** 즉 도록에 실린 물품에 대한 진하게 인쇄된 표제 사항 외의 보조 설명 또는 당사 임직원이 말 또는 글로 표현한 내용에 대하여 보증 않음. 이는 변경될 수 있는 것으로서 하나의 참고 자료일 뿐 보증의 내용은 아님. – 당사의 보증 기한은 낙찰 후 3년 이내이며, 이 기간 중 보증이 잘못된 것으로 밝혀질 경우에는 판매가 철회되며, 구매자는 낙찰 대금과 수수료를 환급. – 보증 제외 사항 : 다음 각 호에 해당되는 경우에는 보증 항목이 적용되지 않는다. 1.경매 당시에 경매 물품에 대한 의견이 전문가의 일반적인 의견이었으나, 이후 전문가 의견이 변경되었거나 의견에 갈등이 있

	– 중개인으로서 당사의 보증기한은 낙찰일로부터 3년 – 보증 제외 사항 1. 경매 당시에 경매 물품에 대한 의견이 전문가의 일반적인 의견이었으나, 이후 전문가의 의견이 변경되었거나 의견의 대립이 있는 경우. 2. 학계나 전문가 집단에서 이견의 가능성을 도록을 통해서나 경매장에서 고지를 한 경우. 3. 경매 당시에 일반적으로 사용되지 않는 방법이나 비현실적으로 고가의 비용이 드는 방법 또는 파괴 분석을 해야 하는 방법으로 보증 내용이 틀렸음을 증명하는 경우.	는 경우. 2.경매 당시에 일반적으로 사용된 방법이 아닌 새로운 방법으로 보증 내용이 틀렸음이 증명될 경우.
낙찰 순위	– 공개 응찰자와 서면 응찰자가 동일한 가격으로 응찰했을 경우에는 서면 응찰자에게 낙찰 우선. 공개, 서면, 전화 응찰자 중 내정가 이상으로 최고 가격을 제시한 응찰자에게 낙찰.	– 공개 응찰자, 전화 응찰자, 서면 응찰자가 동일한 가격으로 낙찰을 원하면 낙찰 우선순위는 서면, 공개, 전화 응찰자의 순서이며, 동일한 가격의 서면 응찰자가 중복될 경우에는 당사에 먼저 서면 응찰서를 제출한 서면 응찰자에게 낙찰.
내정가	– 당사와 위탁자는 경매를 시행하기 전에 미리 경매 물품의 최저 낙찰 가격인 내정가를 정함. 다만, 위탁자와의 합의에 따라 내정가는 경매 시작 가격으로 책정될 수 있음.	–
호가	– 호가는 전적으로 경매사의 재량에 의하며 경매사는 경매 진행시 호가 증가분을 미리 제시. 응찰자는 구두로 임의의 금액을 제시할 수 있으나 경매사는 이를 받아들이지 않을 수 있음. 경매 시작가는 내정가의 구속을 받지 않아 내정가 밑에서 정해질 수도 있고 위에서 정해질 수도 있음.	–
	구매자는 낙찰일로부터 7일 이내(단, 낙	– 낙찰자는 낙찰일로부터 7일 이내(다만

구매 대금 지불 및 인수	찰가가 3억 원 이상일 경우에는 20일 이내)에 경매 물품 대금 및 수수료 등을 포함한 총 구매 대금을 완납한 후 7일 이내에 낙찰된 물품을 인수할 수 있음.	낙찰가가 3억 원 이상일 경우에는 21일 이내)에 경매 낙찰 대금, 구매 수수료 등을 포함한 모든 비용(총 구매 대금)을 완납해야 함. 　－ 낙찰자가 낙찰일로부터 7일 이내(다만 낙찰가가 3억 원 이상일 경우에는 21일 이내)에 총 구매 대금을 완납하지 않을 경우에는 지연 일수에 대하여 연 18%의 연체 이자가 부과.
출품료	점당 10만 원	작품당 10만 원
접수 제한	1. 작품의 진위 여부에 관하여 시비의 우려가 있는 경우. 　2. 본 경매의 특성에 맞지 않거나 경매 물품으로 적합하지 않은 경우. 　3. 위탁자와 당사 간에 작품에 대한 내정가를 합의하지 못하는 경우.	1. 작품의 진위 여부에 의문이 있는 경우. 　2. 경매의 특성에 맞지 않거나 경매 물품으로 적합하지 않은 경우. 　**3. 순수미술품인 경우에 제작일로부터 3년이 경과하지 않은 경우.**
철회	－ 낙찰자는 낙찰을 철회할 수 없으며, 부득이 철회를 하는 경우에는 **위약별로 낙찰가의 30%에 해당**하는 금액을 낙찰일로부터 7일 이내에 납부. 또한, 낙찰자의 낙찰 철회로 손해가 발생할 경우 당사는 위 위약별 약정과 별개로 손해배상을 청구. 　－ 위탁자가 부득이 철회를 하는 경우에는 위약별로 위탁수수료와 낙찰 수수료를 합한 금액을 철회 통지일로부터 10일 이내에 당사에 납부. 또한 위탁자의 위탁 철회로 손해가 발생할 경우 당사는 위 위약별 약정과 별개로 손해배상을 청구할 수 있음.	－ 낙찰자는 낙찰을 철회할 수 없으나, 부득이한 경우로서 당사가 인정하고 위탁자가 동의한 경우에 한하여 낙찰가의 30%에 해당하는 위약금을 10일 이내에 납부한 후 낙찰을 철회할 수 있음(다만 낙찰을 철회한 회원은 향후 응찰 자격이 제한될 수 있음). 또한, 낙찰자의 낙찰철회로 인해 손해가 발생할 경우 당사는 낙찰자에게 손해배상을 청구할 수 있음. 　**－ 위탁자가 부득이 철회 시에는 추정가 평균치의 10%에 해당하는 철회 수수료를 철회 통지일로부터 7일 이내에 납부.**
애프터 세일	－ 위탁자가 작품을 위탁하면서 당사에 별도의 반대의사를 표시하지 않았다면, 위탁자의 작품이 경매 출품 후 유찰될 경우에 당사가 위 작품을 일주일 동안 보관하고, 이를 경매 후 세일(애프터 세일)에 다시 출품하는 것	－

	에 대하여 위탁자가 동의하는 것으로 간주.	
문화재, 해외 반출 등	– 낙찰자는 낙찰 물품이 문화재 및 유물일 경우 이를 국외로 수출하거나 반출해서는 안 됨. – 위탁자는 위탁 물품이 문화재보호법에 저촉되지 아니함을 보증. 위탁 물품이 매장 문화재, 도굴품, 장물 등 불법적인 물품임이 드러나는 경우 그 민형사상 책임은 위탁자에게 있으며, 위탁자는 위탁 대금 전액을 즉시 환급하여야 함은 물론 그로 인하여 당사가 입는 손해 일체를 배상.	문화재보호법에 따라 문화재 및 유물 등은 국외로 수출 또는 반출이 금지되어 있으므로 이 점을 충분히 숙지하고 응찰 및 낙찰.

※ 이상은 2007년 8월 현재 양 경매사의 약관에서 약간의 축약, 수정만으로 인용.

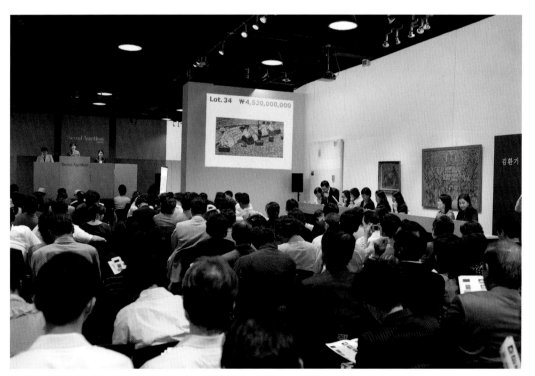

2007년 5월 서울옥션 경매 장면. 박수근의 「빨래터」가 경매되고 있다. 사진 제공 : 서울옥션

V. 제3의 시장, 아트 펀드

1. 대안투자로서의 실험

1) 아트 펀드시대를 열다

미술시장의 기초를 이루는 갤러리와 아트페어, 경매와 더불어 최근에는 제4의 시장이라고 할 수 있는 아트 펀드(Art Fund)가 선을 보이고 있다. 한국에서도 2006년 9월 굿모닝신한증권이 최초의 '서울명품아트사모 1호 펀드'를 시작으로 아트 펀드시대를 열게 되었다.

'서울 명품 아트 사모 1호 펀드'는 75억 원 규모로 투자 자산의 95%를 미술품에, 나머지 5%를 채권, 어음 등 금융 상품에 투자하는 형식이다. 표갤러리가 작품 구입을 맡았으며, 백남준, 김홍수, 김창열, 박성태, 이용덕 등 한국 작가와 위에민쥔, 쩡판츠, 지다춘 등 중국 작가의 작품 위주로 65억 원의 작품을 구매하고 적절한 시점에 이를 되팔아 수익을 창출한다는 내용이다. 3년 반 만기에 예상수익률은 10%이다.

'스타아트 사모 펀드'는 박영덕화랑, 박여숙화랑, 대구의 신라 갤러리, 인사 갤러리, 부산의 조현화랑 등 5개 화랑이 연합해 설립한 한국미술투자주식회사와 골든브릿지 자산 운용이 손잡고 내놓았다. 100억 원 규모로 3년 반 만기에 예상 수익률은 17.36%이다. 김창열, 전광영, 이우환 등의 작품들을 위주로 하였다.[136]

'하나은행 미술품 펀드'는 2007년 5월 사모 펀드(PEF/private equity fund) 형식의 아트 펀드를 만들어 PB 고객을 대상으로 자금을 모집하고, 서울자산운용이 상품 구조를 짠 후 운용을 맡는 구조

사모(私募) 펀드 : 소수의 투자자로부터 자금을 모아 주식, 채권 등에 운용하는 펀드로, 투자신탁업법상에는 100인 이하의 투자자, 증권투자회사법에는 50인 이하의 투자자를 대상으로 모집하는 펀드를 말한다. 이 펀드는 공모펀드와는 달리 운용대상에 제한이 없는 만큼 자유로운 운용이 가능하다.

2007년 KIAF에 출품된 표갤러리의 이용덕 작품

이다. 하나은행이 판매하는 펀드는 박여숙화랑이 작품 선정과 투자를 담당하고 3년 만기 80억 원 규모로 조성되었다. 투자금의 절반은 국내 미술품시장에, 나머지 절반은 해외 미술품시장에 투자하며, 3년 만기에 목표 수익률은 10% 이상이다.

또한 2007년 7월 30일 굿모닝신한증권에서는 아트 펀드 2호 'SH 명품 아트 특별 자산 투자신탁 1호'를 출시하였으며, 총 120억 원 규모이다. 최소 가입 금액은 2억 원 이상이었으나 판매고지세 시간 만에 판매가 마감될 정도로 반응이 빨랐다. 이 펀드는 투자 운용 자산의 95%를 미술품에, 5%는 채권, 어음, 콜 등 금융 상품에 투자한다. 4년 만기에 이익 분배금은 매 6개월마다 결산하여 지급하고, 목표 수익률은 '연 10%+'이며, 펀드 청산 시 미술품 매각 수익의 일부분을 추가로 지급한다. 작품 선정은 아라리오 갤러리가 맡고, 펀드 운용은 SH 자산 운용이 맡는 형식을 취하고 있다.

투자 대상 주요 작가들은 약 70% 정도가 유럽 작가들의 작가들이며, 중국 및 국내 유명 작가들을 포괄한다. 이 펀드는 투자자를 위한 '아트 프로그램'을 운영하여 아라리오 갤러리의 다양한 서비스를 추가하고 있다.[137]

이로써 우리나라도 아트 펀드의 시대를 열어가는 새로운 전략이 출범하였으며, 미술품이 본격적인 재테크의 대상으로 떠오르게 되는 또 하나의 통로가 마련된 셈이다.

2) 포트폴리오의 다원화

'물 펀드(Water fund)' '삼겹살 펀드' '탄소 펀드' '광물 개발 1호 펀드' 아이다 공연을 위한 '아이다 펀드' 매우 생소한 명칭들이지만 이미 우리나라에서 출시된 실물 펀드들이다. 이러한 흐름을 타고 2006년 이후, 아트 펀드(Art Fund) 역시 신개념의 펀드붐을 조성하는 데 한몫해 왔다. 아트 펀드는 일반적인 펀드 자금 구성 요소인 주식, 채권, 자산 상품과는 달리 취득한 예술 작품에서 수익을 얻는 투자 시스템이다.

투자자가 얻는 수익은 한편으로는 미술시장의 역동성과 더불어 펀드 운영자의 자금 운용 두 가지에 의해 결정된다. 이러한 요인들은 물론 미술시장이 활발할수록 펀드 운영자는 다른 투자 방법보다 쉽게 수익을 올릴 수 있게 되며,[138] 일반적으로는 투자회사의 전문성이 결여된 경우, 전문가를 영입하여 작품을 구입하는 과정에서 자문을 구하는 사례가 많다. 그러나 영국의 파인아트 펀드처럼 그 운영자가 고도의 전문가로 구성되고 전 세계의 주요 도시나 미술시장에 자신들의 네트워크를 형성하여 작품 구입의 시점과 대상을 결정함으로써 효율적인 수익률을 보장하는 사례도 있다.

실물 펀드 : 금, 은, 동, 석유 등의 실물에 직접 투자하거나 선물거래에 투자하는 펀드이다. 주식 등에 대한 대안투자수단으로 부동산, 미술품, 선박, 금, 광산 등에 대하여 기준 이상의 자금을 모아 공격적으로 투자하는 것을 말한다. 기존 은행 거래를 선호하는 안전자산 선호자들뿐만 아니라 주식형 등의 전통적인 투자자들도 실물펀드에서 보여준 놀라운 성과에 인정하고 관심이 증대되고 있다.

사실상 미술시장이 펀드로 연계되는 가장 중요한 요인은 파인 아트 펀드에서 볼 수 있듯이 구매자가 전문성을 갖추고 있지 않은 상태에서 작품을 구입한다는 것이 매우 부담으로 작용하고, 가격 구조가 불안정하며, 우리나라와 같이 시장의 규모가 한정된 경우는 더욱 리스크 위험을 감수하게 된다. 그러나 2005년말 급상승 추세에 있었던 한국미술시장의 경우처럼 어느 정도 안정성을 보장하는 예측이 가능할 때 단기 펀드가 출시될 수 있으며, 개인이 작품을 구입하는 과정에서 주관적인 판단만으로 구입했을 때 발생하는 리스크를 보완하기 위한 투자 형식으로 각광을 받는다.

그러나 아트 펀드 역시 실물 펀드이고 그 중에서도 매우 까다로운 '하이 리스크 하이 리턴(High Risk High Return)'이 적용될 수 있는 상품으로 분류되어 상당한 관심이 있는 투자자가 아니면 가입하기가 어려운 단점을 지니고 있다.

상대적으로 보면 그만큼 아트 펀드는 전문가의 참여와 기술적인 작품 구입, 상승치의 확보가 이루어질 수 있는 노련한 여타의 기법을 적절히 구사하는 것이 중요하다. 그래서 펀드회사에서는 구입한 작품들을 뮤지엄과 협력하여 기획전을 개최한다든지, 순회전을 개최함으로써 작품의 신뢰도를 높이고 대중들에게 인지력을 향상시키는 사례를 활용하는 등 다양한 노력을 기울인다.

세계적으로 상위권에 속하는 미술품들은 성숙한 투자 자산으로서 오랫동안 인플레이션 방지를 위한 수단으로 사용됐으며 주식이나 채권시장과 비교해서 상당히 장기적인 이익을 제공해 왔다. 물론 통계치이지만 1950년 이후 미술품은 연간 평균적으로 11.5%에서 12.5% 사이의 수익을 올린 것으로 파악된다.

이러한 조건에서 부동산 시장의 한계와 금융시장 불확실성의 증가로 인해 미술품이 단기적인 투자 대상으로 새롭게 부각되고 있는 것은 당연하다. 물론 증권시장의 하락이 있는 경우도 당연히 미술

하이 리스크 하이 리턴(High Risk High Return) : 투자 결정을 할 때 중요한 원리는 '수익은 위험에 비례한다'는 것으로, 위험이 높을수록 수익도 크다는 것을 의미한다. 예를 들면 정기예금은 이윤은 매우 낮지만 안정적이다. 그러나 주식을 사면 1년 후 배로 오를 수도 있으나 반으로 떨어지기도 한다. 즉 신생 벤처기업의 주식을 사면 10배 이상도 오르지만 잘못하면 제로로 떨어져 휴지가 될 수도 있다. 미술시장 역시 이러한 원리가 비슷하게 적용되는 예가 많다.

품의 투자가 새로운 포트폴리오를 구성한다는 점에서 매력을 지니게 된다.

여기서 포트폴리오의 다원화는 이미 증권시장에서 새로운 전략으로 부상하고 있으나 아직 일반화되지는 않았다. 즉 삼성증권이 제시했던 '삼색(三色) 포트폴리오' 같은 경우는 국내 주식형에 35%, 해외 펀드, 대안투자 등으로 각각 15% 나누어 투자하는 방식으로 한 부분에서 손해를 보더라도 다른 곳에서 이익을 거둘 수 있는 안전한 형태의 분산을 노리는 전략이다.

바로 이러한 배경에 의하여 미술시장에 투자하는 세력이 발생하며, 펀드매니저나 아트딜러들은 대안투자 형식으로 아트 펀드를 조성하여 단기 이익을 노리는 '블루칩 작가'들의 작품을 구입하게 되는 것이다. 사실 이와 같은 이론은 1952년 미국의 해리 마코위츠(Harry Max Markowitz 1927)의 '포트폴리오 선택 이론(Portfolio Selection)'에서 비롯된 전략이어서 전문가들 사이에서는 즐겨 사용하는 방법이다.

3) 창작과 투자의 이중성

아트 펀드는 그 자체가 미적 가치를 논하는 매력을 지니고 있어 매우 흥미 있는 투자 대상이고, 변덕스러운 예술 세계에서도 아트 비지니스맨을 보는 일이 더 이상 어색한 것으로 생각되지는 않는다. "'아트'라는 단어는 더 이상 '창작'에만 관련된 말이 아니라 '투자'와도 관련된 말로 사용된다"고 말한 사례처럼, 아트 펀드는 지속적으로 가치 있는 투자처로서 관심을 모으고 있다.[139]

아트 펀드는 비교적 새로운 현상이며 투자자들과 시장에 의해 끊임없이 새로운 무엇을 찾고자 하는 것이다. 또한 근대 미술시장의

포트폴리오 선택 이론(Portfolio Selection Theory) : 해리 마코위츠(H. Markowitz)가 1952년 〈유가증권의 선택〉이라는 논문에서 발표한 이론이다. 많은 투자자들이 포트폴리오 분석을 통해 원하는 수준의 기대수익률에 대하여 위험을 최소화시키거나, 개별 투자자의 위험 수준에 적합한 최적의 포트폴리오를 선택하는 과학적 방법론이다. 단순히 최적 포트폴리오를 선택할 수 있게 하는 방법론을 제시하는 데 그치지 않고, 자본 자산 가격결정모형(capital asset pricing model : CAPM)으로까지 발전하였다.

붐이 이루어 낸 산물이기도 하다. 세계적으로 급등하고 있는 미술시장에서는 부진한 주식시장과 대조적으로 약 20-30여 개의 펀드가 설립되었다. 여기에는 파인아트 펀드(The Fine Art Fund)와 차이나 펀드(The China Fund), 인도 미술 펀드(The India Art Fund) 등을 포함한다.

이들 중 어떤 것은 시장의 힘을 확장하고 연계하려는 노력을 포괄하고 있어 미술시장의 관심을 집중시키고 있다. 아트 펀드는 그 형식도 다양하고 기존의 시장을 대체하는 수단으로 인식되어 실험단계이지만 투자라는 개념이 본격화되는 미술시장의 새로운 기능을 확보하면서 스타급작가들의 대안투자로 부상할 수 있다는 가능성을 가지고 있어 매력을 지닌다.

그러나 다른 투자에서도 마찬가지이지만 아트 펀드는 특히 그 미묘한 과정 때문에 상당한 기법과 전략이 필요한 분야이다. 주의를 기울여야 할 점은 일반적으로 펀드의 크기와 전문성, 매니저의 명성과 시장의 접근성, 구입품의 형태와 가격, 투자 수준과 비상 탈출 전략 등에 대한 세심한 고려이다.

신개념의 투자대안으로서 과정과 성격에서 기존의 미술시장과는 많은 부분에서 다른 차원을 포함하며, 종류와 목적, 투자 시점과 이윤 창출의 과정 모두가 상당한 전문성을 담보하고 있는 것이다. 더욱 흥미로운 것은 이러한 아트 펀드의 목적이 영리적인 경우가 대부분이지만 공공적인 기여를 전제로 하는 사례도 있다는 점이다.

예를 들어 예술가 연금 펀드(The Artist Pension Fund)의 목적은 은퇴한 예술가들에게서 나오는 수익 중 일부를 창출하기 위한 것이다. 그 방법은 성공적인 예술가들에게서 나오는 수익 중 일부를 상대적으로 아직 성장을 지속하고 있는 작가들에게 보조해 주는 식이다. 이와 달리 이립스 기금(Ellipse Foundation)과 원더풀 펀드(The Wonderful Fund) 같은 단체들은 이에 비하여 영리를 목적으로 하

는 조직이다.

그러나 여러 아트 펀드는 상업적인 것과 비상업적인 의도가 섞여 있어 이를 정확히 해석하는 것은 어려운 일도 있다. 투자 목적으로 요란하게 시장에 진출한 펀우드 투자 아트 펀드(Fernwood Investments' art fund)는 2005년 하버드 비지니스 스쿨(Harvard Business School)의 대안투자 전략 사례 연구에서 거론되었듯이 시장에 진출한 후 2년이 못 되어서 2005년에 실패하고 말았다.

기타 여러 펀드가 뒤를 쫓고 있지만 다양한 투자 자산을 구성하기 위해 충분한 자금을 끌어들일 수 없거나 전문성이 부족하여 적절한 투자를 하지 못한 이유로 인하여 시장 진출에 실패하는 사례가 적지 않다.[140]

대안투자로 불리는 아트 펀드는 결국 아직은 그 성격이나 결과에서 실험적인 단계로 분류하는 것이 적당할 것으로 보일 정도로 진행 상태의 일정한 규정이나 비법이 축적된 것은 아니다.

2. 아트 펀드의 성공과 실패

영국철도연금기금(British Rail pension fund) : 공적인 성격을 가지고 미술품에 투자했던 최초의 기관으로 1974년에 결성해 인상주의작가들의 작품과 고대 거장의 회화 및 드로잉 작품, 그리고 중국과 유럽의 예술품과 앤틱에 자산의 2.9%를 투자하기로 결정하였다. 당시 철도종사자들은 미술품과 같이 고가품에 투자한다는 것을 비난하였고 연금기금의 자문역을 맡은 소더비가 그 작품의 대부분을 경매장에서 구입했기 때문에 이해관계 면에서 불공평하다고 생각했다.

8년 동안 약 2,245품목에 대해 약 6,400만 달러를 지출하였고 1987년부터 소더비를 통해 수집품들을 판매하기 시작하였으며 27점의 고대 거장들의 작품은 소더비 경매에서 최고 예상추정가인 720만 달러를 웃도는 820만 달러에 판매되는 등 연간 물가상승률을 웃도는 40%의 수익률을 얻은 것으로 유명하다. 1990년대초에 해체되었고 투자 포트폴리오에 미술품을 편입했다는 점에서 의의가 있으며, 파인아트 펀드와 함께 성공 사례로 꼽히고 있다.

아트투자의 대표적인 성공 사례로서 영국철도연금기금(British Rail pension fund)을 들 수 있다. 이 기금은 1970년대 후반에 미술품구입을 시작하였는데 1990년대에 접어들어 작품들을 본격적으로 사들이기 시작하였다. 총 2,400여 점에 달하는 컬렉션을 이루는 이 기금은 4천만 파운드 정도를 투자하였고, 이와 같은 포트폴리오의 다원화의 노력으로 연 수익률 13.1%에 이르고 있다. 기금에서는 금융자산의 2.9%를 투자했으며, 1999년까지 연간 물가 상승률을 웃도는 연간 40%의 수익률을 올린 경험도 있다.[141]

인상파 등 블루칩에 집중 구입을 하였지만 아시아에서는 중국의 당삼채(唐三彩) 등과 도자기 등에도 많은 투자를 하고 있다. 2004년 4월 25일 홍콩 소더비에서 1,238만 2,400홍콩 달러(한화 약 18억 4천만 원)에 낙찰된 명대의 도자기 「명선덕 경덕진요공작람유반(明宣德 景德鎭窯孔雀藍釉盤)」역시 영국철도연금기금에서 투자한 것으로 알려졌다.

오스트레일리아 아트 컨설턴트 버지니아 윌슨(Virginia Wilson)은 다음과 같이 말한다. "미술품은 몇 세기 동안 매력적인 투자 대상이 되어왔고 그것이 지난 몇십 년간의 조심스러운 금융 투자보다 더 뛰어난 성과를 보였다는 점에 사람들은 점점 더 주목하고 있다."[142]

순수미술품 가격은 지난 10년간 약 58%가 상승했지만 Artprice.com의 조사에 따르면 근대 작품은 약 81%로 더 높은 성장을 기록했다. 차이나 펀드(The China Fund)의 이사인 마리아 램(Maria Lam)은 다음과 같이 말한다. "전체 미술시장은 여전히 성장

하고 있지만 우리는 아직 기회가 있다고 생각한다."

차이나 펀드는 10세기 송대부터 이어진 왕실 도자기와 20세기 중국 회화를 구입하기 위해 1억 달러까지 투자를 기대하고 있으며 뮤지엄에서도 수준 있는 작품들을 전시하고 12-15%까지의 수익을 제안하고 있다. 몇몇 자금이 풍부한 투자자들은 미술품을 사기위해 느슨한 신디케이트(loose syndicates)를 형성하고 펀드 조성에 필요한 정착 비용을 삭감해 가는 쪽을 택하고 있다.

세이머(Seymour)의 예술 자문역인 피터 스테판(Peter Stephens)은 연간 약 2%의 자산 운용 비용과 함께 정착 비용이 조성된 펀드 금액의 약 7%에 이른다고 추정하였다. 피터 스테판은 또 다음과 같이 덧붙였다. "예술 투자 세계가 다른 시장과 마찬가지로 분담해야 할 역할이 있는 것이므로 그 다양성은 제외하더라도 펀드를 통해 투자하고자 하는 분명한 이유는 그것을 운영하는 전문가들로부터 이익을 얻을 수 있다는 것에 있다."[143]

단기간의 투자는 다른 생산품과 비교해 시장의 변수가 상대적으로 높다. 그러나 장기간을 거쳐 10년 또는 그 이상의 경험을 통해 미술품에 투자한 자금은 매년 평균 수익을 제공하였다. 이를 위한 전제 조건은 높은 수준의 작품에 투자하는 것이다. 오스트레일리아 아트 컨설턴트의 버지니아 윌슨은 지식과 경험, 안목을 가지게 되면 이러한 위험률은 완화될 것이라 믿고 있다. 그녀는 또 다음과 같이 덧붙였다. "미술시장은 블루칩 투자이고 이러한 질적 투자들은 믿을 만한 수익률을 가져올 것이다. 물론 참여 비용은 높다."[144]

이들 전문가들이 말하고 있지만 미술품 투자에 있어 성공의 관건은 주식과 같이 어느 작품이 블루칩으로서 가치 상승을 가져올 것인가 예측하는 데 있다. 높은 위험 부담을 감수하는 투자자들은 이제 떠오르는 예비스타 작가들을 현명하게 판단하고 이들의 경향을 분석하면서 이들의 작품을 싸게 구입함으로써 더 큰 이익을 창

출하는 등의 실험적인 정신을 구가한다. 그러나 이에 따른 문제점은 당연히 투자자의 안목, 기법상의 노련함과 혜안이 필수적이다. 오랫동안 컬렉션을 해온 윤돈 전 하나증권 청담지점장은 이렇게 말한다.

　　"이제는 얼마든지 노력만 하면 분기별로 발표되는 기업들이 재무제표를 분석한다든지 그 기업을 방문하여 심지어는 화장실까지 체크하면서 가능성을 점검하는 경우도 있습니다. 이와 같은 철저한 점검을 거쳐 투자를 하게 되면 어느 정도의 안정성을 보장하나 그것도 이제는 글로벌시대를 맞아 거대 강국들의 파워에서 벗어날 수는 없지요. 그래서 혹자는 그 흥망을 '신의 영역' 이라고도 합니다."[145]

　이처럼 펀드 투자를 하는데도 아무리 매니저들의 전문적인 판단이 뒷받침하고는 있다고 하지만 펀드 상품 자체를 선택하는 과정에서는 적어도 투자자의 사전 지식과 노력이 필요하다. 세상에는 너무나 많은 예술가가 있고 그중에서 다음 세대의 이중섭이나 피카소가 될 한 명을 찾는 것은 거의 불가능하지만 적어도 그에 접근하는 새로운 스타를 찾기 위한 노력은 지금 이 순간에도 전 세계에서 진행되고 있다.

　사실상 아트 펀드를 통해 이와 같이 떠오르는 스타들에 대한 투자를 한다는 것은 상당히 모험적인 요소가 있다. 그러므로 파인아트 펀드와 같은 선도적인 펀드에서는 펀드매니저(Fund manager)의 숙련된 판단으로 가능한 블루칩 작가들에 투자하는 방식과 최고의 기대주만을 택해 왔다. 즉 안정적인 가격 구조와 최상의 이익을 창출할 수 있는 작가들을 선별하여 상위 1% 이내의 미술품 가격대를 집중 공략하거나 미술시장을 정확히 파악하고 상승 기류를 안정적으로 구축한 작가들만을 투자함으로써 결과적으로 이윤 폭을 늘리

고 안정적인 고객 관리를 해왔던 것이다.

이러한 시장의 생리에서 아트 펀드를 한다는 것은 매우 역동적이면서도 매우 위험한 사업으로 여겨진다. 지금까지 적지 않은 아트 펀드가 출발하였지만 그 성공과 실패는 무한한 가능성과 현실적인 불안감을 동시에 남겨 줌으로써 실험단계에 있는 이 분야의 가감 없는 모습을 보여주었다.

1) ABN AMRO의 실패

아트 펀드의 불안정한 현실과 이상의 격차는 대표적으로 **ABN AMRO**의 사례에서 드러난다. 2003년 9월에 네덜란드 은행 **ABN AMRO**의 개인 은행 팀(**Private Banks team**)이 창설되었으며, '재간접투자 아트 펀드(**fund of art funds**)'를 설정할 목적으로 '아트 투자 자문 서비스(**art investment advisory service**)'가 시작되었다.

즉 은행의 재무 기구 및 공공부문(**FIPS**) 그룹의 일부로서 재무 구조 및 주식과 주식 관련 상품을 포함한 포괄적인 서비스를 개인 은행에게 제공하기 위한 프로그램이었다. 이는 런던의 도매업 회사 개인 은행의 글로벌 책임자인 아리엘 샐러머(**Ariel Salama**)에 의해 6명의 멤버로 운영되었다.[146] 이 팀은 세계적으로 80명 이상의 고객과 함께 일해 왔다. 당시 아리엘 샐러머는 이렇게 말했다.

"돈이 많은 사람들은 그들의 거래 은행들에게 미술품과 같은 대안 상품 투자에 도움을 주기를 바라고 있다. 그러나 포괄적인 예술 투자 금융 서비스를 제공하고자 하는 개인 은행들은 이미 자체적으로 진행중인 가장 중요한 사업인 금융 관련 업무를 하고 있다. **ABN AMRO**의 예술 투자 자문 그룹(**Art Investment Advisory group**)을 통

해 각 은행들은 자체, 또는 공동으로 참여하는 방식으로 이러한 서비스 제공이 가능하게 될 것이다."[147]

ABN AMRO의 재무기구 및 공공부문(FIPS) 그룹은 은행과 공공부문, 보험, 자산 매니저, 헤지 펀드(Hedge fund), 중앙은행과 재무 스폰서 고객들에게 집중하면서 법인금융(Corporate Finance), 주식(Equities), 금융시장(Financial Markets), 운용 자본(Working Capital)과 관련한 종합적인 도매 금융을 수행하였다.

세이머 매니지먼트(Seymour Management)의 매니징 디렉터 스펜서 이반(Spencer Ewen)은 ABN AMRO 설립 시 다음과 같이 말했다. "ABN AMRO의 세계적인 규모와 투자 지식은 세이머 매니지먼트가 보유한 미술품 조언자로서의 폭넓은 전문성 및 독립성과 결합하여 흥미롭게 성장하고 있는 이 분야에 강력한 수준의 서비스를 제공할 것이다."[148]

그러나 결과는 참담하였다. 현재 ABN은 모든 시장에서 이미 철수했고 샐러머는 휴직중이며 그가 맡은 부문은 업무가 중지되었다. 은행의 대변인 캐롤라인 포스(Carolein Pors)는 다음과 같이 말한다. "재간접투자 펀드(fund of funds)를 구성하기에는 이용 가능한 자금이 충분하지 않았다. 우리는 우리 고객들에게 차이나 펀드(The China Fund)와 파인아트 펀드(The Fine Art Fund) 두 가지 펀드를 제공하기로 합의에 도달하였다."

사실 최근 펀드 경영자들은 투자자를 찾기 위해 바쁘지만 거의가 성공하지 못하고 있다. 대부분은 그들이 세웠던 제일 초기의 낙관적인 목표는 축소되었다. ABN AMRO의 실패는 다른 투자자들을 격려하는 것이 어렵게 되었다.[149]

2) 펀우드

펀우드(Fernwood)처럼 반짝거렸던 펀드는 거의 없었다. 설립자 브루스 타우브(Bruce D. Taub)는 예술계에 거의 알려지지는 않았지만 소더비(Sotheby's)에 근무한 적이 있는 그의 팀은 마이클 프러머(Michael Plummer)를 비롯해 뉴욕의 메트로폴리탄 박물관(Metropolitan Museum)의 전 상담역인 애쉬튼 호킨스(Ashton Hawkins) 등을 포함한 드림팀을 이루고 있었다. 그러나 5월 9일 타우브(Taub)의 9명의 미술품과 재무 팀은 일괄 사임했다.[150]

재무 서비스에서 25년간의 성공적인 경력을 가지고 대부분을 메릴 린치(Merrill Lynch)에서 근무했던 브루스 타우브(Bruce Taub)는 라틴 아메리카 미술품을 모으는 컬렉터였다. 펀우드(Fernwood)는 미국 미술시장과 관련해 혁명을 일으켰다. 이 펀드는 실용적인 대안 자산 투자 상품으로 미술품에 대한 투자를 대중화하는 것이었다.

브루스 타우브는 말하기를 "내 비서도 어느 날 미술품 투자지분을 가지게 될 것이다." 이것이 의도하는 바는 불완전한 미술품 시장에서 좀더 성숙한 시장을 위해 노력하는 것이다. 팀원 중 한 명인 제니퍼 윈(Jennifer Winn)은 "미술시장은 원래 투명성의 부족이라는 토대에서 자라고 있다"라고 설명했다.

펀우드 아트 펀드(Fernwood Art Fund)는 2004년 새롭게 아트딜러 데이비드 나쉬(David Nash)와 전 메트로폴리탄 박물관의 애쉬톤 헥킨(Ashton Hawkins)과 말보로 갤러리(Marlborough Gallery)의 피에르 레바이(Pierre Levai)를 고용했다.

데이비드 나쉬는 펀우드 아트 매니저의 의장직을 맡았고 펀우드 투자자들을 대신하여 미술품 구입과 판매를 결정하는 일에 책임을

진다. 그는 매디슨 애비뉴 갤러리(Madison Avenue gallery)를 오픈 하기 전에 소더비(Sotheby's)에서 35년 동안 일했던 경험자였다.

나쉬는 소더비에서 일하는 동안 아트 펀드에 대한 개인적인 경험을 익힌 바 있으며, 한편 영국철도연금기금의 전문자문팀의 일원이었던 화려한 경력의 소유자였다.

그러나 안타깝게도 펀우드 예술투자는 아트 헤지 펀드 계획을 조용히 막내렸다. 이전 1979년 시티뱅크의 아트자문서비스 책임자 전무인 패트릭 투니(Patrick Cooney), 전 크리스티(Christie's) 고대 거장들의 작품부문의 책임자 라첼 카민스키(Rachel Kaminsky), 전 소더비의 마케팅 이사였던 마이클 프러머(Michael Plummer), 그리고 CEO인 이전에 메릴 린치(Merrill Lynch) 중역이었던 부르스 타우브가 중요 임원으로 구성된 이 회사는 2년 만에 서로 결별을 고하는 것으로 알려졌다.[151]

"요리사가 많으면 고깃국을 망치는 법이다." 그리고 "그 펀드를 앞에서 끌고 갈 사람이 없다"고 어떤 비평가들은 말했다. 또한 이들은 다음과 같이 덧붙인다. 다행인 것은 그 계획을 수립하고 사무실을 임대하면서 돈을 지출하긴 했으나 "투자자들에게 손해는 입히지 않았다"는 점이다. 사실 투자 자산을 수집했는지 또는 어떤 예술 작품을 구입했는지는 불분명하다.

필립 호프만(Philip Hoffman) : 파인아트 펀드(The Fine Art Fund)의 대표. 요크대학교(York University)에서 경제학 학위를 받은 후 공인회계사(Chartered Accountant) 자격을 취득했다. 크리스티에서 10년간 근무하였으며 유럽 거장들의 작품을 담당하였고 33세에는 크리스티 국제 매니지먼트 이사회의 가장 젊은 멤버가 된다. 한국에서도 아트 펀드에 대하여 강연한 바 있다.

3) 파인아트 펀드의 성공

펀우드가 실패하면서 이제 이 분야에 남아 있는 유력한 펀드는 런던의 파인아트 펀드인데 현재 하나만 운영하고 있으나 지속적으로 펀드를 더 발족시킬 계획으로 있다. 이 펀드의 리더이며 이전 크리스티의 상무였던 필립 호프만(Philip Hoffman)은 "이 펀드의 매

매자산에 대한 평균 이익률이 40%임"을 주목하면서 "현재 나는 매우 기쁘다"라고 말했다.

그는 이 펀드에 대한 투자자금을 밝히기를 거부하고 다만 그들이 세계의 10개국으로부터 온 투자자들이며 이들은 한 작품에 25만 달러에서 1천만 달러까지 투자하고 있다고 말한다. 그는 또한 펀드가 구입한 작품 수량에 대한 언급을 피하면서 보통 한 작품 당 50만 달러에서 200만 달러까지 가지만 어떤 고대 거장들의 작품은 800만 달러까지 하고 있다고 말한다. 투자액 또한 명확하지 않으나 추정에 의하면 투자 시기에 약 5천만 달러(한화 약 469억 1천만 원)를 투입하는 것으로 알려져 있다.

파인아트 펀드는 4개의 카테고리, 즉 고대거장, 인상주의, 현대 및 근대에 대략적으로 비슷한 금액 비율로 투자하고 있다. 두번째 펀드는 첫번째와 마찬가지로 유사한 카테고리의 작품에 투자할 예정이며, 세번째 펀드가 열리면 중국의 고대와 근대 현대 작품에 투자할 예정인 것으로 파악된다.

한국에도 두 번씩 방문하여 강연한 바 있는 호프만은 "우리 펀드에 투자하고자 하는 사람들로부터 하루에 두 번 꼴로 전화를 받고 있다"고 말했다. 또한 파인아트 펀드는 미국의 돈 많은 부자들에게 아트자문 서비스를 제공할 계획으로 있으며 그 상세한 내역은 아직 마무리 단계에 있다.

호프만은 파인아트 펀드가 성공할 수 있었던 것은 "좋은 아이디어를 뒷받침하는 팀워크" 덕분이라고 주장하며 "미술품을 자산투자 대상으로만 보는 것은 아니지만 시장을 충분히 이해할 필요가 있고 팀이 어떻게 잘 협력해야 하는지 그 방법을 알아야 한다"고 말했다. 그는 덧붙여서 "이 펀드 6명의 전임직원과 18명의 비전임 자문가들은 오랫동안 서로 협력해 왔다"고 한다. 또 "우리는 비교적 싼 작품에 기회를 포착하고 빠르게 움직인다"[152]고 했다. 결국 아

트 펀드의 핵심은 얼마만큼 미술시장을 이해하고 그 노련한 경험으로 적절한 작가를 찾을 수 있으며, 기회를 포착할 수 있는가에 열쇠가 있음을 말해 주고 있다.

호프만은 펀우드가 실패했다고 해서 예술 작품 투자 펀드라는 개념 자체를 비난할 수는 없다고 말한다. "그 아이디어 자체는 훌륭한 것이고 우리는 이 분야에서 많은 경쟁자가 나타나기를 기대한다." 예술에 투자한다는 아이디어를 창안한 사람 중 하나인 뉴욕대 교수 마이클 모스(Michael Moses)는 그의 동료 지안핑 메이(Jianping Mei)와 함께 S&P500(Standard & Poor's 500) 지수와 비슷한 예술자산 추적 장치인 메이/모스 파인아트 인덱스(Mei/Moses Fine Art Index)를 만들었다. 모스는 주장하기를 "투자 수단으로서의 미술품은 아직 살아 있다. 우리는 다만 본보기가 될 만한 확실한 실례를 얻기 위해 조금 더 기다려야 할지도 모른다"는 말을 하였다.

그는 파인아트 펀드와 미국의 예술가 연금 신탁(Artist Pension Trust)은 아직 진행중이고 효율적인 아트 투자 전략의 예로 이들 펀드를 들었다. 또한 그는 1970년대의 부동산 투자 펀드 전부가 다 잘 운영되었다고 할 수는 없었지만 많은 사람들이 돈을 번 것도 사실이라고 덧붙였다.

모스는 말하기를 펀우드나 2000년 이후 발족한 24개의 아트투자회사 중 일부가 성공하지 못하고 철수한 이유는 "부유한 투자자들이 미술품을 그들의 자산 구성을 다양화할 수 있는 수단이라 생각하지 않는 데 있다. 그들 중 일부는 미술품을 투자로서가 아니라 감상하고 즐기기 위한 대상으로만 수집한다"고 생각했던 부분에서 투자의 전문성 결여와 자금회전의 어려움이 발생한 것으로 분석되고 있다.

미술품에 투자하는 것과 단순히 수집하기 위한 것의 차이점은 투자가 작품이 어디에 있든 비용과 손실을 줄이려 하는 능력을 포함

하고 있는 데 반하여 컬렉터들은 다만 그들이 살고 일하는 곳에 작품을 걸어두고 감상하고자 하는 경향이 먼저라는 이중적인 요구를 적절히 조율할 수 없는 한계를 지니고 있다는 사실에서 어려움이 발생한다.[153]

4) 아트 펀드의 불안감

예술 자문 서비스 세이머 매니지먼트의 전무이사 스펜서 이완은 다음과 같이 말한다.

"그것은 금융기구에 적합한 개념을 만들어 내기 위한 노력이다. 펀드를 모으는 것은 시간과 노력이 필요하다. 나는 아트 펀드가 좋은 일이라고 믿지만 결과는 여전히 멀었다. 그리고 크고 조직화된 기구만이 최고의 해결책이라 확신할 수는 없다. 작은 틈새시장을 노리는 펀드가 더 좋은 해결책일지도 모른다."

이렇게 작고 더 유동성 있는 펀드는 종종 아트딜러들에 의해 만들어지고 작은 그룹의 친구들과 고객들로부터 투자자를 구하는 사례가 있다. 이는 스위스에 본사를 둔 다니엘 룩셈부르크(Daniella Luxembourg) 아트베스트(ArtVest)를 예로 들 수 있다. 비공식적인 정보에 따르면 이러한 펀드는 미국과 영국의 재무 규정을 피하고 있는 것으로 보여진다.[154]

아트 펀드(Art Fund)를 둘러싸고 이렇게 다각적인 활동을 벌이고 있음에도 불구하고 회의론자들을 납득시키는 일은 여전히 남아 있다. 맨해튼의 아트 자문역의 테아 웨스트라이히(Thea Westreich)에 따르면, 펀드를 시작하고 단지 투자를 목적으로 열중하고 있는 비

공식적인 협력단체의 수는 엄청나다고 전한다.

그녀는 또한 다음과 같이 말한다. "컬렉터와 예술 투자자들이 작은 법인을 설립하는 일이 잦아지고 매일 그 수가 증가하고 있다. 당신은 야구모자와 운동화를 신고 있는 그들을 박람회에서 만날 수 있을 것이다. 그들은 은밀하게 활동하고 있지만 아트딜러들은 그들을 주목하기 시작했다." 그리고 다음과 같이 덧붙였다. "모든 이러한 새로운 금융 벤처들은 결국에는 투자시장에서 빗나가게 될 것이다."155)

예술 투자는 확실히 고대 거장들의 작품에서부터 현대 작품까지 가격이 급등하고 있다. 그러나 새로운 아트 펀드는 더 큰 이윤을 약속하며 투자자들을 끌어들이기를 희망하고 있다. 펀드는 폭 넓은 사업 경험과 구매력을 이끌어 내지만 전문가들은 이들 펀드가 실질적으로는 감춰진 비용과 변덕스러운 시장과 싸워야 한다고 말한다.

예술 투자 자문역인 제레미 엑스타인(Jeremy Eckstein)은 다음과 같이 말한다. "만약 당신이 주식을 구입했다면 당신은 그것을 팔수 있고 당신이 받을 수 있는 가격이 얼마인지도 알 수 있다. 그러나 미술품에서 당신은 그렇게 할 수 없다." 대략 6개의 아트 펀드가 기반을 내리기를 바라고 있지만 많은 선전에도 불구하고 영국의 파인아트 펀드만이 사업을 벌여 제몫을 하였고 투자자들에게 적어도 25만 달러(한화 약 2억 4천만 원)를 벌어 준 유일한 펀드이다.156)

하지만 이에 대해서도 부정적인 견해를 말하는 자도 있다. 수익률로만 본다면 아트 펀드가 매력적인 것처럼 보이지만 거래가 경매를 통해 이루어진다면 거래 수수료는 20% 이상이 될 수 있는 등 이들 펀드는 짧은 기간에 높은 수익을 보장하기 어려울지도 모른다고 말한다.

또한 전통적인 투자와 달리, 투자기간이 끝나 현금으로 바꿀 때

까지 매년 지급되는 배당금도 없고 펀드가 금융자산으로 가지고 있는 작품의 진정한 가격을 계산한다는 것도 거의 불가능한 일이다. UBS의 아트 뱅킹 부문의 책임자인 칼 슈바이져(Karl Schweizer)는 다음과 같이 말한다. "예술은 당신의 다른 재정적인 투자와 같은 토대 위에서 예상할 수 있는 것이 아니다. 당신은 투자자로서 당신이 위험을 감당하기 전에 먼저 사전 준비를 해야 한다."

네덜란드 투자은행 ABN AMRO는 시장에서 꽤 큰 투자를 이끌어 내리라고 희망했지만 그들은 지난해 큰 타격을 받아 "재간접투자 펀드(fund of funds)"를 발족시킬 계획을 포기할 수밖에 없었다. 차이나 펀드(The China Fund)의 이사인 마리아 램(Maria Lam)은 다음과 같이 말한다. "새로운 자산 투자를 조성하는 것은 항상 어려운 일이다. 만일 당신이 헤지 펀드의 긴급한 상황을 떠올려 본다면 거기에는 긴박한 공포감이 따르며 먼저 진입한 사람들은 보통 엄청난 재력을 가진 사람들이라는 사실이다."

참고로 여기서 헤지 펀드(Hedge fund)란 개인적으로 모집하는 투자신탁으로 손실을 방지하기 위하여 글자 그대로 위험에서 도망치는 안전성을 담보하려는 시스템이다. 법인세·개인 소득세 등에 대한 원천과세가 전혀 없거나 저율로 과세되는 세제상 우대조치와 외국환 관리법·회사법 등의 규제가 완화되어 경영상 장애 요인도 거의 없는 투기자금이다.

헤지 펀드에는 초단기에 고수익을 추구하는 투기성 거래라는 특징이 있는데, 세계적으로 가장 유명한 조지 소로스의 퀀텀 그룹이 절반 이상을 장악하고 있다. 헤지 펀드가 이같은 긍정적인 요소가 있는 반면에 세계적인 경제 위기로 인해 막대한 손실을 감수할 수밖에 없는 경우도 나타나고 있으며, '단기적 투기 자본'이라고도 한다.

한편 미국의 아트딜러인 그래햄 아래더(Graham Arader)는 급등하

헤지 펀드(Hedge fund) : 소수의 개인이나 기관투자가들로부터 모은 돈의 이윤을 극대화하기 위한 일종의 투자신탁 형태를 말한다. 헤지 펀드는 수익이 나는 곳이면 세계 어디든 외환, 주식, 채권, 파생금융상품 등 종류를 가리지 않고 공격적인 형태의 매매를 한다. 전형적인 단기 투자자본으로 투자 내용도 공개하지 않는다. 이는 일반 공모 펀드와 달리 거액의 차입도 가능하기 때문에 손실이 커질 경우 금융시장 불안 요인으로 작용하기도 한다. 대표적 헤지 펀드로는 미국의 조지 소로스가 운영하는 퀀텀 펀드를 들 수 있다.

는 19세기 미국 미술품을 구입하기 위해 5-10년 펀드 자금을 2억 달러까지 조성할 계획을 포기할 수밖에 없었는데, 예상 투자가들과의 조건에 실패했기 때문이었다. 그래햄 아래더는 말하기를 "헤지 펀드라는 녀석들은 너무 많은 것을 원한다. 그것은 엄청난 위험이고 아트딜러들 역시 끔찍한 명성을 가지게 된다. 당신은 딸에게 아트딜러와 결혼하기보다 배관공과 결혼하기를 바라게 될 것이다."

아트 뉴스 페이퍼(The Art Newspaper)에 따르면 전 메릴 린치(Merrill Lynch)에 의해 설립된 뉴욕의 펀우드 아트 투자(Fernwood Art Investments)는 2억 달러를 구하고 있었다고 말한다. 또한 미국 뮤추얼 아트(Mutual Art)의 부사장 댄 갤리(Dan Galai)는 현대 미술을 위해 계획된 5천만 달러 펀드 조성이 당분간 유보되고 있지만 2007년에 다시 부활시킬 것이라고 말했다. UBS와 독일은행 시티그룹 등은 부유한 고객들에게 소장할 미술품 구입을 권유하고 있지만 그들은 이에 잘 따르지 않고 있다. 결국 투자자들을 모으는 데 한계가 있다는 말이다.

독일은행 아트 조언서비스의 책임자 크리스티나 슈뢰터-헤럴(Christina Schroeter-Herrel)은 다음과 같이 말한다. "우리 고객들은 아트 펀드의 배당금이 아니라 예술 작품 자체를 선호하는 것이다. 그들 대부분은 그것을 투기의 목적이 아니라 우리 문화의 한 부분으로 본다"[157]라고 말해 투자의 대상으로 본격적인 이익을 남기는 데 한계가 있음을 토로한다.

이처럼 투자 방식으로서의 예술은 흥미 있고 적절한 대안투자라고 할 수 있지만 동시에 큰 위험 부담을 안고 있다. 10년 동안 가장 낮은 이자율과 불확실한 주식시장 수익으로 초조해진 투자자들은 현재 대안투자 방식을 고려하고 있다.

그들 중 몇몇은 순수미술과 와인, 심지어 우표와 같은 대안투자에서 위안을 찾기 바라고 있다. 이처럼 세계의 주요 아트 펀드들은

그간 상당한 준비와 전문적인 대안 마련에도 불구하고 현실적으로 어려움에 봉착하는 등의 실험 과정의 실패를 맛보게 되었으며, 생존 확률이 그리 높지 않은 투자 현실을 보여주었다.

더불어 아트 펀드는 투자자들을 대신하여 전문가의 지식과 판단, 경험을 통하여 투자하는 형식을 취하고 있지만 가장 어려운 문제인 단기 차익을 남겨야 한다는 전제 조건에서 어려움이 발생한다. 결과적으로 단기투자는 명품 위주의 수익성을 보장하지 않으면 급성장하는 시장이 아닌 경우 수직적인 상승은 불가능하다. 그렇기 때문에 유망한 신진 작가들의 작품을 구입한다는 것은 매우 위험한 요소이고, 만일 시장이 전반적으로 하락하는 사태가 발생한다면 전체 아트 펀드는 동반하락할 수밖에 없는 운명에 놓이게 된다.

그러나 이러한 점을 감안하면서도 최근 세계 아트마켓의 상승세를 타고 아트 펀드의 가능성은 새로운 탈출구로서 매력을 잃지 않고 있으며 문제점들을 보완한 신생 펀드를 탄생시키고 있다.

3. 세계의 아트 펀드

1) 파인아트 펀드

조직화된 펀드 가운데 런던의 파인아트 펀드는 사실상 미술품을 구입하는 가장 유력한 펀드이다. 파인아트 펀드의 최고 경영 책임자 필립 호프만은 다음과 같이 말한다. "우리는 한 달에 약 200만 달러를 지출하고 있으며 2004년 7월에 시작되었다. 우리는 수백만 달러의 그림을 구입하였고 이들 중 어떤 것은 이미 판매하였다. 가장 최근에는 우리가 직접 구입하여 25주안에 다시 판매한 두 가지 작품이 있는데 이는 우리 측에 80%의 이익을 남겼다."

파인아트 펀드는 고객이 함께 미술품을 사기 위해 자금을 가지고 오는 공동 투자 계획도 세우고 있다. 이러한 경우 그 고객들은 그들의 집에 작품을 간직할 수 있다. 이 펀드는 또한 고객을 위한 아트 자문 서비스도 제공한다.[158]

런던의 파인아트매니지먼트 서비스(Fine Art Management Services)는 2004년 3월부터 2005년 6월까지 54%의 투자 수익률을 달성했다. 이 펀드는 주식 지분 분배 방식으로 운영되며 고대 거장들의 걸작과 인상주의 작품, 현대 및 근대 작품에 투자하기로 하였다. 이 펀드는 부유한 개인과 기관투자가를 대상으로 하고 있으며 최소 투자 금액은 15만 달러라고 하였다.[159]

필립 호프만은 다음과 같이 말한다. "펀드가 시작되자마자 예상 외의 미술품 판매에서 특별한 이익을 실현하였다." 그는 또 펀드의 전략을 약간 변경하기보다 젊은 구매층에게 인기 있는 근대 작품

2007년 베이징에서 개최된 국제화랑박람회

에 중점을 둘 것을 강조했다. 이 펀드는 최상의 작품들이 1976년 에서 2002년 사이에 평균 8%에서 12%까지 수익률 증가를 실현하 였다.[160]

파인아트 펀드는 약 30%를 고대 거장들의 회화 구입에 사용했 고, 또 다른 30%는 젊은 구매자에게 더 인기 있는 1960년 이후 근 대 미술 구입에, 25%는 인상주의 작품에 썼다고 밝혔다. 업계의 소식통에 따르면 비록 필립 호프만은 발언을 삼가고 있지만 두번 째 기금을 위해 다시 1억 달러 모금을 계획하고 있다.[161]

또한 흥미로운 것은 주식형 벤처(private equity-backed venture)로 서 연금과 대학기금을 겨냥하여 재원을 확보하였다는 사실이다. 이 러한 노력은 보다 안정적인 재원을 확보하기 위한 방법으로 우리나 라에서는 매우 생소한 전략이다. 이들은 최고의 수준을 가진 미술 품에 금융 자산을 투자하기 위해 10년 동안 묶여 있는 3억 5천만 달러 펀드 자금을 조성하기를 희망하고 있다. 그들은 미술품을 임 대하는 것으로 이러한 투자 유형에 따르는 배당 수입금 부족 문제 를 해결할 계획을 세우고 있어서 보다 공격적인 운영 방법을 구사 하고 있음을 알 수 있다.[162]

2005년 런던에서 열린 프리즈 아트페어 전시 장면

2) 차이나 펀드(The China Fund)

ABN AMRO가 그들 고객에게 마케팅하는 다른 펀드로 차이나 펀 드(China Fund)가 있다. 사실 이것과 파인아트 펀드는 ABN AMRO 에서 20개 펀드를 조성하려고 노력한 후 남아 있는 2개의 펀드이다.

차이나 펀드의 투자담당 책임자는 줄리안 톰슨(Julian Thompson) 으로 소더비에서 오랜 경력을 쌓은 뛰어난 중국 미술품 전문가이 다. 그는 현재까지 유일하게 성공한 주요 아트 펀드인 영국철도연

금기금의 중국 도자기와 미술품을 담당하고 있다.

줄리안 톰슨은 말하기를 "우리는 발굴한 상품보다 유산으로 전해
지는 작품을 더 회화보다 장식 미술품을 더 많이 구입하고 있다." 그
는 이전의 소더비 극동 지역을 담당한 적이 있는 홍콩 아트딜러와
함께 작품을 선택할 것이라고 말한다. 이 펀드는 매년 12-15%의 수
익률 올리기를 바라고 있으며 비록 더 높은 이익 실현을 목표로 하
는 개인도 있지만 투자자들은 25만 달러 이상을 벌려고 하고 있다.

펀드의 수명은 5-7년 정도이며 수집품은 아직 특별히 정해진 곳
이 있는 것은 아니지만 뮤지엄에서 전시할 계획이며, 이러한 계획
은 그 가치를 인정받게 되어 경매에서 판매되기 전에 그 수익 가치
를 올리는 일이 될 것이다.[163]

3) 펀우드(Fernwood)

미국 보스턴의 펀우드는 증권거래소위원회(Securities Exchange
Commission/SEC)에서 2개의 펀드를 판매하였으며, 투자자들의 조
건에 의하여 참여 자격을 결정하였다. 펀우드의 경우에는 500만
달러 혹은 그 이상 투자 가능한 자산에만 자격을 부여하였다.

내부 관계자의 말에 따르면 회사는 8개의 컬렉팅 카테고리를 구
입하는 분야 배당 기금(Fernwood Sector Allocation Fund)과 펀우드
기회 기금(Fernwood Opportunity Fund)을 위해 각각 1억 달러를 목
표로 하였지만 사업은 결국 실패하고 만다.[164]

4) 아트딜러 펀드(Art Dealers Fund)

미국 펀드로 예술가 연금 신탁(Artist Pension Trust/APT)에 의해 시작되었다. APT의 사장인 데이비드 로스(David Ross)는 전 SFMoMA와 휘트니 뮤지엄(Whitney Museum)의 디렉터로 펀드를 위한 투자 자금을 모으는 것을 돕고 있다. 목표는 1억 달러이고 지금까지는 2천만 달러(한화 약 206억 1천만 원)를 달성하였다. 이 펀드는 젊은 아트딜러들과 신흥 아티스트들에게 집중되어 있고 아티스트로부터 작품을 바로 구입을 하기 위한 아트딜러들에게 재정적 지원을 해준다.[165]

5) 그래햄 아래더(Graham Arader)

오랜 시간 맨해튼에서 희귀한 책과 인쇄물 딜러였던 그래햄 아래더는 2억 달러까지 기금을 확보하려는 계획을 실천하고 있으며 지금 3개의 투자 은행과 조율하고 있다. 그의 잘 알려지지 않은 기금이 집중하고 있는 것은 미국 회화이다.

그는 말하기를 "나는 기금으로 내가 하고 있는 핵심 사업은 제외하겠지만 나의 재원 500만 달러를 투자할 것이다. 이것은 내가 이 사업을 얼마나 많이 신뢰하고 있는지를 보여주는 것이다." 그는 10년 후에는 400%까지 수익을 올릴 것을 생각하고 있다. 2%의 매니지먼트 수수료는 펀드 매니저와 전문가의 비용으로 지불될 것이다.

그는 다른 펀드들이 전문가들에게 20%의 수익률을 제안할 때 그는 이익의 25%를 얻고 있다고 말한다. 그러나 미국 회화를 목표로 하는 다른 펀드의 피터 해이스팅 포크(Peter Hastings Falk)는 여전히

투자자를 찾지 못하고 있다.[166]

6) 인도의 아트 펀드

부동산시장과 달리 미술품의 공급은 매우 한정되어 있지만 급속한 가격 상승은 많은 사업가들을 새롭게 끌어들이고 있으며 인도 미술품은 선두주자, 혹은 조기 진입자들에게 이익을 창출하고 있다. 선두주자라는 의미는 이미 많은 펀드가 유행하고 있는 시점에서 세계적으로 미술시장에서 새롭게 부각되어지는 작가나 미술품 시장의 형성에 뛰어든 경우를 포괄하고 있다. 아래에서는 제3의 부를 창조하는 인도의 경우를 살펴본다.

야트라 펀드

첫번째 야트라 펀드(Yatra Fund)는 에델바이스 증권(Edelweiss Securities)에 의하여 2005년 9월에 발족되었다. 펀드 매니저는 뭄바이(Mumbai)에서 삭시아트 갤러리(Sakshi Art Gallery)를 운영하고 있는 기따 메라(Geeta Mehra)이다. 야트라 펀드(Yatra Fund)는 4년 만기의 폐쇄형 펀드로 구성되었다. 이 펀드는 순자산 가치를 정기적으로 발표하는 것이 아니라 가끔씩 제삼자에 의해 미술품의 가치를 평가받게 된다. 4년 후에 이 펀드는 예술 작품을 판매하기 시작하고 그에 따른 이익을 투자자들에게 분배한다. 이 펀드는 예술가로부터 직접 또는 개인 및 온라인 옥션을 통해 작품을 구입할 것이다.

아트 갤러리에서 구입하는 것은 마지막 수단이 될 것이고 만기가 되면 펀드는 경매나 갤러리를 통해 작품을 다시 판매하게 될 것이다. 사모투자펀드(private equity fund)와 같이 투자자들은 처음에

는 최소한의 자금을 약정하게 되며, 6-8개월 후 첫번째 투자자금
이 효율적으로 활용되었을 때 다음 투자자금을 모으게 될 것이다.[167]

에델바이스 증권(Edelweiss Securities)의 전무이사 나일쉬 샤
(Nilesh Shah)는 다음과 같이 말한다. "우리는 투자 대상으로서 작
품 거래가 잘 진행될 것이라고 믿고 있으며 펀드가 연간 약 20%의
수익률을 창출할 수 있을 것이라고 기대한다." 에델바이스 펀드는
신탁구조로 3명의 예술 애호가들에 의해 후원되며, 벤처기업 투자
자, 증권 브로커 등 네 사람으로 구성된 아트 컬렉터들로 팀을 이루
고 있다.

공급의 측면에서는 작가, 갤러리의 관계가 지난 30년간 성숙되
었으며, 구입자의 입장에서는 소강상태 후 다져지는 과정에 있다고
에델바이스 증권의 전무이사 나일쉬 샤는 믿는다. 그는 말하기를
"경제활동의 국제화에 따라 현대 미술이 성장하고 있다. 이는 자
산으로서의 미술품이 장기적으로 볼 때 전망이 좋다는 것이다."[168]

펀드의 투자자 중 1명인 산자이 쿠마르(V. Sanjay Kumar)는 첫번
째 해에 38.5%의 판매 이익을 올렸다고 말했다. 쿠마르는 야트라
의 두번째 투자는 약간 낮은 단계의 작가군에서 찾게 될 것이고 첫
번째 펀드보다 10배가 큰 규모가 될 것 같다고 하였다. 또한 그 펀
드는 모금액의 20%를 중국과 같이 떠오르는 시장에 투입하려고 계
획하고 있다.

이미 1억 루피의 야트라 펀드(Yatra fund)와 12억 루피의 오시언
펀드(Osian's fund)는 아트 펀드의 초점이 되어 왔다. 비록 이들 두
펀드는 모두 아직 종결 시점에 다다르지는 못했지만 4억 루피를 예
상하고 2006년 12월 15일에 종결하는 델리(Delhi)의 크래온 캐피
털(Crayon Capital)은 활발한 미술품 시장을 기초로 그들의 투자금
이 예상보다 크게 오를 수 있기를 기대하였다.

발기인 고라브 카란(Gaurav Karan)과 아미트 바데라(Amit Vadehra)

는 그들 스스로가 계획하고 있는 일에 비해서는 매우 젊고 경력도 부족하지만 상당히 신뢰할 수 있는 인물들이다. 미술품 가격이 노출되는 것에 대하여 그들은 당연한 것이라 여긴다. 그들은 분명히 매우 신중하게 행동하고 펀드를 어떻게 조직하고 시장에서 투자 자금을 어떻게 모을 것인지 관리해 주고 있는 에른스트와 영(Ernst & Young)과 함께 일한다.

바데라는 다음과 같이 말한다. "에델바이스가 지난해 처음으로 야트라 펀드를 발족했을 때 그들은 2억 루피를 목표 금액으로 잡았지만 1억 천만 루피(한화 약 26억 원)의 모금을 달성했다." 야트라 자체는 그 펀드에 대해 언급을 삼가고 있지만 비교적 성공적으로 관리해 온 오시안 펀드(Osian's Fund)는 3년 만기의 폐쇄형 펀드로 12억 루피라는 많은 자금을 끌어모았다. 이는 아마도 그들의 높은 프로필이 큰 담보 역할을 했기 때문일 것이다.

크래온(Crayon) 역시 폐쇄형 펀드지만 3년 만기이며 작품을 구매하거나 혹은 판매할 때마다 투명하게 그 명세서를 밝히도록 하고 있다. 오시온 펀드와 마찬가지로 크래온 펀드도 최소 투자 금액이 100만 루피이고 3년을 만기로 하는 폐쇄형 펀드로 이전이나 인출이 불가능 하다고 바데라는 솔직하게 말했다. 크래온은 또한 "가치 창출"을 위해 6개월마다 작품들을 모두 전시하도록 계획하고 있다. 비록 어떤 약속을 할 수는 없지만 연간 기준으로 30-40%의 이익을 목표로 하고 있다. 그러나 기대는 이 퍼센트의 두 배가 되기를 희망하고 있다.

"작가가 된다는 것은 외롭고 고독한 생활이다"라고 예술가들은 말한다. 그러나 이러한 언급은 돈 많은 부자들의 인도 미술품에 대한 수요 급증에 대처하고 있는 아트 펀드의 엄청난 플랜을 고려해 보면 별 의미가 없는 것으로 보여진다.

2006년 11월 발표에 의하면, 아트 펀드 전문가들은 12월에 30

억 루피의 자금을 끌어낼 것이라고 기대했다. 이와 같은 추세에서 뉴델리(New Delhi)의 코팔 아트(Copal Art)도 아트 펀드의 선두 대열에 합류하였다. 일찍이 각각 1억 루피씩 2개의 펀드로 발족된 이 회사는 15억 루피의 투자금을 모아 그 지역의 가장 큰 아트 펀드가 되는 것을 목표로 하고 있다.[169]

크래온 캐피털

또 다른 인도의 아트 펀드인 크래온 캐피털(Crayon Capital)은 약 4억 루피(한화 약 82억 8천만 원)의 투자금을 모으게 된다. 또한 야트라 아트 펀드(Yatra Art Fund)는 2차 투자 펀드로 10억 루피의 자금을 모으는 것을 목표로 하고 있다.

이보다 일찍 2006년 8월 오시안 예술 전문가들(Osian's-Connoisseurs of Art)은 아트 펀드를 위해 12억 루피(한화 약 248억 3천만 원)의 투자금을 모았다. "우리의 지난 2개의 펀드는 지난 며칠 동안 30-60%의 시세 상승을 보았다. 새로운 펀드는 펀드의 진입과 탈퇴가 자유로운 개방형펀드(open-end fund)이며, 여기에는 또한 만기도 없다. 우리는 투자자들에게 미술품 인도를 확실히 할 것이다"라고 코팔 아트(Copal Art)의 최고 자문자인 아제이 세스(Ajay Seth)는 말한다.[170]

서양의 여러 나라들의 아트 펀드는 이와 반대로 폐쇄형인 뮤추얼 펀드(mutual fund)[171]로 활동한다. 그래서 투자자들은 미술품에는 관심이 없고 투자 수익에만 흥미가 있다. "우리는 이미 잘 알려진 예술가뿐만 아니라 장래의 예술가들과도 깊이 연결해 왔다. 우리는 투자자에게 여러 가지 옵션과 정보를 제공하는 데 그 범위는 작품이 속하는 작가와 미술 장르를 포함하고 있으며, 이것은 투자자의 입장에서는 매우 중요하다"라고 아제이 세스는 말한다.

세스는 인도의 아트 펀드가 빠르게 성장하고 있다고 하면서 미술

뮤츄얼 펀드(Mutual Funds) : 유가증권 투자를 목적으로 설립된 법인회사로 주식발행을 통해 투자자를 모집하고 모집된 투자자산을 전문적인 운용회사에 맡겨 그 운용 수익을 투자자에게 배당금의 형태로 되돌려 주는 투자회사를 말한다. 미국 투자신탁의 주류를 이루고 있는 펀드 형태로 개방형, 회사형의 성격을 띤다. 뮤추얼펀드는 증권투자자들이 이 펀드의 주식을 매입해 주주로서 참여하는 한편 원할 때는 언제든지 주식의 추가 발행 환매가 가능한 투자신탁이다.

품의 가치는 매우 높은 평가를 받을 수 있을 것이라고 말한다. 그는 또한 몇 개 기관의 투자자뿐 아니라 자금이 풍부한 돈 많은 개인 투자자들도 상당한 관심을 보이고 있다고 한다.

이러한 추세에도 불구하고 인도 미술과 미술시장을 보는 분석가들은 그것이 아직 매우 미숙한 초기 단계에 있다는 것이다. "미국이나 영국, 스위스 등 선진국에서의 미술품시장은 최근 큰 규모의 아트 펀드가 발족되고 있다. 이들 펀드는 한 나라에 한정된 아트 펀드를 극복하고 있는데 한 예로 중국 아트 펀드를 들 수 있다."[172]

그러나 중요한 것은 인도 미술품도 수요가 늘어나고 있다는 것에 동의했다. "최근 소더비와 크리스티는 경매에서 인도 현대 미술품에 대한 경매를 실시했는데 15억 3천만 루피의 판매 수익을 올렸다"고 투자 카운슬러는 말했다.

대개 투자자들은 아트 펀드를 통해 조각과 회화에 투자한다. 이들 중 몇 개의 펀드는 금융 자산 관리 서비스 부문에서 일하고 있는데 여기에는 개인들도 그들이 선택한 예술 작품에 투자하고 있다.[173]

새로운 아트 펀드는 풍부한 자금을 가진 개인 투자자들을 위한 새로운 투자 창이다. 야트라 아트 펀드(Yatra Art Fund)를 발족하기 위해 팀을 이루어 왔던 삭시아트 갤러리(Sakshi Art Gallery)[174]와 중개와 재무 서비스 담당 회사인 에델바이스(Edelweiss)는 야트라 아트 펀드 2호를 위해 돈이 많은 개인들로부터 7억 5천만 루피에서 10억 루피의 자금모금을 한다고 발표했으며, 최소 투자금은 100만 루피이다.[175]

그 중 삭시아트 갤러리에 의해 발족한 야트라 아트 펀드 1호(Yatra Art Fund I)는 1억 천만 루피를 모았고, 투자자들에게 38.5%라는 높은 수익률을 올려 주었다. 2006년 12월 18에 오픈한 야트라 아트 펀드 2호(Yatra Art Fund II)는 에델바이스(Edelweiss)에 의해 4

년을 만기로 하는 폐쇄형 펀드로 운영되고 있다.

1882년 제정된 인도 트러스트법(Indian Trusts Act)에 의한 개인 신탁 형식의 새로운 야트라 펀드는 잘 알려진 작가와 새로 뜨고 있는 유망 작가의 작품에 투자하게 될 것이며 이는 투자자들에게 장기적인 자본 증식 수단이 될 것이다.

야트라 펀드는 자산에 대한 정기적인 평가를 담당할 경매회사를 지명하고 매년 순자산 가액(Net Asset Value)을 발표하게 될 것이라고 에델바이스의 최고 디렉터인 나일쉬 샤는 말한다. 인도 미술품 시장은 연평균 성장률(CAGR : Compound Annual Growth Rate)이 60%를 초과하였으며, 이는 인도주식시장보다 높은 것으로 파악됨으로써 많은 투자자들의 관심을 모으고 있다.

야트라 펀드의 자문역인 니펀 메타(Nipun Mehta)는 다음과 같이 말한다. "우리는 사람들에게 그들이 주식이나 헤지 펀드와 유사한 것에 관심이 있다면 예술에 투자하라고 조언한다. 왜냐하면 경제가 하락할 때도 미술품 가격은 주식처럼 많이 떨어지지 않기 때문이다."[176]

크래온의 아미타 바데라는 다음과 같이 말한다. "2003년 국제 경매에서 판매된 인도 미술품은 총 400만 달러(한화 약 49억 9천만 원)였다. 2006년에는 1억 5천만 달러(한화 약 1,394억 4천만 원)에 이른다. 만약 경매 외적인 판매를 추가한다면 그 숫자가 3억 달러에 달할 것으로 본다." 그는 또 말하기를 "2006년 9월 한 달만 국제 경매시장에서 인도 미술품은 1,780만 달러(한화 약 168억 2천만 원)가 판매되었다." 미술품의 평균 가격은 1만 2천 달러에서 8만 달러로 상승하였다.[177]

7) 기타 아트 펀드

어반 컬렉션 펀드(Irvine Collection Fund)를 포함하고 있는 프레징 아트 펀드(Fledgling art funds)는 합병회사 펀드로 이미 150만 달러를 위탁하였고 워싱턴에 새롭게 설립한 어반 컨템포러리 아트 갤러리(Irvine Contemporary Art gallery)의 마틴 어반(Martin Irvine)에 의해 시작되었다. 그는 말하기를 "이는 갤러리와 관계가 있는 유일한 펀드다." 그는 현대 미술에 500만 달러를 투자할 계획이고 다른 협력자들과 함께 1천만 달러를 조성할 예정이다.

스위스에 기반을 둔 아트 컬렉터 펀드(Art Collectors Fund)는 제2차 세계대전 전후의 현대 미술에 집중하고 있다. 이 펀드의 설립자는 런던 이스트 엔드(London East End)의 딜러 막스(Max Wigram)와 2002년에 사임한 전 테이트(Tate)의 컬렉션 디렉터 제레미 루이슨(Jeremy Lewison)을 포함한 팀으로 이루어져 있다.

현재 중국 현대 미술에 관심을 보이고 있는 다른 펀드들은 상하이에 자리를 잡으려하고 있다. 이 펀드는 비지니스 컨설턴트 패트릭 알렌(Patrick Allen)과 소호(Soho)에서 10년 동안 센트럴 파인 아트(Central Fine Arts)를 경영하고 있는 그의 부인에 의해 창립되었다. 그러나 그의 첫번째 투자자는 중도에서 그만두었고 그는 최근 다른 자금 조달처를 찾고 있다.[178]

이처럼 세계의 아트 펀드는 이미 유럽시장에서 아시아의 중국과 인도 등 다양한 시장에 눈을 돌리고 있다. 그러나 많은 펀드들이 투자자를 모으는 데 한계를 느끼고 있으며, 투자와 컬렉션, 두 가지를 모두 만족시킬 수 있는 요건에 어려움을 호소하거나 적절한 투자를 하지 못하여 문을 닫는 경우가 발생해 왔다.

그러나 아트 펀드의 열쇠는 일반 투자자들이 자금을 투자하고

전문가들에 의하여 작품을 구입하고 판매하는 차익을 발생시키는 방법으로서 얼마만큼 애널리스트나 아트딜러들의 전문성을 확보할 수 있는가에 열쇠가 있으며, 다시 그들의 설득과 기획력에 의하여 어느 정도의 안정적인 투자액을 확보하는가에 펀드의 환경이 좌우된다.

앞에서 언급된 외국 아트 펀드들의 어려움은 바로 이 점에서 상당한 경력을 지닌 아트딜러 출신들이 관여하였지만 실제로 자신들이 투자하였을 때 발생하는 가격 변동치와 리스크에 대한 예측이 부족했던 점에서 핵심적인 실패의 요인이 숨어 있었음을 알 수 있다. 다른 하나의 어려움은 투자자들에 대한 설득과 가시적인 상승치의 제시이다.

이 점은 미술품 애호가라고 하더라도 대다수의 투자자들은 미술품의 가격 변동치나 이후 변화 가능성에 대한 전문적인 지식이 부족한 상황에서 자칫 자신의 자금이 상당 기간 동안 활용되지 못할 가능성에 대하여 우려하게 된다. 그렇기 때문에 시장을 읽어내는 예리한 판단력과 투자자들을 설득할 수 있는 자료들을 준비하여 상담에 임하는 것이 최선책일 수 있다.

여기에 전문가들은 대규모의 자본을 이용하여 최고의 블루칩과 유망한 기대주를 구입할 수 있는 안목과 기회 포착, 정보 수집 능력을 확보해야만 한다.

우리나라에서도 아트 펀드의 시대가 열리고 있지만 2005년 이후 단기간에 걸쳐서는 목표치를 초과하는 이익을 창출하는 데 어려움이 없을 것이다. 그러나 미술시장은 언제나 호황만으로 이어지는 것이 아니다. 경기가 하강하면서 발생하는 리스크는 안정적이지 못한 마켓에서는 더욱 신중을 기해야만 하는 투자수단이다. 특히 경매 등에서 거래되는 작품들은 20% 이상의 수수료나 세금을 지불해야 하는 어려움을 동시에 극복해야 한다. 이같은 이유로 우리

나라의 아트 펀드 역시 이후로는 국내 미술품뿐 아니라 외국의 미술시장에 눈을 돌려 아트 펀드의 포트폴리오 자체를 다원화할 필요가 있다.

VI. 미술시장과 법률

1. 소득세와 부가가치세법

미술품에 대한 부가가치세의 규정은 부가가치세법 제 12조에 의하여 예술 창작품은 면세 대상으로 분류되어 있다. 그러나 골동품은 부가가치세법 시행령 제36조에 의하여 여기에서 제외되어 있다. 소득세의 규정은 제21조에 의하여 정기간행물 등에 게재하는 경우로 원작자로서 받는 소득은 기타 소득으로 분류되며, 제129조에 의하여 기타 소득 금액의 원천 징수세율은 100분의 20으로 규정되어 있다.

또한 관세가 무세이거나 감면되는 범위는 부가가치세법 시행령에 규정되어 있다. 즉 제46조에 박람회 기타 이에 준하는 행사에 사용하기 위하여 그 행사 참가자가 수입하는 물품, 서화·판화·조각·주상·수집품 등이 포함되어 있어서 미술품은 무세이거나 감면 범위에 해당된다.

부가가치세법[일부 개정 2006년 12월 30일 법률 제8142호]

第12條(免稅) ① 다음 各號의 財貨 또는 用役의 供給에 대하여는 附加價値稅를 免除한다. 〈최종 개정 2006년 12월 30일〉

14. 藝術創作品·藝術行事·文化行事와 非職業運動競技로서 大統領令이 정하는 것

15. 圖書館·科學館·博物館·美術館·動物園 또는 植物園에의 入場

② 다음 各號의 財貨의 輸入에 대하여는 附加價値稅를 免除한다. 〈改正 1980년 12월 13일, 1988년 12월 26일, 1998년 12월 28일〉

3. 學術研究團體·敎育機關 및 「한국교육방송공사법」에 의한 韓國敎育放送公社 또는 文化團體가 科學·敎育·文化用으로 輸入하는 財貨로서 大統領令이 정하는 것

10. 우리나라에서 開催되는 博覽會·展示會·品評會·映畵祭 또는 이와 類似한 行事에 出品하기 위하여 無償으로 輸入

부가가치세법 시행령[일부 개정 2007년 6월 29일 대통령령 제 20134호]

제36조(예술 창작품 등의 범위) ① 법 제12조 제1항 제14호에 규정하는 예술 창작품은 미술·음악 또는 사진에 속하는 창작품으로 한다. 다만, 골동품(관세율표번호 제9706호의 것을 말한다)은 제외한다. 〈개정 1993년 12월 31일〉

② 법 제12조 제1항 제14호에 규정하는 예술 행사는 영리를 목적으로 하지 아니하는 발표회·연구회·경연대회 기타 이와 유사한 행사로 한다. 〈개정 1999년 12월 31일〉

③ 법 제12조 제1항 제14호에 규정하는 문화 행사는 영리를 목적으로 하지 아니하는 전시회·박람회·공공 행사 기타 이와 유사한 행사로 한다.

소득세법[일부 개정 2007년 7월 23일 법률 제8541호]

第21條(其他所得) ① 其他所得은 利子所得·配當所得·不動産賃貸所得·事業所得·근로소득·연금소득·퇴직소득 및 양도소득 외의 所得으로 다음 각 호에 規定하는 것으로 한다. 〈최종 개정 2007년 7월 19일〉

15. 文藝·學術·美術·音樂 또는 사진에 속하는 創作品(「신문 등의 자유와 기능 보장에 관한 법률」에 의한 定期刊行物에 게재하는 揷畵 및 漫畵와 우리나라의 創作品 또는 占傳을 外國語로 번역하거나

국역하는 것을 포함한다)에 대한 原作者로서 받는 所得으로서 다음 각목의 1에 해당하는 것

　가. 原稿料

　나. 著作權使用料인 印稅

　다. 美術·音樂 또는 사진에 속하는 創作品에 대하여 받는 대가

　第129條(源泉徵收稅率) ① 源泉徵收義務者가 源泉徵收하는 所得稅는 그 지급하는 所得金額 또는 收入金額에 다음 각 호의 구분에 의한 稅率(이하 "源泉徵收稅率"이라 한다)을 적용하여 計算한 금액을 稅額으로 한다. 〈최종 개정 2006년 12월 30일〉

　6. 其他所得金額에 대하여는 100分의 20. 다만, 第8號의 規定을 적용받는 경우를 제외한다.

　부가가치세법 시행령[일부 개정 2007년 6월 29일 대통령령 제20134호]

　제46조(기타 관세가 무세이거나 감면되는 재화의 범위) 법 제12조 제2항 제14호에 규정하는 관세가 무세이거나 감면되는 재화로서 대통령령이 정하는 것은 다음 각호의 어느 하나에 해당되는 재화로 한다. 〈최종 개정 2007년 2월 28일〉

　12. 박람회 기타 이에 준하는 행사에 사용하기 위하여 그 행사 참가자가 수입하는 물품

　16. 지도·설계도·도안·우표·수입인지·화폐·유가증권·서화·판화·조각·주상·수집품·표본 기타 이와 유사한 물품

2. 문화재 보호법

　문화재보호법에서는 지정문화재와 중요 민속 자료, 비지정문화재, 즉 일반 동산문화재는 수출이나 반출이 금지되며, 국외 전시나 문화 교류용으로 반출할 경우는 2년 이내의 반입을 조건으로 문화재청의 허가를 득하게 되어 있다. 여기서 일반 동산문화재란 문화재보호법 시행령 제44조에 의거 역사상·예술상 보존 가치가 있는 것으로만 규정되어 있을 뿐 구체적인 연도 제한 등은 없다.

　또한 외국의 문화재에 대한 조항으로 문화재보호법 제97조에서는 '문화재청장은 국내로 반입하려 하거나 이미 반입된 외국문화재가 해당 반출국으로부터 불법 반출된 것으로 인정할 만한 상당한 이유가 있으면 그 문화재를 유치할 수 있다'라고 규정하고 있다. 이 내용에서 말하고 있듯이 인류의 문화유산을 보존하고 국가간의 우의를 증진하는 차원에서 외국문화재라 하더라도 이를 우리나라에서도 소유자, 점유자 또는 해당 반출국에 반환할 의무를 규정하고 있다.

K옥션 제1회 경매 고미술품 프리뷰 장면. 2005년 11월. 경매회사에서도 문화재의 거래와 해외 반출입에 대한 약관을 명시하고 있다.

문화재보호법[전부 개정 2007년 4월 11일 법률 제8346호]

　제35조(수출 등의 금지) ① 국보, 보물, 천연기념물 또는 중요 민속 자료는 국외로 수출하거나 반출할 수 없다. 다만, 문화재의 국외 전시 등 국제적 문화 교류를 목적으로 반출하되, 그 반출한 날부터 2년 이내에 다시 반입할 것을 조건으로 문화재청장의 허가를 받으면 그러하지 아니하다.

　제94조(수출 등의 금지) ① 이 법에 따라 지정되시 아니한 문화재

중 동산에 속하는 문화재(이하 "일반 동산문화재"라 한다)에 관하여는 제35조 제1항과 제2항을 준용한다. 다만, 문화재의 국외 전시 등 국제적 문화 교류를 목적으로 다음 각 호의 어느 하나에 해당하는 사항으로서 문화재청장의 허가를 받은 경우에는 그러하지 아니하다.

1. 「박물관 및 미술관 진흥법」에 따라 설립된 박물관 등이 외국의 박물관 등에 일반 동산문화재를 반출한 날부터 10년 이내에 다시 반입하는 경우

2. 외국 정부가 인증하는 박물관이나 문화재 관련 단체가 자국의 박물관 등에서 전시할 목적으로 국내에서 일반 동산문화재를 구입 또는 기증받아 반출하는 경우

③ 일반 동산문화재로 오인될 우려가 있는 동산을 국외로 수출하거나 반출하려면 미리 문화재청장의 확인을 받아야 한다.

④ 제3항에 따른 확인을 받으려는 자는 문화관광부령으로 정하는 바에 따라 수수료를 내야 한다.

⑤ 제1항 본문과 제3항에 따른 일반 동산문화재의 범위와 확인 절차 등에 필요한 사항은 대통령령으로 정한다.

문화재보호법 시행령[일부 개정 2006년 12월 21일 대통령령 제19764호]

제44조(일반 동산문화재의 범위) 법 제76조 제1항의 규정에 의하여 법 제21조 제1항 및 제2항의 규정이 준용되는 "지정되지 아니한 문화재 중 동산에 속하는 문화재"(이하 "일반 동산문화재"라 한다)는 전적·서적·판목·회화·조각·공예품·고고 자료·자연사 자료 및 민속 자료로서 역사상·예술상 보존 가치가 있는 것으로 하되, 그 범위는 문화관광부령으로 정한다. 〈개정 1990년 1월 3일, 1993년 3월 6일, 1999년 5월 24일, 1999년 6월 30일〉

[전문개정 1985년 5월 10일]

제45조(일반 동산문화재등의 감정) ① 문화재청장은 법 제76조 제3항의 규정에 의한 확인을 하고자 하는 때에는 전문가의 감정을 받아야 한다. 〈개정 1985년 5월 10일, 1990년 1월 3일, 1993년 3월 6일, 1999년 5월 24일, 2005년 7월 27일〉

② 제1항의 규정에 의하여 감정하는 자의 자격, 감정의 절차 및 요령에 관하여 필요한 사항은 문화관광부령으로 정한다. 〈개정 1990년 1월 3일, 1993년 3월 6일, 1999년 5월 24일〉

문화재보호법[전부 개정 2007년 4월 11일 법률 제8346호]

제97조(외국문화재의 보호) ① 인류의 문화유산을 보존하고 국가 간의 우의를 증진하기 위하여 대한민국이 가입한 「문화재 보호에 관한 국제조약」(이하 "조약"이라 한다)에 가입된 외국의 법령에 따라 문화재로 지정·보호되는 문화재(이하 "외국문화재"라 한다)는 조약과 이 법에서 정하는 바에 따라 보호되어야 한다.

② 문화재청장은 국내로 반입하려 하거나 이미 반입된 외국문화재가 해당 반출국으로부터 불법 반출된 것으로 인정할 만한 상당한 이유가 있으면 그 문화재를 유치할 수 있다.

③ 문화재청장은 제2항에 따라 외국문화재를 유치하면 그 외국문화재를 박물관 등에 보관·관리하여야 한다.

④ 문화재청장은 제3항에 따라 보관 중인 외국문화재가 그 반출국으로부터 적법하게 반출된 것임이 확인되면 지체없이 이를 그 소유자나 점유자에게 반환하여야 한다. 그 외국문화재가 불법 반출된 것임이 확인되었으나 해당 반출국이 그 문화재를 회수하려는 의사가 없는 것이 분명한 경우에도 또한 같다.

⑤ 문화재청장은 외국문화재의 반출국으로부터 대한민국에 반입된 외국문화재가 자국에서 불법 반출된 것임을 증명하고 조약에 따른 정당한 절차에 따라 그 반환을 요청하는 경우 또는 조약에 따른

반환 의무를 이행하는 경우에는 관계 기관의 협조를 받아 조약이 정하는 바에 따라 해당 문화재가 반출국에 반환될 수 있도록 필요한 조치를 하여야 한다.

3. 미술품 양도소득세법

1) 배경과 개요

미술품 양도소득세는 추급권과 함께 미술시장에서 매우 중요한 세법으로 비교적 안정된 미술시장 구조를 가진 나라에서 다양한 형태로 많이 시행하고 있다. 우리나라에서도 이에 대한 세법 시행에 대한 법률적 근거가 마련된 바 있고 이에 대한 오랜 기간의 논란 끝에 결국은 폐기되었으나 언젠가는 다시 논의될 수 있는 부분이어서 1990년부터 2003년까지 지루하게 이어진 법안에 대한 공방 내용과 이해를 해두는 것은 매우 중요하다.[179]

'미술품 양도차액에 대한 종합소득세법'은 원래 '미술품 양도소득세법'으로 이미 1990년 12월 31일부터 정부가 행하려다가 1993년으로 1차 유예되었다. 이 법은 미술시장에 투기 조짐이 있다고 판단하여 부동산과 같이 사전에 방지하는 차원에서 법안이 마련되어야 한다는 1990년 4월 18일자 재무부의 발표 이후 7월 16일 '미술품 양도소득세법' 과세 확정안을 발표하면서 시작되었다.

이는 미술품을 구입한 이후 구입 가격과 양도하는 가격의 차액을 중과세하는 방법으로 기존의 과세제도에 추가하여 일종의 특별한 관리를 하겠다는 의미를 지니고 있었다. 이에 대한 미술계의 반발은 매우 강하게 확산되었으며, 미술품을 부동산과 같이 취급하려는 현상과 투기 현상이 극소수에 그치는데도 불구하고 전 미술시장을 얼어붙게 할 이유가 없다는 의견을 개진하였다.

결국 9월 20일, 문화관광부와 재무부는 2년을 유예하기로 최종

합의하였고, 1993년으로 연기되어진다. 그러나 1993년 역시 유예되다가 1996년으로 2년간 유예되면서 정부는 다시 이를 종합소득세로 편입하게 된다. 그후 1998년, 2001년으로 유예를 계속하다가 2004년으로 14년간 5회 유예를 거쳐 완전 폐기되었다. 2008년에 다시 상정된다. 전 과정의 개요를 간략히 살펴보면 다음과 같다.

미술품 양도소득세 진행 과정

회수	해당 연도	법안 논란	결론	주요 내용
1	1991	1990	2년 유예	1990년 4월 18일 재무부는 현재 골동품이나 그림에 대해서는 양도차익에 대한 과세 근거가 없다는 이유로 법적 근거를 마련하여 시행하겠다는 의견을 발표. 7월 16일 '미술품 양도소득세법' 과세 확정안을 발표. 9월 20일 2년 유예 문화관광부 재무부와 최종 합의.
2	1993	1992	3년 유예	미술계는 "시기상조이며, 음성 거래를 부추기는 결과로 부작용이 크다는 이론을 제기"
3	1996	1995	2년 유예	1990년 이후 유예되어지다가 1996년 이후 종소세로 편입. '서화·골동품을 판매하고 얻은 소득에 대한 과세 여부'에 언급, 2천만 원을 넘는 미술품이나 골동품을 판매하였을 때 양도차익을 누진율로 나누어 9-36% 정도를 종합소득세에 합산 부과.
4	1998	1997	3년 유예	4차 유예
5	2001	2000	3년 유예	5차 유예
6	2004	2003	폐기	12월 18일 최종 표결에서 찬성 143, 반대 29표, 기권 8표로 통과.
7	2010	2008		'개인의 미술품(서화·골동품) 양도차익 과세.' 양도가액 4천만 원 이상 대상.

1995년에 개편된 종합소득세 편입안을 살펴보면 일단 외형적으로는 2천만 원을 넘는 미술품이나 골동품을 판매하였을 때 양도차익을 누진율로 나누어 9-36% 정도를 종합소득세에 합산하여 부과하겠다는 법안이다.

본래는 양도소득세 형태로 부과하려던 것이 이와 같은 법안으로

변형된 것은 그나마 재경부에서 양보했으며, 시행령에서 다소의 조정을 통하여 수치나 구체적인 법안 적용을 완화함으로써 미술계의 우려를 보완하겠다는 입장이다. 아래에서는 종합소득세 편입 이후 2003년까지 지속된 세법에 대한 논란 과정에서 제기된 내용들을 간추려 본다. 1996년 종합소득세로 편입된 후 이 법안의 요지는 '소득세법의 제20조의 2 일시재산소득'에서

제2장 거주자의 종합소득·퇴직소득 및 산림소득에 대한 납세의무
제2관 소득의 종류와 금액
제20조의 2 일시재산소득
① 일시 재산소득은 당해 연도에 발생한 다음 각호의 소득으로 한다.
1. 대통령령이 정하는 서화·골동품의 양도로 인하여 발생하는 소득[시행일 2004년 1월 1일]
③ 일시 재산소득의 범위는 대통령령으로 정한다.[본조 신설 95년 12월 29일 법 5031]
개정일 2000년 12월 29일

이에 대한 일시 재산소득 해석 편람에서는

20의2-1-1 서화·골동품을 판매하고 얻은 소득에 대한 과세 여부
서화·골동품 판매업을 영위하는 거주자가 서화·골동품을 판매하고 얻은 소득은 소득세법 제19조의 규정에 의하여 사업소득으로 과세하는 것이며, 당해 사업을 영위하지 아니하는 거주자가 개인적으로 소장하고 있는 서화·골동품을 양도하고 얻은 소득에 대하여는 소득세를 과세하지 아니하나 '98년 1월 1일 이후 양도하는 것부터는 같은 법 세20조의 2의 규정에 의하여 일시 새산소득으로 과세

한다.(소득 46011-646, '96년 2월 27일)

　서화 · 골동품의 양도로 인하여 발생하는 일시 재산소득에 대한 과세는 2001년 1월 1일부터 시행(97년 12월 31일 개정)

　【소득세법 제20조의 2 제1항 제1호】

이라고 정해져 있었으며, '대통령령이 정하는 서화 · 골동품'이라 함은 다음 각 호의 1에 해당하는 것으로서 개당 · 점당 또는 조(2개 이상이 함께 사용되는 물품으로서 보통 짝을 이루어 거래되는 것을 말한다)당 가액이 2천만 원 이상인 것을 말한다.〈개정 98년 4월 1일〉라고 되어 있으며, 중개인의 거래명세서 제출 의무 대신 양도소득자의 자진신고를 받게 되는 형식을 취하고 있다.

　한편 2천만 원의 기준은 양도소득세의 경우와 동일하게 누진세율이 적용된다. 1천만 원 이하의 10%, 4천만 원 이하 20%, 6천만 원 이하 30%, 8천만 원 초과 40%로서 단계적인 적용이 이루어진다.

　그 항목에 대하여는 소득세법 시행령 제40조의 2(일시재산소득의 범위)에서는 미술품과 골동품의 범위를 다음과 같이 정하고 있었다.

　제40조의 2 일시 재산소득의 범위

　① 법 제20조의 2 제1항 제1호에서 "대통령령이 정하는 서화 · 골동품"이라 함은 다음 각호의 1에 해당하는 것으로서 개당 · 점당 또는 조(2개 이상이 함께 사용되는 물품으로서 보통 짝을 이루어 거래되는 것을 말한다)당 가액이 2천만 원 이상인 것을 말한다.[개정 98년 4월 1일]

　1. 예술품 · 골동품 중 다음 각목의 1에 해당하는 것

　가. 회화 · 데생과 파스텔(육필한 것에 한하며, 도안과 손으로 그렸거나 장식한 가공품을 제외한다) 및 콜라주와 이와 유사한 장식판

　나. 오리지널 판화 · 인쇄화 및 석판화

　　다. 오리지널 조각과 조상

　　라. 골동품(제작후 100년을 초과한 것에 한한다)

　2. 제1호의 자산 외에 역사상・예술상 가치가 있는 자산으로서 재정경제부장관이 문화관광부장관과 협의하여 재정경제부령으로 정하는 것

2) 왜 폐기를 주장했는가?

　당시 재경부의 입장은 구입가와 매매가의 차이에서 발생하는 자본이득(capital gain)이라 불리는 양도차익에 대한 "조세의 형평 원칙"이었다. "구두를 한 켤레 닦아도, 담배 한 갑을 팔아도 어김없이 과세 원칙이 적용되는 현실에서 2천만 원 이상의 작품을 매매한 경우 과세하는 양도차익은 최상류층에만 해당되는 세법이며, 일반 작가들이나 화상들은 생각보다 크게 영향이 없을 것이다"라는 이론이다. 더군다나 선진 외국의 경우도 예는 조금씩 다르지만 비슷한 세법을 이미 적용하고 있는 것으로 조사되면서 더욱 강경한 자세를 보였다.

　이와 같은 이유에서 주장되는 당시의 이 법안은 실질적으로는 국회 재경분과에 접수된 법안의 새로운 심의가 가장 관건이 된다. 국회의 결정 여부에 따라 다시금 폐기나 시행, 유예가 결정되기 때문이다.

　그러나 이 법안은 1996년 종합소득세로 전환된 이후 2002년까지 아래와 같은 몇 가지 이유에서 이 논리가 극히 경제, 세법논리에만 국한된 내용이라는 것을 주장하면서 폐지되어야 마땅하다는 이론이 제기되었다.

　미술품 양도차액에 대한 종합소득세(소득세법 제20조의 2 제1항

및 법률 제 5031호 부칙 제1조 단서, 법률 제6292호 부칙, 제12조 제
4호의 2등)의 법안은 어떠한 이유로라도 우리나라의 현실에 부합하
지 않다. 제정 당시 약간의 투기 조짐과 재산은닉 형태로 변질되어
가는 미술시장의 극히 일부분적인 현상에서 기인된 법안 제정은 이
미 그 당시에도 심각한 문제를 안고 있다.

즉 전체 수만 명에 이르는 작가들 중 극히 일부인 50-100여 명
에게 집중되었던 인기 작가들의 작품매매 현상에 고무되어 전체 미
술시장과 작가들에게 적용된다는 점에서 적절하지 못하다는 판단
이었다. 당시의 거래 규모 역시 선진국과 비교하면 초보적인 단계
에 있는 것도 사실이다.

또한 부동산을 제외한 모든 보석류, 사치품이나 수집품을 비롯
하여 상장주식, 대량의 농수산물거래 등에 대하여도 이같은 법안
이 적용되지 않는다는 점을 감안한다면 결국 극소수에 그치고 있는
미술품만 투기의 대상으로 분류되어진다는 점을 지적하게 된다.

오히려 1991년 이후 불황의 늪에서 허덕이는 미술계의 현실을 감
안한다면 역으로 부양책을 구사하여 어려운 현실에서 각고의 창작
활동을 하는 작가들을 지원하는 프로그램을 실행해야 한다는 이론
이 제기되었다.

"일반 서민의 월급에도 세금을 부과하는데 부자들의 취미인 미술
품에 과세하는 것은 당연하다" "소득 있는 곳에 세금 있다"라는 원
칙에 예외는 없다고 합니다. 그런데 실상은 예외가 많이 있습니다.
주식을 사고 팔 때의 시세 차익에는 세금이 없지요. 그것은 주식 시
장을 육성하려는 정책적 판단 때문입니다. 미국에서 한때 요트에 중
과세를 부과한 적이 있었습니다. 요트는 부유층의 사치스런 취미니
까요. 그런데 이 정책으로 정작 피해를 본 것은 요트 생산 기업의 노
동자와 부품 생산업자였습니다. 부자들은 다른 취미로 발길을 돌렸

고요. 미술품에 과세하는 것은 결국 노동자의 아들딸들이 그림 감상
할 기회를 박탈하는 것입니다.

김재준 '마지막 노벨상 수상자, 김대중 대통령' [180]

라고 말한 김재준 교수의 글에서도 잘 나타나지만 오히려 세수를
확보해 가는 데도 절대적으로 도움이 되지를 않으며, 문화 예술을
정책적으로 육성하겠다는 본질적인 의지와 직결된다.

또한 이는 국민 누구에게나 부과되는 세금은 미술계나 미술시장
에서도 모두 동등하게 납세할 의무를 지니고 있다는 점이다. 소득
세와 부가가치세 등이 그것이다. 여기에 특별 관리 차원의 부가적
인 세금을 부과하겠다는 사실에 대하여 부당함을 호소하게 된다.

물론 소득세법, 부가가치세법 등에 의하여 미술품에 대한 부가가
치세를 면세하는 제도가 있다. 그렇다면 부가가치세를 면세하는 이
유는 무엇인가? 적어도 미술품 거래가 갖는 열악함과 문화적 거래
라는 특성을 고려한 배려로 여겨진다. 그런데 갑자기 여기서 양도
차액에 대한 종합소득세 문제가 불거져나온 것이다. 세제상으로도
이율배반적인 요소가 있다고 판단했던 것이다.

3) 외국 사례와 비교

당시 조사된 바로 선진국의 경우는 다양하게 시행되고 있는 것이
사실이다. 그러나 우리와 비슷한 소득을 가진 대만, 중국, 홍콩, 싱
가포르, 말레이지아 어디에서도 없는 것으로 조사되었다.

또한 문화와 미술시장의 규모면에 있어서나 경제적으로 상당한
수준의 선진국이 아닌 국가에서는 실시하는 곳이 없는 것으로 판단
되며, 선진국의 경우 이와 같은 과세가 시행되고 있지만 다음의 표

주요국의 미술품양도소득 차익에 대한 세제 요약

구분	세율	과세 방식	특례 규정
미국	1년 이하: 10%~35% 1년 초과: 10%~28%	종합과세	손실 발생시 3천 달러까지 소득세 공제 손실금 익년도 이월계산.
영국	18%	종합과세	미술품양도차익에 대한 과세 18%, 2008-2009년은 양도소득 연간 9,600파운드(약 1,900만 원)까지는 면세. 6천 파운드(약 1,200만 원) 이하의 미술품은 면세.
프랑스	16%~18%	종합과세	미술품양도차익에 대한 과세 16%(2008년 이전)~18%
독일	20%~25%	종합과세	미술품양도차익에 대한 과세는 20~25%로서 소득세에 합산과세. 양도소득에 대한 감면규정은 부동산과 주식에 한정되며 미술품은 감면규정이 없음.
일본	5년 이하: 39% 5년 초과: 20%	분리과세 +종합과세	양도소득에 관하여 분리과세와 종합신고과세 두 가지를 혼용. 미술품 양도 시에 장단기는 5년을 기준, 5년 이하 시 39%(주민세 포함), 5년 초과 시 20%(주민세 포함)의 세율이 적용. 연간 종합소득 신고 시 양도소득을 포함하여 소득세를 계산. 이때 소득과표에 따라 5%~40%의 세금을 납부. 1개 또는 1조의 가격이 30만 엔 이하의 서화 골동품은 비과세. 양도손실 공제제도시행. 양도소득을 종합소득에 합산하여서도 손실이 발생할 경우, 순손실 발생년도 익년도부터 3년간 손실금액을 소득금액에서 차감.
싱가포르	비과세 수준	비과세 수준	매입한 지 3년 이내의 부동산을 처분할 때와 투기성이 있는 자산의 단기매도의 경우에만 양도차익에 대한 과세 부과.
스위스	비과세	비과세	전문적이고 직업적인 주식매매와 부동산 매매의 경우에만 양도차익에 대한 과세 부과.
뉴질랜드	비과세	비과세	매각을 위한 부동산 매입, 매입한 부동산이 과세자의 사업과 관련이 있을 경우, 수입을 목적으로 한 부동산 매입의 경우에만 양도차익에 대한 과세 부과.
홍콩자치주	비과세	비과세	어떠한 양도차익에 대한 과세도 부과하지 않음.
네덜란드	비과세 수준	비과세 수준	양도차익에 대한 과세가 없다고 알려져 있지만 양도차익에 대한 과세를 세금으로 인정하지 않고 다른 형태의 부담금으로 존재.

에서 보다시피 안정된 미술시장의 역사와 조세제도의 시행, 단계적으로 누진율을 적용한 현실적인 과세제도 등을 운영함으로써 진정한 컬렉터들을 배려하는 특징을 지니고 있다.

4) 법안시행 파장

본래 이 법이 제정되어질 시점인 1989년 당시 서양화 분야에서 상당한 가격의 상승이 이루어졌던 것은 사실이다. 이는 1970년대 후반 한국화의 호황 이후 2년여 동안 단기로 이어졌던 미술계의 호황기에 해당된다. 그러나 이 시기에 이루어진 호황이라는 것도 일부 극히 한정된 작가들에게만 해당되었으며, 소장자나 화랑 역시 마찬가지로 제한된 숫자에 한하였다. 전체를 다 합친다 하더라도 100여 명 정도에도 못 미칠 정도였다. 정부는 이때 투기의 조짐이 있다는 상황으로 판단하여 양도차액에 대한 법안을 상정하게 된 것이다.

하지만 이러한 현상은 1990년대초 매우 단기간의 상승세로 마감을 하고 다시 1996년 짧은 상승세를 타다가 바로 1997년 11월 IMF로 접어들면서 최하의 경기를 유지해 왔다. 물론 한국화의 경우는 이미 1980년대 들어 거래가 하향세를 보여 온 것은 누구나 인지하는 사실이다.

이 법안이 시행되어지는 배경에는 그만한 이유가 있어야 한다. 그것은 무엇보다도 미술품시장에 과열되었다던가, 투기의 현상이 있어야만 하며, 이미 다양하게 시행하고 있는 국가들처럼 아트마켓의 전반적인 유통 구조의 확립과 세제상의 형평성이 갖추어졌을 때 검토될 수 있다. 그러나 1990년 당시는 투기 현상으로 과열된 상태로 세법을 시행하기에는 상당한 무리가 있었으며, 이후 1996년에 다소 상승하다가 IMF 시절 완전히 바닥세를 보이고 있는 추세

역시 시행의 명분이 없었다. 이러한 시장의 불황은 당시 종합소득세를 폐기할 수 있었던 매우 중요한 원인이 되었다.

당시 미술시장의 하락 추세는 종합소득세가 폐기되기 2년 전부터 기간을 설정하여 실시한 당시의 설문에서도 나타난다. 원로 작가가 전체 평균 하락률 126.82%, 중견 작가가 전체 평균 하락률 96.75%, 청년 작가가 전체 평균 하락률 37.95% 등으로 그 평균치가 나타났다. 전체적으로는 106.77% 정도가 하락하였으며, 청년 작가만 21%의 상승이 있었다는 응답에서 그 심각성을 잘 인지할 수 있다.

물론 이러한 변화 통계는 이해 당사자인 한국화랑협회에서 조사한 것이어서 그대로 적용하여 이해하기는 힘들지만 적어도 하나의 자료로서 참고할 수는 있었다. 결국 이러한 시장의 동향은 양도차익의 종합소득세 부과는 부당하다는 이론을 주장하는 데 실제적인 호소력을 갖게 된다.

이같은 상황은 당시 조선일보 보도에서도 시장의 실질적인 작품값을 언급하고 있다.

미술계가 최대 호황을 누렸던 1991년에 비해 이름 있는 화가의 작품은 값어치가 30-50%밖에 안 된다고 이 조사는 밝히고 있다. 가격 면에서 국내 최고로 치는 작고 작가 이중섭·박수근·장욱진의 작품은 호당 1억 원에서 5천만 원으로 절반 가량 줄어들었다. 한국 화가 변관식은 300만 원에서 100만 원으로, 이상범은 400만 원에서 150만 원으로 호당 가치가 하락했다. 김환기는 2천만 원에서 500만 원으로, 도상봉은 2,500만 원에서 800만 원으로 떨어졌다.

낙폭은 작고·원로 한국 화가의 경우가 상대적으로 컸으며, 작품 관리를 엄격히 해온 일부 중견 작가의 값은 덜 하락했다. 조사대상 138명 작가 중 가격이 오른 작가는 단 1명도 없었다.[181]

5) 실시 후 파장

작품 거래 감소

우선 자신신고를 전제로 하고 있지만 모든 미술품거래의 내역이 미술시장 자체적인 근거는 물론, 세무당국에서도 이를 D/B화해가야만 한다. 이는 곧 거래실명제로 이어지게 되고, 모든 거래자의 거래 액수나 신원이 공개되어야 하는 것이다.

물론 이를 단지 법적인 차원에서만 바라본다면 합리적일 수 있다. 그러나 우리나라의 현실에서 유독 미술품만을 부동산과 같은 개념으로 취급한다는 의식에 있어서는 오히려 거래 자체를 저하시키고, 음성 거래를 부추기는 등 부정적인 성과로 이어질 가능성이 높다고 판단하였다.

양도소득세의 부당성에 대하여는 이미 저명한 학자인 퍼스팅(B. Fusting)도 이에 대한 반대 의견을 내놓은 것은 이미 많이 알려져 있는 이론이다. 즉 소득의 개념을 경상적 반복적 개념으로 발생되는 것에 국한하고 양도소득과 같이 일시적으로 발생되는 소득은 제외해야 된다고 하면서 다음과 같은 네 가지 주장을 한다.

첫째는 재투자의 감소를 초래. 둘째는 실질소득보다는 명목소득에 불과. 셋째는 중과세 때문에 세 부담에 대한 거부감으로 자산의 양도를 기피함으로써 투자를 고정시키는 효과(Lock-in effect)를 초래하게 되어 결국 자원의 효율적 활용 어려움. 넷째는 장기간 누적된 소득을 일시에 누진세율로 중과함이 불공평하다는 것이다. 이와 같은 전문가들의 이론은 우리나라의 열악한 환경에 더불어서 미술품 양도소득에 대한 과세가 얼마나 신중해야 하는가를 잘 말해 주고 있다.

창작 환경 저하

선진 외국에서도 예술인들은 공통적으로 어느 정도의 어려움을 겪고 있는 것은 사실이지만 우리의 경우는 너무나도 열악한 환경이다. IMF 시절 실업자들에 대한 최소한의 지원정책을 구사할 때도 극심한 어려움을 겪는 작가들에 대한 지원정책은 전무했다.

미술시장에 찬바람이 몰아칠 것은 기정사실이고 생계를 걱정하는 신진 작가들의 지원율은 더욱 하강할 것이다. 갤러리들은 과표의 기준이 되는 전시회를 개최하기 어렵게 되고 초대나 기획전을 줄여나갈 가능성이 짙다. 미술시장의 침체는 결국 상위 그룹의 인기 작가들만 해당되는 것이 아니라 전체 작가들의 거래 자료가 기록되어야 하는 원인으로 중·하위권 작가들의 거래 역시 타격을 받게 되는 것은 자명한 사실이다. 이와 같은 현상들은 작가들의 창작 환경을 저하시키는 결과로 이어진다.

2005년 런던에서 열린 프리즈 아트페어 전시 장면

시행상의 어려움

이 법이 진행되는 과정에서는 최초 가격의 제한이 없다가 다시 2천만 원 이상에 한해서 자진 신고하는 형식으로 상향 조정되었다. 그러나 그 시행이 매우 어렵다는 사실이다. 결국 거래 당시는 2천만 원 이상이라 하더라도 그 이전 구입액이 얼마인지를 알아야만 이를 기준으로 판매 차익을 계산하게 된다. 그렇기 때문에 이 법안이 시행되는 시점에서는 단 1만 원에 거래된 작품이라도 향후에는 모든 거래처에서 거래자의 명세서를 작성해야만 한다.

그렇게 되면 실제적으로 가격을 막론하고 거래자의 모든 신원이 기록되어야 하는 부동산의 경우와 마찬가지가 되며, 이로써 미술시장은 거래인구가 급격히 줄어들 수밖에 없다. 또한 거래자의 모든 내용이 D/B화 되어야 한다는 점에서 현실적으로 쉽지만은 않은 법안이다.

아트스타 100인 축전의 이건용 부스. 2007
년. 미술품의 유통은 문화향수권 신장과 함
께 창작 환경의 개선에도 많은 도움이 된다.

또한 거래가 이루어진다고 하여도 공산품과는 다르게 얼마든지
전문가에 의해서만 판별되고, 구매자의 기호에 의하여 가격이 이중
적으로 기록될 수 있다. 이를테면 4천만 원으로 구매한 작품을 실
제로는 2천만 원에 신고하였다고 하자. 해당 세무서에서는 이를 증
명할 만한 어떠한 근거도 없다. 더군다나 작품의 가격 평가는 부동
산과 같은 시가 개념을 그대로 적용하기에는 여러 면에서 무리가
있다. 작품의 질적인 판단과 보존 상태, 거래자의 관계 등에서 많
은 차이가 있기 때문이다.

2003년, 결국 이 법은 '폐기' 된다. 그러나 2008년 '개인의 미술
품 양도차익 과세'로 또다시 이 법이 상정되면서 미술시장에 파란
을 불러일으킨다.

미술품 양도소득세법의 시행은 사실상 미술품을 투기의 수단으
로 이용하는 부분과 음성 거래로 인하여 탈세를 하려는 의도를 가
진 거래자가 많아졌을 때 검토될 수 있는 법안이다. 특히나 '조세
의 형평 원칙'에 의거한 과세는 선진 외국의 사례를 면밀하게 검토
한 후 논의되어야 할 것이다.

이러한 점에서 장기적으로는 이 법이 우리나라에서도 시행되어
야 한다는 점에는 과거 미술품 양도세 논란에서도 초보적으로 이
해가 되었다. 다만 언제 어떠한 방식으로 합리적인 시행 방안을 도
출하는가에 그 열쇠가 있다. 이 점에서는 건전하고도 정당한 미술
시장의 거래 관행을 형성해 간다는 의미에서 매우 신중한 검토가
필요한 사안이다.

또한 이러한 법안들은 전체 거래가 D/B화 되어야 한다는 점에서
국내법뿐 아니라 EU에서 요구한 추급권(追及權, Artist's Resale
Right)과도 밀접하게 연계되며, 관세법의 수출입 관련 법안, 미술품
의 기부에 대한 면세혜택부여 등과 함께 연동적으로 해결해 가야
할 미술시장의 과제로 남아 있다.

2005년 런던에서 열린 프리즈아트페어 전
시 장면

4. 추급권

추급권이란 문학(Literary)과 예술품(Artistic Works)의 보호를 위한 베른 협약(Berne Convention)에 따라 미술 작품이 아트딜러 등 전문적인 중개상을 통해 재판매될 때마다 원 저작자에게도 일정 부분을 로열티(royalty)로 주는 제도이다. 단 개인간의 직접적인 매매나 개인이 공공 뮤지엄에 판매할 경우는 해당되지 않는다. 추급권 보호 기간은 저작권처럼 작가가 생존할 때부터 지급되는 것이며, 작가 사후 70년까지 보장된다.[182]

베른 협약의 정식 명칭은 '문학과 예술품 보호를 위한 베른 협약(Berne Convertion for the Protection of Literary and Artistic Works)'이다.[183] 1886년 9월 9일 회의에 참가한 국가의 모든 저자(authors)의 권리를 지키기 위해 채택되었다. 이후 1896년 파리, 1908년 베를린, 1914년 베른, 1928년 로마, 1948년 브뤼셀, 1967년 스톡홀름 등을 거쳐서 최근 버전은 1971년 6월 24일 파리에서 열린 회의에서 만들어졌고 1979년 9월 28일에 개정되었다.[184] 회의는 세계 지적 보호 기관(the World Intellectual Property Organization/WIPO)에 의해 집행되었다.

판매 작품에 대해 지불해야 될 재판매 로열티는 다음과 같으며, 제한 조건은 로열티의 총 금액이 1만 2,500유로 이상이 될 수 없다.

예를 들어 만약 데미언 허스트의 A 작품을 25만 유로(한화 약 2억 9,362만 7,500원)에 살 경우, 5만 유로 4%+(20만 유로−5만 유로) 3%+(25만 유로−20만 유로) 1%=2천 유로+4,500유로+500유로=총 7천 유로가 되며, 결과적으로 A 작품의 재판매 로열티는 7

동산방화랑에서 개최된 유근택 개인전

판매 가격	로열티 %
0-50,000유로	4%
50,0000.01-200,000유로	3%
200,000.01-350,000유로	1%
350,000.01-500,000유로	0.5%
500,000유로 이상	0.25%

천 유로(한화 약 822만 원)이다.

이러한 추구권에 대해서 인가 서비스를 제공하는 기관으로 영국의 경우는 닥스(Design and Artists Copyright Society/DACS)[185]라는 비영리 기관을 들 수 있다. 닥스(DACS)는 3만 6천 명의 순수 아티스트와 그들의 법정 상속인으로 구성된 기관을 기반으로 한 멤버십이다. 추가로 1만 6천 명의 사진가, 일러스트레이터, 장인, 만화가, 건축가, 애니메이터와 디자이너들이 포함되어 있다.

닥스에서는 아티스트의 개인적인 권리를 위한 저작권 수요자를 위해서 인가 서비스(licensing services)의 범위를 제공하고 있다. 예술품의 재사용을 위한 인가는 모든 시각 창조자(visual creators)를 대표하여, 집단 인가(collective licensing) 요강에 의거하면서 집행되고 있으며, 닥스는 닥스의 원금 회수 요강(Payback scheme)을 통해 그들의 자금을 분류한다.

닥스는 또한 영국에서 모든 아티스트를 대표하여 아티스트의 추급권(Artist's Resale Rights)을 관리한다. 아티스트의 추급권은 아티스트에게 옥션, 갤러리나 아트딜러에 의해 판매가 될 때마다 미술품의 재판매 로열티 권리를 지급한다. 닥스는 시각 창조자, 즉 작가에게 인가 총소득액(licensing revenue)의 75%를 분배하며, 25% 커미션을 관리 비용으로 받고 있다.[186]

현재 추급권(Artist's Resale Right)이 인정되는 나라는 EEA(European Economic Area, 유럽경제 지역) 회원국인 오스트리아 · 룩

셈부르크 · 벨기에 · 네덜란드 · 폴란드 · 체코 공화국 · 덴마크 · 포르투갈 · 핀란드 · 프랑스 · 스페인 · 스웨덴 · 독일 · 그리스 · 영국 · 헝가리 · 노르웨이 · 이탈리아 · 아일랜드 등의 28개국과 EEA 회원국 외에 브라질 · 모나코 · 모로코 · 페루 · 필리핀 · 칠레 · 콩고 · 러시아 · 세네갈 · 이라크 · 터키 · 라오스 등의 26개국이 있다.[187]

그밖에 추급권과 같은 개념으로 미국의 캘리포니아주에서 시행되고 있는 재판매 로열티(Resale Royalties)를 들 수 있다. 캘리포니아 재판매 로열티 법령(The California Resale Royalties Arc)은 1977년 1월 1일부터 시행되었고, 시각 예술가들에게 작품으로부터 나온 어떤 이익금을 가질 수 있는 권한을 주었다. 미국에서 이 법률 제정은 첫번째 시도였고, 캘리포니아 주는 아티스트의 법률상의 위치를 개선하기 위한 국제적인 움직임에 앞장섰다.

이 법령에 의하면 판매자 또는 판매자의 에이전트는 캘리포니아 거주자에 의한 것이나 캘리포니아 주에서 판매된 예술품은 총 판매가의 5%를 아티스트에게 주게 되어 있다. 이 법령은 컬렉터, 경매, 갤러리, 아트딜러, 브로커, 뮤지엄 또는 다른 에이전시에 의한 거래와 같이 사적인 거래(private sale)에서 적용된다. 만약에 아티스트를 찾을 수 없다면 캘리포니아 아트 카운슬(the California Arts Council)에 지급해야 하며, 이 기관은 7년 안에 아티스트를 찾아야 하는 의무를 가지고 있다.

그리고 이 법령은 첫번째 판매에 대해서는 해당되지 않으며, 작품 가격이 1천 달러 미만일 경우에는 적용되지 않는다. 또한 재판매시 오리지널 구매 가격보다 낮을 경우에도 해당되지 않는다. 그리고 아티스트 사망 이후의 재판매에 있어서도 적용되지 않는다.[188]

2007년 7월 18일 브뤼셀에서 개최된 한 · EU FTA 회의에서 EU에 의하여 제기된 이 법안의 적용은 우리나라에서도 '공연보상청

구권'이나 '창작 환경 개선' 등의 사안과 맞물려 시행을 한다면 다양한 준비 과정이 필요한 부분이다. 가장 중요한 요소는 미술품 경매와 같이 공개된 거래 형식에 있어서는 로열티 지급이 가능하지만 아직까지 비공개된 시장의 규모가 상당한 수준으로 추정되고 있을 뿐 아니라 이미 '미술품 양도소득세'에서도 논의되었던 바와 같이 거래 자료의 정확한 기록과 세금 신고가 절대적으로 뒷받침되어야 한다는 점에서 미술시장으로서는 상당한 부담을 가질 수 있는 부분이다.

다만 작가들의 진정한 저작 권리와 창작 환경 개선이라는 점에서는 매우 바람직한 일이며, 미국의 캘리포니아 주에서처럼 그 대상을 매우 포괄적으로 하는 것도 고려해 볼 만한 가치가 있다.

K옥션 제1회 경매 프리뷰. 오른편에 데미언 허스트의 작품이 전시되고 있다. 2005년 11월

5. 경매 세금과 수수료

미술품 경매시 부가가치세의 경우는 위탁자와 구매자가 위탁과 구매수수료의 10%를 부담해야 한다. 그러므로 낙찰자는 낙찰 금액과 구매 수수료, 구매 수수료에 대한 부가가치세를 동시에 합산하여 경매회사에 낙찰 대금을 지불해야만 한다.

2007년 9월 K옥션 경매 프리뷰

한편 세법은 아니지만 참고로 위탁 수수료는 세계 각국이 다소 다른 규정을 정하고 있다. 물론 한 나라에서도 경매회사마다 다른 규정이 있어 일률적으로 언급하기는 어렵지만 대체적으로 우리나라의 서울옥션과 K 옥션에서 시행되고 있는 기준을 조합하여 정리해 보면 다음과 같다.

낙찰가 300만 원 이하의 경우에는 낙찰가의 15%(부가가치세 별도)를 적용하고, 300만 원을 초과하는 경우에는 그 초과하는 금액에 대하여 10%(부가가치세 별도)로 적용하여 합산하게 되며, 다만 위탁 수수료의 인하 혜택은 위탁 물품의 연간 낙찰 총액을 기준으로 제공하게 된다.

한편 구매 수수료는 낙찰가 1억 원 이하의 경우에는 낙찰가의 10%(부가가치세 별도)를 적용하고, 1억 원을 초과하는 경우에는 그 초과 금액에 대하여 8%(부가가치세 별도)를 적용하여 합산한다.

맺음말

아트딜러이자 컬렉터인 마빈 프리드만(Marvin Friedman)은 "예술품이 이미 매우 진귀한 생활 장식품으로 변모하였다"[189]라는 말은 많은 것을 시사해 주지만 동시에 이와 같은 사고의 전환으로부터 적응해야 할 요소들 또한 매우 다양하다.

더욱이 우리나라는 선진 외국의 현황들과는 너무나 많은 면에서 차이가 있고 의식과 성과, 시장의 가치 등 전반적인 면에서 우리나라와는 많은 점에서 다르다. 견고한 1차 시장의 구축과 그 기틀을 바탕으로 응용프로그램처럼 활성화되어야 할 아트페어, 경매, 펀드 등 새로운 전략의 수립이 아직은 전체적으로 부족한 실정이다.

이제 겨우 40여 년의 미술시장의 역사를 지닌 우리나라의 경륜으로서는 어쩌면 당연한 경고 요인들일 수 있으나 국내외의 다양한 사례를 분석하고 개선할 의지를 갖는다면 아직도 건전한 미술시장의 성장은 충분히 가능하다.

이 책에서는 그 중에서도 미술시장의 핵심을 이루는 구성 요소들, 즉 갤러리와 아트딜러, 아트페어와 경매, 아트 펀드와 세법 등을 중심으로 하여 전 세계 마켓의 주요 역사, 현황 등을 넘나들면서 한국의 현실과 비교하여 보았다.

그간 우리나라는 두 번의 호경기와 장기간의 불황을 겪고 도달한 2005년 11월 이후의 시장에서 과거와 비교도 안 될 만큼 크게 성장하였다. 그 배경에는 당연히 투자세력의 진입, 거품 가격, 아트딜러들의 공격적 경영 전략 등이 복합적으로 작용한 것으로 판단

2005 KIAF 전시장 부스

되며 2007년 11월부터 하락한 시장은 이듬해 급격한 수준으로 얼어붙게 된다. 이 과정에서 도출된 세 가지의 결론들은 다음과 같다.

첫째 우리나라의 미술시장은 40여 년의 다양한 노력으로 상당한 수준에 이르렀음에도 불구하고 유통 구조의 원칙이 부족하다. 마켓은 있으되 그 마켓을 유지하고 미래를 제시해야 할 전문성이 부족하다는 점이다. '나침반을 잃어버린 항해'라고까지 비유한다면 지나친 표현일까? 그러나 적어도 예술품을 다루는 문화시장이라고 한다면 그에 따르는 경영철학과 기준이 작동되어야만 한다.

이 부분은 결국 정체성 없는 무질서한 거래가 상당수에 달했으며, 현장 경험의 합리적 기준 설정이 거의 전무했고, 학문적 연구가 극소수에 그쳤던 점을 되돌아본다면 쉽게 이해될 수 있다. 대표적으로 소수 인기 작가 위주로 편중된 거래와 상업적 결탁, 1,2차 시장의 무질서한 경계 넘나들기, '치고 빠지기'식의 단기투자의 유혹 편승 등을 들 수 있다. 갤러리와 아트페어, 경매, 아트 펀드가 뒤엉킨 형국의 한국미술시장의 모양새도 그렇지만 모든 것이 단기차익으로 이어지는 영리추구만으로 귀결된다면 아트마켓의 미래는 문화경제, 예술시장의 모습이 아니며, 미래는 너무나 절망적이다.

둘째로는 전문 인력의 부족이다. 전문 경영인의 시대에 갤러리, 경매 등 모든 분야에서 글로벌 마켓을 염두에 둔 전방위적인 인력이 절실히 요구된다.

특히나 폴 뒤랑 뤼엘(Paul Durand-Ruel, 1831-1922), 다니엘 헨리 칸바일러(Daniel-Henry Kahnweiler, 1884-1979), 빌헬름 우데(Wilhelm Uhde, 1874-1947) 등이 보여준 작가들과의 우정과 동지의식, 평론가를 방불케 하는 저술활동 등은 우리나라의 아트딜러들이 나아가야 할 방향을 제시하는 데 많은 도움이 된다. 이러한 점은 가고시안 갤러리, 메리 분 갤러리, 레오카스텔리 갤러리, 브루노 비

중국 상하이 아트페어. 2005년 11월

쇼프버거 갤러리, 이봉 랑베르 갤러리 등 세계적인 갤러리의 숨겨진 역사와 운영 규모, 비지니스 과정을 살펴보아도 마찬가지이다.

1956년 반도 화랑으로부터 본격적으로는 현대화랑, 명동화랑, 조선화랑 등으로 시작된 현대적인 갤러리들의 역사는 40여 년이 흐르면서 이제 2세대로 교체되거나 새로운 비전을 요구하고 있다. 다양한 아트딜러의 조건도 그만큼 트렌드를 반영해야만 하고 갤러리뿐 아니라 글로벌 마켓의 시대를 열어가야 하는 새로운 요구가 밀려오고 있는 것이다.

더군다나 글로벌시대를 맞아 '제3의 창조지대'라고 할 만큼 아트딜러나 기획자들의 역할은 공격적이고 조직적인 경쟁력을 필요로 한다. 그들에 의하여 돈의 흐름이 좌우되고, 아트마켓에서 스타로 부상하는 작가들의 숫자가 결정될 수 있다는 것은 이미 잘 알려진 사실이다.

이와 함께 절실한 것은 학자그룹이지만 현장을 분석하고 연구하는 학자나 애널리스트 등은 아직 거의 없는 편이다. 여기에는 물론 열악한 연구 환경, 정보 취득의 폐쇄성, 대인 관계의 어려움, 마켓에 대한 편견 등이 저해요인이다. 더욱이 마켓 현장과 이원적인 대학 교육의 문제점은 바로 이러한 한계를 더욱 어렵게 만드는 요인으로서 미술시장의 학문적 영역 확보는 무엇보다 시급한 사안으로 판단된다.

셋째는 미술시장의 정보 공개가 미흡하다. 대표적인 사례들이 많지만 미술시장에 진입하려는 애호가나 투자자들에게 제공되는 정보와 컨설팅 역할을 할 수 있는 도구, 소통 체계가 절실히 필요한 것이다. 특히나 투자 세력들이 어떻게 적절하게 애호적 성향과 조화를 이룰 수 있느냐가 문제이다. 물론 가장 이상적인 것은 두 가지를 황금분할하는 방법이다.

뉴욕의 artexpo 입구

투자로서의 미술시장이 갖는 의미는 이미 자본주의의 경제학에 근거하여 어느 정도 증명된 바 있다. 크리스티의 최고 경영자 빌 루터(Bill Ruprecht)는 "중력의 법칙은 폐지되었다. 그러나 아트마켓에는 믿을 수 있을 만큼 많은 양의 유동자금이 있고, 엄청난 양의 자금이 대체 투자 자산과 헤지 펀드로 움직이고 있다. 이러한 투자 상품의 거래 매니저들은 막대한 자금을 보유하고 있고, 미술시장의 실제 운영자가 되었다"라고 말했다. 이러한 유동자금의 집중 현상은 2006-2007년 사이 우리나라에서도 손쉽게 찾아볼 수 있는 현상이었다.

이처럼 유동자금은 투자처를 찾고 있고 미술품은 그 대상의 하나가 되었다. 투자의 대상으로 미술품이 논의된 것은 이미 오래된 일이지만 더욱 중요한 것은 컬렉터, 애호가, 투자자들에게 제공해야 할 정보 채널이 극도로 제한되었다는 사실이다. 그 원인에는 단기 차익만을 노리는 미술시장의 부정적인 인식들이 가장 큰 변수로 작용하였다.

이제 우리나라 역시 아트프라이스 닷컴(artprice.com)과 같은 대규모 정보사이트를 개설하고, 미술시장의 동향을 분석하고 예측하는 자료를 발간하며, 컨설팅 분야의 전문 인력을 확보해 가는 등의 대안이 시급하다. 하지만 이 점은 미술시장 내부의 노력만으로는 불가능하다. 거래자들의 인식 전환과 건전한 유통 구조의 형성을 위해서는 보다 거시적인 시각으로 신중한 유통 구조를 형성하는 컬렉터들의 노력 또한 매우 중요하다.

주

1) 조채희 '화랑-경매 적과의 동침?' 연합뉴스, 2006. 10. 2.

2) 온꾸이화(溫桂華) 베이징 한하이(翰海) 경매회사 사장과 현지 인터뷰. 2006. 8.

3) Julian Stallabrass. Art, Incorporated: the story of contemporary art. Oxford University Press. p.126. 2004.

4) 요이치로 구라타(倉田陽一郎) 신와옥션 사장. 유조우 이노우에(井上陽三) AJC 경매회사(AJC ACTION) 총괄부장 현지 인터뷰. 도쿄. 2006. 7.

5) 신지 하사다(羽佐田 信治) 신와옥션 상무취채역. 와다나베(渡辺眞也) 미즈타니 미술주식회사 대표 현지 인터뷰. 도쿄. 2006. 7.

6) http://www.iht.com/articles/2006/06/08/features/auction.php

7) http://www.artandantiques.net/Articles/AA-News/2006/September/Sothebys-buys-Noortman-Master-Painting.asp

8) http://www.artandantiques.net/ Articles/AA-News/2006/September/Sothebys-buys-Noortman-Master-Painting.asp

9) http://www.highbeam.com/doc/1P2 -1123348.html

10) 비엔나의 도로테움(dorotheum) 경매회사 직원(익명)과 현지 인터뷰. 2006. 8.

11) http://www.cinoa.org/

12) http://www.artdealers.org/who. about.html

13) http://www.auctioneers.org/index. php

14) http://www.answers.com/topic/daniel-henry-kahnweiler

15) http://en.wikipedia.org/wiki/Gagosian_Gallery; http://www.gagosian.com/contact/

16) http://www.richard-green.com/DesktopDefault.aspx?tabid=19&tabindex=18

17) http://www.richard-green.com/DesktopDefault.aspx?tabid=22

18) http://www.lissongallery.com/artists. asp

19) http://www.annelyjudafineart.co.uk/

20) Lorenz Helbling은 스위스에서 예술사를 공부했고 1988년 상하이에 와서 상하이푸단대학(上海復旦大學)에서 중국어를 배우고 중국동시대사를 공부했다. 1995년 그는 다시 상하이로 돌아와 샹거나화랑(香格納畵廊)을 세웠고 지금까지 경영하고 있다. 화랑을 대표화가로는 리산(李山), 리우지엔화(劉建華), 왕광이(王廣義), 쩡판즈(曾梵志), 저우티에하이(周鐵海) 등이 있다.

21) http://www.threeonthebund.com/cn/

22) http://www.saint-pauldevence.com/a/artgallery_saintpauldevence.htm

23) http://www.gagosian.com/Gagosian Gallery

24) kathy battista and sian tichar. 《Art new york》. p.2.26. ellipsis. 2000. uk

25) 로이 리히텐슈타인(Roy Lichtenstein)은 '미러 페인팅(Mirror Paintings)' 시리즈를 1969년에 시작하였고, 그것은 현실과 환상의 본질에 대한 작품들이었다. 그는 그의 이웃에 유리와 거울 제조업자의 소개책자와 광고에서 영감을 받아 거울의 표현에 대한 연구를 시작했다.

26) http://www.marboonegallery.com/ about.html

27) kathy battista and sian tichar. 《art new york》 p.6.6-6.7. ellipsis. 2000. uk

28) kathy battista and sian tichar. 《art new york》 p.6.27-6.28. ellipsis. 2000. uk

29) kathy battista and sian tichar. 《art new york》 p.4.64-4.66. ellipsis. 2000. uk

30) http://www.mariangoodman.com/mg/paris.html

31) http://www.brunobischofberger.com/index.htm

32) http://en.wikipedia.org/wiki/Bruno_Bischofberger

33) http://www.yvon-lambert.com/

34) http://www.tokyo-gallery.com/ index_e.html, '北京東京藝術工程 "建設中" 展覽7月15日開幕,' 上海·券報, 2006. 7. 24.
　　http://www.visionunion.com/article.jsp?code=200607240012

35) http://easyweb.easynet.co.uk/~giraffe/e/hard/text/jopling.html

36) 듀크 스트리트(Duke Street)는 런던의 가장 오래된 미술시장 거리다.

http://www.whitecube.com/about

37) http://www.whitecube.com/about

38) 빅토리아 미로 갤러리 http://www.victoria-miro.com

39) 한국 근대 미술시장에 대하여는 최병식 저 《미술시장과 경영》, pp.25-36 참조. 동문선, 2001. 4.

40) 1982. 7. 10. 조선일보.

41) Gregory Henderson, Korea, the Politics of Vortex(Cambridge: Harvard University Press, 1968). 그는 1948-1950, 1958-1963 서울에 주재하였으며, 자신의 컬렉션을 보유할 정도로 많은 문화재를 수집하였다.

　　http://eng.buddhapia.com/_Service/_ContentView/ETC_CONTENT_2.

　　ASP?PK=0000593806&danrak_no=&clss_cd=&top_menu_cd=0000000

　　808

42) http://oralhistory.kcaf.or.kr/sub/_02_12/_02_12b.asp 참조.

43) 박명자 갤러리 현대 대표 인터뷰. 2007. 8. 12. 이대원이 홍익대학교 교수로 가게된 것은 기록상으로는 1967년으로 되어 있으나 그보다 훨씬 먼저였을 것으로 증언하였다.

44) '개관 30주년 갤러리 현대 박명자 대표' 조선일보. 2000. 3. 27. '문화인터뷰 박명자 대표' 중앙일보. 2000. 3. 28.

45) 박명자 갤러리 현대 대표 인터뷰. 2007. 7. 15.

46) 박명자[나의 20세기] 초창기 미술시장. 조선일보. 1999. 11. 29.

47) 박명자 갤러리 현대 대표인터뷰. 2007. 8. 12.

48) 이대원 〈화랑시감〉《미술》 p.44 참조, 1964.

49) 박명자 갤러리 현대 대표인터뷰. 2007. 7.

50) '「돈 안 되는 전시」 한평생 畵商 金文浩기린다.' 조선일보. 1994. 7. 21.

51) '김문호 명동화랑 사장 추모 자료집' 한겨레신문. 1994. 8. 16. '明洞화랑 開館紀念展' 중앙일보. 1980. 4. 19.

52) '美術品시장의 새 유통질서 잡겠다' 조선일보. 1977. 1. 21.

53) 중앙일보. 1982. 7. 5.

54) 《조선화랑 1971-2006 개관 35주년》. 조선화랑, 2006. 1.

55) 황국성 '작가 발굴·육성에 보람 느껴' 매일경제. 2001. 10. 29. 김관명 '한국미술시장 아직 미숙 국내 작가들 타성 벗어야' 한국일보. 2001. 10. 18.

56) 권상능 조선화랑 대표 인터뷰. 2007. 8. 10.

57) 조채희 '〈사람들〉 화랑 경영 30년 선화랑 김창실 대표' 연합뉴스. 2007. 6. 1.

58) 선화랑 김창실 대표인터뷰. 2007. 8. 16.

59) 정중헌 "한국 현대 미술 요람"으로 성장. 조선일보. 1989. 8. 9.

60) 이명진 대표 인터뷰. 2006. 10. 2007. 7-8.

61) http://news.sawf.org/Lifestyle/25297.aspx

62) Adam Lindemann. Collecting Contemporary. p.140. Taschen. 2006.

63) Adam Lindemann. Collecting Contemporary. p.130. Taschen. 2006.

64) http://news.sawf.org/Lifestyle/25297.aspx

65) Adam Lindemann. Collecting Contemporary. p.130. Taschen. 2006.

66) Adam Lindemann. Collecting Contemporary. p.221. Taschen. 2006.

67) 박혜경 경매사와 인터뷰. 2007. 8. 19.

68) Liz Hill, Catherine O'Sullivan & Terry O'Sullivan. Creative Arts Marketing(2nd Ed.). p.xii. Elsevier Butterworth Heinemann. 2006.

69) 강효주 대표 인터뷰. 2007. 8. 20.

70) http://easyweb.easynet.co.uk/~giraffe/e/hard/text/jopling.html

71) PKM 갤러리 박경미 대표 인터뷰. 2007. 8. 22.

72) Ron Davis. Art Dealer's Field Guide: How to profit in art buying and selling valuable paintings. p.15. Capital Letters Press. 2005.

73) Adam Lindemann. Collecting Con-temporary. p.274-275 참조. Taschen. 2006.

74) http://www.art.ch/ca/bt/kg/

75) Joe La Placa, Art Basel 2004.
 http://www.artnet.com/magazine/news/laplaca/laplaca7-6-04.asp

76) 시드니 폴락(Sydney Pollack)은 인디애나(Indiana) 라파예트(Lafayette) 출생이며, 미국의 영화 제작자이며 배우로 아카데미 어워드(Academy Award)를 수상하기도 하였다.

77) http://www.artnet.com/Newsletter/related_pages/virtualexhibition605a2.asp

78) http://www.baloise.com/website2/chbs706e.nsf/d/Portraet.Kunst.Kunstforum.Ausstellung_Baloise%20Kunstpreis

79) http://www.cbs.co.kr/nocut/show.asp?idx=60076&page=4

80) Was ist der Preis des Erfolges?, Frank Frangenberg, 16. Juni. 2006.
http://www.artnet.de/magazine/news/frangenberg/frangenberg06-16-06.asp

81) BASEL ART DIARY, Walter Robinson.
http://www.artnet.com/magazineus/reviews/robinson/robinson6-15-06.asp

82) 리스트-영 아트페어(LISTE The Young Art Fair)는 신진 갤러리와 신진 작가들을 발굴하기 위한 젊은 아트페어로 1996년 바젤에서 오픈되었다.
http://www.liste.ch/fair/default.shtm

83) Basel Highlights 2005, Macu Moran.
http://www.artnet.com/magazineus/reviews/moran/moran8-15-05.asp

84) http://www.merchandisemart.com/artchicago/mmpi.html

85) Art Chicago 2006. 14. Jährliche Internationale Ausstellung für Bildende Künste, Michael MacI.
http://www.artfacts.net/index.php/pageType/newsInfo/newsID/2870/lang/2

86) http://www.kunstmarkt.com/pagesprz/kunst/_d121306-/show_praesenz.html

87) http://www.artcologne.de/

88) www.fiacparis.com

89) 아트 바젤 마이애미비치(Art Basel Miami Beach)는 2002년에 시작하여 미국 마이애미 컨벤션 센터(Miami Convention Center)에서 매년 12월에 개최된다.

90) http://www.artbaselmiamibeach.com

91) Art Basel Miami Beach: Fine Art, Great Party. the New York Times. 2006. 11. 24.
http://travel.nytimes.com/2006/11/24/travel/escapes/24ahead.html?n=Top%2fReference%2fTimes%20Topics%2fSubjects%2fA%2fArt%20Basel%20Miami%20Beach

92) ARCO'03 features galleries from 30 countries-Show news-International Contemporary Art Fair, Art Business News, Feb, 2003.

http://www.findarticles.com/p/articles/mi_m0HMU/is_2_30/ai_98593
674

93) http://www.friezeartfair.com/

94) 《프리즈 *Frieze*》지는 유럽의 현대 미술과 문화에 대한 내용을 다루는 잡지로 1년에 8번 발행되며 에세이와 리뷰, 칼럼 등을 포함하고 있다.

95) http://www.ganaart.com/MainCtrl. asp?action=overseasArtNews&seq=2658&search_word=&page=1

96) 박연우〈미술계' 틈새시장으로 불황 넘는다〉서울경제신문. 2004. 10. 26.

97) 박경미 대표와의 전화인터뷰. 2004. 11. 27.

98) http://www.thearmoryshow.com/
http://www.artinfo.com/News/NewsHome.aspx?c=306

99) http://www.scope-art.com/

100) ART+AUCTION지 3월호 Sarah Douglas Alternative Energy: Armory Show Preview.
http://www.artinfo.com/News/Article.aspx?a=11980

101) 아트페어가 열리는 마디나 아레나는 두바이 주메이라 해변에 조성된 최고급 복합리조트 단지이다.

102) 2006년 걸프아트페어 지분 50%를 매입한 DIFC는 아트페어에 대대적인 자본을 투입하였다.

103) http://www.gulfartfair.com/venues. html

104) http://www.theartnewspaper.com/article01.asp?id=603

105) http://universes-in-universe.org/eng/islamic_world/articles/2007/difc_gulf_art_fair_2007

106) http://london.test.aubazar.ui-pro.com/

107) http://www.tefaf.com/Desktop Default.aspx?tabid=19&tabindex=18

108) http://www.cnarts.net/sartfair/2007/cweb/News/read.asp?id=846

109) http://www.aiaa.com.hk/member/31280/diy/Press_ArtOfAsia.pdf

110) 이들 갤러리 외에 2006년 스페인 아르코(ARCO) 아트페어에 참여한 한국의 갤러리는 드루아트센터, 갤러리 시몬, 갤러리 인, 노갤러리, 박여숙화랑, 박영덕화랑, 선컨템포러리, 아트파크, 카이스 갤러리, 학고재, 원앤제이 갤러리 등이 있다.

111) http://kr.blog.yahoo.com/hsoon 7698/350

112) 최병식 〈또 하나의 예술, 미술행정과 경영의 미학〉《월간 아트인 컬처》 2004. 8. 서울.

113) 이 전시에는 김창겸, 오창근, 강애란, 최종범, 문주, 비욘 멜후스(Bjørn Melhus), 콘스탄티노 치에르보(Costantino Ciervo), 에릭 란츠(Eric Lanz), 소냐 브라스(Sonja Braas), 이브 네츠하머(Yves Netzhammer) 등이 참여하였고 21개 비디오 인스톨레이션 및 인터렉티브 미디어, 사진 작업 등을 선보였다.

114) http://ermedia.net/news/viewbody.php?ver=&uid=6619&ho=314&category=1

115) http://www.seoulartfair.net/2005/html/Introduction.html

116) 마니프(MANIF)는 프랑스어 'Manifestation d'art nouveau international et forum' 즉 '새로운 국제 예술의 선언(manif)과 포럼(forum)' 이라는 문장에서 따온 것이다.

117) http://www.sippa.org/

118) 1995년부터 매년 개최되던 '서울판화미술제'가 10회를 마지막으로 2005년 서울국제판화사진아트페어(Seoul International Print, Photo & Edition Works Art Fair/SIPA)로 이름을 바꾸어 새롭게 시작하였다.

119) http://en.wikipedia.org/wiki/Art_auction

120) http://www.sothebys.com/

121) http://www.sothebys.com/services/trust/index.html

122) http://www.sothebys.com/services/trust/index.html

123) http://www.christies.com/client-services/auctionEstimates/aboutAE.asp
http://www.sothebys.com/about/contact/as_estreq.html 이하 소더비
사이트 참조.

124) http://www.sothebys.com/services/trust/london.html

125) http://www.sothebys.com/services/corporate/index.html

126) http://www.sothebys.com/app/live/ dept/DeptTopicAreaMainLive.jsp

127) http://www.christies.com/history/overview.asp

128) http://www.phillipsdepury.com/about-us.aspx

129) http://www.drouot.fr/

130) Drouot 경매원에 관한 자료는 Drouot에서 발간한 자체적인 역사 자료집인 "Drouot"에 잘 기록되어 있다. "Drouot" 1999. Drouot C.C.R.P/

Editions Binome. Paris.

131) "la Gazette de l'Hotel Drouot l'hebdomadaire des ventes publiques" la Gazette de l'Hotel Drouot. Paris.

132) 최병식 저 《미술시장과 경영》 참조. 동문선. 2001. 4.

133) conseil des ventes. rapport d.activité, 2004. p.146. La documentation françois. 2005.

134) 세계적으로도 아트마켓 통계에서 경매시장이 지표가 되는 것은 공개 자료의 일반적 성격이다.

135) 조사지원: 이혜규.

136) 사모(私募) 펀드: 소수의 투자자를 모집하는데 투자신탁법에서는 100명 이하로, 뮤추얼펀드법, 즉 증권투자회사법에서는 50명 이하로 이루 어지는 제한 조건을 가지고 있다. 투자 대상이나 운용 제한이 없고, 공모펀 드는 한 주식에 투자하는 최대금액이 펀드 규모의 10%로 제한되나 사모펀 드는 채권형은 100%, 주식형은 50%이다.

137) http://app.yonhapnews.co.kr/YNA/Basic/Article/Press/yibw_showpress.aspx?contents_id=RPR20070731007300353

138) The implications of art fund collections shown in museums, By Adrian Ellis, 14 September 2006.
 http://www.theartnewspaper.com/article01.asp?id=432

139) Kishore Singh, *Want to get rich? Invest in art fund*, December 12, 2006.
 http://www.rediff.com/money/2006/dec/12art.htm

140) The implications of art fund collections shown in museums, By Adrian Ellis, 14 September 2006
 http://www.theartnewspaper.com/article01.asp?id=432

141) http://www.greekshares.com/art_of_art_investment.php

142) http://www.greekshares.com/art_of_art_investment.php

143) http://en.epochtimes.com/news/6-4-19/40591.html

144) http://www.greekshares.com/art_of_art_investment.php

145) 윤돈 전 지점장과의 인터뷰. 2007. 8. 20.

146) ABN AMRO pulls out of art funds, Georgina Adam and Brook S. Mason, 22 September 2005.

http://www.theartnewspaper.com/article01.asp?id=9

147) http://www.abnamro.com/press-room/releases/2004/2004-09-08-en.jsp

148) http://www.abnamro.com/press-room/releases/2004/2004-09-08-en.jsp

149) ABN AMRO pulls out of art funds, Georgina Adam and Brook S. Mason, 22 September 2005.

http://www.theartnewspaper.com/article01.asp?id=9

150) Promises of perfection, Anthony Haden-Guest, June, 17, 2006.

http://www.ft.com/cms/s/59c8f56e-fd18-11da-9b2d-0000779e2340.html

151) Fernwood Appears to Discontinue Hedge Fund Program, Daniel Grant.

http://www.maineantiquedigest.com/articles/july06/fernwood0706.htm

152) Fernwood Appears to Discontinue Hedge Fund Program, Daniel Grant.

http://www.maineantiquedigest.com/articles/july06/fernwood0706.htm

153) Fernwood Appears to Discontinue Hedge Fund Program, Daniel Grant.

http://www.maineantiquedigest.com/articles/july06/fernwood0706.htm

154) ABN AMRO pulls out of art funds, Georgina Adam and Brook S. Mason, 22 September 2005.

http://www.theartnewspaper.com/article01.asp?id=9

155) ABN AMRO pulls out of art funds, Georgina Adam and Brook S. Mason, 22 September 2005.

http://www.theartnewspaper.com/article01.asp?id=9

156) http://en.epochtimes.com/news/6-4-19/40591.html. 이하 동사이트 참조.

157) http://en.epochtimes.com/news/6-4-19/40591.html

158) ABN AMRO pulls out of art funds, Georgina Adam and Brook S. Mason, 22 September 2005.

http://www.theartnewspaper.com/article01.asp?id=9

159) http://www.timesonline.co.uk/tol/ sport/football/european_football/ article746071.ece

160) http://www.timesonline.co.uk/tol/ sport/football/european_football/ article746071.ece

161) http://en.epochtimes.com/news/6-4-19/40591.html

162) http://www.greekshares.com/art_of_art_investment.php

163) ABN AMRO pulls out of art funds, Georgina Adam and Brook S. Mason, 22 September 2005.

 http://www.theartnewspaper.com/article01.asp?id=9; 이하 동사이트 참조.

164) ABN AMRO pulls out of art funds, Georgina Adam and Brook S. Mason, 22 September 2005.

 http://www.theartnewspaper.com/article01.asp?id=9

165) ABN AMRO pulls out of art funds, Georgina Adam and Brook S. Mason, 22 September 2005.

 http://www.theartnewspaper.com/article01.asp?id=9

166) ABN AMRO pulls out of art funds, Georgina Adam and Brook S. Mason, 22 September 2005.

 http://www.theartnewspaper.com/article01.asp?id=9

167) http://www.rediff.com/money/2005/jul/08art.htm. 이하 동사이트 참조.

168) http://www.rediff.com/money/2005/jul/08art.htm. 이하 동사이트 참조.

169) http://www.ibef.org/artdisplay.aspx?tdy=1&cat_id=60&art_id=14048

170) http://www.ibef.org/artdisplay.aspx?tdy=1&cat_id=60&art_id=14048

171) 뮤츄얼 펀드(Mutual Fund): 간접 투자 상품으로서 유가증권 등의 투자를 목적으로 설립된 독립 회사형 투자신탁이며, 결국 펀드가 하나의 증권회사를 띠는 형태이다. 개별 투자자들의 돈을 모집하고 펀드매니저에게 유가증권에 투자를 하게 되며, 수익을 투자자들에게 배당하는 투신사들의 계약형 펀드와 유사하다. '증권투자회사' 라고 부르기도 한다.

172) http://www.ibef.org/artdisplay. aspx?tdy=1&cat_id=60&art_id=14048

173) http://www.ibef.org/artdisplay. aspx?tdy=1&cat_id=60&art_id=14048

174) http://www.dailypainters.com

175) http://www.newkerala.com/news4. php?action=fullnews&id=61633

176) http://www.hindustantimes.com/news/181_1840710,00020009.htm

177) http://www.hindustantimes.com/news/181_1840710,00020009.htm

178) ABN AMRO pulls out of art funds, Georgina Adam and Brook S. Mason, 22 September 2005.

http://www.theartnewspaper.com/article01.asp?id=9

179) 이 내용은 다음의 자료를 바탕으로 중요한 내용만 정리한 것이다. 참고 자료는 최병식, '한국미술시장의 당면 과제와 개선안' 한국미술협회. 한국화랑협회. 한국전업미술가협회 주최. 2000. 9. 27. 선재미술관강당. 미술품 양도소득에 대한 종합소득세 법안 폐지를 위한 연대모임. '미술품 양도소득에 대한 종합소득세 폐지를 위한 탄원서' 미술품 양도소득에 대한 종합소득세 법안 폐지를 위한 연대모임 〈미술품 양도소득에 대한 종합소득세법은 폐지되어야 합니다!〉 2003. 6. 21. 최병식, 〈한국미술시장의 현안 과제와 제도적 개선 방안―미술품 종소세를 중심으로〉 2003. 6. 21. 등이며, 앞의 두 문장 역시 필자가 작성한 것이다.

180) www.artlifeshop.com/col_htm/col_sub10.htm 칼럼.

181) 조선일보. 2000. 10. 5. 진성호 기자.

182) http://www.artquest.org.uk/artlaw/resaleroyaltyright/28866.htm

183) 영국 저작권 서비스 http://www.copyrightservice.co.uk/copyright/p08_berne_convention

184) http://www.wipo.int/treaties/en/ip/berne/trtdocs_wo001.html

185) www.dacs.org.uk

186) http://www.dacs.org.uk/

187) http://www.dacs.org.uk/pdfs/royal-ties_report_lowres.pdf

188) http://www.artquest.org.uk/artlaw/resaleroyaltyright/28829.htm

189) 'Top Drawer' The Economist, The art market. 2004. 12. 16.

© 2008 – Succession Pablo Picaso – SACK(Korea)

이 책에서 사용된 예술 작품은 대부분 저작권자의 동의를 얻었지만 일부는 저작권자를 찾지 못했습니다. 저작권자가 확인되는 대로 정식 동의 절차를 밟겠습니다.

표지 설명 : 2007년 서울 청담동에 오픈한 오페라 갤러리

최병식

미술평론가, 경희대학교 미술대학 교수, 철학박사

《미술시장 트렌드와 투자》《미술시장과 경영》《동양회화미학》 등 20여 권을 저술하였고, 《한국 미술품감정 중장기 진흥 방안》《주요 해외 국립박물관 실태 및 조사연구》《왜 영국미술인가? 신문화구조New Cultural Framework의 성공과 열기》 등 40여 편의 논문과 보고서를 발표하였다.

문화관광부 미술은행 운영위원, 한국미술품감정발전위원회 부위원장, 한국화랑협회 감정운영위원 등을 역임하였으며, 한국사립박물관협회, 한국화랑협회 자문위원 등을 맡고 있다.

문예신서
351

미술시장과 아트딜러

초판발행 : 2008년 4월 10일
2쇄발행 : 2009년 9월 10일

東文選

제10-64호, 78. 12. 16 등록
110-300 서울 종로구 관훈동 74번지
전화 : 737-2795

편집설계 : 李娗昋

ISBN 978-89-8038-626-0 94600